西安交通大学少年班规划教材

中国戏剧与小说

主编 ◎ 张弓长

西安交通大学出版社

图书在版编目(CIP)数据

中国戏剧与小说 / 张弓长主编. —— 西安：西安交通大学出版社，2022.8(2024.8 重印)
 ISBN 978-7-5693-2655-0

Ⅰ.①中… Ⅱ.①张… Ⅲ.①中国戏剧-戏剧研究 ②小说研究-中国 Ⅳ.①J82 ②I207.4

中国版本图书馆 CIP 数据核字(2022)第 109925 号

书　　名	中国戏剧与小说
	ZHONGGUO XIJU YU XIAOSHUO
主　　编	张弓长
责任编辑	赵怀瀛
责任校对	史菲菲
封面设计	果　子
出版发行	西安交通大学出版社
	（西安市兴庆南路1号　邮政编码 710048）
网　　址	http://www.xjtupress.com
电　　话	（029）82668357　82667874（市场营销中心）
	（029）82668315（总编办）
传　　真	（029）82668280
印　　刷	西安日报社印务中心
开　　本	787mm×1092mm　1/16　印张 14.25　字数 365千字
版次印次	2022年8月第1版　2024年8月第3次印刷
书　　号	ISBN 978-7-5693-2655-0
定　　价	49.80元

如发现印装质量问题，请与本社市场营销中心联系。
订购热线：(029)82665248　(029)82667874
投稿热线：(029)82668133
读者信箱：xj_rwjg@126.com

版权所有　侵权必究

总 序

1985年对西安交通大学来说是值得铭记的年份。这一年，教育部正式批准学校开办少年班，学校积极响应邓小平同志的指示："在人才的问题上，要特别强调一下，必须打破常规去发现、选拔和培养杰出的人才。"转眼间，少年班已走过了三十五年的办学历程，在破解"如何发现智力超常少年并因材施教"这一极具挑战性的难题上，西安交通大学先后的五位校长，艰难探索，矢志不渝，构建了一套适合中国国情且自主创新的少年班人才选拔和培养体系，培养了一批又一批少年英才。目前，少年班从初中应届毕业生中选拔招生，实行"预科—本科—硕士"的八年制贯通培养模式，其中，预科一年级在指定的四所优秀预科中学学习，预科二年级在大学学习，为期各一年。

基础教育与高等教育的有机衔接一直是少年班探索和研究的重点，而教材作为知识衔接的重要载体，成为影响少年班教育质量的关键因素。为此，钱学森学院于2010年10月成立少年班教材编写小组，正式启动教材编写研究工作。全国首套少年班系列教材出版于2014年12月。来自大学及高中的近60名专家和一线教师参与其中，谨遵"因材施教、发掘潜能、注重创新、超常教育、培养英才"的指导思想，通过多次研讨、仔细斟酌、反复修订和严格审核，耗时四年有余，最终编写并出版了全国首套将"预科—本科"有机衔接的教材。这套教材包含六门课程，共22册，总计2550学时，828万字。这套教材自出版至今，使用效果良好。

2018年，经过大量调研，钱学森学院制定了新版少年班培养方案，在新版培养方案的基础上规划修订数学、物理、化学、英语、语文等课程的教材，并于2020年启动少年班"十四五"规划教材的编写和出版工作。此版教材将力求实现"预科—本科"课程的无缝衔接，从知识体系、内容结构、案例设计、习题配套等方面对教材内涵和风格进行重新编撰和优化，同时注重拔尖学生的发展需求，体现新版少年班培养方案中"以兴趣为导向"的教育教学改革思想。

愿此版教材可让更多关注少年班的有识之士受益。同时，我们也希望借此机会，号召大家集思广益，群策群力，共同为推动少年英才培养进程做出努力。

是为序。

<div style="text-align:right">

杨 森

2020年8月10日

</div>

目 录

第一单元 舞台小世界 社会大舞台——中国戏剧 ………………………… (1)
 中国戏剧概说 ……………………………………………………………………… (2)
 一、极写善恶冲突 确立悲剧典范——《窦娥冤》 ……………………………… (4)
 二、愿天下有情人终成眷属——《西厢记》 …………………………………… (10)
 三、以奇幻写尽人间至情——《牡丹亭》 ……………………………………… (17)
 四、抒离合之情 道国破之殇——《桃花扇》 ………………………………… (27)
 五、中国话剧现实主义的基石——《雷雨》 …………………………………… (36)
 六、中国话剧史上的瑰宝——《茶馆》 ………………………………………… (50)

第二单元 世俗人情社会的风情画——明清小说 ………………………… (66)
 中国古典小说概说 ………………………………………………………………… (67)
 一、历史演义:理想与迷茫的历史重塑——《三国演义》 …………………… (69)
 二、英雄传奇:一曲"忠义"的悲歌——《水浒传》 …………………………… (76)
 三、神怪小说:神魔皆有人情、精魅亦通世故的神幻世界——《西游记》 …… (86)
 四、极摹人情世态之歧 备写悲欢离合之致——"三言" ……………………… (94)
 五、写鬼写妖高人一等 刺贪刺虐入骨三分——《聊斋志异》 …………… (114)
 六、中国古典小说的巅峰之作——《红楼梦》 ……………………………… (129)
 七、科举制度下封建文人的图谱——《儒林外史》 ………………………… (140)

第三单元 新文化与新文学——中国现代小说 …………………………… (151)
 新文化运动与现代小说概说 …………………………………………………… (152)
 一、中国人的精神危机和国民性的冷酷剖析——《阿Q正传》 …………… (155)
 二、理想化的田园牧歌——《边城》 ………………………………………… (173)
 三、新评书体:民族化与大众化的实践——《小二黑结婚》 ……………… (185)
 四、一位作家和一个民族的还乡梦——《荷花淀》 ………………………… (189)

第四单元　新中国的丰硕成果——当代小说 …………………………（196）
　　七十年来的曲折轨迹——当代小说概说 ………………………………（197）
　　　一、战火中人性美和人情美的赞歌——《百合花》………………（199）
　　　二、渴望与追求现代文明的希望之歌——《哦，香雪》…………（212）

后记 ……………………………………………………………………………（222）

第一单元

舞台小世界 社会大舞台——中国戏剧

戏剧文学之在中国,介乎正统文学与比较接近于西洋意识的所谓意象的文学二者之间,占着一个低微的地位。后者所谓接近西洋意识的意象文学包括戏剧与小说,这二者都是用白话或方言来写的,因为受正统派文学标准的束缚最轻微,故能获得自由活泼的优越性,而不断生长发育。因为中国戏剧作品恰巧大部分是诗,因能被认为是文学,而其地位较高于小说,几可与唐代的短歌相提并论。

中国歌剧与西洋歌剧,二者有一重要不同之点。在欧美,歌剧为上流人士的专利品……至于中国歌剧,则为贫苦阶级的知识食粮。

(中国戏剧)在中国民族生活上所占的地位,很相近于它在理想界所处的逻辑的地位[①]。

<div style="text-align:right">——林语堂</div>

① 林语堂.吾国与吾民[M]//林语堂名著全集:第二十卷.长春:东北师范大学出版社,1994:247,250,254.

中国戏剧概说

中国戏剧包括戏曲和话剧。戏曲是中国固有的传统戏剧,话剧则是于20世纪引进的西方戏剧形式。中国古典戏曲作为中国文化的一个重要组成部分,以其富于艺术魅力的表演形式,为历代人民群众所喜闻乐见。

中国戏曲与古希腊悲喜剧、古印度梵剧并称为世界三大古老剧种。古希腊戏剧盛于公元前6—前5世纪,古印度梵剧产生于公元3—4世纪,中国戏曲在元代走向成熟。

从先秦歌舞、汉魏百戏、隋唐戏弄到宋代院本,中国戏曲经历了漫长的发展过程。金末元初在唐代变文、说唱诸宫调等叙事性体裁的影响下,中国戏曲由民间歌舞、说唱和滑稽戏三种不同的艺术形式综合而成。它先后出现了宋元南戏、元杂剧、明清传奇、清代地方戏及近现代戏曲等发展阶段。

北宋末年和南宋初年,宋元南戏产生于浙江永嘉(今温州)一带,故又称"永嘉杂剧",为中国戏曲的成型时期。

元杂剧也叫北曲杂剧,最早产生于金朝末年河北真定、山西平阳一带,盛行于元代,是戏曲成熟的标志。元杂剧是中国戏曲第一个黄金时代的标志。据统计,现存剧本名目,南戏有210多种,杂剧有530多种。剧本作者众多,据《录鬼簿》和《录鬼簿续编》所载,有名有姓的作者达220多人。关汉卿、马致远、白朴、郑光祖合称"关马白郑",是元代最负盛名的四位杂剧作家。元杂剧题材多样,包括爱情婚姻、历史公案、豪侠、神仙道化等多个方面。元人胡祗遹说:"上则朝廷君臣政治之得失,下则闾里市井父子兄弟夫妇朋友之厚薄,以至医药卜筮释道商贾之人情物性,殊方异域风俗语言之不同,无一物不得其情,不穷其态。"[①]表明元杂剧反映的内容也十分丰富。

元代戏剧有杂剧和南戏两种类型。两个剧种的剧本都有完整的故事情节,通过戏剧冲突来塑造人物形象。剧本一般由曲词、宾白、科(介)三个部分构成。曲词,即唱词,是由演员演唱的部分,多用以表现人物在特定场景中的思想情绪,具有强烈的抒情性。戏曲是综合艺术,在其表现手段(唱、做、念、打)中,唱占有极为重要的地位。它不仅用来抒发人物的思想感情,而且也是塑造人物形象的重要手段。宾白,又称道白或说白,有两种解释:①唱为主,白为宾,故曰宾白,言其明白易晓;②两人对说曰宾,一人自说口白。科(介),是剧本中对动作(包括舞蹈、武打和杂耍等)、表情和音响效果的舞台指示。

杂剧和南戏的体制也有不同之处。元杂剧最常见的剧本结构形式为"四折一楔子",合为一本。楔子,是为了交代情节或贯穿线索,在全剧之首或折与折之间的一小段独立的戏。所谓"折",相当于现在的"幕",是全剧矛盾冲突的自然段落。演剧角色行当分为末、旦、净三类。末分正末、小末;旦分贴旦、搽旦、小旦;净为刚强、凶恶或滑稽的人物,具体可分为品质恶劣者、心

① 见胡祗遹《紫山大全集》卷八《赠宋氏序》。

性痴愚木呆者、心智聪慧与口齿伶俐者三大类型。在音乐上,一折只采用一个宫调,不可重复。全剧只由正末或正旦一人主唱,一般主角一人一唱到底,正末主唱的称"末本",正旦主唱的称"旦本"。南戏流行于东南沿海,剧本由若干"出"组成,"出"数不做规定,曲词的宫调也没有规定。角色行当分为生、旦、净、末、丑等各类,且均可歌唱。歌唱形式也多种多样,有独唱、对唱、合唱、轮唱。

戏曲剧种的主要区别在于唱腔的不同,同一剧种不同流派的区别也主要表现在唱腔方面。杂剧和南戏在唱腔上有明显的区别。杂剧的曲调是北方民间歌曲、少数民族乐曲和中原传统曲调(包括宫廷、寺庙、民间音乐)的结合,南戏的曲调由东南沿海的民间音乐与中原传统杂剧结合而成。

明清传奇,是由宋元南戏发展而成的戏曲形式。它产生于元末,流传于明初,嘉靖年间兴盛,至万历年间进入黄金时期,并延至明末清初,作品极多,号称"词山曲海"。这一时期,诞生了中国戏曲史上伟大的剧作家汤显祖及其剧作"临川四梦"。

清康熙末叶,各地的地方戏蓬勃兴起,被称为花部,至乾隆年间开始与被称为雅部的昆剧争胜。乾隆末叶,花部压倒雅部,占据了舞台统治地位,至道光末叶后的150多年成为清代地方戏的时代。

1840—1919年的戏曲称近代戏曲,包括同治、光绪年间形成的京剧以及20世纪初出现的戏曲改良运动。

中国戏曲历经800多年繁盛不败,现有360多个剧种,传统剧目数以万计。

话剧是20世纪初引入中国的西方戏剧形式。与传统戏曲不同,它是一种以对白、独白和动作为主要表现手段,少量使用音乐、歌唱的戏剧形式。1906年,受日本"新派剧"启示,留日学生李叔同等在东京成立戏剧团体"春柳社",1907年在东京演出《茶花女》《黑奴吁天录》;同年,"春阳社"在上海成立,演出《黑奴吁天录》。这是"话剧在中国的开场",是中国话剧发端的标志。此后,多地组织新剧团体,如南开新剧团、进化团等,开展演艺活动。由此,话剧以"新剧""文明戏"的名义流传开来。

新文化运动中,在新思潮和西方戏剧流派、作品的影响下,《新青年》于1917—1918年间开展"旧剧评议",传统戏曲受到激烈的批判。新文化运动的先驱们主张"建设西洋式的新剧,要高扬戏剧到真的文学的地位,以白话来兴散文剧,建设西洋式的新剧"[①]。此后,话剧成为中国舞台上重要的戏剧形式。

1920年,汪仲贤等改编上演了纯粹写实的西式戏剧——萧伯纳的《华伦夫人之职业》。1921年汪仲贤、沈雁冰、陈大悲、欧阳予倩、熊佛西等发起成立现代文学史上第一个话剧团体"民众戏剧社",提倡爱美剧(Amateur),即"业余的""非职业的"戏剧。此后,以天津南开学校、北京清华学校为代表的学生业余演剧活动形成了一个高潮。

与此同时,以关注现实、批判社会弊端为主旨的社会问题剧受到重视。胡适模仿易卜生《玩偶之家》所作的《终身大事》,开风气之先。一批话剧艺术家如田汉、丁西林、洪深、欧阳予倩、郭沫若等创作了一大批优秀作品,完成了中国现代话剧的奠基,如欧阳予倩的《泼妇》、洪深

① 参见鲁迅1928年的《〈奔流〉编校后记》。

的《赵阎王》、田汉的《获虎之夜》、丁西林的《压迫》、郭沫若的《三个叛逆的女性》等。1928年，洪深将drama定名为"话剧"。

20世纪30年代，提倡"戏剧的大众化"的左翼戏剧运动与抗战戏剧兴起，话剧剧作日益贴近社会现实，逐渐为民众接受，创作手法也渐趋圆熟，杰出作品不断出现。1933年，曹禺完成处女作《雷雨》，后又发表《日出》《原野》等剧作。他的一系列剧作成为中国话剧走向成熟的标志。这一时期代表性的剧作还有田汉的《名优之死》、洪深的《农村三部曲》、夏衍的《上海屋檐下》和李健吾的《这不过是春天》等。

新中国成立后，文艺界开始了轰轰烈烈的戏曲改革运动和传统剧目挖掘工作。京剧《白蛇传》、越剧《梁山伯与祝英台》、昆曲《十五贯》等精品剧目，是这一时期传统戏曲推陈出新的典范。1958年至1976年间，中国戏曲发生了第二次重大变革，主要成就在于京剧现代戏的重大突破，《红灯记》《沙家浜》《智取威虎山》等成为京剧现代戏的精品。现代戏作为戏曲的一种新样式得到观众的接受，确立了在戏曲舞台上的地位。这一时期话剧也涌现出许多优秀剧作，如《龙须沟》《茶馆》（老舍）、《蔡文姬》（郭沫若）、《关汉卿》（田汉）等。

一、极写善恶冲突 确立悲剧典范——《窦娥冤》

关汉卿的《窦娥冤》，是一出具有震撼人心力量的悲剧。它以深刻的思想性和高超的艺术性成为元杂剧悲剧的典范。这出悲剧，一方面以窦娥的冤狱揭露了社会的黑暗和政治的腐败，另一方面，又通过窦娥这一具有强烈反抗精神的形象，歌颂了人民坚贞不屈、反抗压迫的斗争精神。

1. 作者简介

关汉卿（1225？—1300？年），号已斋叟，大都（今北京）人，一说解州（今山西运城）人，元代剧坛最杰出的剧作家，被后人列为元曲四大家之首。关汉卿既从事杂剧创作，也"面傅粉墨"参加演出，为名震大都的梨园领袖。元代钟嗣成的《录鬼簿》将关汉卿列在第一位。《录鬼簿》吊词称其为"驱梨园领袖，总编修师首，捻杂剧班头"。据记载，关汉卿创作杂剧60多种，今存18种，另有散曲小令40多首、套数10多首，代表作有《感天动地窦娥冤》《望江亭中秋切鲙旦》《关大王独赴单刀会》《赵盼儿风月救风尘》《包待制智斩鲁斋郎》等。关汉卿生性开朗通达，风流倜傥，桀骜不驯，因熟读儒家经典，企图以儒入仕，但生不逢时，元代科举废弛，进退失据。他关注民间疾苦，深切同情被压迫的社会大众，剧作在思想内容上揭露了封建社会的黑暗和残酷，热情地歌颂被压迫人民的坚强性格和战斗精神。他的创作"一空依傍，自铸伟词""曲尽人情，字字本色，故当为元人第一"[①]，剧作风格泼辣沉雄。

2. 作品导读

《窦娥冤》是关汉卿的杂剧代表作，全称《感天动地窦娥冤》，剧情取材于民间传说"东海孝妇"的故事（载于《汉书·于定国传》），但关汉卿根植于元代社会现实予以独创性的改造。此剧

① 王国维戏曲论文集[M].北京：中国戏剧出版社，1984：90.

通过窦娥的悲剧命运反映了元代下层人民的生存状况，并以窦娥的反抗控诉了元代社会吏治的黑暗。

《窦娥冤》的故事梗概如下：流落在楚州的穷书生窦天章，因欠蔡婆婆本利四十两银子无力偿还，将七岁的独生女窦娥卖给蔡婆婆作童养媳，自己赴京赶考。十三年后，蔡婆婆已迁居山阳县。窦娥与蔡婆婆儿子成婚，婚后两年蔡子病亡，婆媳二人相依为命。一天，蔡婆婆向赛卢医索债，赛卢医将其骗至郊外，企图谋害，恰巧为张驴儿父子撞见，赛卢医惊走。张驴儿父子以对蔡婆婆有救命之恩为由，强迫蔡婆婆与窦娥招他父子入赘，遭到窦娥的坚决反抗。为了与窦娥成婚，张驴儿趁蔡婆婆生病，向赛卢医讨来毒药，暗中放在窦娥为蔡婆婆做的羊肚儿汤中，欲毒死蔡婆婆，逼窦娥允婚，却误毒死了其父。张驴儿诬告窦娥毒死其父，贪官楚州太守桃杌重刑拷打窦娥，企图逼供。为了蔡婆婆免受毒打，窦娥含冤招认。刑场上，窦娥有冤难诉，悲愤地指天骂地，发下三桩誓愿。窦娥死后三年，考取进士的窦天章官至肃政廉访使，到山阳考察吏治。窦娥的冤魂向父亲诉冤，窦天章查明事实，为窦娥平反昭雪。

揭露人间罪恶，高扬正义的旗帜，是关汉卿悲剧作品共同的主旨。他笔下的悲剧主人公大多具有顽强、坚定的意志，敢于与邪恶势力作不妥协的较量，充分显示出善良的人们捍卫世间正义的壮烈情怀与崇高精神。

《窦娥冤》成功地塑造了窦娥这一悲剧主人公形象，深刻地刻画了她的悲剧性格。窦娥的悲剧命运具有强烈的震撼力和典型意义。她的悲剧是命运悲剧，也是社会悲剧。这一人物形象是元代被压迫、被剥削、被伤害的妇女代表，其短暂而悲惨的一生，几乎承受了封建社会强加给妇女的一切灾难。善良温顺与顽强的反抗，构成了窦娥性格的两个方面。窦娥对婆婆尽孝，为丈夫守节，恪守礼教、安分守己，在不幸之中默默地忍受命运的磨难。对于这样一个恪守封建伦理、逆来顺受的普通柔弱女子，黑暗社会却一步步将她推向绝境，最终被冤杀。窦娥又是一个顽强的反抗者。流氓恶霸的凌辱迫害，昏官的严刑拷打以至妄判死刑，使这个普通女子具有了敢于抗争的刚烈品性，闪现出反抗暴虐的斗争光芒。窦娥的反抗精神，体现在绝不向逼婚者屈服，更表现在对官府的痛恨和对死亡的不屈服。窦娥的被冤杀，反映了元代社会的黑暗和政治的腐败；窦娥的反抗，表现了封建社会中广大人民的反抗。这是窦娥人物形象所表达的深刻主题和深广的社会内容。

现实主义与浪漫主义相结合，是关汉卿剧作突出的艺术特点。关汉卿在描写现实生活的同时，加进了不少理想的成分，使作品具有浓烈的浪漫主义气息。善于巧妙地编织戏剧冲突，以使人物形象更加鲜明，剧作结构更为严密，是关汉卿剧作的又一特色。《窦娥冤》中三次戏剧冲突充分展示了窦娥的反抗性格，也表现了关汉卿措置结构的能力。

关汉卿的戏剧语言"字字本色"。所谓本色，即不事雕琢，朴实自然，既富有生活气息，又富有艺术韵味。剧作唱词精炼生动，宾白自然活泼，二者紧扣剧中人物的身份、地位，使得人物性格更加鲜明。

3. 作品文本

第三折①

（外②扮监斩官上，云）下官监斩官是也。今日处决犯人，着做公的把住巷口③，休放往来人闲走。

（净扮公人，鼓三通，锣三下科。刽子磨旗④、提刀、押正旦带枷上。刽子云）行动些，行动些，监斩官去法场上多时了。

（正旦唱）【正宫】【端正好】没来由犯王法，不提防遭刑宪，叫声屈动地惊天。顷刻间游魂先赴森罗殿，怎不将天地也生埋怨。

【滚绣球】有日月朝暮悬，有鬼神掌着生死权。天地也，只合把清浊分辨，可怎生糊突了盗跖颜渊⑤，为善的受贫穷更命短，造恶的享富贵又寿延。天地也，做得个怕硬欺软，却原来也这般顺水推船。地也，你不分好歹何为地！天也，你错勘⑥贤愚枉做天！哎，只落得两泪涟涟。

（刽子云）快行动些，误了时辰也。

（正旦唱）【倘秀才】则被这枷纽⑦得我左侧右偏，人拥得我前合后偃。我窦娥向哥哥行⑧有句言。

（刽子云）你有甚么话说？

（正旦唱）前街里去心怀恨，后街里去死无冤，休推辞路远。

（刽子云）你如今到法场上面，有什么亲眷要见的，可教他过来，见你一面也好。

（正旦唱）【叨叨令】可怜我孤身只影无亲眷，则落的吞声忍气空嗟怨。

（刽子云）难道你爷娘家也没的？

（正旦云）只有个爹爹，十三年前上朝取应去了，至今杳无音信。（唱）早已是十年多不睹爹爹面。

（刽子云）你适才要我往后街里去，是什么主意？

（正旦唱）怕则怕前街里被我婆婆见。

（刽子云）你的性命也顾不得，怕他见怎的？

（正旦云）俺婆婆若见我披枷带锁赴法场餐刀⑨去呵，（唱）枉将他气杀也么哥⑩，枉将他气杀也么哥。告哥哥，临危好与人行方便。

① 节选自《关汉卿戏剧集·窦娥冤》（人民文学出版社1976年版）。
② 外：元杂剧角色名，通常扮演年长的次要人物。
③ 着：叫、让。做公的：公差。
④ 磨旗：招摇旗帜。
⑤ 糊突了盗跖(zhí)颜渊：分不清谁是强盗，谁是圣贤。糊突，同"糊涂"，这里是混淆的意思。跖，即柳下跖，春秋时期奴隶起义领袖，后被统治者诬为大盗，称盗跖。颜渊是孔子的学生，被推崇为"贤人"，为历代统治者所称颂。
⑥ 错勘：错误地判断。
⑦ 纽：通"扭"，这里是拘束的意思。
⑧ 哥哥行(háng)：哥哥那边。哥哥，对一般男子的客气称呼。行，宋代和元代口语里自称或者称呼别人的词后边，有时加"行"字，如"我行""他行"等。这里用的"行"，意思相当于"这边"或"那边"。
⑨ 餐刀：吃刀、挨刀。
⑩ 也么哥：宋元口语，用于语尾作助词。表声无义。

（卜儿①哭上科，云）天那，兀的不是我媳妇儿！

（刽子云）婆子靠后。

（正旦云）既是俺婆婆来了，叫他来，待我嘱咐他几句话咱。

（刽子云）那婆子，近前来，你媳妇要嘱咐你话哩。

（卜儿云）孩儿，痛杀我也！

（正旦云）婆婆，那张驴儿把毒药放在羊肚儿汤里，实指望药死了你，要霸占我为妻。不想婆婆让与他老子吃，倒把他老子药死了。我怕连累婆婆，屈招了药死公公，今日赴法场典刑。婆婆，此后遇着冬时年节，月一十五，有醼②不了的浆水，醼半碗儿与我吃，烧不了的纸钱，与窦娥烧一陌儿③，则④看你死的孩儿面上。（唱）【快活三】念窦娥葫芦提当罪愆⑤，念窦娥身首不完全，念窦娥从前已往干家缘⑥；婆婆也，你只看窦娥少爷无娘面。

【鲍老儿】念窦娥服侍婆婆这几年，遇时节将碗凉浆奠；你去那受刑法尸骸上烈些纸钱⑦，只当把你亡化的孩儿荐⑧。

（卜儿哭科，云）孩儿放心，这个老身都记得。天那，兀的不痛杀我也。

（正旦唱）婆婆也，再也不要啼啼哭哭，烦烦恼恼，怨气冲天。这都是我做窦娥的没时没运，不明不暗，负屈衔冤。

（刽子做喝科，云）兀那婆子靠后，时辰到了也。

（正旦跪科）（刽子开枷科）

（正旦云）窦娥告监斩大人，有一事肯依窦娥，便死而无怨。

（监斩官云）你有甚么事？你说。

（正旦云）要一领净席，等我窦娥站立；又要丈二白练，挂在旗枪上⑨。若是我窦娥委实冤枉，刀过处头落，一腔热血休半点儿沾在地下，都飞在白练上者。

（监斩官云）这个就依你，打甚么不紧。

（刽子做取席站⑩科，又取白练挂旗上科）

（正旦唱）【耍孩儿】不是我窦娥罚⑪下这等无头愿，委实的冤情不浅。若没些儿灵圣与世人传，也不见得湛湛青天。我不要半星热血红尘洒，都只在八尺旗枪素练悬。等他四下里皆瞧

① 卜儿：元杂剧中扮演老年妇女的角色。这里指扮演窦娥婆婆的角色。
② 醼(jiǎn)：泼、倒。
③ 一陌儿：一叠。陌，量词，一百张纸为一陌。
④ 则是：只当是。
⑤ 念窦娥葫芦提当罪愆(qiān)：可怜我窦娥被官府糊里糊涂地判了死罪。葫芦提，当时的口语，糊里糊涂的意思。愆，罪过。当罪愆，抵当罪责。
⑥ 干家缘：指操持、料理家事。
⑦ 烈些纸钱：烧些纸钱。
⑧ 荐：祭、超度亡灵。
⑨ 旗枪：旗杆。
⑩ 站：这里指让窦娥站着。
⑪ 罚：这里是发的意思。

见,这就是咱苌弘化碧,望帝啼鹃①。

(刽子云)你还有甚的话说,此时不对监斩大人说,几时说那?

(正旦再跪科,云)大人,如今是三伏天道,若窦娥委实冤枉,身死之后,天降三尺瑞雪,遮掩了窦娥尸首。

(监斩官云)这等三伏天道,你便有冲天的怨气,也召不得一片雪来,可不胡说!

(正旦唱)【二煞】你道是暑气暄②,不是那下雪天;岂不闻飞霜六月因邹衍③?若果有一腔怨气喷如火,定要感的六出冰花滚似锦,免着我尸骸现;要什么素车白马,断送出④古陌荒阡?

(正旦再跪科,云)大人,我窦娥死的委实冤枉,从今以后,着这楚州亢旱⑤三年。

(监斩官云)打嘴!那有这等说话!

(正旦唱)【一煞】你道是天公不可期,人心不可怜,不知皇天也肯从人愿。做甚么三年不见甘霖⑥降,也只为东海曾经孝妇冤⑦。如今轮到你山阳县。这都是官吏每无心正法,使百姓有口难言。

(刽子做磨旗科,云)怎么这一会儿天色阴了也?(内⑧做风科,刽子云)好冷风也!

(正旦唱)【煞尾】浮云为我阴,悲风为我旋,三桩儿誓愿明提遍。(做哭科,云)婆婆也,直等待雪飞六月,亢旱三年啊,(唱)那其间才把你个屈死的冤魂这窦娥显。

(刽子做开刀,正旦倒科)

(监斩官惊云)呀,真个下雪了,有这等异事!

(刽子云)我也道平日杀人,满地都是鲜血,这个窦娥的血,都飞在那丈二白练上,并无半点落地,委实奇怪。

(监斩官云)这死罪必有冤枉。早两桩儿应验了,不知亢旱三年的说话,准也不准?且看后来如何。左右,也不必等待雪晴,便与我抬他尸首,还了那蔡婆婆去罢。(众应科,抬尸下)

4. **选文简析**

《窦娥冤》第三折讲述窦娥被冤判死刑,在刑场上立下三桩誓愿的故事。这一折中窦娥淋漓尽致地抒发了负屈衔冤而无处诉说的激愤,表现了被压迫人民的冤情和坚贞不屈的反抗精神,具有感天动地的巨大力量。王季思赞评《窦娥冤》第三折为"千古绝唱"。

关汉卿以极其细腻的笔触刻画了窦娥性格中刚与柔两个不同的侧面,表现了她心地善良、正直刚强的性格特征。【端正好】【滚绣球】是窦娥觉醒后的呼喊。"没来由"和"不提防"表明了

① "苌弘化碧"二句:苌弘是春秋时人,传说他冤死后,鲜血化成碧玉。望帝啼鹃,传说杜宇在蜀为王,号望帝,死后化成子规(杜鹃),蜀人闻子规鸣,认为是望帝的声音。
② 暄:炎热。
③ 飞霜六月因邹衍:《文选》江淹《诣建平王上书》李善注引《淮南子》:"邹衍尽忠于燕惠王,惠王信谮而系之。邹子仰天而哭,正夏而天为之降霜。"后来常用"六月飞霜"表示冤狱。
④ 断送出:发送往。断送,发送,指殡葬。
⑤ 亢(kàng)旱:干旱之极。
⑥ 甘霖:及时雨。
⑦ 东海曾经孝妇冤:汉代东海的寡妇周青,对婆婆很孝敬。婆婆年老,不愿拖累周青,便自缢。周青的小姑告她杀死婆婆,周青被斩。临刑时周青发誓:若是冤枉,血顺着旗杆向上流。行刑后,果如其言。周青冤死后,东海一带三年不下雨。
⑧ 内:指剧场后台。

窦娥对官府会"高抬明镜""替小妇人作主"幻想的彻底否定。她将官府、天地鬼神一起咒骂："地也,你不分好歹何为地!天也,你错勘贤愚枉做天!"这惊天动地的怒吼,是对整个封建社会的强烈抗议和愤怒声讨。这是窦娥思想性格发生显著变化的重要标志,也成为数百年来百姓反抗社会不公的口号。【端正好】【滚绣球】两支曲辞直抒胸臆,不用典故,不饰辞藻,明白如话,既表现了窦娥冤屈悲愤的心情,又不失珠圆玉润、酣畅淋漓的韵文之美。

悲剧的本质在于表现客观现实中的矛盾冲突,在于表现新生力量在崛起过程中所必然遭受的暂时失败或毁灭,因此,悲剧常常描写社会生活中具有震撼力量的尖锐激烈的矛盾冲突。窦娥临刑前发下三桩誓愿,悲剧气氛极为浓烈,将窦娥含冤负屈、悲愤莫名的情绪推到极致。正是在这一悲剧高潮中,关汉卿完成了对悲剧主人公形象的塑造。他把对不平世道的愤慨、对公平社会的期待融入其中,一字一泪地集中表现了窦娥的怨愤和反抗精神所产生的感天动地、支配自然的巨大力量,使悲剧气氛达到顶点。

三桩誓愿都是自然界的反常现象,具有批判现实的力量。窦娥不是悲悲切切,而是抗议命运的不公;不是乞求上天怜悯,而是用命令的口吻让天地听从她的支配,极具悲壮之美,更能激发人们战胜邪恶的斗志。"官吏每无心正法,使百姓有口难言"一语,更直接攻击了统治者的罪恶,说出了人民的心声。这种对现实的反抗,是时代的最强音。

5.思考题

(1)王国维说:"其最有悲剧之性质者,则如关汉卿之《窦娥冤》,纪君祥之《赵氏孤儿》。剧中虽有恶人交构其间,而其赴汤蹈火者,仍出于其主人翁之意志,即列之于世界大悲剧中,亦无愧色也"(《宋元戏曲史》)。请谈谈你对这段话的理解。

(2)试析窦娥这一人物形象及其悲剧性格。

(3)为何说窦娥的三桩誓愿具有震撼人心的悲剧力量?

(4)关汉卿剧作中的人物语言朴素,又富有表现力,无论是唱词,还是道白,都十分符合人物的身份和性格。请仔细阅读第三折,选取一些精彩语句进行赏析。

(5)搜集相关资料,了解中国戏曲的角色行当。

6.拓展阅读

【南吕】一枝花·不伏老
关汉卿

【一枝花】攀出墙朵朵花,折临路枝枝柳。花攀红蕊嫩,柳折翠条柔,浪子风流。凭着我折柳攀花手,直煞得花残柳败休。半生来折柳攀花,一世里眠花卧柳。

【梁州】我是个普天下郎君领袖,盖世界浪子班头。愿朱颜不改常依旧,花中消遣,酒内忘忧。分茶攧竹,打马藏阄;通五音六律滑熟,甚闲愁到我心头?伴的是银筝女银台前理银筝笑倚银屏,伴的是玉天仙携玉手并玉肩同登玉楼,伴的是金钗客歌《金缕》捧金樽满泛金瓯。你道我老也,暂休。占排场风月功名首,更玲珑又剔透。我是个锦阵花营都帅头,曾玩府游州。

【隔尾】子弟每是个茅草冈、沙土窝初生的兔羔儿乍向围场上走,我是个经笼罩、受索网苍翎毛老野鸡蹅踏的阵马儿熟。经了些窝弓冷箭镴枪头,不曾落人后。恰不道"人到中年万事休",我怎肯虚度了春秋。

【尾】我是个蒸不烂、煮不熟、捶不匾、炒不爆、响珰珰一粒铜豌豆,恁子弟每谁教你钻入他锄不断、斫不下、解不开、顿不脱、慢腾腾千层锦套头?我玩的是梁园月,饮的是东京酒,赏的是洛阳花,攀的是章台柳。我也会围棋、会蹴鞠、会打围、会插科、会歌舞、会吹弹、会咽作、会吟诗、会双陆。你便是落了我牙、歪了我嘴、瘸了我腿、折了我手,天赐与我这几般儿歹症候,尚兀自不肯休!则除是阎王亲自唤,神鬼自来勾,三魂归地府,七魄丧冥幽。天哪!那其间才不向烟花路儿上走!

二、愿天下有情人终成眷属——《西厢记》

王实甫的杂剧《西厢记》(全名《崔莺莺待月西厢记》),又称《王西厢》《北西厢》,约写于元贞、大德年间(1295—1307年),是元代剧坛又一部惊世骇俗的佳作。《西厢记》在舞台艺术的完整性上达到了元代戏曲创作的最高水平,被称为"元曲之冠""元戏上乘"。

《录鬼簿续编》中有:"新杂剧,旧传奇,《西厢记》天下夺魁。"关汉卿剧作以"酣畅豪雄"的笔墨横扫千军,王实甫《西厢记》则表现出"花间美人"般光彩照人的格调。《西厢记》的曲辞吸收融汇了华丽多彩的古典诗词,华艳优美,富于诗的意境,每支曲子都是一首美妙的抒情诗,为剧本增添了优美动人的艺术魅力。"王实甫之词,如花间美人。铺叙委婉,深得骚人之趣。极有佳句,若玉环之出浴华清,绿珠之采莲洛浦。"(明·朱权《太和正音谱》)曹雪芹在《红楼梦》中,通过林黛玉之口称赞"曲词警人,余香满口"。

1. 作者简介

王实甫,名德信,大都人,祖籍河北定兴,生卒年与生平事迹俱不详。《录鬼簿》将其列入"前辈已死名公才人",位于关汉卿之后,可推测他所处时代比关汉卿略晚。明初增补的《录鬼簿续编》中有【凌波仙】一词吊王实甫:"风月营密匝匝列旌旗,莺花寨明飚飚排剑戟。翠红乡雄纠纠施谋智。作词章,风韵美,士林中等辈伏低。""风月营""莺花寨",是艺人官妓聚居的场所,王实甫混迹其间,可猜测出其生活环境。王实甫著有杂剧14种,完整保留的有《西厢记》《破窑记》四折和《贩茶船》《芙蓉亭》曲文各一折。

2. 作品导读

《西厢记》描写书生张生在寺庙中与崔相国之女崔莺莺相遇并相爱,在婢女红娘的帮助下,历经曲折,终于冲破封建礼教束缚而结合的故事。《西厢记》有鲜明、深刻的反封建主题,在中国文学史上第一次发出"愿普天下有情的都成了眷属"的真诚呼唤,表达了反对封建礼教、封建婚姻制度的进步主张,鼓舞青年男女为争取爱情自由、婚姻自主而抗争。

元杂剧一般以四折叙述一个完整的故事,而王实甫的《西厢记》有五本二十折,目录如下:

第一本　张君瑞闹道场杂剧
第二本　崔莺莺夜听琴杂剧
第三本　张君瑞害相思杂剧
第四本　草桥店梦莺莺杂剧
第五本　张君瑞庆团圆杂剧

《西厢记》的结构规模在中国戏剧史上是空前的。它突破了元杂剧的一般惯例,用独具一格的鸿篇巨制来表现一个曲折动人的爱情故事。王实甫吸取院本、南戏的演出形式,在《西厢记》剧本的创作上有所创造,主要表现在:五本二十折五楔子的长篇大套体制;生旦递相主唱而次角又有插唱的演唱形式;每一本第四折的末尾有"题目正名",标志故事情节到了一个转折性的段落;前四本结尾处在人物全部下场后添加总结剧情的【络丝娘煞尾】等。这些是其他元杂剧中见所未见的,它避免了其他元杂剧由于篇幅限制而造成的剧情简单化和模式化的缺点,能够细腻地塑造人物性格,完美地安排戏剧冲突,增强了艺术表现力。

《西厢记》的故事源于唐代元稹的传奇《会真记》(又名《莺莺传》),讲述张生旅居蒲州普救寺时救护了同寓寺中的远房姨母郑氏一家,在郑氏的答谢宴上,张生对表妹莺莺一见倾心,婢女红娘传书,经过反复,二人结合。后张生科举未中,滞留京师,与莺莺情书来往。最终,张生以莺莺乃天下之"尤物",抛弃了莺莺。一年多后,莺莺另嫁,张生另娶。这个故事后被改编成很多版本。金朝董解元作《西厢记诸宫调》,将张生始乱终弃的结局改为青年男女为婚姻自由与封建家长斗争的故事。他将莺莺对张生的爱与"报德"连在一起,在歌颂年轻人对爱情追求的同时,又竭力表明他们的越轨行为有合礼的一面,故事结局改为二人得偿所愿的大团圆结局。董解元《西厢记诸宫调》基本奠定了王实甫《西厢记》的故事脉络。

从宋入元,城市经济繁荣,市民阶层日益壮大,存天理、灭人欲的理学教条愈发无力,尊重个人意愿、感情乃至欲望成为人们自觉的要求。基于这样的社会思潮,王实甫调整了董解元改编的莺莺故事,最重要的是改造了故事的题旨。王实甫突破了董解元"佳人配才子"的观点,也除去了"合礼""报恩"之类传统伦理的伪装,张生、崔莺莺一见钟情,纯洁无邪,才与貌并非是他们结合的唯一纽带。"永老无别离,万古常完聚,愿普天下有情的都成了眷属"这最为振聋发聩的响亮口号,使崔张故事呈现出全新的面貌,理想的光辉照亮了封建社会暗淡的夜空。

《西厢记》剧情曲折,结构巧妙合理,人物描写生动入微,词句优美华丽,将一个爱情故事叙述得委婉曲折,开合跌宕,扣人心弦。全剧的戏剧冲突有两条起伏交错、相互缠绕的线索:一条是代表封建势力的"老夫人"与崔莺莺、张生、红娘之间的冲突,是维护封建礼教的保守势力与反对封建礼教、追求婚姻自主的叛逆者之间的冲突线索;另一条是由崔莺莺、张生、红娘之间的矛盾引发的线索。后者虽属次要,却多而复杂,与主要矛盾交织在一起相互影响,推动戏剧情节一环扣一环地发展,制造出多次矛盾激化的场面,具有强烈的戏剧效果。剧作在环境、人物等方面都体现着戏剧冲突,故事在清心寡欲的佛寺里开场,时间在崔氏一家扶灵归葬、本应丁忧守孝的几个月内展开。王实甫将春意盎然的事件放置在灰黯肃穆的场景中,本身即构成了强烈的矛盾,是对封建礼教的无情嘲弄,也使整部戏充满浓厚的喜剧色彩。

王实甫善于按照人物的地位、身份、教养以及彼此间的关系准确地把握人物的性格特征,并调动多种艺术手段生动鲜明地加以表现。《西厢记》最突出的艺术成就在于成功地塑造了栩栩如生、性格各异的人物形象,崔莺莺、张生、红娘、老夫人都成为不朽的艺术典型。

崔莺莺是王实甫怀着极大热情塑造的一个高度理想化的人物形象,也是《西厢记》的灵魂所在。形貌美与灵魂美,是莺莺形象的灵魂之所在。赤诚追求爱情的崔莺莺,敢于冲破封建礼教的禁锢,成为千余年来青年男女追求爱情幸福的楷模。作为封建礼教的叛逆者,莺莺对自由纯真爱情的渴望与生活的大环境形成剧烈的矛盾冲突,她的行为超出了所处时代的禁锢,具有

超越时空的魅力。崔莺莺身上也有自身的矛盾性,她想要反抗封建礼教,却又十分端庄矜持。这种不彻底和矛盾性,使这一形象显得更加丰满和真实。

张生是一个善良、聪慧、痴情的书生。他轻贱名利,忠于爱情,是剧中又一个封建礼教的叛逆者。从《莺莺传》到董解元的《西厢记诸宫调》,再到王实甫的《西厢记》,张生的形象不断变化,改变了原有的面对功名利禄的庸俗和面对封建家长的怯懦,由一个薄情的负心汉变为专注爱情的痴情种。

红娘是一个侠肝义胆、机智聪明的人物形象。她地位卑贱却光彩四射,不仅伶俐机智、性格爽朗、讨人喜欢,而且立场坚定、爱憎分明、有勇有谋、能言善辩。在莺莺与张生的爱情发展中,红娘自始至终扮演着一个至关重要的角色。汤显祖评红娘:"有二十分才,二十分识,二十分胆。有此军师,何攻不破,何战不克?"

戏剧是语言的艺术。《西厢记》的语言符合戏剧特点,唱词规定了演员的形体动作,适合于舞台表演,并吻合人物的身份、地位和性格,具有非常鲜明的个性化特点,如张生文雅、郑恒鄙俗、惠明粗豪、莺莺婉媚、红娘鲜活泼辣。

《西厢记》问世后,产生了广泛而深远的影响。其版本数量众多,流传至今的明刊本有110种左右,清刊本有70种左右,主要有校注本、题评本、插图本三种。

3. 作品文库

第四本　草桥店梦莺莺杂剧

第三折①

(夫人、长老上,云②)今日送张生赴京,十里长亭,安排下筵席;我和长老先行,不见张生、小姐来到。

(旦、末、红同上③)(旦云)今日送张生上朝取应,早是离人伤感,况值那暮秋天气,好烦恼人也呵!"悲欢聚散一杯酒,南北东西万里程。"

【正宫】【端正好】碧云天,黄花地,西风紧,北雁南飞。晓来谁染霜林醉④?总是离人泪。

【滚绣球】恨相见得迟,怨归去得疾。柳丝长玉骢难系⑤,恨不倩疏林挂住斜晖⑥。马儿迍迍的行⑦,车儿快快的随,却告了相思回避⑧,破题儿⑨又早别离。听得道一声"去也",松了金钏⑩;遥望见十里长亭,减了玉肌:此恨谁知?

① 节选自《西厢记》(上海古籍出版社1978年版)。
② 夫人、长老上,云:夫人,指崔莺莺的母亲。长老,寺院主持僧的通称,这里指普救寺的法本和尚。上,上场。云,这里是夫人在说话。
③ 旦、末、红:旦,这里指扮演莺莺的女主角。末,这里指扮演张生的男主角。红,莺莺的丫鬟红娘。
④ 谁染霜林醉:形容经霜的叶子像喝醉了酒一样红。
⑤ 柳丝长玉骢(cōng)难系:柳丝虽长,却难拴住(远行人的)马。玉骢,毛色青白相杂的马,也作马的美称。
⑥ 恨不倩疏林挂住斜晖:恨不能使斜阳一直挂在疏林上,意思是不让时光过去。倩,使。晖,日光。
⑦ 马儿迍迍(tún)的行,车儿快快的随:意思是张生骑马在前,因依恋而慢慢地走;莺莺坐车在后,因难舍而紧紧地跟随。迍迍,行动迟缓的样子。
⑧ 却告了相思回避:刚刚结束了相思。却,通"恰"。
⑨ 破题儿:开始、起头。
⑩ 松了金钏:与下面的"减了玉肌",都是形容人消瘦。

（红云）姐姐今日怎么不打扮？

（旦云）你哪知我的心里呵！

（旦唱）【叨叨令】见安排着车儿、马儿，不由人熬熬煎煎的气；有甚么心情花儿、靥儿①，打扮得娇娇滴滴的媚；准备着被儿、枕儿，只索②昏昏沉沉的睡；从今后衫儿、袖儿，都揾做重重叠叠的泪。兀的不闷杀人也么哥？兀的不闷杀人也么哥？久已后书儿、信儿，索与我恓恓惶惶的寄③。

（做到④见夫人科）（夫人云）张生和长老坐，小姐这壁⑤坐，红娘将酒来。张生，你向前来，是自家亲眷，不要回避。俺今日将莺莺与你，到京师休辱末⑥了俺孩儿，挣揣⑦一个状元回来者。

（末云）小生托夫人余荫，凭着胸中之才，视官如拾芥⑧耳。

（洁⑨云）夫人主见不差，张生不是落后的人。（把酒了，坐）

（旦长吁科）【脱布衫】下西风黄叶纷飞，染寒烟衰草萋迷。酒席上斜签着坐的⑩，蹙愁眉死临侵地⑪。

【小梁州】我见他阁泪汪汪不敢垂⑫，恐怕人知；猛然见了把头低，长吁气，推整素罗衣⑬。

【幺篇⑭】虽然久后成佳配，奈时间⑮怎不悲啼！意似痴，心如醉，昨宵今日，清减了小腰围。

（夫人云）小姐把盏⑯者！

（红递酒，旦把盏长吁科，云）请吃酒！

【上小楼】合欢未已，离愁相继。想着俺前暮私情，昨夜成亲，今日别离。我谂知⑰这几日相思滋味，却原来比别离情更增十倍。

【幺篇】年少呵轻远别，情薄呵易弃掷⑱。全不想腿儿相挨，脸儿相偎，手儿相携。你与俺崔相国做女婿，妻荣夫贵，但得一个并头莲，煞强如⑲状元及第。

① 靥儿：古代妇女贴在额两边的花饰。
② 只索：只好。
③ 索与我恓恓惶惶(xī)的寄：索，要。恓恓惶惶，惊慌不安的样子，这里是急忙、赶紧的意思。
④ 做到：做表示达到的动作。
⑤ 这壁：这边。
⑥ 辱末：即"辱没"，有时也写作"辱抹"。
⑦ 挣揣：努力争取。
⑧ 如拾芥：像在地上捡小草一样轻而易举。
⑨ 洁：洁郎。元杂剧中称和尚为法中郎，简称洁。这里指普救寺的长老。
⑩ 斜签着坐的：斜偏身子坐着。指张生。
⑪ 死临侵地(de)：呆呆地。死临侵，发呆的样子。
⑫ 阁泪汪汪不敢垂：强忍泪水而不敢任其流出。语出宋人《鹧鸪天》词："樽前只恐伤郎意，阁泪汪汪不敢垂。"阁，同"搁"，这里是噙着的意思。
⑬ 推整素罗衣：假装着是整理自己的衣服。推，假装。素罗衣，素色的绸衣。
⑭ 幺篇：凡是重复前曲的叫"幺篇"。
⑮ 奈时间：无奈眼前这个时候。
⑯ 把盏：斟酒。
⑰ 谂(shěn)知：深切体会，深知。
⑱ 弃掷：遗弃。
⑲ 煞强如：远胜过。煞，表示极度。

（夫人云）红娘把盏者！（红把酒科）

（旦唱）【满庭芳】供食太急，须臾对面，顷刻别离。若不是酒席间子母们当回避，有心待与他举案齐眉①。虽然是厮守②得一时半刻，也合着③俺夫妻们共桌而食。眼底空留意，寻思起就里④，险化做望夫石⑤。

（红云）姐姐不曾吃早饭，饮一口儿汤水。

（旦云）红娘，甚么汤水咽得下！

【快活三】将来的酒共食⑥，尝着似土和泥。假若便是土和泥，也有些土气息，泥滋味。

【朝天子】暖溶溶的玉醅⑦，白泠泠⑧似水，多半是相思泪。眼面前茶饭怕不待⑨要吃，恨塞满愁肠胃。"蜗角虚名，蝇头微利"，拆鸳鸯在两下里⑩。一个这壁，一个那壁，一递一声⑪长吁气。

（夫人云）辆起⑫车儿，俺先回去，小姐随后和红娘来。（下）（末辞洁科）

（洁云）此一行别无话儿，贫僧准备买登科录⑬看，做亲的茶饭少不得贫僧的。先生在意，鞍马上保重者！从今经忏无心礼⑭，专听春雷第一声⑮。（下）

（旦唱）【四边静】霎时间杯盘狼藉，车儿投东，马儿向西。两意徘徊，落日山横翠。知他今宵宿在那里？有梦也难寻觅。

（旦云）张生，此一行得官不得官，疾便回来。

（末云）小生这一去白夺一个状元。正是："青霄有路终须到，金榜无名誓不归。"

（旦云）君行别无所赠，口占一绝⑯，为君送行："弃掷今何在，当时且自亲。还将旧来意，怜取眼前人。"⑰

（末云）小姐之意差矣，张珙更敢怜谁？谨赓⑱一绝，以剖寸心："人生长远别，孰与最关亲？不遇知音者，谁怜长叹人？"

① 举案齐眉：后汉梁鸿的妻子孟光给丈夫上饭时，总是把端饭的盘子高举至眉前以示恭敬。后人用来形容夫妻相敬。
② 厮守：相守、相聚。
③ 也合着：也算是。
④ 就里：内中的实际情况。
⑤ 险化做望夫石：险，险些、差一点。望夫石，古代神话，有一妇人天天到山上望夫归来，竟变成了石头，人称"望夫石"。
⑥ 酒共食：酒和食物。
⑦ 玉醅(pēi)：美酒。
⑧ 泠泠(líng)：清淡。
⑨ 怕不待：难道不想。
⑩ "蜗角虚名，蝇头微利"，拆鸳鸯在两下里：为了一点微不足道的虚名小利，却把夫妻拆开在两处。"蜗角功名，蝇头微利"，语出苏轼《满庭芳》词。"蜗角"和"蝇头"，都是形容极小。
⑪ 一递一声：一声接着一声，即你一声我一声。递，交替、更迭。
⑫ 辆起：套上。
⑬ 登科录：科举考试后发表的录取名册。
⑭ 从今经忏无心礼：经忏，指佛经。礼，顶礼，这里指诵习。
⑮ 春雷第一声：指考中状元的捷报。杂剧中，演员下场前往往先吟两句诗。下文"泪随流水急，愁逐野云飞"同此。
⑯ 口占一绝：随口做成一首绝句诗。
⑰ 弃掷今何在，当时且自亲。还将旧来意，怜取眼前人：这是元稹《会真记》中莺莺谢绝张生的一首诗，意思是：抛弃我的人现在何处？想当初对我是那么亲热。现在又用原来的情意，去爱怜眼前的新人。
⑱ 赓(gēng)：续，酬和。

（旦唱）【耍孩儿】淋漓襟袖啼红泪①，比司马青衫更湿②。伯劳东去燕西飞③，未登程先问归期。虽然眼底④人千里，且尽生前酒一杯。未饮心先醉，眼中流血，心内成灰。

【五煞】到京师服水土，趁程途⑤节饮食，顺时自保揣身体⑥。荒村雨露宜眠早，野店风霜要起迟！鞍马秋风里⑦，最难调护，最要扶持⑧。

【四煞】这忧愁诉与谁？相思只自知，老天不管人憔悴。泪添九曲黄河⑨溢，恨压三峰华岳⑩低。到晚来闷把西楼倚，见了些夕阳古道，衰柳长堤。

【三煞】笑吟吟一处来，哭啼啼独自归。归家若到罗帏里，昨宵个绣衾香暖留春住，今夜个翠被生寒有梦知。留恋你别无意，见据鞍上马，阁不住泪眼愁眉。

（末云）有甚言语嘱咐小生咱？

（旦唱）【二煞】你休忧"文齐福不齐"⑪，我只怕你"停妻再娶妻"⑫。休要"一春鱼雁无消息"⑬！我这里青鸾⑭有信频须寄，你却休"金榜无名誓不归"。此一节君须记，若见了那异乡花草⑮，再休似此处栖迟⑯。

（末云）再谁似小姐？小生又生此念。

（旦唱）【一煞】青山隔送行，疏林不做美，淡烟暮霭⑰相遮蔽。夕阳古道无人语，禾黍秋风听马嘶。我为甚么懒上车儿内，来时甚急，去后何迟？

（红云）夫人去好一会，姐姐，咱家去！

（旦唱）【收尾】四围山色中，一鞭残照里。遍人间烦恼填胸臆，量这些大小车儿⑱如何载得起？

（旦、红下）

（末云）仆童赶早行一程儿，早寻个宿处。泪随流水急，愁逐野云飞。（下）

① 红泪：王嘉《拾遗记》载，薛灵芸选入宫时，别父母，以玉壶承泪，壶映出红色。及至京师，壶中泪凝如血。后人遂称女子眼泪为红泪。
② 比司马青衫更湿：意思是自己落的泪比白居易听琵琶声时落的泪更多。
③ 伯劳东去燕西飞：比喻人的离散。语出乐府诗《东飞伯劳歌》："东飞伯劳西飞燕，黄姑（牵牛）织女时相见。"伯劳，鸟名。
④ 眼底：眼前。
⑤ 趁程途：赶路，在旅途中。趁，赶。
⑥ 顺时自保揣身体：顺应时令的变化，保重自己的身体。
⑦ 鞍马秋风里：指在秋风中远行。
⑧ 扶持：当心、留意。
⑨ 九曲黄河：黄河从积石山到龙门一段有九道弯。
⑩ 三峰华岳：西岳华山主峰顶部分为三峰：西为莲花峰，东为朝阳峰，南为落雁峰，世称华岳三峰。
⑪ 文齐福不齐：有文才而没有福气，指落第。
⑫ 停妻再娶妻：撇下前妻另娶。
⑬ 一春鱼雁无消息：长久没有音讯。语出秦观《鹧鸪天》词："一春鱼鸟无消息，千里关山劳梦魂。"一春，一个春季或一年，这里泛指时间很长。鱼雁，指书信。古乐府《饮马长城窟行》："呼儿烹鲤鱼，中有尺素书。"《汉书·苏武传》："教使者谓单于，言天子射上林中，得雁，足有系帛书。"
⑭ 青鸾：古代传说中能报信的鸟。据说汉武帝时，西王母降临，青鸾先来报信。
⑮ 花草：借指女子。
⑯ 栖迟：留恋。
⑰ 暮霭：傍晚的云气。
⑱ 量这些大小车儿：读时应在"大"字下作顿。意思是说，量这样大的小车子。

4. 选文简析

本选段出自《西厢记》第四本第三折。第四本包括"酬简""拷红""送别""夜梦"四折,讲述张生和莺莺不顾老夫人的阻挠,于庙中幽会,老夫人发觉后气急败坏,拷问红娘,红娘以封建礼教为武器予以反击,迫使老夫人承认崔张二人的既成事实。老夫人要求张生考取功名才能娶莺莺,张生无奈与莺莺离别。莺莺、红娘、老夫人等在十里长亭为上朝取应的张生饯行,莺莺告诫张生不要移情别恋。依依不舍的张生在旅舍中思念莺莺,哀伤不已。

第三折"送别",也称"长亭送别",是《西厢记》中最为脍炙人口的精彩片段。这折戏以别宴前后为时间线索,通过精心安排的曲文,集中刻画莺莺送行时的心绪。按照元人杂剧的体制,一折戏里只能有一个角色演唱,其他角色只能道白。这折戏通过莺莺主唱的曲词,以优美精湛的语言刻画了莺莺和张生别离时的痛苦心情和怨恨情绪,是古典戏曲中的杰作,具有很高的艺术价值。

王实甫通过天地景物乃至车马、首饰,赋予丰富的联想和夸张,作为表情达意的手段,采用寓情于景的抒情方法,借用典型意象营造特定的氛围和意境,具体细腻地表现人物的内心情感。

起首【端正好】【滚绣球】【叨叨令】三段曲词,表现了莺莺赴长亭途中无可排遣的离愁别恨。

【端正好】采用因景生情的手法,以凄凉的暮秋景象引出莺莺的离愁别恨。"碧云天,黄花地,西风紧,北雁南飞"四句,描写具有深秋时节特征的景物所造成的气氛,构成了寥廓萧瑟、令人黯然的意境,衬托出莺莺充满离愁别恨的痛苦压抑心情。这一段曲词借景抒情,情景交融,具有浓郁的诗情画意,使人置身于凄恻缠绵的送别场面之中。

【滚绣球】采用由情及景的手法,从正面刻画莺莺与张生难以离舍的复杂心情。柳丝系马儿、疏林挂斜晖、马慢走车快行、松金钏减玉肌等的描写,都由莺莺对张生的依恋惜别之情引发而出。

【叨叨令】中,莺莺直抒胸臆,尽情倾诉。先从眼前车马行色牵动愁肠说起,表明沉重的别情压在心里是无心打扮的原因。继而设想今后孤凄的生活情景,不由得心痛欲碎,发出"兀的不闷杀人也么哥"无可奈何的悲叹。然而,别离已无法挽回,唯一可告慰的只有别后的鱼雁传书。

【一煞】【收尾】两支曲子刻画莺莺的怅惘情景和依依不舍之情。"夕阳"一句看似平易,含情极深。"无人语"三字既道出了环境的寂静,更刻绘了莺莺"笑吟吟一处来,哭啼啼独自归"的孤独感和无处可诉的痛苦心理。"四围"两句虽是淡淡景语,实包含着无限情思,使"长亭送别"留下了境界深远、意味无穷的余韵。化用李清照《武陵春》的一句,运用高度夸张的表现手法,形容莺莺和张生缠绵欲绝的离别之情。

"长亭送别"一折没有曲折复杂的戏剧情节,其艺术魅力主要来自对人物心灵的深刻探索和真实描摹。莺莺在送别时的依恋、痛苦、怨恨、忧虑,都与她美好的爱情理想紧密相连。作者将艺术触角伸展到处于"长亭送别"这一特定时空交叉点上的莺莺心灵深处,细腻而多层次地展示了"此恨谁知"的复杂心理内涵。

5.思考题

(1)请结合第三折文本,分析长亭送别时崔莺莺怨、恨、愁、怕的心理情绪。
(2)试析《西厢记》中"红娘"这一人物形象。
(3)请结合《西厢记》剧作,谈谈中国古典喜剧的特点。
(4)请结合第三折曲词,谈谈王实甫描写人物心理活动的特点。
(5)阅读元稹《莺莺传》,并写出其故事梗概。

6.拓展阅读

元稹《莺莺传》

(《唐传奇新选》,湖北教育出版社 2006 年版)

三、以奇幻写尽人间至情——《牡丹亭》

汤显祖的代表作《牡丹亭》,是古代爱情戏中继《西厢记》后影响最大、艺术成就最高的一部剧作,是中国戏曲史上浪漫主义的杰作。汤显祖曾言:"一生四梦,得意处惟在牡丹。"《牡丹亭》描写杜丽娘和柳梦梅生死离合的爱情故事。这种至情至性的爱情演绎,代表了汤显祖对人生和爱情的哲学思考与世情体验,洋溢着追求个人幸福、呼唤个性解放、反对封建制度的浪漫主义理想。

汤显祖在剧本"题词"中写道:"如丽娘者,乃可谓之有情人耳。情不知所起,一往而深。生者可以死,死可以生。生而不可与死,死而不可复生者,皆非情之至也。"阅读《牡丹亭》穿越时空的生死之恋,缠绵悱恻,至情弘贯苍茫人世,迤逦而来。明代戏曲理论家沈德符在《顾曲杂言》中称:"汤义仍《牡丹亭梦》一出,家传户诵,几令《西厢》减价。"

1.作者简介

汤显祖(1550—1616 年),字义仍,号海若,别号若士,晚年自号茧翁,署名清远道人,江西临川人。从小聪明好学,"童子诸生中,俊气万人一"。万历十一年(1583 年)中进士,任太常寺博士、礼部祠祭司主事,因弹劾申时行,降为徐闻典史,后调任浙江遂昌知县。汤显祖一生正直刚强,性格豪迈,不肯趋炎附势,被称为"狂奴"。他与思想家李贽、罗汝芳过往甚密并深受影响,奠定了其作品揭露腐败政治、反对程朱理学和追求个性解放的思想基础。万历二十六年(1598 年),49 岁的他愤而弃官归里,《牡丹亭》即写于此年。汤显祖著有传奇五种,《紫钗记》《牡丹亭》《邯郸记》《南柯记》合称为"临川四梦"(又称《玉茗堂四梦》)。他是明代成就最高、影响最大的剧作家,被称为"东方的莎士比亚"。

2.作品导读

《牡丹亭》(全名《牡丹亭还魂记》),又称《还魂梦》《牡丹亭梦》,传奇剧本,二卷,五十五出,据话本《杜丽娘慕色还魂》改写而成。《牡丹亭》描写官家千金杜丽娘因对梦中书生柳梦梅倾心相爱,伤情而死,化为魂魄寻找现实中的爱人,人鬼相恋,后起死回生,与柳梦梅永结同心的故事。

剧情梗概如下:南宋时,岭南贫寒书生柳春卿因一天梦见一座花园里梅树下立着一位佳人,说与他有姻缘之分,从此经常思念她,并改名柳梦梅。南安太守杜宝之独生女名丽娘才貌端妍,聪慧过人,自幼受严苛管教与约束,鲜少与外界接触,师从陈最良读书,因《诗经·关雎》而春心萌动,伤春寻春。伴读的侍女春香偶然发现了杜府的后花园,久困闺房的丽娘在大好春光的感召下,私出闺房,到后花园游玩,至牡丹亭小憩。花园归来,丽娘梦见一书生手持半枝垂柳前来求爱,后被书生抱到牡丹亭畔,共成云雨之欢。丽娘醒来后,恹恹思睡,第二天又去花园,寻找梦境。失望之下相思成病,形容日渐消瘦,一病不起。弥留之际,丽娘要求母亲将她葬于花园梅树下,嘱咐丫鬟春香将其自画像藏于太湖石底。杜宝升任淮阳安抚使,委托陈最良葬女并修建"梅花庵观"。

三年后,柳梦梅赴临安应试,走到南安时,病宿梅花庵。柳偶游花园,恰在太湖石边,拾到丽娘的春容匣子,发现正是他梦中见到的佳人。柳回到书房,将春容挂于床前,夜夜烧香拜祝。丽娘在阴间一待三年,阎王发付鬼魂时,查得丽娘阳寿未尽,令其回家。丽娘之游魂飘荡到梅花庵里,恰遇柳生正对着自己的真容拜求。丽娘大受感动,与柳生欢会。柳生依丽娘的嘱托,掘墓开棺,丽娘起死回生,两人结为夫妻。陈最良发现杜丽娘坟墓被发掘,告发柳梦梅盗墓之罪。柳梦梅前往临安应试,值金兵入侵延期发榜,乃乘间赴杜宝的淮安任上送家信传报还魂喜讯。不料杜宝非但不信,反诬之为盗墓贼,吊打拷问。幸而传来柳梦梅得中状元的消息,但杜宝拒不承认女儿的婚事,强迫她离异。最后,皇帝出面调停,杜丽娘和柳梦梅二人才终成眷属。

《牡丹亭》以其高度的思想性和艺术性,成为中国戏剧文学发展史上的一个重要里程碑。剧作通过杜丽娘与柳梦梅的爱情婚姻,喊出了要求个性解放、爱情自由、婚姻自主的呼声,批判了封建礼教对人们幸福生活和美好理想的摧残。

汤显祖用独特多样的艺术手法,塑造了杜丽娘等一系列栩栩如生、经久不衰的艺术形象。

杜丽娘是古典文学宝库中继崔莺莺之后最动人的妇女形象之一。生而有情的杜丽娘因情成梦,为情而死,为情而复活,成为汤显祖笔下至情理想的化身。杜丽娘最可贵之处在于即使肉身已死、香消玉殒,但死后仍在执着地寻觅、追求自己的爱情理想。她所追求的自由爱情强烈而持久,具有打破封建礼教束缚、追求个性解放的时代特征。这种深厚、真挚而坚定的情感,使杜丽娘的形象绽放出思想解放与生命自由的人性主义光辉,成为人们心中青春与美艳的化身,是至情与纯情的偶像。

痴情、钟情和纯情,是书生柳梦梅最突出的性格特征。他一片痴心,情深义重,痴情于美女画像,钟情于梦中所遇;纯情地与女鬼幽会,对死而复生的丽娘忠心不二;他更是一个敢为痴情而抗争的男儿,敢于无视封建礼法的权威,有着不畏强暴、刚强不屈的反抗性格。

春香是一位活泼可爱的丫鬟形象。从某种意义上说,春香是丽娘性格中调皮、直率层面的外化。杜宝以对封建社会忠心耿耿的大臣面目出现,是封建家长制度的代表。

《牡丹亭》自始至终闪耀着浪漫主义的光辉。汤显祖用超现实的浪漫主义表现手法,将奇幻、理想与现实贯通结合,热情奔放地赋予"情"超越生死的力量,讴歌了生而死、死而生、超越生死的爱情理想。这一爱情理想正是对其所推崇的人文精神的最佳诠释。

汤显祖笔下的人物和故事极具梦幻色彩,却又十分真切。每当人物在梦境、阴间时,那一种自由之身、自由之情可以无所不为,而一旦梦醒,便受种种无奈的束缚。杜丽娘经历了现实、

梦幻与幽冥三个境界,这显然是作者幻想的产物。汤显祖借用三种境界的艺术对比来表达理想,用梦幻和幽冥反衬现实的残酷。他擅长运用情景交融的手法,表现人物的内心世界,如"原来姹紫嫣红开遍"一曲将抒情、写景结合起来,依靠景色的烘托,女主人公对春色的欣赏、叹息,揭示出人物内心深处的秘密,表现丽娘爱情的苦闷。

《牡丹亭》以文词典丽著称,宾白饶有机趣,曲词兼具北曲泼辣动荡及南词宛转精丽之长,形成了清新绮丽的风格。生旦诉曲多用婉约缠绵的南词,描写战争和鬼怪则用本色的北曲。如赞叹丽娘的美丽,柳梦梅用南词:"则为你如花美眷,似水流年,是答儿闲寻遍,在幽闺自怜";当丽娘来到地狱,判官抬头看一眼便自语道:"这女鬼到(倒)有几分颜色"而唱出泼辣粗犷的北曲:"猛见了荡地惊天女俊才,哈也么哈,来俺里来……"一雅一俗,各尽其妙。

3. 作品文本

第十出·惊梦①

【绕池游】(旦上)梦回莺啭,乱煞年光遍②。人立小庭深院。(贴)炷尽沉烟③,抛残绣线,恁④今春关情似去年?

【乌夜啼】(旦)晓来望断梅关⑤,宿妆⑥残。(贴)你侧著宜春髻子⑦恰凭阑。(旦)剪不断,理还乱,闷无端。(贴)已吩咐催花莺燕借春看。

(旦)春香,可曾叫人扫除花径?(贴)分付了。(旦)取镜台衣服来。(贴取镜台衣服上)云髻罢梳还对镜,罗衣欲换更添香⑧。镜台衣服在此。(旦唱)

【步步娇】袅晴丝吹来闲庭院,摇漾春如线。停半晌、整花钿⑨。没揣⑩菱花,偷人半面,迤逗的彩云偏⑪。(行介)步香闺怎便把全身现?(贴)今日穿插的好。(旦唱)

【醉扶归】你道翠生生⑫出落的裙衫儿茜,艳晶晶花簪八宝填⑬,可知我常一生儿爱好是天然⑭。恰三春好处⑮无人见。不提防沉鱼落雁⑯鸟惊喧,则怕的羞花闭月花愁颤。(贴)早茶时

① 节选自《牡丹亭·第十出》(《汤显祖戏曲集》,上海古籍出版社1978年版)。
② 乱煞年光遍:缭乱的春光到处都是。
③ 炷尽沉烟:炷,焚烧。沉烟,熏用的香料,即下文提到的沉水香,也叫沉香。
④ 恁:怎的。
⑤ 梅关:在大庾岭,宋代开设关城,据说因附近多梅树,故名。梅关为往来广东、广西的重要通道。
⑥ 宿妆:隔夜的残妆。
⑦ 宜春髻子:一种发式。相传立春那天,妇女剪彩色丝绸成燕子形,上贴宜春两字,戴在发髻上。
⑧ "云髻罢梳还对镜"两句:薛逢诗《宫词》中的两句,见《全唐诗》卷二十。
⑨ 花钿(diàn):古代妇女两鬓边的装饰物。
⑩ 没揣:不意间,蓦然。
⑪ 迤(tuō)逗的彩云偏:迤逗,元曲中或作拖逗,即引惹、挑逗;彩云,美丽的发卷的代称。全句意思为:想不到镜子偷偷地照见了她,害得(迤逗的)她羞答答地把发卷也弄歪了。
⑫ 翠生生:形容光洁鲜艳。出落的,衬托得。茜,红色、红艳艳。
⑬ 花簪八宝填:镶嵌着各种宝石的簪子。填,镶嵌。
⑭ 天然:指天性。
⑮ 三春好处:比喻自己的青春美貌。
⑯ 沉鱼落雁:形容女子惊人之美。典出《庄子·齐物论》:"毛嫱、丽姬,人之所美也,鱼见之深入,鸟见之高飞。"后人化用其意。下句"羞花闭月"意同。

了,请行。(行介)你看:"画廊金粉半零星,池馆苍苔一片青。踏草怕泥新绣袜,惜花疼煞小金铃①。"(旦)不到园林,怎知春色如许!(旦唱)

【皂罗袍】原来姹紫嫣红②开遍,似这般都付与断井颓垣。良辰美景奈何天,赏心乐事谁家院③。恁般景致,我老爷和奶奶再不提起。(合)朝飞暮卷,云霞翠轩;雨丝风片,烟波画船④。锦屏人忒看的这韶光贱⑤!

(贴)是花都放了,那牡丹还早。(旦唱)

【好姐姐】遍青山啼红了杜鹃,荼蘼⑥外烟丝醉软。春香呵,牡丹虽好,他春归怎占的先?(贴)成对儿莺燕呵。(合)闲凝眄⑦,生生⑧燕语明如剪,呖呖莺歌溜的圆。

(旦)去罢。(贴)这园子委是观之不足⑨也。(旦)提他怎的!(行介,唱)

【隔尾】观之不足由他缱⑩,便赏遍了十二亭台是枉然。倒不如兴尽回家闲过遣。

(作到介)(贴)开我西阁门,展我东阁床⑪。瓶插映山紫⑫,炉添沉水香。小姐,你歇息片时,俺瞧老夫人去也。(下)(旦叹介)"默地游春转,小试宜春面。"春啊,得和你两留连,春去如何遣?咳,恁般天气,好困人也。春香那里?(作左右瞧介)(又低首沉吟介)天呵,春色恼人,信有之乎!常观诗词乐府,古之女子,因春感情,遇秋成恨,诚不谬矣。吾今年已二八,未逢折桂之夫;忽慕春情,怎得蟾宫之客?昔日韩夫人得遇于郎,张生偶逢崔氏,曾有《题红记》《崔徽传》二书⑬。此佳人才子,前以密约偷期,后皆得成秦晋。(长叹介)吾生于宦族,长在名门。年已及笄⑭,不得早成佳配,诚为虚度青春,光阴如过隙耳。(泪介)可惜妾身颜色如花,岂料命如一叶乎!

【山坡羊】没乱里春情难遣,蓦地里怀人幽怨。则为俺生小婵娟,拣名门一例、一例里神仙眷。甚良缘,把青春抛的远!俺的睡情谁见?则索因循腼腆。想幽梦谁边,和春光暗流传?迁延,这衷怀那处言!淹煎,泼残生,除问天!身子困乏了,且自隐几而眠。(睡介)(梦生介)(生持柳枝上)"莺逢日暖歌声滑,人遇风情笑口开。一径落花随水入,今朝阮肇⑮到天台。"小生顺路儿跟着杜小姐回来,怎生不见?(回看介)呀,小姐,小姐!(旦作惊起介)(相见介)(生)小生

① 惜花疼煞小金铃:形容极端珍惜花草。典出《开元天宝遗事》:"天宝初,宁王……于后园中纫红丝为绳,密缀金铃,系于花梢之上。每有鸟鹊翔集,则令园吏掣铃索以惊之。盖惜花之故也。"
② 姹(chà)紫嫣红:姹、嫣,原指女性娇艳美丽,这里形容鲜花盛开,万紫千红。
③ 良辰美景奈何天,赏心乐事谁家院:语出谢灵运《拟魏太子邺中集诗序》:"天下良辰美景,赏心乐事,四者难并"。
④ "朝飞暮卷"四句:朝飞暮卷,借用王勃《滕王阁诗》"画栋朝飞南浦云,珠帘暮卷西山雨"的诗意,形容楼台亭阁的壮丽。翠轩,华丽的楼台亭阁。雨丝风片,微风细雨。
⑤ 锦屏人:深闺的女子。忒:太。韶光:春光。
⑥ 荼蘼:蔷薇科落叶灌木,晚春开花。
⑦ 凝眄(miǎn):注视。
⑧ 生生:燕子清脆的叫声。
⑨ 观之不足:看不厌。
⑩ 缱(qiǎn):缠绵、留恋。
⑪ 开我西阁门,展我东阁床:语出《木兰辞》:"开我东阁门,坐我西阁床。"
⑫ 映山紫:形似杜鹃花,但花开稍迟,色纯紫。
⑬ "曾有"句:《题红记》,传奇名,明王骥德作,写祐与韩翠苹红叶题诗,终成夫妻之事。《崔徽传》,似为《莺莺传》之误。
⑭ 及笄(jī):古时女子十五岁以笄束发,标志已成年,可论婚嫁。笄,簪子。
⑮ 阮肇:传说东汉时阮肇与刘晨至天台山采药遇二仙女,结缘半年始归,至家则子孙已历七代。

那一处不寻访小姐来,却在这里!(旦作斜视不语介)(生)恰好花园内,折取垂柳半枝。姐姐,你既淹通书史,可作诗以赏此柳枝乎?(旦作惊喜,欲言又止介)(背想)这生素昧平生,何因到此?(生笑介)小姐,咱爱杀①你哩!

【山桃红】则为你如花美眷,似水流年,是答儿闲寻遍,在幽闺自怜。小姐,和你那答儿讲话去。(旦作含笑不行)(生作牵衣介)(旦低问)那边去?(生)转过这芍药栏前,紧靠着湖山石边。(旦低问)秀才,去怎的?(生低答)和你把领扣松,衣带宽,袖梢儿搵着牙儿苫②,则待你忍耐温存一晌眠。(旦作羞)(生前抱)(旦推介)(合)是那处曾相见,相看俨然③,早难道这好处相逢无一言?(生强抱旦下)(末扮花神束发冠,红衣插花上)"催花御史④惜花天,检点春工又一年。蘸客⑤伤心红雨⑥下,勾人悬梦采云边⑦。"吾乃掌管南安府后花园花神是也。因杜知府小姐丽娘,与柳梦梅秀才,后日有姻缘之分。杜小姐游春感伤,致使柳秀才入梦。咱花神专掌惜玉怜香,竟来保护他,要他云雨十分欢幸也。

【鲍老催】(末)单则是混阳烝变⑧,看他似虫儿般蠢动把风情扇。一般儿娇凝翠绽魂儿颠⑨。这是景上缘,想内成,因中见。呀,淫邪展污了花台殿。咱待拈片落花儿惊醒他。(向鬼门丢花介)他梦酣春透了怎留连?拈花闪碎的红如片。秀才才到的半梦儿;梦毕之时,好送杜小姐仍归香阁。吾神去也。(下)

【山桃红】(生、旦携手上)(生)这一霎天留人便,草藉花眠⑩。小姐可好?(旦低头介)(生)则把云鬟点,红松翠偏。小姐休忘了啊,见了你紧相偎,慢厮连,恨不得肉儿般团成片也,逗的个日下胭脂雨上鲜⑪。(旦)秀才,你可去啊?(合)是那处曾相见,相看俨然,早难道这好处相逢无一言?

(生)姐姐,你身子乏了,将息,将息。(送旦依前作睡介)(轻拍⑫旦介)姐姐,俺去了。(作回顾介)姐姐,你可十分将息⑬,我再来瞧你那。"行来春色三分雨⑭,睡去巫山一片云。"(下)(旦作惊醒,低叫介)秀才,秀才,你去了也?(又作痴睡介)(老旦上)"夫婿坐黄堂,娇娃立绣窗。怪他裙衩上,花鸟绣双双。"孩儿,孩儿,你为甚瞌睡在此?(旦作醒,叫秀才介)咳也。(老旦)孩儿怎的来?(旦作惊起介)奶奶到此!(老旦)我儿,何不做些针指,或观玩书史,舒展情怀?因

① 爱杀:爱死。
② 袖梢儿搵(wèn)着牙儿苫(shàn)也:搵,按。苫,盖。用袖子按着牙齿,形容羞涩。
③ 俨然:严肃庄重。
④ 催花御史:此处用典,《云仙杂记·惜春御史》:"(唐)穆宗,每宫中花开,则有重顶帐蒙蔽栏槛,置惜花御史掌之。"
⑤ 蘸客:身沾落花的赏花人。蘸,沾。
⑥ 红雨:落花。
⑦ 勾人悬梦采云边:采云,同"彩云",本句暗用"巫山云雨"典。宋玉《高唐赋》序:"昔者先王尝游高唐,怠而昼寝,梦见一妇人曰:妾,巫山之女也,为高唐之客。闻君游高唐,愿荐枕席。王因幸之。去而辞曰:妾在巫山之阳,高丘之阻,旦为朝云,暮为行雨。朝朝暮暮,阳台之下。"这里花神的话有成全男女欢好事之意。后文"云雨"一词亦用此典。
⑧ 混阳烝(zhēng)变:混阳,即混元。烝,通"蒸"。这是指天地之间阴阳交合的原始状态,暗指杜柳二人的性爱。
⑨ "看他似"二句:用蝴蝶在花草间上下翻飞的景象,喻指性爱场景。
⑩ 草藉(jiè)花眠:在草坪上相依而坐,在花丛中相偎而卧。藉,凭借。
⑪ 日下胭脂雨上鲜:日下,白天。胭脂,红色。雨上鲜,落上一层鲜艳。
⑫ 扣(hú):牵动。
⑬ 将息:将养、调养。
⑭ 春色三分雨:语出宋苏轼《水龙吟·次韵章质夫杨花词》:"春色三分,二分尘土,一分流水。"这里是惜春之意。

何昼寝于此?(旦)孩儿适在花园中闲玩,忽值春暄恼人,故此回房。无可消遣,不觉困倦少息。有失迎接,望母亲恕儿之罪。(老旦)孩儿,这后花园中冷静,少去闲行。(旦)领母亲严命。(老旦)孩儿,学堂看书去。(旦)先生不在,且自消停。(老旦叹介)女孩儿长成,自有许多情态,且自由他。正是:"宛转随儿女,辛勤做老娘。"(下)(旦长叹介)(看老旦下介)哎也,天那,今日杜丽娘有些侥幸也。偶到后花园中,百花开遍,睹景伤情。没兴而回,昼眠香阁。忽见一生,年可弱冠①,丰姿俊妍。于园中折得柳丝一枝,笑对奴家说:"姐姐既淹通书史,何不将柳枝题赏一篇?"那时待要应他一声,心中自忖,素昧平生,不知名姓,何得轻与交言。正如此想间,只见那生向前说了几句伤心话儿,将奴搂抱去牡丹亭畔,芍药阑边,共成云雨之欢。两情和合,真个是千般爱惜,万种温存。欢毕之时,又送我睡眠,几声"将息"。正待自送那生出门,忽值母亲来到,唤醒将来。我一身冷汗,乃是南柯一梦②。忙身参礼母亲,又被母亲絮了许多闲话。奴家口虽无言答应,心内思想梦中之事,何曾放怀。行坐不宁,自觉如有所失。娘呵,你教我学堂看书去,知他看那一种书消闷也。(作掩泪介)

【绵搭絮】雨香云片,才到梦儿边。无奈高堂,唤醒纱窗睡不便。泼新鲜冷汗粘煎,闪的俺心悠步嚲③,意软鬟偏。不争多费尽神情,坐起谁忺④?则待去眠。(贴上)"晚妆销粉印,春润费香篝⑤。"小姐,薰了被窝睡罢。

【尾声】(旦)困春心游赏倦,也不索香薰绣被眠。天呵,有心情那梦儿还去不远。

春望逍遥出画堂⑥,间梅遮柳不胜芳⑦。可知刘阮逢人处⑧?回首东风一断肠⑨。

4. 选文简析

第十出《惊梦》分为"游园""惊梦"两部分,演出时常将"游园惊梦"联称。选文数曲出自前半"游园"。杜丽娘因游后花园引发春情,感春伤怀,梦遇柳梦梅与之幽会。《惊梦》细腻地描写了丽娘这个在封建礼教长期压抑下逐渐觉醒的怀春少女的特殊心态和细微的心理变化,浸润着浪漫主义的感伤之美、追求之美、情爱之美和理想之美,是对自然、青春和爱情的礼赞。

受《诗经·关雎》的启迪,杜丽娘瞒着父母与春香到后花园游玩,花园生机勃勃的自然美景与枯寂的闺房生活形成鲜明的对照,她的心灵受到强烈的震动。自然春光触发了她的情怀,唤醒了她的青春意识,同时又感到良辰美景虚设,赏心乐事难逢,春光易逝,红颜易老,心中无限惆怅。回房之后,她在怅惘郁闷的心境中,不禁慨叹"年已及笄,不得早成佳配,诚为虚度青春"。在勃勃春光和古代爱情诗篇的激发下,她产生了挣脱封建礼教束缚、争取爱情自由的强烈要求,于是梦中与青年书生相亲相爱。由此,这位久遭禁锢的大家闺秀完成了青春的觉醒。

① 弱冠:古时男子二十岁行冠礼,头上戴冠,标志已成年。
② 南柯一梦:指代美梦一场。典出唐李公佐《南柯太守传》,淳于棼梦到自己在槐安国做了南柯郡太守,享尽富贵荣华,醒来才知道是一场大梦。
③ 嚲(duǒ):歪斜。
④ 忺(xiān):适意。
⑤ 香篝:即熏笼,用以熏香或烘衣。
⑥ "春望"一句:语出唐张说《奉和圣制春日出苑应制》。
⑦ "间梅"一句:语出唐罗隐《桃花》。
⑧ "可知"一句:语出唐许浑《早发天台中岩寺度关岭次天姥岑》。
⑨ "回首"一句:语出唐罗隐《桃花》。

所选数曲反映了这一觉醒的心路历程。

【步步娇】【醉扶归】二曲,表现杜丽娘准备游园时的欢愉心情。被封建礼教和程朱理学长期禁锢在"小庭深院"的杜丽娘内心充满苦闷和怨恨,渴望冲破礼教的藩篱。明媚的春光,缭乱的春景,自然而然地激起她追求自由幸福生活的情思。作者以极其细腻的手法,将丽娘此时所处的具体环境、气氛和心理状态做了恰如其分、栩栩如生的描绘。"袅晴丝吹来闲庭院,摇漾春如线"一句融情入景,映衬了丽娘此时此地的心情。作者借"晴"字与情的谐音双关,以春景喻春情,既是绘景,又是抒情。袅袅晴丝与丽娘心中丝丝春情都在摇漾飘荡,既显出内心的寂寞,又表达了心灵深处对自由与爱情的朦胧渴望。"停半晌、整花钿""步香闺怎便把全身现?"丽娘临行前细细梳妆,悉心打扮,极尽千娇百媚。她欣赏自己的美貌,又怕被人欣赏;她渴望游赏春天的美景,又怕封建礼教伤人,唱词含蓄细致地表现了她内心的矛盾。"没揣菱花,偷人半面,迤逗的彩云偏"这一生动的细节,作者用拟人化手法将一个刚萌生出摇漾情愫的深闺少女顾影自怜而又娇羞难胜的心理和天真烂漫的情态刻画得微妙无遗。

【皂罗袍】这一脍炙人口的名曲,由少女情怀和春意氤氲的完美结合,奏出一曲春天的颂歌、青春的礼赞。带着剪不断、理还乱的春闷万种,杜丽娘一入花园便如痴如醉,有大梦初醒之感。"良辰美景奈何天,赏心乐事谁家院"准确完满地表现了杜丽娘既惊诧于春光的无限美丽,又感叹春光易逝,惋惜春光被辜负百感交集的复杂心理。"姹紫嫣红"付与了"断井颓垣","良辰美景"又无"谁家院"去欣赏,两两相对,更映衬出春色的孤独堪怜。"朝飞暮卷""云霞翠轩""雨丝风片""烟波画船"这些四字一组组成的对偶句,都是温煦春日的典型征象,组成一幅天上人间、色彩飞动、春意盎然的图画,如此景致却被"锦屏人忒看的这韶光贱"一笔抹杀。这不仅是对美景无人识的叹息,更是对自身之美无人怜爱的感喟。困惑、幽怨、无法满足的春情,都只能靠梦境来抚慰。

【好姐姐】一曲中"牡丹"显然有自喻的成分,即虽然独领风骚,但因没有爱的呵护,依然孤零零地委顿。"他春归怎占的先"竟不幸成为青春早夭的谶语,无疑给游园所获得的回归天然的个性解放敷上了一层郁郁寡欢的悲剧色彩。【山坡羊】以自然含蓄的语言,把丽娘难以压抑的热情和梦想,以及深感孤独的幽怨心情做了细致渲染。【山桃红】以下写出梦中情人欢会,花神用落花惊醒幽梦。作者采用浪漫主义的象征手法,色彩浓丽,气氛热烈。

刻画杜丽娘的内心世界,准确把握人物的心理脉搏,是《惊梦》一出艺术上最值得称道之处。丽娘游园前的心理活动,处处表现出贵族少女矜持和娇羞的特点,作者着重刻画其春情难遣的寂寞和对环境的隐隐不满。来到园中之后,则着重刻画满园春色在丽娘内心激起的巨大波澜,惊诧、感慨、悲叹和幽怨构成了丰富的心理内涵。游园归来后入梦,在梦中突破情感防线,完成了一个深闺少女对情爱的向往和实践,表现出来自心底的渴望和喜悦。梦醒之后又怅然失落,行坐不宁。剧作写出了人物从不断的感情沉积中走向冲破临界状态的心灵历程。

《牡丹亭》突出的艺术成就之一,是绘景抒情,妙合无间;心理描摹,惟妙惟肖。《惊梦》最完美地体现了这一艺术特点,此出融写景、抒情、心理刻画于一炉,完美地塑造了人物形象,创造了优美的艺术境界。【步步娇】【醉扶归】【皂罗袍】三支曲子,在写景的同时,烘托了丽娘的情怀,在情景的自然融合中表现了人物的性格特征。作者还特别注意寓情于景,并随景致的变换刻画人物的心理变化。

《惊梦》中语言运用得十分精到,可谓曲曲美玉、字字珠玑,实为全剧精髓,曲中绝唱,堪称精品。曲词写景、抒情,是在表白内心的沉思,无不以缠绵悱恻的抒情诗句倾吐人物激情,令人为之荡气回肠,惊心动魄。谐音、双关、拟人、比喻、衬托、通感等修辞手法的运用含蓄优美,恰到好处。还多有前人名句、成语的化用,如【皂罗袍】里化用谢灵运、王勃等人的诗句,【好姐姐】中化用皮日休、寇准等人的诗词以及王实甫《西厢记》的成句,妙能点化,华美雅丽,声情并茂,不见斧凿痕迹。

5. 思考题

(1)崔莺莺与杜丽娘两个人物形象有哪些不同之处?
(2)《惊梦》一出运用了哪些手法来刻画杜丽娘的心理与情感?
(3)简述《牡丹亭·惊梦》的语言特色。
(4)试析【步步娇】一曲人物心理描写的特点。
(5)曹雪芹《红楼梦》第二十三回中,写有林黛玉听了【皂罗袍】"不觉点头自叹,心下自思:'原来戏上也有好文章,可惜世人只知看戏,未必能领略其中的趣味'"。当听到【山桃红】"则为你如花美眷,似水流年"时,林妹妹竟"仔细忖度,不觉心痛神驰,眼中落泪"。请谈谈你从【皂罗袍】一曲所领略到的"其中的趣味",并解释林黛玉为何落泪。
(6)请尝试将《惊梦》中"游园"部分改写成一篇800～1000字的散文。

6. 拓展阅读

第七出·闺塾①

(末上)吟余改抹前春句,饭后寻思午晌茶。蚁上案头沿砚水,蜂穿窗眼咂瓶花。我陈最良杜衙设帐,杜小姐家传《毛诗》②。极承老夫人管待。今日早膳已过,我且把毛注潜玩一遍。(念介)"关关雎鸠,在河之洲。窈窕淑女,君子好逑。"好者,好也;逑者,求也。(看介)这早晚了,还不见女学生进馆。却也娇养的凶。待我敲三声云板。(敲云板介)春香,请小姐解书。

【绕池游】(旦引贴捧书上)素妆才罢,缓步书堂下。对净几明窗潇洒。

(贴)《昔时贤文》,把人禁杀,恁时节则好教鹦哥唤茶。

(见介)(旦)先生万福。

(贴)先生少怪。

(末)凡为女子,鸡初鸣,咸盥漱栉笄,问安于父母③。日出之后,各供其事。如今女学生以读书为事,须要早起。

(旦)以后不敢了。

(贴)知道了。今夜不睡,三更时分,请先生上书。

(末)昨日上的《毛诗》,可温习?

(旦)温习了。则待讲解。

① 节选自《牡丹亭·第七出》(《汤显祖戏曲集》,上海古籍出版社1978年版)。
② 《毛诗》:西汉时,鲁国毛亨和赵国毛苌所辑和注的古文《诗经》,后来成为最主流和通用的《诗经》版本。
③ "凡为女子"四句:见《礼记·内则》,即封建时代做女子的生活守则。盥漱,洗漱。栉笄,梳好头发并扎起来。

（末）你念来。

（旦念书介）关关雎鸠，在河之洲。窈窕淑女，君子好逑。

（末）听讲。"关关雎鸠"，雎鸠是个鸟；"关关"，鸟声也。

（贴）怎样声儿？

（末作鸠声）（贴学鸠声诨介）

（末）此鸟性喜幽静，在河之洲。

（贴）是了，不是昨日是前日，不是今年是去年，俺衙内关着个斑鸠儿，被小姐放去，一去去在何知州家。

（末）胡说，这是兴。

（贴）兴个甚的那？

（末）兴者，起也。起那下头窈窕淑女，是幽闲女子，有那等君子好好的来求他①。

（贴）为甚好好的求他？

（末）多嘴哩！

（旦）师父，依注解书，学生自会。但把《诗经》大意，敷演一番。

【掉角儿】（末）论六经，《诗经》最葩②，闺门内许多风雅。有指证姜嫄产哇③，不嫉妒后妃贤达④。更有那咏鸡鸣，伤燕羽，泣江皋，思汉广，洗净铅华⑤。有风有化，宜室宜家。

（旦）这经文偌多？

（末）诗三百，一言以蔽之，没多些，只无邪两字⑥，付与儿家。书讲了。春香取文房四宝来模字。

（贴下取上）纸、墨、笔、砚在此。

（末）这甚么墨？

（旦）丫头错拿了，这是螺子黛，画眉的。

（末）这甚么笔？

（旦作笑介）这便是画眉细笔。

（末）俺从不曾见。拿去，拿去！这是甚么纸？

（旦）薛涛笺⑦。

（末）拿去，拿去。只拿那蔡伦造的来。这是甚么砚？是一个是两个？

① 求他：原诗"好逑"为好的配偶之意。原句本意是君子求淑女，这里陈最良理解反了，此用以讥讽陈最良望文生义。
② "论六经"句：六经，指《易》《诗》《书》《礼》《乐》《春秋》等六部儒家经典。最葩，最有文采。唐韩愈《进学解》云："《诗》正而葩。"后因称《诗经》为《葩经》。
③ 姜嫄产哇：传说帝喾妃子姜嫄在天帝的大脚趾印上踏了一脚，因而受孕，生下后稷，为周之始祖。见《诗经·大雅·生民》。哇，通"娃"。
④ "不嫉妒"句：诗序谓《诗经》中的《樛木》《螽斯》等篇是表现后妃不嫉妒的美德。
⑤ "更有那"五句：谓《诗经》中的《鸡鸣》《燕燕》《汉广》等篇情感真挚，语言朴素，没有脂粉气。
⑥ "诗三百"四句：《论语·为政》："诗三百，一言以蔽之，曰：'思无邪。'"《诗经》实有三百零五篇，常只举其整数。
⑦ 薛涛笺：唐代著名彩纸，又名"浣花笺"。此笺原作为诗笺，后来逐渐用作写信，甚至官方国札也用此笺，流传至今。旧时八行红笺也称作薛涛笺。

（旦）鸳鸯砚①。

（末）许多眼？

（旦）泪眼②。

（末）哭什么子？一发换了来。

（贴背介）好个标老儿！待换去。

（下换上）这可好？

（末看介）着。

（旦）学生自会临书，春香还劳把笔。

（末）看你临。

（旦写字介）

（末看惊介）我从不曾见这样好字！这甚么格？

（旦）是卫夫人传下美女簪花之格③。

（贴）待俺写个奴婢学夫人。

（旦）还早哩！

（贴）先生，学生领出恭牌。（下）

（旦）敢问师母尊年？

（末）目下平头六十。

（旦）学生待绣对鞋儿上寿，请个样儿。

（末）生受了。依《孟子》上样儿，做个"不知足而为屦"④罢了。

（旦）还不见春香来。

（末）要唤他么？（末叫三度介）

（贴上）害淋的⑤！

（旦作恼介）劣丫头那里来？

（贴笑介）溺尿⑥去来。原来有座大花园，花明柳绿，好耍子哩！

（末）哎也，不攻书，花园去，待俺取荆条来。

（贴）荆条做甚么？

【前腔】女郎行，那里应文科判衙？止不过识字儿书涂嫩鸦。（起介）（末）古人读书，有囊萤的，趁月亮的⑦。（贴）待映月耀蟾蜍眼花，待囊萤把虫蚁儿活支煞。（末）悬梁、刺股呢？（贴）比似你悬了梁，损头发，刺了股，添疤疤⑧，有甚光华！（内叫卖花介）（贴）小姐，你听一声声卖花，把读书声差。（末）又引逗小姐哩！待俺当真打一下！（末做打介）（贴闪介）你待打、打这哇

① 鸳鸯砚：鸳鸯造型的砚台。
② 泪眼：石砚上天然的纹理圆晕如眼，纹理模糊者则称泪眼。
③ 美女簪花之格：一种娟秀工整的书体。
④ 不知足而为屦：见《孟子·告子》，此用以表现陈最良的迂腐。
⑤ 害淋的：骂人话，意思是小便不畅。
⑥ 溺（niào）尿：撒尿。
⑦ 趁月亮的：南齐江泌家贫无灯油，晚上借月光读书。见《南齐书》本传。
⑧ 疤疤（niè）：疤痕。

哇,桃李门墙,险把负荆人①唬煞。

（贴抢荆条投地介）

（旦）死丫头,唐突了师父,快跪下!

（贴跪介）

（旦）师父看他初犯,容学生责认一遭儿。

【前腔】手不许把秋千索拿,脚不许把花园路踏。（贴）则瞧罢。（旦）还嘴,这招风嘴把香头来绰疤,招花眼把绣针儿签瞎。（贴）瞎了中甚用?（旦）则要你守砚台,跟书案,伴"诗云",陪"子曰",没的争差。（贴）争差些罢。（旦捋贴发介）则问你几丝儿头发,几条背花?敢也怕些些夫人堂上那些家法。

（贴）再不敢了。

（旦）可知道?

（末）也罢,松这一遭儿。起来。

（贴起介）

【尾声】（末）女弟子则争个不求闻达,和男学生一般儿教法。你们工课完了,方可回衙。咱和公相陪话去。（合）怎辜负的这一弄明窗新绛纱。

（末下）

（贴作背后指末骂介）村老牛,痴老狗,一些趣也不知。

（旦作扯介）死丫头,一日为师,终身为父,他打不的你?俺且问你那花园在那里?

（贴做不说）（旦做笑问介）

（贴指介）兀那不是!

（旦）可有什么景致?

（贴）景致么,有亭台六七座,秋千一两架。绕的流觞曲水,面着太湖山石。名花异草,委实华丽。

（旦）原来有这等一个所在,且回衙去。

（旦）也曾飞絮谢家庭,

（贴）欲化西园蝶未成。

（旦）无限春愁莫相问,

（合）绿阴终借暂时行。

四、抒离合之情 道国破之殇——《桃花扇》

康熙朝两大传奇戏曲名作《长生殿》和《桃花扇》的诞生,是清代戏曲创作延续明末旺盛势头的标志。《桃花扇》剧本脱稿时,"王公荐绅,莫不借钞,时有纸贵之誉"。上演期间京师轰动,"岁无虚日""名公巨卿,墨客骚人,骈集者座不容膝",故臣遗老"啼嘘而散"。康熙也派内侍索

① 负荆人：自知有错的人。战国时赵国武将廉颇恃功侮辱文臣蔺相如,后自知有错,便负着荆条向蔺相如请罪,见《史记·廉颇蔺相如列传》。

要剧本,"午夜进之直邸"。《桃花扇》的出现,是中国古典戏曲的最后一个高峰,孔尚任也成为清代最负盛名的戏曲作家,与《长生殿》的作者洪昇有"南洪北孔"之称。

1. 作者简介

孔尚任(1648—1718年),字聘之,又字季重,号东塘、岸堂,又号云亭山人,山东曲阜人,为孔子六十四代孙。早年习攻科举之业,熟读四书五经,曾赴济南应试,未能中举,遂隐居云山(即石门山)结庐读书。康熙二十三年(1684年),康熙皇帝南巡北返时至曲阜祭孔,孔尚任被推举在祭典后讲经,因讲经娴熟,博得康熙赏识,"不拘定例,额外议用"而破格提拔为国子监博士。他心怀儒家政治理想而仕宦,并作《出山异数记》表达对清朝的感激涕零。进京赴任不久又奉命前往淮扬,协助疏浚黄河海口,滞留淮扬三年。其间,结识一批明朝遗老,凭吊南明历史遗迹,搜集了大量历史资料,此为创作《桃花扇》重要的思想和素材准备时期。康熙二十九年(1690年),奉调回京,历任国子监博士、户部主事、户部广东司员外郎。

康熙三十八年(1699年)52岁的孔尚任,经十年苦心经营,三易其稿完成《桃花扇》。一时洛阳纸贵,在北京频繁演出,且流传至偏远地方,连"万山中,阻绝人境"的楚地容美(今湖北鹤峰县)也有演出。次年三月,孔尚任被免职。"命薄忍遭文字憎,缄口金人受诽谤"(《容美土司田舜年遣使投诗赞予〈桃花扇〉传奇,依韵却寄》),据此可见,罢官乃因《桃花扇》得祸。罢官后,孔尚任在京赋闲两年余,后回乡隐居,寄食伴书,于寂苦景况中度过余生,康熙五十七年(1718年)于曲阜石门家中终老。有《湖海集》《岸堂文集》《长留集》等传世。

孔尚任是一个具有儒家正统立场和思想倾向的士人。他希冀用世,施展才能,不羞谈仕途经济,但于浊流中仍保持情操,并对历史和现实持有己见。他时而讴歌新朝,时而怀念故国;时而攀附新贵,时而与遗民故老神交莫逆。清初复杂的民族矛盾、阶级矛盾以及统治阶级的内部矛盾,造成了其复杂变化的思想立场。

2. 作品导读

继洪昇《长生殿》之后问世的《桃花扇》上、下两本,正文四十出,又附加四出。此剧据明末史实构撰,如孔尚任所言:"借离合之情,写兴亡之感,实人实事,有凭有据。"剧作以明末复社文人侯方域与秦淮歌妓李香君悲欢离合的爱情故事为线索,反映了南明弘光王朝从建立到亡国的短暂历史过程,描绘出明清易代时广阔的社会生活画卷。孔尚任《桃花扇本末》中言:"予未仕时,每拟作此传奇,恐闻见未广,有乖信史;寤歌之馀,仅画其轮廓,实未饰其藻采也。然独好夸于密友曰:'吾有《桃花扇》传奇,尚秘之枕中。'及索米长安,与僚辈饮宴,亦往往及之。"可以说,《桃花扇》贯注了孔尚任毕生的精力。

其故事梗概如下:明思宗崇祯末年,复社中坚"明末四公子"之一的侯方域至南京取应,落第未归,寓居莫愁湖畔,邂逅秦淮歌妓李香君,两人情好日密。订婚之日,侯方域题诗扇为信物赠香君。此时,隐居南京的魏忠贤余党阮大铖正为复社士子所不容,得知侯方域手头拮据,遂以重金置办丰厚妆奁,托其结拜兄弟杨龙友送去以笼络侯方域,却遭到李香君却奁峻拒,由此衔怨入骨。

李自成攻占北京,马士英、阮大铖在南京拥立福王登基,改元弘光,擅权乱政,排挤东林、复社士子。时镇守武昌的宁南侯左良玉以"清君侧"为名兵逼南京,弘光小朝廷恐慌。因左良玉

曾得侯方域之父提拔，侯方域写信劝阻左良玉。阮大铖乘机构陷侯方域勾结左良玉，暗通叛军，应予逮捕。侯方域为避害只身逃往扬州，投奔督师史可法，参赞军务。阮大铖等逼迫李香君嫁给漕抚田仰，李香君以死相抗，血溅定情诗扇。侯方域友杨龙友用血点在扇中画出一树桃花，此即为"桃花扇"。阮大铖邀马士英在赏心亭赏雪选妓，李香君趁机痛骂泄恨，但仍被选入宫中。李香君托苏昆生将桃花扇带给侯方域，以表矢志不渝的心迹，侯方域收到信物后回南京探望，却被阮大铖逮捕入狱。清军渡江，扬州陷落，弘光朝廷倾覆后，侯方域方得出狱，避难在白云庵，与李香君得以重聚，但悲悼国破家亡，放弃爱情，出家修道。

孔尚任在《桃花扇小引》中道明写作目的："场上歌舞，局外指点，知三百年之基业，隳于何人？败于何事？消于何年？歇于何地？不独令观者感慨涕洟，亦可惩创人心，为末世之一救。"《桃花扇》以广阔的视野展现当时民族之间、阶级之间、南明统治集团内部各派之间错综复杂的矛盾，反映了南明小王朝一代覆亡的悲剧历史，并揭示出明代三百年基业一旦瓦解的历史原因——奸邪势力摧残国脉，忠正人士黯弱不振。对于明末时以复社文人侯方域、吴次尾、陈定生为代表的清流与以阮大铖、马士英为代表的权奸这正义和邪恶两种力量的斗争，作者爱憎是非分明，无情地揭露和鞭挞统治阶级内部政治腐败、国君昏庸、权奸祸国和将领骄悍，深切同情和大力称颂矢志报国却无法力挽狂澜的史可法等忠贞之士。尤为可贵的是，作者把最大的热情投注于歌妓艺人等市井细民，将这些人物作为这部历史剧的中心地位来表现，称颂他们关心国家安危，明辨是非，具有强烈的民族意识和爱国情怀。

《桃花扇》的悲剧结局，突破了才子佳人大团圆的传统模式。全剧表现出深沉的感伤之情，笔调凄清悲楚，深沉的感伤情怀笼罩全剧，弥漫着浓重的幻灭之感。全剧不仅抒发了明清易代的兴亡之悲，还蕴涵着对封建社会江河日下的忧虑哀伤，预示了历史的必然性破败，唱出了封建末世的时代哀音。

历史真实与艺术真实的统一，是《桃花扇》突出的艺术成就。孔尚任在《桃花扇·凡例》中写道："朝政得失，文人聚散，皆确考时地，全无假借。至于儿女钟情，宾客解嘲，虽稍有点染，亦非乌有子虚之比。"剧作故事大多数情节都有事可循、有根有据。《桃花扇》忠于历史，又善于对历史事件进行加工，以符合剧情和人物塑造的需要，从而达到了历史真实与艺术真实的统一。在侯方域《李姬传》等素材的基础上，孔尚任根据李香君"侠而慧""风调皎爽不群"的性格特征，增饰了"却奁""守楼"的情节，还虚构了"寄扇""骂筵""选优""归山""入道"等情节，生动地塑造出一位具有独立人格和高尚气节的女性形象。

《桃花扇》塑造了一系列个性鲜明、丰富多彩的人物形象，上自帝王将相，下至艺人歌妓，有姓名可考者就达40人左右。无论是主要人物，还是起陪衬作用的次要人物，作者都写出了他们不同的社会地位、政治态度、处世哲学、性格特征，他们大都有鲜明的个性，无雷同之感。

李香君聪明美丽，身为秦淮名妓，却出淤泥而不染，明辨是非，注重气节，不畏强暴，性格刚烈。她在爱情上娇柔婉美、贞洁刚烈，在政治上信仰坚定、勇敢斗争，具有心系国家安危的高尚品质和民族气节。

侯方域风流倜傥，杨龙友八面玲珑，左良玉忠诚却骄矜跋扈。柳敬亭和苏昆生同是江湖说书艺人，一个任侠好义，机智、诙谐而锋芒毕露，一个憨厚而又含蓄，但都忠肝义胆，爱憎分明，为国事甘愿出生入死。马士英和阮大铖同为魏阉余党，一个横行霸道，贪鄙而无才略，一个却

腹藏利剑,奸诈狡猾,才足济奸。

《桃花扇》艺术构思精美绝伦。孔尚任以侯方域和李香君的离合之情,作为铺演全剧情节的基点,连带显示弘光小王朝的兴亡之迹;以典型道具,作为贯穿全剧的主线。全剧情节虽纷繁复杂,却以侯方域和李香君的定情物桃花扇贯串始终,一线到底。侯方域一线连接史可法、江北四镇,以及驻扎在武昌的左良玉;李香君一线则以南京为中心,牵动弘光王朝及朝臣和秦淮歌妓艺人。虽然情节起伏多变,结构却浑然一体,不蔓不枝。作者将儿女之情与历史紧紧结合在一起,小朝廷的短视腐败、奸臣的弄权、抗清力量的孤立,在剧中得以完美串联。最后,二人儿女之情的幻灭,根源于国家的灭亡。令人扼腕叹息的历史,通过爱情的离合艺术地得以再现。全剧的主线——桃花扇经历了一个从赠扇、溅扇,到画扇、寄扇,最后撕扇的过程,由此串联起各色人等和诸多事件。

在民族文化心理中,"桃花"常代美人之面,拟妖娆之态,系情爱之念,喻婚嫁之欢。桃花而加纳扇,其色最艳,其怨最深,桃花命薄,秋扇怨多。"桃花扇"既是李香君红颜姣好的写照,又是她薄命违时的隐喻;既是侯李爱情旖旎香艳的表征,又是这一爱情悲凉凄惨的暗指。这是"桃花扇"所蕴含的象征意义。

孔尚任创新了戏曲体制,在全剧正文四十出之外,添加了四出戏:上本开头加一出《先声》,下本开头加一出《孤吟》,这是上、下本的序幕;上本末尾续一出《闲话》,是上本的"小收煞",下本末尾续一出《余韵》,是全本的"大收煞"。这四出各有起讫,又统一连贯,揭示出"那热闹局就是冷淡的根芽,爽快事就是牵缠的枝叶"(第十出《修札》)的哲理,表达了孔尚任对历史上盛衰兴亡逆转的深刻认识。

剧作曲词刻意求工,典雅亮丽,以淋漓酣畅、悲凉沉郁见长。说白整练自然,雅饬顺畅,均极见功力。清代刘中柱评赞曰:"奇而真、趣而正、谐而雅、丽而清、密而淡,词家能事毕矣。前后作者,未有盛于此本,可为名世一宝。"

《桃花扇》以其鲜明的时代特色、进步的思想倾向和扣人心弦的艺术力量,成为清代戏曲中一部思想性和艺术性达到完美结合的杰出作品。

3.作品文本

第二十八出　题画①

乙酉②三月

(小生扮山人蓝瑛上)美人香冷绣床闲,一院桃开独闭关;无限浓春烟雨里,南朝留得画中山。自家武林蓝瑛,表字田叔,自幼驰声画苑。与贵筑③杨龙友笔砚至交,闻他新转兵科,买舟来望,下榻这媚香楼上。此楼乃名妓香君梳妆之所,美人一去,庭院寂寥,正好点染云烟,应酬画债。不免将文房画具,整理起来。

(作洗砚、涤笔、调色、揩盏介)没有净水怎处?

① 选自《桃花扇》(人民文学出版社 2005 年版)。
② 乙酉:农历年号,公历 1645 年,为明弘光元年、清顺治二年。
③ 贵筑:地名,在今贵州省贵阳市。清康熙二十六年(1687 年),以贵州卫、贵州前卫地置贵筑县。1958 年撤销。

（想介）有了，那花梢晓露，最是清洁，用他调丹①濡粉，鲜秀非常。待我下楼，向后园收取。

（手持色盏暂下）

【破齐阵】（生新衣上）地北天南蓬转，巫云楚雨丝牵。巷滚杨花，墙翻燕子，认得红楼旧院。触起闲情柔如草，搅动新愁乱似烟，伤春人正眠。

小生在黄河舟中，遇着苏昆生，一路同行，心忙步急，不觉来到南京。昨晚旅店一宿，天明早起，留下昆生看守行李，俺独自来寻香君，且喜已到院门之外。

【刷子序犯】只见黄莺乱啭，人踪悄悄，芳草芊芊。粉坏楼墙，苔痕绿上花砖。应有娇羞人面，映着他桃树红妍；重来浑似阮刘②仙，借东风引入洞中天。

（作推门介）原来双门虚掩，不免侧身潜入，看有何人在内。（入介）

【朱奴儿犯】呀，惊飞了满树雀喧，踏破了一墀③苍藓。这泥落空堂帘半卷，受用煞双栖紫燕。闲庭院，没个人传，蹑踪儿回廊一遍，直步到小楼前。

（上指介）这是媚香楼了。你看寂寂寥寥，湘帘昼卷，想是香君春眠未起。俺且不要唤他，慢慢的上了妆楼，悄立帐边，等他自己醒来，转睛一看，认得出小生，不知如何惊喜哩！（作上楼介）

【普天乐】手拽起翠生生罗襟软，袖拨开绿杨线。一层层栏坏梯偏，一桩桩尘封网罥④。艳浓浓楼外春不浅，帐里人儿腼腆。（看几介）从几时收拾起银拨冰弦；摆列着描春容脂箱粉盏，待做个女山人画叉⑤乞钱。

（惊介）怎的歌楼舞榭，改成个画院书轩，这也奇了。

（想介）想是香君替我守节，不肯做那青楼旧态，故此留心丹青，聊以消遣春愁耳。

（指介）这是香君卧室，待我轻轻推开。

（推介）呀！怎么封锁严密，倒像久不开的；这又奇了，难道也没个人看守。（作背手徬徨介）

【雁过声】萧然，美人去远，重门锁，云山万千，知情只有闲莺燕。尽着狂，尽着颠，问着他一双双不会传言。熬煎，才待转，嫩花枝靠着疏篱颤。

（下听介）帘栊响，似有个人略喘。

（瞧介）待我看是谁来。

（小生持盏上楼，惊见介）你是何人，上我寓楼？

（生）这是俺香君妆楼，你为何寓此？

（小生）我乃画士蓝瑛。兵科杨龙友先生送俺来寓的。

（生）原来是蓝田老，一向久仰。

（小生问介）台兄尊号？

（生）小生河南侯朝宗，亦是龙友旧交。

（小生惊介）呵呀！文名震耳，才得会面。请坐请坐！

（坐介）

① 丹：朱砂，红色颜料。
② 阮刘：阮肇与刘晨的并称。这是指阮肇、刘晨遇仙女、成婚姻的典故。
③ 墀（chí）：台阶。
④ 罥（juàn）：挂。
⑤ 画叉：用以挂或取高处书画的长柄叉子。

（生）我且问你，俺那香君那里去了？

（小生）听说被选入宫了。

（生惊介）怎……怎的被选入宫了！几时去的？

（小生）这倒不知。

（生起，掩泪介）

【倾杯序】寻遍，立东风渐午天，那一去人难见。（瞧介）看纸破窗棂，纱裂帘幔。裹残罗帕，戴过花钿，旧笙箫无一件。红鸳衾尽卷，翠菱花放扁，锁寒烟，好花枝不照丽人眠①。

想起小生定情之日，桃花盛开，映着簇新新一座妆楼；不料美人一去，零落至此。今日小生重来，又值桃花盛开，对景触情，怎能忍住一双眼泪。（掩泪坐介）

【玉芙蓉】春风上巳②天，桃瓣轻如翦③，正飞绵作雪，落红成霰④。不免取开画扇，对着桃花赏玩一番。（取扇看介）溅血点作桃花扇，比着枝头分外鲜。这都是为着小生来。携上妆楼展，对遗迹宛然，为桃花结下了死生冤。

（小生）请教这扇上桃花，何人所画？

（生）就是贵东杨龙友的点染。

（小生）为何对之挥泪？

（生）此扇乃小生与香君订盟之物。

【山桃红】那香君呵！手捧着红丝砚，花烛下索诗篇。（指介）一行行写下鸳鸯券。不到一月，小生避祸远去，香君闭门守志，不肯见客，惹恼了几个权贵。放一群吠神仙朱门犬。那时硬抢香君下楼，香君着急，把花容呵，似鹃血乱洒啼红怨。这柄诗扇恰在手中，竟为溅血点坏。（小生）可惜可惜！（生）后来杨龙友添上梗叶，竟成了几笔折枝桃花。（拍扇介）这桃花扇在，那人阻春烟。

（小生看介）画的有趣，竟看不出是血迹来。

（问介）这扇怎生又到先生手中？

（生）香君思念小生，托他师父到处寻俺，把这桃花扇，当了一封锦字书。小生接得此扇，跋涉来访，不想香君又入宫去了。（掩泪介）

（末扮杨龙友冠带，从人喝道上）台上久无秦弄玉⑤，船中新到米襄阳⑥。

（杂入报介）兵科杨老爷来看蓝相公，门外下轿了。

（小生慌迎见介）

（末上楼见生，揖介）侯兄几时来的？

（生）适才到此，尚未奉拜。

（末）闻得一向在史公幕中⑦，又随高兵防河。昨见塘报，高杰于正月初十日，已为许定国

① "红鸳衾尽卷"四句：指代女子离去。
② 上巳：农历三月初三为上巳节，古时为踏青游春的日子，也是男女欢会的日子。
③ 翦(jiǎn)：初生的羽毛。
④ 飞绵作雪，落红成霰(xiàn)：飞绵，飞扬的柳絮。落红，落花。霰，空中降落的白色不透明的小冰粒。两句代指暮春时节。
⑤ 秦弄玉：秦穆公女儿，名弄玉，善于吹箫，美艳伶俐，而且能歌善舞。
⑥ 米襄阳：北宋书画家米芾，出生于湖北襄阳。
⑦ 史公幕中：指侯方域一直在史可法帐下做幕僚。

所杀,那时世兄在那里来?

(生)小弟正在乡园,忽遇此变,扶着家父逃避山中,一月有余。恐为许兵踪迹,故又买舟南来。路遇苏昆生,持扇相访,只得连夜赴约。竟不知香君已去。

(问介)请问是几时去的?

(末)正月人日被选入宫的。

(生)到几时才出来?

(末)遥遥无期。

(生)小生只得在此等他了。

(末)此处无可留恋,倒是别寻佳丽罢。

(生)小生怎忍负约,但得他一信,去也放心。

【尾犯序】望咫尺青天,那有个瑶池女使①,偷递情笺。明放着花楼酒榭,丢做个雨井烟垣②。堪怜!旧桃花刘郎又撚③,料得新吴宫西施不愿④。横揣⑤俺天涯夫婿,永巷⑥日如年。

(末)世兄不必愁烦,且看田叔作画罢。

(小生画介)

(生、末坐看介)这是一幅桃源图?

(小生)正是。

(末问介)替那家画的?

(小生)大锦衣张瑶星先生,新修起松风阁,要裱做照屏⑦的。

(生赞介)妙妙!位置点染,别开生面,全非金陵旧派。

(小生作画完介)见笑,见笑!就求题咏几句,为拙画生色如何?

(生)不怕写坏,小生就献丑了。

(题介)

原是看花洞里人,重来那得便迷津。

渔郎诳指空山路,留取桃源自避秦⑧。

归德侯方域题。

(末读介)佳句。寄意深远,似有微怪小弟之意。

(生)岂敢!(指画介)

【鲍老催】这流水溪堪羡,落红英千千片。抹云烟,绿树浓,青峰远。仍是春风旧境不曾变,没个人儿将咱系恋。是一座空桃源,趁着未斜阳将棹转。

(起介)

① 瑶池女使:传说西王母住在瑶池,以青鸟为使者,向汉武帝传递消息。后指传信的使者。
② 丢做个雨井烟垣:成了个雨中的院落,烟绕着断墙。井,院子。
③ 撚(niǎn):同"捻"。
④ 料得新吴宫西施不愿:用春秋西施故事代指李香君不愿入宫。
⑤ 横揣:横作副词,硬是、全部;揣,心怀着、放着,思念。
⑥ 永巷:永巷,宫中的长巷。邢昺疏引三国魏王肃曰:"今后宫称永巷,是宫内道名也。"
⑦ 照屏:挂在厅堂中墙上的大幅画卷。
⑧ "原是看花洞里人"四句:这首诗是说渔郎错指去桃花源的路,暗喻杨龙友的话不可相信,是骗人的。

(末)世兄不要埋怨,而今马、阮①当道,专以报仇雪恨为事;俺虽至亲好友,不敢谏言。恰好人日设席,唤香君供唱;那香君性气,你是知道的,手指二公一场好骂。

(生)呵呀!这番遭他毒手了。

(末)亏了小弟在旁,十分劝解,仅仅推入雪中,吃了一惊。幸而选入内庭,暂保性命。

(向生介)世兄既与香君有旧,亦不可在此久留。

(生)是,是!承教了。

(同下楼行介)

【尾声】热心肠早把冰雪咽,活冤业现摆着麒麟楦②。(收扇介)俺且抱着扇上桃花闲过遣。

(竟下介)(末)我们别过蓝兄,一同出去罢。(生)正是忘了作别。(作别介)请了!(小生先闭门下)(生、末同行介)

(生)重到红楼意惘然,(末)闲评诗画晚春天;

(生)美人公子飘零尽,(末)一树桃花似往年③。

4. 选文简析

"《题画》一出写侯方域访香君不遇,恰完成一个悲剧的结构,故此出不可不读。"④此出是与前面《寄扇》遥相呼应的一场戏,叙述侯方域回南京寻李香君而不得的故事。苏昆生接受香君的嘱托,前往江北访寻侯生,东奔西走,杳无音信,后在黄河岸边渡口与李贞丽、侯方域巧遇。侯方域投奔史可法军中之后,又奉命至江北四镇之一的高杰军中任监军,防守黄河。高杰在睢州被总兵许定国设计杀害,侯方域先回故乡商丘,后至黄河欲乘船东下,而与苏昆生邂逅相逢。听闻苏昆生叙说香君别后的情形,侯方域被香君为他守节的痴情与苦心深深感动,遂赴南京看望香君。此时,李香君已入宫,而杨龙友的画友蓝瑛在媚香楼暂住,侯方域来到这里未见香君却见到蓝瑛,于是有此出《题画》的情节。

《寄扇》一出全用北曲,而《题画》一出全用南曲,曲词极尽巧思,值得品赏。此出前几曲叙写侯方域自述逐步接近香君的激动心情。【破齐阵】一曲写走进秦淮街巷,看到满眼春色,心想香君可能正在春睡未起。【刷子序犯】一曲写来到旧院门前,看见花草树木、砖地粉墙,心生旧地重游的感慨。【朱奴儿犯】一曲写来到院中媚香楼前,见寂静无人,心想香君见自己会何等惊喜。【普天乐】一曲写登上媚香楼,看见画笔颜料,心想当是香君闲居无聊,学画消遣。【雁过声】一曲写用手轻推香君卧室,却发现门已封锁,好像久未打开过,心生纳闷。【倾杯序】一曲写其惊奇、疑惑、惆怅、失望的心情。

以上几曲,着意刻画侯生拟想香君在楼上而二人相见时惊喜的情态,与后面未能相见的失落形成了极大的反差。前面的拟想愈是急切、愈是细腻,后面的失落愈是灰冷、愈是凄凉。以下五支曲子,表现侯方域未见到香君时的焦虑与伤感之情。【玉芙蓉】一曲侯生睹物思人,面对

① 马、阮:指《桃花扇》中的大奸臣马士英、阮大铖。
② 麒麟楦:唐代将戏剧中扮演麒麟的驴子叫作麒麟楦。此处喻阮大铖、马士英等人看似麒麟,撕下外皮只不过是蠢驴,到头来终会现形。
③ 一树桃花似往年:典出唐崔护《题都城南庄》"人面不知何处去,桃花依旧笑春风",代指世事无常,物是人非。
④ 周贻白戏剧论文选[M].长沙:湖南人民出版社,1982:556.

院中桃花而展开手中的桃花扇,两相对照,惹动愁思。树上的桃花瓣随风纷纷飘落,而扇面上的桃花格外鲜红。【山桃红】一曲讲述桃花扇的来历。如今桃花扇在此,那持扇的佳人却阻隔于别处,怎不教人伤感?【尾犯序】一曲表达无法得到香君消息的烦恼心情。曲词中连用瑶池青鸟传信、西施入吴宫等典故,十分恰切地表述了他此时的心情。【鲍老催】一曲,指出这画上的流水、落花、绿树、青山,与陶渊明《桃花源记》所描写的景致无异,但是这画中无法引起自己的眷恋,只是一处空荡荡的桃花源。【尾声】一曲,自谓他将面对这冷酷的现实,并对马、阮的横行暴虐充满义愤。

《题画》一出构思精巧。香君不在场而作者之笔皆绕香君而转。场上三个人物蓝瑛、侯方域、杨龙友的言语处处不离香君,使观者感到她的存在。《桃花扇》原刊本此出之末有评语写道:"对血迹看扇,此桃花扇之根也;对桃花看扇,此桃花扇之影也。偏于此时写桃源图、题桃源诗,此桃花扇之月痕灯晕也。""桃花"是本出重要的意象,侯方域观看院中桃花瓣、蓝瑛绘出桃花源、侯方域题诗,都照应桃花扇,紧扣主题。

5. 思考题

(1)试对比侯方域遇见蓝瑛前后语言的不同,描述其心情的周折变化。

(2)请结合剧作中李香君、柳敬亭等市井人物形象,谈谈孔尚任对社会底层人物的态度。

(3)阅读《桃花扇》剧本,谈谈孔尚任艺术构思的精妙之处。

(4)请依据"桃花"一词的文化语义,谈谈"桃花扇"的象征意义。

(5)张岱曾言:"人无癖,不可与交,以其无深情也;人无疵,不可与交,以其无真气也。"请谈谈你对这句话的理解。

6. 拓展阅读

柳敬亭说书①

张岱

南京柳麻子,黧黑②,满面疤癗③,悠悠忽忽④,土木形骸⑤。善说书。一日说书一回,定价一两。十日前先送书帕下定⑥,常不得空。南京一时⑦有两行情人⑧:王月生⑨、柳麻子是也。

余听其说"景阳冈武松打虎"白文⑩,与本传大异。其描写刻画,微入毫发,然又找截⑪干

① 节选自张岱《陶庵梦忆》(中华书局2015年版)。
② 黧(lí)黑:脸色很黑。
③ 疤癗(bā lěi):疤,同"疤";癗,皮肤上起的小疙瘩。
④ 悠悠忽忽:形容悠闲游荡。
⑤ 土木形骸:形象呆板,像泥塑木雕一样,不加修饰。
⑥ 送书帕下定:书帕,指钱财礼物。书帕原先是明代官场中的一种明为赠送礼物,实为行贿的方式。最早所送的只一书一帕,故称书帕。下定,先将书银送去预定节目。
⑦ 一时:同时、当时。
⑧ 行(háng)情人:非常叫座的艺人。
⑨ 王月生:明末南京知名歌妓。
⑩ 白文:只说不唱的说书,即评话。
⑪ 找截:补充和删节。

净,并不唠叨。勃夬①声如巨钟,说至筋节处,叱咤叫喊,汹汹崩屋。武松到店沽酒,店内无人,謈②地一吼,店中空缸空甓皆瓮瓮有声。闲中着色,细微至此。主人必屏息静坐,倾耳听之,彼方掉舌③。稍见下人呫哔④耳语,听者欠伸有倦色,辄不言,故不得强⑤。每至丙夜⑥,拭桌剪灯⑦,素瓷⑧静递,款款⑨言之,其疾徐轻重,吞吐抑扬,入情入理,入筋入骨,摘世上说书之耳而使之谛听,不怕其不齰舌⑩死也。

柳麻子貌奇丑,然其口角波俏,眼目流利,衣服恬静,直与王月生同其婉娈⑪,故其行情正等。

五、中国话剧现实主义的基石——《雷雨》

曹禺处女作《雷雨》,1934年发表于《文学季刊》,1935年公演后轰动剧坛并长享盛名。这部现实主义的家庭悲剧,奠定了曹禺在中国话剧史上杰出剧作家的地位,也成为中国现代话剧艺术成熟的里程碑。

1. 作者简介

曹禺(1910—1996年),原名万家宝,字小石,祖籍湖北潜江,生于天津。曹禺自幼喜爱文学与戏剧,1922年考入南开中学,其间加入南开新剧团,参与各种戏剧活动。1929年进入南开大学政治系学习,同年转入清华大学西洋文学系。1933年完成处女作四幕话剧《雷雨》,1935年创作话剧《日出》。1936年,在南京国立戏剧专科学校任教,同年秋创作《原野》,1938年随校迁往重庆,以抗战的现实生活为题材创作话剧《全民总动员》(又名《黑字二十八》),并登台演出,后又创作《蜕变》《北京人》。1942年,在重庆任中华全国文艺界抗敌协会理事。1946年,与老舍赴美讲学。

1949年后,历任中央戏剧学院副院长、北京人民艺术剧院院长、中国戏剧家协会主席、中国文联主席等职,话剧作品有《明朗的天》、历史剧《卧薪尝胆》(后易名为《胆剑篇》)和五幕历史剧《王昭君》等。

2. 作品导读

《雷雨》讲述资产阶级周家和城市平民鲁家两个家庭的悲剧故事。它以1925年前后中国的半殖民地半封建社会为背景,通过周、鲁两家三十年间错综复杂的情爱、血缘、阶级关系纠葛

① 勃夬(bó guài):吆喝声。
② 謈(bó):大叫。
③ 掉舌:转动舌尖,指开口说书。
④ 呫哔(tiè bì):本指诵读,此处意为低声细语。
⑤ 强:勉强。
⑥ 丙夜:半夜三更。
⑦ 剪灯:剪灯花。
⑧ 素瓷:指洁白雅净的瓷杯。
⑨ 款款:缓慢的样子。
⑩ 齰(zé)舌:咬舌头,指羞愧得不敢说话。
⑪ 婉娈:美丽,美好。

和悲剧性的矛盾冲突，揭露了封建家庭的罪恶本性，并揭示"一切恶果都是封建主义所造成，四凤、周萍、侍萍、繁漪、周冲甚至周朴园本人，都是腐朽制度的牺牲品"[①]的悲剧根源，反映了中国 20 世纪二三十年代正在酝酿着一场大变动的社会现实。

剧作在一天时间（上午到午夜两点钟）、两个场景（周家客厅和鲁家住房）内集中展开了周鲁两家前后三十年复杂的矛盾纠葛，表现了封建家庭不合理关系造成的罪恶和悲剧，剖析了人性中爱与恨的深刻交织。

全剧由"过去的戏剧"（周朴园与侍萍"始乱终弃"的故事，后母繁漪与周家长子周萍的爱情故事）与"现在的戏剧"（繁漪对周朴园的反抗，繁漪、周萍、四凤、周冲之间的情感纠葛，周朴园与侍萍的重逢，周朴园与大海的冲突）交织而成。最后，家庭秘密、身世秘密，以及所有的矛盾在雷雨之夜爆发，两个家庭的大悲剧上演：下层妇女侍萍被遗弃的悲剧，上层妇女繁漪个性受压抑的悲剧，周萍、四凤的爱情悲剧，周冲青春幻梦破灭的悲剧，以及劳动者大海反抗失败的悲剧，一切有错的、无错的、有罪的、无辜的人都走向了毁灭。两个家庭中情爱关系、血缘关系和阶级矛盾相互纠缠，所有的悲剧最终都归结于"罪恶的渊薮"——有浓厚封建色彩的资产阶级家庭的代表周朴园。戏剧结局，无辜的年轻一代都死了，留下的只有与悲剧的历史牵连的年老一代，更强化了对"不公平"社会的控诉力量。

中心人物周朴园，是一个带有浓厚封建思想的资本家，兼具封建家长和资本家特质的复杂性格。他曾到德国留学，接触了资产阶级文明，接受过当时流行的社会思潮，本当为一个典型的资产阶级人物，却是一个有浓重封建思想意识的人。他贪婪、残忍，唯利是图，"只要能弄到钱""什么也做得出来"；他又是一个封建暴君，以封建大家长的威严，专横独断，唯我独尊。他把繁漪作为活的物件置于严格管束之下，不许她有自己的独立意志和个人的理想愿望；他以自己的意志控制和铸造周萍的灵魂，使周萍始终活在他的精神统治的阴影之中。周公馆充斥着家庭的专制暴戾，犹如一口大棺材，是个可以闷死人的地方。

伪善、专横和冷酷，是周朴园最突出的性格。他表面上是一副道貌岸然的慈善家面孔，实际上是一个凶狠狡诈的伪君子。对曾经倾心过的侍萍，他记得她的生日，夏天也不开窗，还珍藏着那件绣着梅花的衬衫，但当"死去"多年的侍萍突然出现在他的面前，可能破坏他大家庭的秩序时，他软硬兼施、前后矛盾的言行彻底撕下了他的伪装，露出了伪善、肮脏、丑恶的灵魂。

《雷雨》成功地塑造了繁漪这一复杂而微妙的人物形象，刻画了其复杂而隐秘的灵魂。在初版本的序言中，曹禺将繁漪比作"雷雨"的化身，给予她"操纵全剧，是整个剧本的动力"的重要地位。曹禺认为繁漪是最令人怜悯的女人，对其倾注了深厚的同情。曹禺曾说："繁漪是'五四'以后解放的资产阶级女性"（《〈雷雨〉序》），在舞台指示中说："她是一个旧式女人，有她的文弱、她的哀静、她的明慧。"而在新版《雷雨》中，曹禺又说："她是一个受过一点新式教育的旧式女人，有她的文弱、她的明慧"。繁漪具有"资产阶级新女性"和"旧式女人"两种思想因素，有着双重性的性格。她有旧式女人的"文弱""明慧"，传统的精神枷锁使她精神软弱，被禁锢在周公馆，对周朴园的家庭束缚和精神折磨逆来顺受，苦熬挣扎。在仆人面前，她又是旧式大家主妇

[①] 钱理群.大小舞台之间：曹禺剧作新论[M].杭州：浙江文艺出版社，1994：393.

的做派,对待侍萍、四凤时表现出深重的封建贵族意识、等级观念、门第思想和阶级偏见;她又"受过一点新式教育",受到资产阶级个性解放思想的影响,始终不甘于被宰制、被屈服,想挣脱封建家庭的束缚,改变身为工具的命运,作为一个"人"而真正活着。这是一个资产阶级女性追求人格独立、个性解放的重要表现。

17岁的繁漪由"父母之命"嫁给比自己大20岁的周朴园,是门当户对的结合,但他们在情感和生活上都截然不同。她渴望被人尊重,也追求爱情,而周家封闭又凝固,周朴园这一凶横的封建式的家长,只将她当作生活中的一个附属品。18年孤寂、痛苦、空虚的婚姻生活,犹如"死牢"却又逃脱不出。周萍的出现,宛如给落水的繁漪伸出的一根稻草,她紧紧抓住周萍不放,不顾后果,一意孤行。繁漪这个"旧式女人"无法选择到更好的抗争方法和途径,"她毫不犹豫地踏着艰难的老道,她抓住周萍不放手,想重拾起一堆破碎的梦救出自己"。她的反抗只能是以扭曲的方式,表现为对周朴园带有报复的反叛。

繁漪的悲剧源于自身的矛盾人格。她大胆追求自由与爱情,但深层存在着软弱和妥协的因素,虽痛恨周朴园,却又离不开周公馆。在双重的悲剧冲突中,繁漪走完心灵的全部历程:在家庭生活中,陷入周朴园封建专制的精神折磨与压迫的悲剧;在爱情追求中,因周萍的背弃再一次陷入绝望的悲剧。这双重的打击与痛苦,使她变为一个忧郁阴鸷、最具"雷雨"性格的女性。在"最残酷的爱和最不忍的恨"的性格交织中,爱变成恨,倔强变成疯狂,她走向极端和变态。在挽救无望后,敢爱敢恨的"雷雨"性格使她放纵人性的疯狂,"她不悔改,她如一匹执拗的马"困兽式的反抗,以摧毁一切的力量进行报复。繁漪就像一道光,将旧社会家庭的黑暗与罪恶暴露在幕前,她摧毁了封建家庭秩序,也毁灭了自己。

繁漪是最具典型性的女性形象,也是最具悲剧色彩的人物之一。从这一人物的命运,可窥见中国现代史上女性解放运动之一隅。繁漪的精神觉醒,经历了压抑—抗争—再压抑—再抗争的历程,这是"五四"以来时代新女性的典型历程。繁漪的悲剧灵魂中,响彻着受到"五四"个性解放思想影响的一代妇女抗议和追求的呼声,她的悲剧昭示着"五四"以后资产阶级女性单纯追求个性自由与解放必然失败的命运。繁漪这一悲剧形象,是曹禺对中国现代戏剧的一大贡献。

在《雷雨》的故事脉络中,周萍推动了剧情和矛盾冲突的发展,也是造成繁漪、四凤以及整个家庭悲剧的最直接动力。造成他人悲剧的周萍,自己也是一个悲剧。这是一个在封建专制家庭环境里,人的灵魂被压抑、毒化、吞噬的悲剧。

周萍是一个性格内涵丰富而复杂的人物,是《雷雨》中最复杂的人物形象。他空虚、忧郁、卑怯的灵魂,始终被笼罩在周朴园精神统治的阴影中。他有过大胆叛逆的行为,更多的却是怯懦的臣服;他追求过自由解放、爱情,却又希望成为孝子,内心饱受痛苦与悔恨的煎熬;他反抗周朴园的"秩序",却又屈从于周朴园"秩序",可"秩序"最终还是因他而乱;他"救活了"繁漪的"爱情",后来又让繁漪忍饥受渴,在爱的焦灼中"渴"死;他"爱"上了四凤,给四凤设计了一个美好的"归宿",可归宿却是幻灭。出身、幼时乡下生活的经历和父亲周朴园严厉专横的管教,造就了他的性格和思想。懦弱、妥协、摇摆、充满矛盾又希望获得拯救,是周萍最突出的性格特点。他与繁漪的爱因相互同情而生,也包含着争取自由、争取个性解放的因素,他受到反封建的时代思潮影响,但这一影响微弱得不足以与周朴园抗衡。作为资产阶级的下一代,从

根本上决定了他心底里的懦弱,他不敢违抗父命,不可能具有与这个家庭决裂的勇气。为了摆脱与繁漪的畸恋,他抓住纯洁善良、不经世事的四凤,企图利用她的爱对抗繁漪的纠缠,填补内心的空虚寂寞,淡化内心的愧疚和悔恨。他为了逃开前一个痛苦(繁漪的苦苦相逼)而转向后一个看似甜蜜、结果是更大的痛苦(四凤是亲妹妹),最终受不了自己与妹妹乱伦的真相打击,只有选择死亡。周萍是一个始终在挣扎抗争的人物,他一次次拼命挣扎,一次比一次掉进更深的泥淖。他想自我拯救,却始终在沦陷;他是那个时代的缩影,是新旧交替时代的牺牲品。

曹禺发挥描写悲剧女性形象的卓越才能,塑造了鲁侍萍这一身心遭受了所有苦难和伤害的旧中国下层妇女的典型形象。她善良、正直,备受欺辱和压迫。三十年的悲惨遭遇,她尝尽了人间的酸辛,对冷酷的现实充满悲愤,但始终坚韧、自尊、顽强。周朴园的遗弃带给她一生的不幸,她唯一的希望是避开过去悲剧的重演,带女儿离开周家,可是,最终仍未逃出悲剧的宿命。

周冲和四凤有着同样的单纯、清澈,是整部剧中最单纯、最可爱的人,但是黑暗残酷的现实破碎了他们所有的梦。周冲是个理想化的人物,寄寓着作者的憧憬。他很单纯,拥有一颗玻璃般透明的心,从未想过伤害任何人,从未瞧不起任何人,难得的善良和纯真是其最鲜明的性格。他有着一切青春萌动期的青年人对现实的隔离,在他眼里,身边的所有人都那么美好;他躲在自己的象牙塔中,憧憬着飞到一个真正干净、快乐的地方,那里没有争执、没有虚伪、没有不平等。他美好的性格恰恰也是致命的弱点。最终,他痛苦地看到现实的极端丑恶,带着幻灭的悲哀和深深的不解离开这个世界。周冲是剧中一个格格不入的角色,必定是一个悲剧人物,他的结局给这部剧染上了一层更为浓厚的悲剧色彩。他的死是对封建势力的控诉,也流露出曹禺这位探索社会问题、追求出路的艺术家对社会现实的苦闷和悲愤之情。

花季少女四凤单纯善良,内心纯净,富有同情心。她的清纯、柔顺吸引着周萍,她的"活"和"美"给周萍带去了新的力量,周萍毫不犹豫地爱上四凤。生活郁闷、性格忧郁又暗含冲动的周萍,让天性善良的四凤心生怜悯,又被吸引。然而,她的纯真、她的依托、她的天真烂漫,都在雷雨之夜被击得粉碎。四凤的悲剧,是旧社会劳动女性的悲剧,黑暗的旧社会,是造成四凤悲剧的根源。《雷雨》剧中当大幕拉开的时候,四凤笑靥如花;大幕合上的时候,四凤已成焦骨。四凤是一朵尚未绽放就匆匆凋谢的梅花,她的死令人无限惋惜与哀痛。四凤无辜的死,加重了剧作悲剧的力量。

鲁大海是一个有思想、有行动的工人形象。他质朴、直爽,有着那个时代人们少有的正义;他头脑清醒,看透了资本家虚伪丑恶的本性;他敢做敢当、敢于抗争,体现出工人阶级的大公无私和英勇、顽强的反抗精神。虽然,他有斗争经验不足、有些鲁莽的弱点,但在整剧阴沉的气氛中,他是一个亮点,给观众带来明亮和希望。鲁大海的原型,是曹禺结识的一位有思想、有智慧的工人。虽然这一形象塑造得不够丰满,但曹禺对这一人物投入了很大的热情,体现了他的社会理想。

曹禺出于"情感的迫切需要","以悲悯的情怀俯视这群地上的人们"。他运用现实主义的创作方法提炼戏剧形象,深入到现实世界体味错综复杂的人生,运用戏剧艺术表现自己对人生

的深刻感受与理解。因此，虽然"一部《雷雨》全都是巧合"（曹禺），但人物的血缘纠葛与命运巧合更真实、更典型地揭示了人性的复杂性与人生的残酷性。悲剧的结局令人震惊，更引人深思。

曹禺重视人物形象的塑造。他集中力量描述人物，准确表现人物的性格、身份气质、情感色彩，注意刻画人物形象的心理活动，从而使得剧中的人物形象有血有肉，栩栩如生。《雷雨》体现了曹禺深入刻画人物内心世界、善于组织戏剧冲突的卓越艺术才能，显示出他独特的戏剧风格与悲剧艺术才华。

谨严有序的结构，是《雷雨》最突出的艺术特点。《雷雨》是中国话剧史上第一部以"三一律"结构形式写成的多幕剧。"三一律"最早由文艺复兴时期意大利戏剧理论家提出，后成为欧洲古典主义戏剧结构的基本原则。它要求剧本创作必须遵守时间、地点和行动的一致，即要求单一的故事情节，戏剧行动发生在一天之内和一个地点。作为古典主义戏剧的一条既定法则，"三一律"有利于戏剧的人物、故事和地点的高度集中，简化情节结构。

《雷雨》四幕式结构首尾齐全、紧凑有序，情节连贯曲折，冲突极具戏剧性。曹禺将周、鲁两个家庭三十年的矛盾冲突，汇聚在"一个初夏的上午"到"当夜两点钟光景"的一天，地点基本在周家客厅，构成了"三一律"式的闭锁结构，以高度集中的情节谱写了一出震撼人心的悲剧。这一结构方式集中清晰，有利于表现人物、线索以及矛盾冲突的复杂多变性。

《雷雨》的戏剧场景，具有象征性和诗意特征。剧作中"郁热"的意象，不仅指戏剧发生的自然背景（剧本中一再出现的蝉鸣、蛙噪、雷响，无不在渲染郁热的苦夏氛围），同时暗示着一种情绪、心理、性格，以至生命的存在方式。剧中几乎每一个人都陷入一种"情热"——欲望与追求之中。繁漪、周萍、四凤表现为非理性的情欲渴求，周冲充满着"向着天边飞"的生命冲动，沉溺在生命自由的绝对理想境界的精神幻梦里。几乎每一个人出场时都嚷着"闷"，超常态的欲望与对欲望的超常态压抑，造成了人的巨大精神痛苦。由此，引发出"极端"的"交织着最残酷的爱和最不忍的恨"的"'雷雨'式的性格"，近乎疯狂的"白热、短促"的"'雷雨'式的"感情力量，在令人窒息的压迫环境中"挣扎"着发现现实的"残酷"。

剧中人物语言极富个性化。每个人物的语言，反映出各自特殊的生活经验、积累的教养和特定情境下的心理状态，不同的人物语言具有不同的鲜明特色。如周朴园简短的、盛气凌人的语气，契合其一家之长的权威；鲁侍萍时而缓和、时而冲动的语调，贴合这个饱受摧残的底层妇女的性格；鲁大海直截了当的语言，是正直、耿介个性的展现。

剧中还有多处富有创意、凝练含蓄、意蕴深远的潜台词。这些潜台词意中有意，弦外有音，给读者和观众留下阐释和延伸的空间，具有咀嚼和回味的绵长余韵。如侍萍与周萍三十年后相见时，却是周萍动手打鲁大海的场面，她不禁哭着责问："你是萍，……凭……凭什么打我的儿子？"侍萍瞬间的直白反应，表达了眼看兄弟相残却又无法阻止、有子不能相认的无奈和万分悲痛的心情。

3. 作品文库

第二幕(节选)①

(午饭后,天气更阴沉,更郁热,潮湿的空气,低压着在屋内的人②……)

周朴园　(点着一支吕宋烟③,看见桌上的雨衣。向侍萍)这是太太找出来的雨衣吗?

鲁侍萍　(看着他)大概是的。

周朴园　(拿起看看)不对,不对,这都是新的。我要我的旧雨衣,你回头跟太太说。

鲁侍萍　嗯。

周朴园　(看她不走)你不知道这间房子底下人不准随便进来么?

鲁侍萍　(看着他)不知道,老爷。

周朴园　你是新来的下人?

鲁侍萍　不是的,我找我的女儿来的。

周朴园　你的女儿?

鲁侍萍　四凤是我的女儿。

周朴园　那你走错屋子了。

鲁侍萍　哦。——老爷没有事了?

周朴园　(指窗)窗户谁叫打开的?

鲁侍萍　哦。(很自然地走到窗前,关上窗户,慢慢地走向中门。)

周朴园　(看她关好窗门,忽然觉得她很奇怪)你站一站,(侍萍停)你——你贵姓?

鲁侍萍　我姓鲁。

周朴园　姓鲁。你的口音不像北方人。

鲁侍萍　对了,我不是,我是江苏的。

周朴园　你好像有点无锡口音。

鲁侍萍　我自小就在无锡长大的。

周朴园　(沉思)无锡?嗯,无锡(忽而),你在无锡是什么时候?

鲁侍萍　光绪二十年,离现在有三十多年了。

周朴园　哦,三十年前你在无锡?

鲁侍萍　是的,三十多年前呢,那时候我记得我们还没有用洋火呢。

周朴园　(沉思)三十年前,是的,很远啦,我想想,我大概是二十多岁的时候。那时候我还在无锡呢。

鲁侍萍　老爷是那个地方的人?

周朴园　嗯,(沉吟)无锡是个好地方。

鲁侍萍　哦,好地方。

① 节选自《曹禺选集》(人民文学出版社1978年版)。剧情背景是:繁漪因为周萍和四凤热恋,便通知四凤的妈妈鲁侍萍来周家带走四凤。在周家,鲁侍萍意外地遇上了当年抛弃她的周朴园。
② "午饭后……"这是第二幕开始时的一段舞台说明。
③ 吕宋烟:雪茄烟。因菲律宾吕宋岛所产的质量好而得名。

周朴园　你三十年前在无锡么？

鲁侍萍　是，老爷。

周朴园　三十年前，在无锡有一件很出名的事情——

鲁侍萍　哦。

周朴园　你知道么？

鲁侍萍　也许记得，不知道老爷说的是哪一件？

周朴园　哦，很远的，提起来大家都忘了。

鲁侍萍　说不定，也许记得的。

周朴园　我问过许多那个时候到过无锡的人，我想打听打听。可是那个时候在无锡的人，到现在不是老了就是死了，活着的多半是不知道的，或者忘了。

鲁侍萍　如若老爷想打听的话，无论什么事，无锡那边我还有认识的人，虽然许久不通音信，托他们打听点事情总还可以的。

周朴园　我派人到无锡打听过。——不过也许凑巧你会知道。三十年前在无锡有一家姓梅的。

鲁侍萍　姓梅的？

周朴园　梅家的一个年轻小姐，很贤慧，也很规矩，有一天夜里，忽然地投水死了，后来，后来，——你知道么？

鲁侍萍　不敢说。

周朴园　哦。

鲁侍萍　我倒认识一个年轻的姑娘姓梅的。

周朴园　哦？你说说看。

鲁侍萍　可是她不是小姐，她也不贤慧，并且听说是不大规矩的。

周朴园　也许，也许你弄错了，不过你不妨说说看。

鲁侍萍　这个梅姑娘倒是有一天晚上跳的河，可是不是一个，她手里抱着一个刚生下三天的男孩。听人说她生前是不规矩的。

周朴园　（苦痛）哦！

鲁侍萍　她是个下等人，不很守本分的。听说她跟那时周公馆的少爷有点不清白，生了两个儿子。生了第二个，才过三天，忽然周少爷不要她了，大孩子就放在周公馆，刚生的孩子抱在怀里，在年三十夜里投河死的。

周朴园　（汗涔涔①地）哦。

鲁侍萍　她不是小姐，她是无锡周公馆梅妈的女儿，她叫侍萍。

周朴园　（抬起头来）你姓什么？

鲁侍萍　我姓鲁，老爷。

周朴园　（喘出一口气，沉思地）侍萍，侍萍，对了。这个女孩子的尸首，说是有一个穷人见着埋了。你可以打听到她的坟在哪儿么？

① 汗涔涔（cén cén）：形容汗水不断地流下。

鲁侍萍　老爷问这些闲事干什么?

周朴园　这个人跟我们有点亲戚。

鲁侍萍　亲戚?

周朴园　嗯,——我们想把她的坟墓修一修。

鲁侍萍　哦——那用不着了。

周朴园　怎么?

鲁侍萍　这个人现在还活着。

周朴园　(惊愕)什么?

鲁侍萍　她没有死。

周朴园　她还在?不会吧?我看见她河边上的衣服,里面有她的绝命书。

鲁侍萍　她又被人救活了。

周朴园　哦,救活啦?

鲁侍萍　以后无锡的人是没见着她,以为她那夜晚死了。

周朴园　那么,她呢?

鲁侍萍　一个人在外乡活着。

周朴园　那个小孩呢?

鲁侍萍　也活着。

周朴园　(忽然立起)你是谁?

鲁侍萍　我是这儿四凤的妈,老爷。

周朴园　哦。

鲁侍萍　她现在老了,嫁给一个下等人,又生了个女孩,境况很不好。

周朴园　你知道她现在在哪儿?

鲁侍萍　我前几天还见着她!

周朴园　什么?她就在这儿?此地?

鲁侍萍　嗯,就在此地。

周朴园　哦!

鲁侍萍　老爷,你想见一见她么?

周朴园　(连忙)不,不,谢谢你。

鲁侍萍　她的命很苦。离开了周家,周家少爷就娶了一位有钱有门第的小姐。她一个单身人,无亲无故,带着一个孩子在外乡什么事都做:讨饭,缝衣服,当老妈子,在学校里伺候人。

周朴园　她为什么不再找到周家?

鲁侍萍　大概她是不愿意吧?为着她自己的孩子,她嫁过两次。

周朴园　以后她又嫁过两次?

鲁侍萍　嗯,都是很下等的人。她遇人都很不如意,老爷想帮一帮她么?

周朴园　好,你先下去吧。

鲁侍萍　老爷,没有事了?(望着周朴园,泪要涌出)老爷,您那雨衣,我怎么说?

周朴园　啊，你顺便去告诉四凤，叫她把我樟木箱子里那件旧雨衣拿出来，顺便把那箱子里的几件旧衬衣也拣出来。

鲁侍萍　旧衬衣？

周朴园　你告诉她在我那顶老的箱子里，纺绸的衬衣，没有领子的。

鲁侍萍　老爷那种纺绸衬衣不是一共有五件？您要哪一件？

周朴园　要哪一件？

鲁侍萍　不是有一件，在右袖襟上有个烧破的窟窿，后来用丝线绣成一朵梅花补上的？还有一件——

周朴园　（惊愕）梅花？

鲁侍萍　还有一件绸衬衣，左袖襟也绣着一朵梅花，旁边还绣着一个"萍"字。还有一件——

周朴园　（徐徐立起）哦，你，你，你是——

鲁侍萍　我是从前伺候过老爷的下人。

周朴园　哦，侍萍！（低声）怎么，是你？

鲁侍萍　你自然想不到，侍萍的相貌有一天也会老得连你都不认识了。

周朴园　你——侍萍？（不觉地望望柜上的相片，又望侍萍。）

鲁侍萍　朴园，你找侍萍么？侍萍在这儿。

周朴园　（忽然严厉地）你来干什么？

鲁侍萍　不是我要来的。

周朴园　谁指使你来的？

鲁侍萍　（悲愤）命！不公平的命指使我来的。

周朴园　（冷冷地）三十年的工夫你还是找到这儿来了。

鲁侍萍　（愤怨）我没有找你，我没有找你，我以为你早死了。我今天没想到到这儿来，这是天要我在这儿又碰见你。

周朴园　你可以冷静点。现在你我都是有子女的人，如果你觉得心里有委屈，这么大年纪，我们先可以不必哭哭啼啼的。

鲁侍萍　哭？哼，我的眼泪早哭干了，我没有委屈，我有的是恨，是悔，是三十年一天一天我自己受的苦。你大概已经忘了你做的事了！三十年前，过年三十的晚上我生下你的第二个儿子才三天，你为了要赶紧娶那位有钱有门第的小姐，你们逼着我冒着大雪出去，要我离开你们周家的门。

周朴园　从前的旧恩怨，过了几十年，又何必再提呢？

鲁侍萍　那是因为周大少爷一帆风顺，现在也是社会上的好人物。可是自从我被你们家赶出来以后，我没有死成，我把我的母亲可给气死了，我亲生的两个孩子你们家里逼着我留在你们家里。

周朴园　你的第二个孩子你不是已经抱走了么？

鲁侍萍　那是你们老太太看着孩子快死了，才叫我抱走的。（自语）哦，天哪，我觉得我像在做梦。

周朴园　我看过去的事不必再提起了吧。
鲁侍萍　我要提,我要提,我闷了三十年了!你结了婚,就搬了家,我以为这一辈子也见不着你了;谁知道我自己的孩子个个命定要跑到周家来,又做我从前在你们家做过的事。
周朴园　怪不得四凤这样像你。
鲁侍萍　我伺候你,我的孩子再伺候你生的少爷们。这是我的报应,我的报应。
周朴园　你静一静。把脑子放清醒点。你不要以为我的心是死了,你以为一个人做了一件于心不忍的事就会忘了么?你看这些家具都是你从前顶喜欢的东西,多少年我总是留着,为着纪念你。
鲁侍萍　(低头)哦。
周朴园　你的生日——四月十八——每年我总记得。一切都照着你是正式嫁过周家的人看,甚至于你因为生萍儿,受了病,总要关窗户,这些习惯我都保留着,为的是不忘你,弥补我的罪过。
鲁侍萍　(叹一口气)现在我们都是上了年纪的人,这些傻话请你不必说了。
周朴园　那更好了。那么我们可以明明白白地谈一谈。
鲁侍萍　不过我觉得没有什么可谈的。
周朴园　话很多。我看你的性情好像没有大改,——鲁贵像是个很不老实的人。
鲁侍萍　你不明白。他永远不会知道的。
周朴园　那双方面都好。再有,我要问你的,你自己带走的儿子在哪儿?
鲁侍萍　他在你的矿上做工。
周朴园　我问,他现在在哪儿?
鲁侍萍　就在门房等着见你呢。
周朴园　什么?鲁大海?他!我的儿子?
鲁侍萍　他的脚趾头因为你的不小心,现在还是少一个的。
周朴园　(冷笑)这么说,我自己的骨肉在矿上鼓励罢工,反对我!
鲁侍萍　他跟你现在完完全全是两样的人。
周朴园　(沉静)他还是我的儿子。
鲁侍萍　你不要以为他还会认你做父亲。
周朴园　(忽然)好!痛痛快快地!你现在要多少钱吧?
鲁侍萍　什么?
周朴园　留着你养老。
鲁侍萍　(苦笑)哼,你还以为我是故意来敲诈你,才来的么?
周朴园　也好,我们暂且不提这一层。那么,我先说我的意思。你听着,鲁贵我现在要辞退的,四凤也要回家。不过——
鲁侍萍　你不要怕,你以为我会用这种关系来敲诈你么?你放心,我不会的。大后天我就会带四凤回到我原来的地方。这是一场梦,这地方我绝对不会再住下去。
周朴园　好得很,那么一切路费,用费,都归我担负。
鲁侍萍　什么?

周朴园　这于我的心也安一点。

鲁侍萍　你？（笑）三十年我一个人都过了，现在我反而要你的钱？

周朴园　好，好，好，那么你现在要什么？

鲁侍萍　（停一停）我，我要点东西。

周朴园　什么？说吧？

鲁侍萍　（泪满眼）我——我只要见见我的萍儿。

周朴园　你想见他？

鲁侍萍　嗯，他在哪儿？

周朴园　他现在在楼上陪着他的母亲看病。我叫他，他就可以下来见你。不过是——

鲁侍萍　不过是什么？

周朴园　他很大了。

鲁侍萍　（追忆）他大概是二十八了吧？我记得他比大海只大一岁。

周朴园　并且他以为他母亲早就死了的。

鲁侍萍　哦，你以为我会哭哭啼啼地叫他认母亲么？我不会那么傻的。我难道不知道这样的母亲只给自己的儿子丢人么？我明白他的地位，他的教育，不容他承认这样的母亲。这些年我也学乖了，我只想看看他，他究竟是我生的孩子。你不要怕，我就是告诉他，白白地增加他的烦恼，他自己也不愿意认我的。

周朴园　那么，我们就这样解决了。我叫他下来，你看一看他，以后鲁家的人永远不许再到周家来。

鲁侍萍　好，希望这一生不要再见你。

周朴园　（由衣内取出皮夹的支票签好）很好，这是一张五千块钱的支票，你可以先拿去用。算是弥补我一点罪过。

鲁侍萍　（接过支票）谢谢你。（慢慢撕碎支票）

周朴园　侍萍。

鲁侍萍　我这些年的苦不是你那钱就算得清的。

周朴园　可是你——

（外面争吵声。鲁大海的声音："放开我，我要进去。"三四个男仆声："不成，不成，老爷睡觉呢。"门外有男仆等与大海的挣扎声。）

周朴园　（走至中门）来人！（仆人由中门进）谁在吵？

仆　人　就是那个工人鲁大海！他不讲理，非见老爷不可。

周朴园　哦。（沉吟）那你叫他进来吧。等一等，叫人到楼上请大少爷下楼，我有话问他。

仆　人　是，老爷。

（仆人由中门下。）

周朴园　（向侍萍）侍萍，你不要太固执。这一点钱你不收下，将来你会后悔的。

鲁侍萍　（望着他，一句话也不说。）

（仆人领着大海进，大海站在左边，三四仆人立一旁。）

鲁大海　（见侍萍）妈，您还在这儿？

周朴园　（打量鲁大海）你叫什么名字？

鲁大海　（大笑）董事长，您不要向我摆架子，您难道不知道我是谁么？

周朴园　你？我只知道你是罢工闹得最凶的工人代表。

鲁大海　对了，一点儿也不错，所以才来拜望拜望您。

周朴园　你有什么事吧？

鲁大海　董事长当然知道我是为什么来的。

周朴园　（摇头）我不知道。

鲁大海　我们老远从矿上来，今天我又在您府上大门房里从早上六点钟一直等到现在，我就是要问问董事长，对于我们工人的条件，究竟是答应不答应？

周朴园　哦，那么——那么，那三个代表呢？

鲁大海　我跟你说吧，他们现在正在联络旁的工会呢。

周朴园　哦，——他们没告诉你旁的事情么？

鲁大海　告诉不告诉与你没有关系。——我问你，你的意思，忽而软，忽而硬，究竟是怎么回事？

（周萍由饭厅上，见有人，即想退回。）

周朴园　（看周萍）不要走，萍儿！（视侍萍，侍萍知萍为其子，眼泪汪汪地望着他。）

周　萍　是，爸爸。

周朴园　（指身侧）萍儿，你站在这儿。（向大海）你这么只凭意气是不能交涉事情的。

鲁大海　哼，你们的手段，我都明白。你们这样拖延时候，不过是想去花钱收买少数不要脸的败类，暂时把我们骗在这儿。

周朴园　你的见地也不是没有道理。

鲁大海　可是你完全错了。我们这次罢工是有团结的，有组织的。我们代表这次来并不是来求你们。你听清楚，不求你们。你们允许就允许；不允许，我们一直罢工到底，我们知道你们不到两个月整个地就要关门的。

周朴园　你以为你们那些代表们，那些领袖们都可靠吗？

鲁大海　至少比你们只认识洋钱的结合要可靠得多。

周朴园　那么我给你一件东西看。

（周朴园在桌上找电报，仆人递给他；此时周冲①偷偷由左书房进，在旁偷听。）

周朴园　（给大海电报）这是昨天从矿上来的电报。

鲁大海　（拿过去看）什么？他们又上工了。（放下电报）不会，不会。

周朴园　矿上的工人已经在昨天早上复工，你当代表的反而不知道么？

鲁大海　（惊，怒）怎么矿上警察开枪打死三十个工人就白打了么？（又看电报，忽然笑起来）哼，这是假的。你们自己假作的电报来离间我们的。（笑）哼，你们这种卑鄙无赖的行为！

周　萍　（忍不住）你是谁？敢在这儿胡说？

周朴园　萍儿！没有你的话。（低声向大海）你就这样相信你那同来的代表么？

① 周冲：周朴园和繁漪的儿子。

鲁大海　你不用多说,我明白你这些话的用意。
周朴园　好,那我把那复工的合同给你瞧瞧。
鲁大海　(笑)你不要骗小孩子,复工的合同没有我们代表的签字是不生效力的。
周朴园　哦,(向仆)合同!(仆由桌上拿合同递他)你看,这是他们三个人签字的合同。
鲁大海　(看合同)什么?(慢慢地,低声)他们三个人签了字。(伸手去拿,想仔细看一看)他们怎么会不告诉我就签了字呢?
周朴园　(顺手抽过来)对了,傻小子,没有经验只会胡喊是不成的。
鲁大海　那三个代表呢?
周朴园　昨天晚车就回去了。
鲁大海　(如梦初醒)他们三个就骗了我了,这三个没有骨头的东西,他们就把矿上的工人们卖了。哼,你们这些不要脸的董事长,你们的钱这次又灵了。
周　萍　(怒)你混账!
周朴园　不许多说话。(回头向大海)鲁大海,你现在没有资格跟我说话——矿上已经把你开除了。
鲁大海　开除了?!
周　冲　爸爸,这是不公平的。
周朴园　(向周冲)你少多嘴,出去!(周冲由中门走下)
鲁大海　哦,好,好,(切齿)你的手段我早就领教过,只要你能弄钱,你什么都做得出来。你叫警察杀了矿上许多工人,你还——
周朴园　你胡说!
鲁侍萍　(至大海前)走吧,别说了。
鲁大海　哼,你的来历我都知道,你从前在哈尔滨包修江桥,故意叫江堤出险——
周朴园　(低声)下去!
(仆人等拉他,说"走!走!")
鲁大海　(对仆人)你们这些混账东西,放开我。我要说,你故意淹死了二千二百个小工,每一个小工的性命你扣三百块钱!姓周的,你发的是绝子绝孙的昧心财!你现在还——
周　萍　(忍不住气,走到大海面前,重重地打他两个嘴巴。)你这种混账东西!(大海立刻要还手,倒是被周宅的仆人们拉住。)打他!
鲁大海　(向萍高声)你,你(正要骂,仆人一起打大海。大海头流血。侍萍哭喊着护大海。)
周朴园　(厉声)不要打人!
(仆人们住手,仍拉着大海的手。)
鲁大海　放开我,你们这一群强盗!
周　萍　(向仆人)把他拉下去!
鲁侍萍　(大哭)这真是一群强盗!(走至萍前,抽咽)你是萍,……凭……凭什么打我的儿子?
周　萍　你是谁?
鲁侍萍　我是你的——你打的这个人的妈。

鲁大海　妈，别理这东西，小心吃了他们的亏。
鲁侍萍　（呆呆地看着萍的脸，又哭起来）大海，走吧，我们走吧。（抱着大海受伤的头哭。）
（大海为仆人们拥下，侍萍随下。）

4. 选文简析

《雷雨》第二幕主要凸显了繁漪与周萍、鲁侍萍与周朴园之间的情感纠葛以及鲁大海与资本家周朴园之间尖锐的阶级矛盾。

第二幕有两场戏，地点都在周公馆的客厅。这两场戏情节紧凑集中，一波未平，一波又起，冲突紧张激烈，你愤我怒，互不相让。第一场写周朴园与鲁侍萍三十多年后再次相见，二人之间展开紧张激烈的矛盾冲突。第二场写周朴园与鲁大海、侍萍与周萍相见。父与子相见，却是誓不两立的仇人；母与子相见，却无法相认。

第一场戏的安排尤为巧妙。作者巧妙地运用了"回顾"和"穿插"的表现方法，将"过去生活"与"现在生活"交织在一起。侍萍为找四凤来到周家，与周朴园不期而遇，这是"现在生活"；侍萍关窗的动作和无锡口音，使周朴园感到"奇怪"，引出他的追问，侍萍的讲述和回忆，是"过去生活"。周朴园急于了解"梅家小姐"的情况，步步追问；侍萍则强压悲愤，欲言又止，沉痛地诉说自己三十多年的悲惨遭遇。周朴园由疑惑而慌张，由慌张而恐惧，惊讶地发现站在面前的正是自己反复述说的"梅小姐"，至此，完成了对"过去生活"的交代。当周朴园明白站在眼前就是侍萍时，突然发出责问，然后有侍萍的控诉，有周朴园的劝伏和曲意诉说。最后，以侍萍撕毁支票、提出见周萍，完成这场戏的冲突。这样巧妙的安排，让过去的矛盾推动现在的矛盾，使得剧本结构紧凑集中，矛盾冲突尖锐激烈，深深地吸引读者和观众。

剧中人物语言极富个性化，对话切近人物性格和情节发展，情绪饱满，具有感染力。这一幕幕尾，周萍向繁漪承认他爱四凤，繁漪警告说："小心！你不要把一个失望的女人逼得太狠了，她是什么事都做的出来的！"这时，舞台指示"室外风声、雷声渐起"，连周朴园也预感到"风暴就要起来了。"

一场大悲剧即将爆发。

5. 思考题

(1)"鲁侍萍：（大哭）这真是一群强盗！（走至周萍面前）你是萍，……凭……凭什么打我的儿子？"请解析鲁侍萍此刻的复杂情感。

(2)从与鲁大海的激烈冲突中，可以看出周朴园哪些性格特征？

(3)在鲁侍萍讲述往事的过程中，周朴园经历了怎样的心理变化？

(4)简述《雷雨》矛盾冲突的设置艺术。

(5)曹禺在《雷雨》序中谈及创作此剧是"在发泄着被压抑的愤懑，毁谤着中国的家庭和社会"。他又说："《雷雨》对于我是个诱惑，与雷雨俱来的情绪蕴成我对宇宙间许多神秘的事物一种不可言喻的憧憬。"你如何理解曹禺的这两种创作心理状态？

6. 拓展阅读

曹禺《日出》第四幕

（《曹禺选集》，人民文学出版社1978年版）

六、中国话剧史上的瑰宝——《茶馆》

老舍发表于1957年的三幕话剧《茶馆》，是一部现实主义的杰作。剧本以老字号裕泰茶馆的兴衰变迁为线索，通过三个社会生活横断面的描绘，展示了长达半个世纪的旧中国的社会生活。《茶馆》由北京人民艺术剧院搬上舞台，震动了中外剧坛，被誉为"中国现代戏剧的精华""东方的奇迹"。

1.作者简介

老舍（1899—1966年），原名舒庆春，字舍予，笔名老舍，满族，北京人。1913年，考进北京师范学校。毕业后，先后任北京方家胡同小学校长、天津南开中学国文教员。1924年赴英国，任伦敦大学亚非学院讲师，居留英国六年间创作了《老张的哲学》《赵子曰》《二马》三部长篇小说。1926年加入文学研究会。1930年回国，先后在齐鲁大学、山东大学任教，其间创作了长篇小说《大明湖》《牛天赐传》《骆驼祥子》、中篇小说《我这一辈子》和短篇小说《五九》《上任》《月牙儿》等。抗日战争爆发后，主持中华全国文艺界抗敌协会，从事抗日宣传。1946年赴美国讲学。1949年后，曾任政务院文教委员会委员、政协全国委员会常务委员、中国作协副主席等职。

老舍出身寒苦，从小熟悉城市贫民的生活，作品取材大都源于市民生活，使用地道的北京话，呈现出浓郁的"京味"，具有独特的幽默风格和浓郁的民族色彩。他是第一位获得"人民艺术家"称号的作家，为中国现代文学开拓了重要的题材领域。代表作有长篇小说《老张的哲学》《赵子曰》《二马》《骆驼祥子》《四世同堂》等，中篇小说《我这一辈子》，短篇小说《月牙儿》等，话剧《龙须沟》《茶馆》等，作品收入《老舍文集》。

2.作品导读

《茶馆》是老舍最优秀的剧作，也是中国当代文学史上最优秀的话剧之一。老舍的作品大多取材于市民生活，描写城市贫民的生活、命运、心态、性格，通过日常平凡的场景反映普遍的社会矛盾，笔触深入民族文化、民族精神的内层，诙谐轻松之中蕴含着生活的严峻和沉重。《茶馆》一剧即是突出的代表，三幕戏是三个特定时代的展示，是旧中国半殖民地半封建社会的浓缩和概括。老舍以北京一家祖传的裕泰茶馆作为展开剧情的场所和透视社会的窗口，将三教九流各色人物聚集于茶馆里，通过描写茶馆由盛而衰和出出进进于茶馆的七十多人生活命运的变化，囊括了清朝末年、军阀混战和新中国成立前夕三个历史时期错综复杂的社会生活画卷，反映了旧中国半个世纪的风云变幻和社会变迁。

剧作蕴含着巨大的批判力量，剧末三位老人撒纸钱的描写为全剧的高潮，集中展示了他们困惑、痛苦的内心和对腐朽透顶的旧时代的诅咒。他们撒纸钱祭奠自己，也是在为旧时代送葬。《茶馆》的创作意图在于，以"埋葬三个时代"来歌颂新时代。作者以严谨的现实主义态度，深刻揭露了旧中国半殖民地半封建社会的动荡、黑暗和罪恶，表达了"埋葬旧时代，暗示光明的到来"的主题。这是《茶馆》深刻的思想意义所在，也是老舍世界观转变的重要标志。

老舍的剧作不以故事取胜，而是以人立戏，通过人物形象的塑造，表达深刻的主题。《茶

馆》一剧,他着力刻画了一大批栩栩如生的"小人物"——从茶馆的掌柜到进出茶馆的各色人物,三教九流汇于一处。众多的人物形象,活现出一个叫人窒息、激人愤怒的黑暗社会。作者以形形色色小人物的命运变迁反映时代社会的变化,揭示了旧中国由腐败走向崩溃的必然命运。

　　作者真实地塑造了茶馆掌柜王利发、旗人常四爷、搞实业的民族资本家秦仲义等一系列典型环境中的典型人物。

　　王利发、常四爷、秦仲义(秦二爷)是贯穿全剧的中心人物。茶馆掌柜王利发,是一个老实本分、安分守己的生意人形象。他秉守父亲的"生意经"和刻在骨子里的生存哲学——"我按着我父亲遗留下来的老办法,多说好话、多请安,讨人人的喜欢,就不会出大岔子"。他精明干练、善于经营、谨小慎微、委曲求全、善于应酬,对不同的人采用不同的接待方式。他有着买卖人的自私,世故圆滑,为人却还本分,精明中透着善良。为了一家人的生存,他胆小怕事,一辈子作顺民,四处请安作揖,苦心"改良"经营方式以迎合社会风气的演变,最后却还是被那个社会逼上了绝路。旧社会吞噬了他的祖传家业,是对王利发这一人物悲惨命运的生动概括。

　　常四爷为人正直善良,性格耿直刚强,有着强烈的正义感和爱国心。他虽为旗人,却从不掩饰对满清政府的愤懑,看透了清王朝必将走向末路的结局。

　　维新资本家秦仲义,是一个在救国道路上倔强前行的探索者。他是接受了西方进步思想而率先觉醒的人,变卖自己的田产用来办工厂,搞实业救国。他惨淡经营几十年,在黑暗岁月里单挑独斗了一辈子,最后还是彻底破产。

　　老舍曾说:"我不熟悉政治舞台上的高官大人,没法描写他们的促进与促退。我也不十分懂政治。我只认识一些小人物。这些人物是经常下茶馆的。那么,我要是把他们集合到一个茶馆里,用他们生活上的变迁反映社会的变迁,不就侧面地透露出一些政治消息吗?"《茶馆》的艺术结构独特,没有组织贯串全剧的中心故事情节,作者采用组接历史横断面的结构方式,以小茶馆反映时代的大风云。三幕戏截取裕泰茶馆的三个横断面,并将这三个横断面组接在一起,展示了半个世纪的历史变迁,从而获得了一种特异的审美效果。

　　从横的方面看,老舍从"茶馆是三教九流会面之处,可以容纳各色人物。一个大茶馆就是一个小社会"的认识出发,运用典型的"人像展览式"的戏剧结构方法,将出入裕泰茶馆的各色人物依次展览,演示他们的命运,用人物速写组成几十幅时代的剪影,形成一个个戏剧场面,并把它们巧妙地编织起来,展览时代人物,表现时代特征和社会心理,完成对社会现实的剖析。这里有苦心经营的茶馆掌柜王利发,有买老婆的庞太监,有穷得卖儿卖女的贫民康六,有"实业救国"的维新派资本家秦仲义,有为统治者打人抓人为生的二德子、宋恩子、吴祥子,有吸鸦片、抽"白面儿"的相面先生唐铁嘴,有耿直倔强的常四爷,有胆小怕事的松二爷等。"人物第一",是老舍戏剧创作的基本特征。老舍以高超的艺术概括力,透视裕泰茶馆这个历史窗口,将三个时代的各种人物搬上台,把各种丑恶现象淋漓尽致地呈现在观众面前,充分展示了一个恶人横行、好人受难的社会,对腐败、丑恶的时代给予了无情的鞭挞和辛辣的嘲讽。

　　从纵的方面看,老舍组接裕泰茶馆三个历史横断面,表现出一种具有历史深度感的审美意蕴。在《答复有关〈茶馆〉的几个问题》一文中,老舍谈及"处理人物与剧情"采用的四个办法:

①主要人物自壮到老,贯串全剧;②次要的人物父子相承,父子由同一演员扮演;③我设法使每个角色都说他们自己的事,可是又与时代发生关系;④无关紧要的人物一律招之即来,挥之即去,毫不客气。这种结构安排,构成了中国近代史上表面的改良与本质的守旧的对比。裕泰茶馆和活动于其中的人物随着时间的流逝而变化。木凳换成藤椅,"醉八仙"大画代之以"时装美人"的广告画;王利发、秦仲义、常四爷衰老了,王大拴、王小花长大了;老一辈的二德子、宋恩子、吴祥子、刘麻子、唐铁嘴,也为他们的下一辈所代替,但茶馆中"莫谈国事"的纸条却越写越多,越写越大,人民没有获得丝毫的民主权利。小一辈的二德子们仍在承袭父业,象征那些谁有钱就为谁卖力的恶棍们后继有人,连绵不绝。表面上的变化,反衬出本质上的未变。老舍通过组接历史横断面的艺术构思,为灾难深重而又沉疴难起的中国历史和人生唱出了一曲忧愤欲绝的悲歌。

老舍是文学语言的大师,剧作的人物语言精练生动,活泼传神。《茶馆》运用个性化语言来刻画人物,表现性格。老舍笔下三言两语便刻画出一个人物,话到人亦凸现,即所谓"开口就响"。他笔下的人物多为普通市民和生活中的"小人物",人物语言有市井语言的独特韵味,充满生活气息和浓郁的北京地方色彩,具有诙谐幽默的独特艺术风格。

3. 作品文库

第二幕①

时间 与前幕相隔十余年,现在是袁世凯死后,帝国主义指使中国军阀进行割据,时时发动内战的时候。初夏,上午。

地点 同前幕(裕泰茶馆)。

人物 王淑芬、报童、康顺子、李三、常四爷、康大力、王利发、松二爷、老林、难民数人、宋恩子、老陈、巡警、吴祥子、崔久峰、押大令的兵七人、公寓住客二三人、军官、唐铁嘴、刘麻子、大兵三五人。

(幕启:北京城内的大茶馆已先后相继关了门。"裕泰"是硕果仅存的一家了,可是为避免被淘汰,它已改变了样子与作风。现在,它的前部仍然卖茶,后部却改成了公寓。前部只卖茶和瓜子什么的;"烂肉面"等等已成为历史名词。厨房挪到后边去,专包公寓住客的伙食。茶座也大加改良:一律是小桌与藤椅,桌上铺着浅绿桌布。墙上的"醉八仙"大画②,连财神龛③,均已撤去,代以时装美人——外国香烟公司的广告画。"莫谈国事"的纸条可是保存了下来,而且字写得更大。王利发真像个"圣之时者也"④,不但没使"裕泰"灭亡,而且使它有了新的发展。)(因为修理门面,茶馆停了几天营业,预备明天开张。王淑芬正和李三忙着布置,把桌椅移了又移,摆了又摆,以期尽善尽美。)

(王淑芬梳时行的圆髻,而李三却还带着小辫儿。)

(二三学生由后面来,与他们打招呼,出去。)

① 节选自《老舍文集》(人民文学出版社 1980 年版)。
② "醉八仙"大画:大约是以饮中八仙故事为题材的画。饮中八仙,是指李白、贺知章等八人。杜甫有《饮中八仙歌》。
③ 龛:供奉神佛的小阁子。
④ 圣之时者也:原为古人评价孔子的话。这里指能适应时代和环境变化的人。

王淑芬　（看李三的辫子碍事）三爷，咱们的茶馆改了良，你的小辫儿也该剪了吧？

李　三　改良！改良！越改越凉，冰凉！

王淑芬　也不能那么说！三爷你看，听说西直门的德泰，北新桥的广泰，鼓楼前的天泰，这些大茶馆全先后脚儿关了门！只有咱们裕泰还开着，为什么？不是因为拴子的爸爸懂得改良吗？

李　三　哼！皇上没啦，总算大改良吧？可是改来改去，袁世凯还是要作皇上。袁世凯死后，天下大乱，今儿个打炮，明儿个关城，改良？哼！我还留着我的小辫儿，万一把皇上改回来呢！

王淑芬　别顽固啦，三爷！人家给咱们改了民国，咱们还能不随着走吗？你看，咱们这么一收拾，不比以前干净，好看？专招待文明人，不更体面？可是，你要还带着小辫儿，看着多么不顺眼哪！

李　三　太太，你觉得不顺眼，我还不顺心呢！

王淑芬　哟，你不顺心？怎么？

李　三　你还不明白？前面茶馆，后面公寓，全仗着掌柜的跟我两个人，无论怎么说，也忙不过来呀！

王淑芬　前面的事归他，后面的事不是还有我帮助你吗？

李　三　就算有你帮助，打扫二十来间屋子，侍候二十多人的伙食，还要沏茶灌水，买东西送信，问问你自己，受得了受不了！

王淑芬　三爷，你说的对！可是呀，这兵荒马乱的年月，能有个事儿作也就得念佛！咱们都得忍着点！

李　三　我干不了！天天睡四五个钟头的觉，谁也不是铁打的！

王淑芬　唉！三爷，这年月谁也舒服不了！你等着，大拴子暑假就高小毕业，二拴子也快长起来，他们一有用处，咱们可就清闲点啦。从老王掌柜在世的时候，你就帮助我们，老朋友，老伙计啦！

（王利发老气横秋地从后面进来。）

李　三　老伙计？二十多年了，他们可给我长过工钱？什么都改良，为什么工钱不跟着改良呢？

王利发　哟！你这是什么话呀？咱们的买卖要是越作越好，我能不给你长工钱吗？得了，明天咱们开张，取个吉利，先别吵嘴，就这么办吧！All Right？

李　三　就怎么办啦？不改我的良，我干不下去啦！（后面叫："李三！李三！"）

王利发　崔先生叫，你快去！咱们的事，有工夫再细研究！

李　三　哼！

王淑芬　我说，昨天就关了城门，今儿个还说不定关不关，三爷，这里的事交给掌柜的，你去买点菜吧！别的不说，咸菜总得买下点呀！

（后面又叫："李三！李三！"）

李　三　对，后边叫，前边催，把我劈成两半儿好不好！（忿忿地往后走）

王利发　拴子的妈，他岁数大了点，你可得……

王淑芬　他抱怨了大半天了！可是抱怨得对！当着他，我不便直说；对你，我可得说实话：咱们得添人！

王利发　添人得给工钱，咱们赚得出来吗？我要是会干别的，可是还开茶馆，我是孙子！

（远处隐隐有炮声。）

王利发　听听，又他妈的开炮了！你闹，闹！明天开得了张才怪！这是怎么说的！

王淑芬　明白人别说胡涂①话，开炮是我闹的？

王利发　别再瞎扯，干活儿去！嘿！

王淑芬　早晚不是累死，就得叫炮轰死，我看透了！（慢慢地往后边走）

王利发　（温和了些）拴子的妈，甭害怕，开过多少回炮，一回也没打死咱们，北京城是宝地！

王淑芬　心哪，老跳到嗓子眼里，宝地！我给三爷拿菜钱去。（下）

（一群男女难民在门外央告。）

难　民　掌柜的，行行好，可怜可怜吧！

王利发　走吧，我这儿不打发，还没开张！

难　民　可怜可怜吧！我们都是逃难的！

王利发　别耽误工夫！我自己还顾不了自己呢！

（巡警上。）

巡　警　走！滚！快着！

（难民散去。）

王利发　怎样啊？六爷！又打得紧吗？

巡　警　紧！紧得厉害！仗打得不紧，怎能够有这么多难民呢！上面交派下来，你出八十斤大饼，十二点交齐！城里的兵带着干粮，才能出去打仗啊！

王利发　您圣明，我这儿现在光包后面的伙食，不再卖饭，也还没开张，别说八十斤大饼，一斤也交不出啊！

巡　警　你有你的理由，我有我的命令，你瞧着办吧！（要走）

王利发　您等等！我这儿千真万确还没开张，这您知道！开张以后，还得多麻烦您呢！得啦，您买包茶叶喝吧！（递钞票）您多给美言几句，我感恩不尽！

巡　警　（接票子）我给你说说看，行不行可不保准！

（三五个大兵，军装破烂，都背着枪，闯进门口。）

巡　警　老总们，我这儿正查户口呢，这儿还没开张！

大　兵　屌！

巡　警　王掌柜，孝敬老总们点茶钱，请他们到别处喝去吧！

王利发　老总们，实在对不起，还没开张，要不然，诸位住在这儿，一定欢迎！（递钞票给巡警）

巡　警　（转递给兵们）得啦，老总们多原谅，他实在没法招待诸位！

① 胡涂：同"糊涂"。

大　兵　屁！谁要钞票？要现大洋！
王利发　老总们，让我哪儿找现洋去呢？
大　兵　屁！揍他个小舅子！
巡　警　快！再添点！
王利发　（掏）老总们，我要是还有一块，请把房子烧了！（递钞票）
大　兵　屁！（接钱下，顺手拿走两块新桌布）
巡　警　得，我给你挡住了一场大祸！他们不走呀，你就全完，连一个茶碗也剩不下！
王利发　我永远忘不了您这点好处！
巡　警　可是为这点功劳，你不得另有份意思吗？
王利发　对！您圣明，我胡涂！可是，您搜我吧，真一个铜子儿也没有啦！（掀起褂子，让他搜）您搜！您搜！
巡　警　我干不过你！明天见，明天还不定是风是雨呢！（下）
王利发　您慢走！（看巡警走去，跺脚）他妈的！打仗，打仗！今天打，明天打，老打，打他妈的什么呢？

（唐铁嘴进来，还是那么瘦，那么脏，可是穿着绸子夹袍。）

唐铁嘴　王掌柜！我来给你道喜！
王利发　（还生着气）哟！唐先生？我可不再白送茶喝！（打量，有了笑容）你混得不错呀！穿上绸子啦！
唐铁嘴　比从前好了一点！我感谢这个年月！
王利发　这个年月还值得感谢！听着有点不搭调！
唐铁嘴　年头越乱，我的生意越好！这年月，谁活着谁死都碰运气，怎能不多算算命、相相面呢？你说对不对？
王利发　Yes，也有这么一说！
唐铁嘴　听说后面改了公寓，租给我一间屋子，好不好？
王利发　唐先生，你那点嗜好，在我这儿恐怕……
唐铁嘴　我已经不吃大烟了！
王利发　真的？你可真要发财了！
唐铁嘴　我改抽"白面儿"①啦。（指墙上的香烟广告）你看，哈德门烟是又长又松，（掏出烟来表演）一顿就空出一大块，正好放"白面儿"。大英帝国的烟，日本的"白面儿"，两大强国伺候着我一个人，这点福气还小吗？
王利发　福气不小！不小！可是，我这儿已经住满了人，什么时候有了空房，我准给你留着！
唐铁嘴　你呀，看不起我，怕我给不了房租！
王利发　没有的事！都是久在街面上混的人，谁能看不起谁呢？这是知心话吧？
唐铁嘴　你的嘴呀比我的还花哨！

① 白面儿：即海洛因。

王利发　我可不光耍嘴皮子,我的心放得正!这十多年了,你白喝过我多少碗茶?你自己算算!你现在混得不错,你想着还我茶钱没有?

唐铁嘴　赶明儿我一总给你,那一共才有几个钱呢!(搭讪着往外走)

(街上卖报的喊叫:"长辛店①大战的新闻,买报瞧,瞧长辛店大战的新闻!"报童向内探头。)

报　童　掌柜的,长辛店大战的新闻,来一张瞧瞧?

王利发　有不打仗的新闻没有?

报　童　也许有,您自己找!

王利发　走!不瞧!

报　童　掌柜的,你不瞧也照样打仗!(对唐铁嘴)先生,您照顾照顾?

唐铁嘴　我不像他,(指王利发)我最关心国事!(拿了一张报,没给钱即走。)

(报童追唐铁嘴下。)

王利发　(自言自语)长辛店!长辛店!离这里不远啦!(喊)三爷,三爷!你倒是抓早儿买点菜去呀,待一会儿准关城门,就什么也买不到啦!嘿!(听后面没人应声,含怒往后跑。)

(常四爷提着一串腌萝卜,两只鸡,走进来。)

常四爷　王掌柜!

王利发　谁?哟,四爷!您干什么哪?

常四爷　我卖菜呢!自食其力,不含糊②!今儿个城外头乱乱哄哄,买不到菜;东抓西抓,抓到这么两只鸡,几斤老腌萝卜。听说你明天开张,也许用得着,特意给你送来了!

王利发　我谢谢您!我这儿正没有辙呢!

常四爷　(四下里看)好啊!好啊!收拾得好啊!大茶馆全关了,就是你有心路,能随机应变地改良!

王利发　别夸奖我啦!我尽力而为,可就怕天下老这么乱七八糟!

常四爷　像我这样的人算是坐不起这样的茶馆喽!

(松二爷走进来,穿得很寒酸,可是还提着鸟笼。)

松二爷　王掌柜!听说明天开张,我来道喜!(看见常四爷)哎哟!四爷,可想死我喽!

常四爷　二哥!你好哇?

王利发　都坐下吧!

松二爷　王掌柜,你好?太太好?少爷好?生意好?

王利发　(一劲儿说)好!托福!(提起鸡与咸菜)四爷,多少钱?

常四爷　瞧着给,该给多少给多少!

王利发　对!我给你们弄壶茶来!(提物到后面去)

① 长辛店:地名。位于北京西南角、京广铁路线上。
② 不含糊:这里是千真万确、一点不假的意思。

松二爷　四爷,你,你怎么样啊?

常四爷　卖青菜哪!铁杆庄稼没有啦,还不卖膀子力气吗?二爷,您怎么样啊?

松二爷　怎么样?我想大哭一场!看见我这身衣裳没有?我还像个人吗?

常四爷　二哥,您能写能算,难道找不到点事儿作?

松二爷　嗻①,谁愿意瞪着眼挨宰呢!可是,谁要咱们旗人②呢!想起来呀,大清国不一定好啊,可是到了民国,我挨了饿!

王利发　(端着一壶茶回来。给常四爷钱)不知道您花了多少,我就给这么点吧!

常四爷　(接钱,没看,揣在怀里)没关系!

王利发　二爷,(指鸟笼)还是黄鸟吧?哨的怎样?

松二爷　嗻,还是黄鸟!我饿着,也不能叫鸟儿饿着!(有了点精神)看看,看看,(打开罩子)多么体面!一看见它呀,我就舍不得死啦!

王利发　松二爷,不准说死!有那么一天,您还会走一步好运!

常四爷　二哥,走!找个地方喝两盅儿去!一醉解千愁!王掌柜,我可就不让你啦,没有那么多的钱!

王利发　我也分不开身,就不陪了!

(常四爷、松二爷正往外走,宋恩子和吴祥子进来。他们俩仍穿灰色大衫,但袖口瘦了,而且罩上青布马褂。)

松二爷　(看清楚是他们,不由地上前请安)原来是你们二位爷!

(王利发似乎受了松二爷的感染,也请安,弄得二人愣住了。)

宋恩子　这是怎么啦?民国好几年了,怎么还请安?你们不会鞠躬吗?

松二爷　我看见您二位的灰大褂呀,就想起了前清的事儿!不能不请安!

王利发　我也那样!我觉得请安比鞠躬更过瘾!

吴祥子　哈哈哈哈!松二爷,你们的铁杆庄稼不行了,我们的灰色大褂反倒成了铁杆庄稼,哈哈哈!(看见常四爷)这不是常四爷吗?

常四爷　是呀,您的眼力不错!戊戌年③我就在这儿说了句"大清国要完",叫您二位给抓了走,坐了一年多的牢!

宋恩子　您的记性可也不错!混得还好吧?

常四爷　托福!从牢里出来,不久就赶上庚子年④;扶清灭洋,我当了义和团,跟洋人打了几仗!闹来闹去,大清国到底是亡了,该亡!我是旗人,可是我得说公道话!现在,每天起五更弄一挑子青菜,绕到十点来钟就卖光。凭力气挣饭吃,我的身上更有劲了!什么时候洋人敢再动兵,我姓常的还准备跟他们打打呢!我是旗人,旗人也是中国人哪!您二位怎么样?

吴祥子　瞎混呗!有皇上的时候,我们给皇上效力,有袁大总统的时候,我们给袁大总统

① 嗻(zhè):应对声。
② 旗人:特指满族人。
③ 戊戌年:即1898年,这一年发生了"戊戌变法"。
④ 庚子年:即1900年,这一年八国联军入侵中国。

效力,现而今,宋恩子,该怎么说啦?

宋恩子　谁给饭吃,咱们给谁效力!

常四爷　要是洋人给饭吃呢?

松二爷　四爷,咱们走吧!

吴祥子　告诉你,常四爷,要我们效力的都仗着洋人撑腰!没有洋枪洋炮,怎能够打起仗来呢?

松二爷　您说的对!嗻!四爷,走吧!

常四爷　再见吧,二位,盼着你们快快升官发财!(同松二爷下)

宋恩子　这小子!

王利发　(倒茶)常四爷老是那么又倔又硬,别计较他!(让茶)二位喝碗吧,刚沏好的。

宋恩子　后面住着的都是什么人?

王利发　多半是大学生,还有几位熟人。我有登记簿子,随时报告给"巡警阁子"。我拿来,二位看看?

吴祥子　我们不看簿子,看人!

王利发　您甭看,准保都是靠得住的人!

宋恩子　你为什么爱租学生们呢?学生不是什么老实家伙呀!

王利发　这年月,作官的今天上任,明天撤职,作买卖的今天开市,明天关门,都不可靠!只有学生有钱,能够按月交房租,没钱的就上不了大学啊!您看,是这一笔账不是?

宋恩子　都叫你咂摸①透了!你想得对!现在,连我们也欠饷啊!

吴祥子　是呀,所以非天天拿人不可,好得点津贴!

宋恩子　就仗着有错拿,没错放的,拿住人就有津贴!走吧,到后边看看去!

吴祥子　走!

王利发　二位,二位!您放心,准保没错儿!

宋恩子　不看,拿不到人,谁给我们津贴呢?

吴祥子　王掌柜不愿意咱们看,王掌柜必会给咱们想办法!咱们得给王掌柜留个面子!对吧?王掌柜!

王利发　我……

宋恩子　我出个不很高明的主意:干脆来个包月,每月一号,按阳历算,你把那点……

吴祥子　那点意思!

宋恩子　对,那点意思送到,你省事,我们也省事!

王利发　那点意思得多少呢?

吴祥子　多年的交情,你看着办!你聪明,还能把那点意思闹成不好意思吗?

李　三　(提着菜筐由后面出来)喝,二位爷!(请安)今儿个又得关城门吧!(没等回答,往外走)

① 咂摸:寻思,反复研究。

（二三学生匆匆地回来。）

学　　生　　三爷,先别出去,街上抓案呢!（往后面走去）

李　　三　　（还往外走）抓去也好,在哪儿也是当苦力!

（刘麻子丢了魂似的跑来,和李三碰了个满怀。）

李　　三　　怎么回事呀?吓掉了魂儿啦!

刘麻子　　（喘着）别,别,别出去!我差点叫他们抓了去!

王利发　　三爷,等一等吧!

李　　三　　午饭怎么开呢?

王利发　　跟大家说一声,中午咸菜饭,没别的办法!晚上吃那两只鸡!

李　　三　　好吧!（往回走）

刘麻子　　我的妈呀,吓死我啦!

宋恩子　　你活着,也不过多买卖几个大姑娘!

刘麻子　　有人卖,有人买,我不过在中间帮帮忙,能怪我吗?（把桌上的三个茶杯的茶先后喝净）

吴祥子　　我可是告诉你,我们哥儿们从前清起就专办革命党,不大爱管贩卖人口、拐带妇女什么的臭事。可是你要叫我们碰见,我们也不再睁一眼闭一眼!还有,像你这样的人,弄进去,准锁在尿桶上!

刘麻子　　二位爷,别那么说呀!我不是也快挨饿了吗?您看,以前,我走八旗①老爷们、宫里太监们的门子。这么一革命啊,可苦了我啦!现在,人家总长次长,团长师长,要娶姨太太讲究要唱落子②的坤角③,戏班里的女名角,一花就三千五千现大洋!我干瞧着,摸不着门!我那点芝麻粒大的生意算得了什么呢?

宋恩子　　你呀,非锁在尿桶上,不会说好的!

刘麻子　　得啦,今天我孝敬不了二位,改天我必有一份儿人心!

吴祥子　　你今天就有买卖,要不然,兵荒马乱的,你不会出来!

刘麻子　　没有!没有!

宋恩子　　你嘴里半句实话也没有!不对我们说真话,没有你的好处!王掌柜,我们出去绕绕;下月一号,按阳历算,别忘了!

王利发　　我忘了姓什么,也忘不了您二位这回事!

吴祥子　　一言为定啦!（同宋恩子下）

王利发　　刘爷,茶喝够了吧?该出去活动活动!

刘麻子　　你忙你的,我在这儿等两个朋友。

王利发　　咱们可把话说开了,从今以后,你不能再在这儿作你的生意,这儿现在改了良,文明啦!

① 八旗:清代满族的军队组织和户口编制。
② 落(lào)子:北方方言,对评剧或曲艺的称呼。
③ 坤角:旧时对戏剧女演员的称呼。

（康顺子提着个小包，带着康大力，往里边探头。）

康大力　是这里吗？
康顺子　地方对呀，怎么改了样儿？（进来，细看，看见了刘麻子）大力，进来，是这儿！
康大力　找对啦？妈！
康顺子　没错儿！有他在这儿，不会错！
王利发　您找谁？
康顺子　（不语，直奔刘麻子去）刘麻子，你还认识我吗？（要打，但是伸不出手去，一劲地颤抖）你，你，你个……（要骂，也感到困难）
刘麻子　你这个娘儿们，无缘无故地跟我捣什么乱呢？
康顺子　（挣扎）无缘无故？你，你看看我是谁？一个男子汉，干什么吃不了饭，偏干伤天害理的事！呸！呸！
王利发　这位大嫂，有话好好说！
康顺子　你是掌柜的？你忘了吗？十几年前，有个娶媳妇的太监？
王利发　您，您就是庞太监的那个……
康顺子　都是他（指刘麻子）作的好事，我今天跟他算算账！（又要打，仍未成功）
刘麻子　（躲）你敢！你敢！我好男不跟女斗！（随说随往后退）我，我找人来帮我说说理！（撒腿往后面跑）
王利发　（对康顺子）大嫂，你坐下，有话慢慢说！庞太监呢？
康顺子　（坐下喘气）死啦。叫他的侄子们给饿死的。一改民国呀，他还有钱，可没了势力，所以侄子们敢欺负他。他一死，他的侄子们把我们轰出来了，连一床被子都没给我们！
王利发　这，这是……？
康顺子　我的儿子！
王利发　您的……？
康顺子　也是买来的，给太监当儿子。
康大力　妈！你爸爸当初就在这儿卖了你的？
康顺子　对了，乖！就是这儿，一进这儿的门，我就晕过去了，我永远忘不了这个地方！
康大力　我可不记得我爸爸在哪里卖了我的！
康顺子　那时候，你不是才一岁吗？妈妈把你养大了，你跟妈妈一条心，对不对？乖！
康大力　那个老东西，掐你，拧你，咬你，还用烟签子扎我！他们人多，咱们打不过他们！要不是你，妈，我准叫他们给打死了！
康顺子　对！他们人多，咱们又太老实！你看，看见刘麻子，我想咬他几口，可是，可是，连一个嘴巴也没打上，我伸不出手去！
康大力　妈，等我长大了，我帮助你打！我不知道亲妈妈是谁，你就是我的亲妈妈！
康顺子　好！好！咱们永远在一块儿，我去挣钱，你去念书！（稍愣了一会儿）掌柜的，当初我在这儿叫人买了去，咱们总算有缘，你能不能帮帮忙，给我找点事作？我饿死不要紧，可不能饿死这个无依无靠的好孩子！

（王淑芬出来，立在后边听着。）

王利发　你会干什么呢？

康顺子　洗洗涮涮、缝缝补补、作家常饭，都会！我是乡下人，我能吃苦，只要不再作太监的老婆，什么苦处都是甜的！

王利发　要多少钱呢？

康顺子　有三顿饭吃，有个地方睡觉，够大力上学的，就行！

王利发　好吧，我慢慢给你打听着！你看，十多年前那回事，我到今天还没忘，想起来心里就不痛快！

康顺子　可是，现在我们母子上哪儿去呢？

王利发　回乡下找你的老父亲去！

康顺子　他？他是活是死，我不知道。就是活着，我也不能去找他！他对不起女儿，女儿也不必再叫他爸爸！

王利发　马上就找事，可不大容易！

王淑芬　（过来）她能洗能作，又不多要钱，我留下她了！

王利发　你？

王淑芬　难道我不是内掌柜的？难道我跟李三爷就该累死？

康顺子　掌柜的，试试我！看我不行，您说话，我走！

王淑芬　大嫂，跟我来！

康顺子　当初我是在这儿卖出去的，现在就拿这儿当作娘家吧！大力，来吧！

康大力　掌柜的，你要不打我呀，我会帮助妈妈干活儿！（同王淑芬、康顺子下）

王利发　好家伙，一添就是两张嘴！太监取消了，可把太监的家眷交到这里来了！

李　三　（掩护着刘麻子出来）快走吧！（回去）

王利发　就走吧，还等着真挨两个脆的吗？

刘麻子　我不是说过了吗，等两个朋友？

王利发　你呀，叫我说什么才好呢！

刘麻子　有什么法子呢！隔行如隔山，你老得开茶馆，我老得干我这一行！到什么时候，我也得干我这一行！

（老林和老陈满面笑容地走进来。）

刘麻子　（二人都比他年轻，他却称呼他们哥哥）林大哥，陈二哥！（看王不满意，赶紧说）王掌柜，这儿现在没有人，我借个光，下不为例！

王利发　她（指后边）可是还在这儿呢！

刘麻子　不要紧了，她不会打人！就是真打，他们二位也会帮助我！

王利发　你呀！哼！（到后边去）

刘麻子　坐下吧，谈谈！

老　林　你说吧！老二！

老　陈　你说吧！哥！

刘麻子　谁说不一样啊！

老　　陈　你说吧,你是大哥!

老　　林　那个,你看,我们俩是把兄弟!

老　　陈　对!把兄弟,两个人穿一条裤子的交情!

老　　林　他有几块现大洋!

刘麻子　现大洋?

老　　陈　林大哥也有几块现大洋!

刘麻子　一共多少块呢?说个数目!

老　　林　那,还不能告诉你咧!

老　　陈　事儿能办才说咧!

刘麻子　有现大洋,没有办不了的事!

老林、老陈　真的?

刘麻子　说假话是孙子!

老　　林　那么,你说吧,老二!

老　　陈　还是你说,哥!

老　　林　你看,我们是两个人吧?

刘麻子　嗯!

老　　陈　两个人穿一条裤子的交情吧?

刘麻子　嗯!

老　　林　没人耻笑我们的交情吧?

刘麻子　交情嘛,没人耻笑!

老　　陈　也没人耻笑三个人的交情吧?

刘麻子　三个人?都是谁?

老　　林　还有个娘儿们!

刘麻子　嗯!嗯!嗯!我明白了!可是不好办,我没办过!你看,平常都说小两口儿,哪有小三口儿的呢!

老　　林　不好办?

刘麻子　太不好办啦!

老　　林　(问老陈)你看呢?

老　　陈　还能白拉倒吗?

老　　林　不能拉倒!当了十几年兵,连半个媳妇都娶不上!他妈的!

刘麻子　不能拉倒,咱们再想想!你们到底一共有多少块现大洋?

(王利发和崔久峰由后面慢慢走来。刘麻子等停止谈话。)

王利发　崔先生,昨天秦二爷派人来请您,您怎么不去呢?您这么有学问,上知天文,下知地理,又作过国会议员,可是住在我这里,天天念经,干吗不出去作点事呢?您这样的好人,应当出去作官!有您这样的清官,我们小民才能过太平日子!

崔久峰　惭愧!惭愧!作过国会议员,那真是造孽呀!革命有什么用呢,不过自误误人而已!唉!现在我只能修持,忏悔!

王利发　您看秦二爷,他又办工厂,又忙着开银号!

崔久峰　办了工厂、银号又怎么样呢?他说实业救国,他救了谁?救了他自己,他越来越有钱了!可是他那点事业,哼,外国人伸出一个小指头,就把他推倒在地,再也起不来!

王利发　您别这么说呀!难道咱们就一点盼望也没有了吗?

崔久峰　难说!很难说!你看,今天王大帅打李大帅,明天赵大帅又打王大帅。是谁叫他们打的?

王利发　谁?哪个混蛋?

崔久峰　洋人!

王利发　洋人?我不能明白!

崔久峰　慢慢地你就明白了。有那么一天,你我都得作亡国奴!我干过革命,我的话不是随便说的!

王利发　那么,您就不想想主意,卖卖力气,别叫大家作亡国奴?

崔久峰　我年轻的时候,以天下为己任,的确那么想过!现在,我可看透了,中国非亡不可!

王利发　那也得死马当活马治呀!

崔久峰　死马当活马治?那是妄想!死马不能再活,活马可早晚得死!好啦,我到弘济寺去,秦二爷再派人来找我,你就说,我只会念经,不会干别的!(下)

(宋恩子、吴祥子又回来了。)

王利发　二位!有什么消息没有?

(宋恩子、吴祥子不语,坐在靠近门口的地方,看着刘麻子等。)

(刘麻子不知如何是好,低下头去。)

(老陈、老林也不知如何是好,相视无言。静默了有一分钟。)

老　陈　哥,走吧?

老　林　走!

宋恩子　等等!(立起来,挡住路)

老　陈　怎么啦?

吴祥子　(也立起)你说怎么啦?

(四人呆呆相视一会儿。)

宋恩子　乖乖地跟我们走!

老　林　上哪儿?

吴祥子　逃兵,是吧?有些块现大洋,想在北京藏起来,是吧?有钱就藏起来,没钱就当土匪,是吧?

老　陈　你管得着吗?我一个人揍你这样的八个。(要打)

宋恩子　你?可惜你把枪卖了,是吧?没枪的干不过有枪的,是吧?(拍了拍身上的枪)我一个人揍你这样的八个!

老　林　都是弟兄,何必呢?都是弟兄!

吴祥子　对啦！坐下谈谈吧！你们是要命呢？还是要现大洋？

老　陈　我们那点钱来得不容易！谁发饷，我们给谁打仗，我们打过多少次仗啊！

宋恩子　逃兵的罪过，你们可也不是不知道！

老　林　咱们讲讲吧，谁叫咱们是弟兄呢！

吴祥子　这像句自己人的话！谈谈吧！

王利发　（在门口）诸位，大令①过来了！

老陈、老林　啊！（惊惶失措，要往里边跑）

宋恩子　别动！君子一言：把现大洋分给我们一半，保你们俩没事！咱们是自己人！

老陈、老林　就那么办！自己人！

（"大令"进来：二捧刀——刀缠红布——背枪者前导，手捧令箭的在中，四持黑红棍者在后。军官在最后押队。）

吴祥子　（和宋恩子、老林、老陈一齐立正，从帽中取出证章，军官看）报告官长，我们正在这儿盘查一个逃兵。

军　官　就是他吗？（指刘麻子）

吴祥子　（指刘麻子）就是他！

军　官　绑！

刘麻子　（喊）老爷！我不是！不是！

军　官　绑！（同下）

——幕落

4. 选文简析

第二幕描绘军阀混战时期社会动乱、民不聊生的景象。这一幕出场的三十多个人物构成了一幅乱世众生的卷轴画。在虽经"改良"却无法开张的裕泰茶馆中，上演着军警肆意敲诈百姓、加紧搜捕爱国者，国会议员退隐念经，两个逃兵要合娶一个老婆等畸形的社会现象。剧中人物之间每一个小的冲突，都暗示着人民与旧时代的冲突，表现了军阀混战给社会造成的黑暗以及给人民带来的深重灾难。

第二幕里，人到中年的王利发希冀"改良"茶馆、保住祖业的愿望与军阀混战的黑暗时局发生尖锐矛盾。在受到洋人、军阀、兵痞的压迫欺诈后，他表面上仍然像过去一样低声下气，内心却产生了不平、恼火和愤慨。老舍抓住这一人物的思想脉络，生动地刻画了这一典型环境中的典型人物。

"我老是以小说的方法去述说，而舞台上需要的是'打架'。我能创造性格，而老忘了'打架'。"老舍的戏剧常淡化矛盾冲突，具有小说化的特征。这一创作特点，充分体现在《茶馆》第二幕中。这一幕依次登场的有：以"查户口"为由趁机敲王利发竹杠的巡警、叫喊着战争新闻的报童、找"不打仗的新闻"的王掌柜、勒索王掌柜包月"意思"的宋恩子和吴祥子、逃兵老林和老陈、灰心丧气的崔先生、被赶出家门的康顺子和康大力等。剧中没有直接表现战争，却表现了

① 大令：古代对县官尊称。军阀混战时指对军官的尊称。近代军阀混战时，军队中受命抓捕逃兵与强盗的执法队，因其持有就地正法令箭而得名。

康顺子与刘麻子的冲突、崔久峰与秦二爷的冲突、老陈和老林与宋恩子和吴祥子的冲突。老舍通过众多人物展览式的出场,表现了军阀混战下底层民众的悲惨境遇。

5. **思考题**

(1)《茶馆》第二幕反映了怎样的社会现实?

(2)请概括王利发、常四爷、秦二爷三个人物的身份和性格特征。

(3)《茶馆》鲜明地表达了老舍"葬送三个时代"的宏伟主旨,这"三个时代"分别是指哪三个时代?

(4)请谈谈《茶馆》一剧戏剧冲突的特殊之处。

(5)"莫谈国事"的纸条可是保存了下来,而且字写得更大。这反映了茶馆主人的什么心态?

(6)为了使跨度极大、情节松散、人物众多的《茶馆》一剧保持故事的联系性和整体性,老舍运用了哪些匠心独具的艺术处理?

6. **拓展阅读**

老舍《茶馆》第三幕

(《老舍文集》,人民文学出版社 1980 年版)

第二单元

世俗人情社会的风情画——明清小说

　　宋一代文人之为志怪,既平实而乏文彩,其传奇,又多托往事而避近闻,拟古且远不逮,更无独创之可言矣。然在市井间,则别有艺文兴起。即以俚语著书,叙述故事,谓之"平话",即今所谓"白话小说"者是也。

<div style="text-align:right">——鲁迅《中国小说史略》</div>

　　但其时社会上却另有一种平民的小说,代之而兴了。这类作品,不但体裁不同,文章上也起了改革,用的是白话,所以实在是小说史上的一大变迁。因为当时一般士大夫,虽然都讲理学,鄙视小说,而一般人民,是仍要娱乐的;平民的小说之起来,正是无足怪讶的事。

<div style="text-align:right">——鲁迅《中国小说的历史的变迁》</div>

中国古典小说概说

小说是以塑造人物形象为中心,通过对故事情节的叙述和环境的描写构成的形象化世界反映社会生活的一种叙事性的文学体裁。人物、情节和环境,是小说必备的"三要素"。

中国小说历经神话传说、六朝志怪、志人小说、唐代传奇、宋元话本、明清章回小说和"五四"以来现代小说曲折而漫长的发展过程。从远古神话的诞生,到明清章回小说的高潮,中国古典小说有其独特的文化内涵和文学价值。

"小说"出自《庄子·外物》,"饰小说以干县令",这里的"小说"意指琐屑之言。《汉书·艺文志》中有:"小说家者流,盖出于稗官。""小说者,街谈巷语之说也。"虽近似现在所谓的小说,但不过是古时稗官采集百姓街谈巷语,借以考察国之民情、风俗,并无现在所谓小说之价值。文学史研究者一般多认为小说起源于神话。鲁迅在《中国小说的历史的变迁》中说:"从神话演进,故事渐近于人性,出现的大抵是'半神',如说古来建大功的英雄,其才能在凡人以上,由于天授的就是。例如简狄吞燕卵而生商,尧时'十日并出',尧使羿射之的话,都是和凡人不同的。这些口传,今人谓之'传说'。由此再演进,则正事归为史;逸史即变为小说了。"

六朝时代,鬼神迷信和方士、巫术的兴盛,出现了志怪小说;玄学清谈和名士隐士的兴起,出现了志人小说。"志人""志怪"小说,合称笔记小说。志怪小说除《博物志》《异苑》外,还有干宝的《搜神记》、陶潜的《搜神后记》;志人小说以南朝刘宋时期刘义庆的《世说新语》为代表,三国魏邯郸淳的《笑林》为俳谐之谈。《搜神记》所记多为前人著述中或民间流传的神怪故事,其中的优秀篇章曲折地反映了当时的社会现实,已有小说故事的雏形,对后世小说的发展有很大影响。《世说新语》记叙自汉至晋一些上层士族人物的言谈轶事,开启后世笔记小说的先河。

唐时"传奇"这一叙事文学形式,是小说史上的一大进步。唐代许多文人雅士开始有意识地写作传奇体小说。唐传奇比六朝志怪小说内容更为广泛,从鬼神灵异、奇闻逸事走向现实生活,一些社会新闻、爱情故事进入传奇作家的作品。与以前志怪小说比,唐传奇篇幅变长,布局讲究,故事曲折动人,主要作品有蒋防的《霍小玉传》、元稹的《莺莺传》、李朝威的《柳毅传》、白行简的《李娃传》、沈既济的《枕中记》、陈鸿的《长恨歌传》等,但多数散佚,为数不多的作品保留在宋代编修的《太平广记》等书中。

宋代出现白话小说——话本,也称"话本小说"。它的出现,是"小说史上的一大变迁"。自宋迄清产生长篇小说三百余部,短篇小说数以万计。这些作品以前所未有的广度和深度反映了当时社会生活的各个方面,成为人民群众认识社会和文娱生活的主要文学样式。

宋代随着都市的繁荣和市民阶层的需要,城市中出现了专门的娱乐场所——瓦肆勾栏,为说书、杂耍演员提供了演出场所,"说话"这门民间技艺应运而生。说话分为小说、说经、讲史、合生四科,与后来小说相关的是"讲史"和"小说"。前者用浅近的文言讲述历史上帝王将相的故事,后者用通行的白话讲述平凡人的故事。

"话本",又称为"话文",或简称"话",是说话人演讲故事所用的文字底本。话本采取在"说

话"的场景里展开故事的叙述方式,这种叙述模式也成为白话小说的经典叙述方式。话本描写的对象由封建士子转向为平民,不再将非凡人物作为主要的塑造对象,作品的思想观点、美学情趣也发生了变化,是中国小说进一步走向平民化的标志。话本第一次将白话作为小说语言,增强了小说的表现力,扩大了读者面,提高了小说的社会功能。元朝"说话"继续盛行,尤其是讲史话本遗存最多,如《全相平话五种》《新编五代史平话》等。今存有明代洪楩编印的《清平山堂话本》(原名《六十家小说》),为现存刊印最早的话本小说集,保存了宋、元、明三代话本的原始面貌。

明清是中国小说的全盛发展时期,突出的标志是长篇小说的崛起和繁荣。小说这种文学形式受到文人的重视,打破了正统诗文的垄断,逐步进入大雅之堂,显示出社会作用和文学价值。从明初到清末五百余年间,各种类型的小说作品蔚为大观,以其表现的广阔社会生活场景、丰硕的艺术创作成果将叙事文学推向极致。

在讲史话本的基础上,明代前中期的四大奇书——《三国演义》《水浒传》《西游记》《金瓶梅》异军突起,以其浩瀚的气势和细腻的表现预示了长篇小说独具的优势和发展前景。明之中叶,即嘉靖前后,出现了神魔小说和世情小说两大主潮。神魔小说的代表有《西游记》《封神传》《三宝太监西洋记》三部小说;世俗人情的长篇小说,或描写情爱婚姻,或叙述家庭纠纷,或广阔地描绘社会生活,或讥讽儒林、官场、青楼等,兰陵笑笑生的《金瓶梅》被视为世情小说的开山之作。

明代中后期,白话短篇小说出现了一个鼎盛的局面。冯梦龙的"三言"(《喻世明言》《警世通言》和《醒世恒言》)及凌濛初的"二拍"(《初刻拍案惊奇》《二刻拍案惊奇》)短篇小说集问世。明代文人摹拟话本体制、形式创作的短篇白话小说称为"拟话本"小说,如《玉堂春落难逢夫》《杜十娘怒沉百宝箱》等。拟话本已是完全的文人个人创作。

在宋元讲史等话本基础上发展而成的"章回体小说"的定型,是明代对中国文学作出的最为宝贵的贡献。分章回叙事的章回小说,是中国古代长篇小说主要的,甚至是唯一的体裁,其主要特点是分章叙事,分回标目,每回故事相对独立,段落整齐,又前后勾连、首尾相接,将全书构成统一的整体。

清代小说之种类及变化更多,从表现内容划分,有历史演义小说、英雄传奇小说、神怪小说、公案小说、世情小说、讽刺小说、谴责小说、才子佳人小说等。清代从康熙朝到乾隆朝的几十年间,《聊斋志异》《儒林外史》和《红楼梦》三部名著接踵而至,各以其全新的内容和卓越的艺术成就,为小说艺术开辟了更为广阔的天地。

中国古典小说有其独特的叙事特征。古典小说注重故事情节的迂回曲折、起伏跌宕,重视将故事情节的曲折发展与人物个性的刻画相结合,人物是主,故事从人物性格里孳生出来,服从于人物性格;在塑造人物上,强调形神兼备、写形传神,白描是贯穿于古典小说艺术表现方法的一个主要特征,注重人物行为、语言和细节的描写,在矛盾冲突中展现人物形象;在心理描写上,排斥直白式的描述,善于通过个性化的语言、动作表现人物心理活动;在故事编排上,具有强烈的时间意识,在叙事过程中常融入非情节性的说明。

一、历史演义：理想与迷茫的历史重塑——《三国演义》

罗贯中的《三国演义》(全名《三国志演义》)，是中国古代第一部长篇章回体小说，也是历史演义小说的开山之作。它用"依史以演义"的独特文学样式，描写了起自黄巾起义，终于西晋统一的近百年历史，在广阔的社会历史背景上展示出那个时代尖锐复杂又极具特色的政治军事冲突，在政治、军事谋略方面对后世产生了深远的影响。

1. 作者简介

罗贯中（约1330—约1400年），元末明初人，中国章回小说的鼻祖，名本，字贯中，号湖海散人，相传为施耐庵的得意门生，才华出众。明初贾仲明编著的《录鬼簿续编》记载："罗贯中，太原人，号湖海散人。与人寡合，乐府隐语，极为清新。与余为忘年交，遭时多故，天各一方。至正甲辰复会，别来又六十余年，竟不知其所终。"《录鬼簿续编》著录其三部杂剧作品，今仅存《宋太祖龙虎风云会》一种。

2. 作品导读

鲁迅在《中国小说的历史的变迁》中说："因为三国的事情，不像五代那样纷乱，又不像楚汉那样简单；恰是不简不繁，适于作小说。而且三国时的英雄，智术武勇，非常动人，所以人人都喜欢取来做小说的材料。"西晋陈寿的《三国志》和东晋、南朝宋时期裴松之的《三国志注》记载全面，故事繁多，为历史演义的创作提供了丰富的素材。三国故事在民间流传甚广，经久不衰。隋代文艺表演中已有三国题材的节目，唐诗中也不乏三国故事。宋代"说话"艺术中，已有"说三分"的专门科目和艺人。苏轼《志林》载："涂巷中小儿……聚坐听说古话。至说三国事，闻刘玄德败，颦蹙有出涕者；闻曹操败，即喜唱快。"可见，当时"说三分"已风靡街头巷尾，且思想上已有明显的尊刘贬曹倾向。现存早期的三国讲史话本有元代刊印的《三国志平话》和《三分事略》，故事已有《三国志演义》的轮廓，突出蜀汉主线，夹杂着大量民间传说，故事性强，但文笔粗糙，保留着"说话"艺术的原始面貌。民间戏曲艺术也青睐三国题材，金、元、明之际三国题材的杂剧剧目有几十种。

罗贯中在众多民间传说和民间艺人创作的基础上，创作了这部历史演义的典范之作。所谓"历史演义"，是用通俗的语言将争战兴废、朝代更替等为基干的历史题材组织、敷演成完整的故事，并以此表明一定的政治思想、道德观念和美学理想。罗贯中以史为据，对历史事实又有所选择和加工，渗透了他的主观价值判断——一种理想的"忠义"，泾渭分明地褒贬人物，重塑历史，评价是非。统观全书，罗贯中以儒家的政治道德观念为核心，糅合千百年来广大民众的心理，表现了对昏君贼臣祸乱国家的痛恨，统一四海、创造清平世界的明君良臣的渴慕。这也是《三国演义》的主旨所在。

《三国演义》通过描写从公元184年黄巾起义爆发起，至公元280年三分归晋止，以曹操、刘备、孙权为首的魏、蜀、吴三个政治、军事集团之间的矛盾和斗争，反映了"合久必分，分久必合""治中生乱，乱归于治"的历史发展辩证法，体现了"天下归一"的大势所趋。小说以蜀汉为中心，将蜀国的刘备、诸葛亮、关羽等君臣作为理想的政治道德观念的化身，仁君、贤相、良将的

典范，而把魏国的曹操等作为奸邪权诈、推行暴政的代表，具有明显的"拥刘反曹"的正统观念和倾向。宋元以来民族矛盾尖锐，中原人民"人心思汉"，思求正统。刘备是帝室后裔，有正统的皇室血统，又因"弘毅宽厚，知人待士""仁德及人"而有口皆碑，故将刘备树为仁君，奉为正统，最能迎合大众的心理，符合广大民众的善良愿望。

然而，历史的结局是暴政战胜了仁政，奸邪压倒了忠义。罗贯中将这一历史悲剧归结为"天数"，流露出对于理想幻灭、道德失落、价值颠倒的困惑和痛苦，表现了在理想与历史、正义与邪恶、感情与理智、"人谋"与"天时"的冲突中悲怆和迷惘的心理，以及对传统文化精神的苦苦追寻和呼唤。

《三国演义》在人格构建上的价值取向，恪守以"忠义"为核心的伦理道德规范。全书写人论事都鲜明地以此来区分善恶，评定高下，只要"义不负心，忠不顾死"都加以赞美，如诸葛亮的忠、关羽的义，都是理想人格的典型特征。但罗贯中也强调"良禽择木而栖，贤臣择主而事"的思想，表明这种"忠"并非忠于一姓之天下，也不是仅忠于"正统"的刘蜀，具有一定的开放性、灵活性；"义"包含着"同心协力，救困扶危，上报国家，下安黎民"的精神。因此，《三国演义》以"忠义"为核心的道德标准，与渗透着民间理想的政治标准紧密地联系在一起，反映了当时较为普遍的社会心理。关羽的"义"本质上是强调人与人之间的相互帮助、回报和温情，与江湖上流行的道德精神息息相通。也正因此，关羽形象被神化并非只是历代统治者予以尊崇、追封的结果，也反映了广大民众的心理愿望。

清代章学诚(《丙辰札记》)认为，《三国演义》"七分真实，三分虚构"。罗贯中继承传统史学的实录精神，但也根据一定的美学理想重塑历史，使实服从于虚，而非虚迁就实。小说已不是真实的历史，而是借三国史实的基干和框架，重塑了一幅波澜壮阔、气势恢宏的历史画卷。

小说人众事繁，矛盾复杂，却主次分明，显示出罗贯中高超的叙事才能。作者叙事时将各个空间分头展开的故事化为以时间为序的线性流程，全书五条线起伏交错，构建了一个完整的框架：以汉亡为引线，以晋国一统天下为终局，中间的主线是魏、蜀、吴三方的兴衰。魏、蜀、吴三条线中以魏、蜀两大集团的矛盾斗争为全书主干，写魏、蜀两方又以蜀为重点，写蜀时以诸葛亮为中心，写诸葛亮以隆中决策为关键。从某种意义上说，隆中决策为全书的主脑。诸葛亮在决策开头所分析的形势，从董卓谈到曹操、孙权，实际上即是小说前七卷情节内容的概括，诸葛亮出山后的主要故事是隆中决策内容的具体演绎。最后，以三国归晋作结。这样的艺术构思，使全书的结构宏伟严整，脉络分明。

《三国演义》塑造了诸多鲜活的人物形象，贤主昏君、志士枭雄、文臣武将都各有特色。罗贯中将刘备与曹操作为相对的人物形象来塑造，刘备是作者理想的"仁德"明君典范，曹操则是与刘备相反的残暴奸雄的形象——工于权谋、奸诈残忍、阴险残酷，正所谓："今与吾水火相敌者，曹操也。操以急，吾以宽；操以暴，吾以仁；操以谲，吾以忠；每与操相反，事乃可成耳。"

特征化性格的人物形象刻画，成为古典文学塑造特征化艺术典型的范本。罗贯中塑造人物形象的显著特点，是夸大历史人物的主要性格特征，舍弃性格中的次要方面，创造了一批具有特征化性格的艺术典型，如曹操多疑、关羽忠义、刘备仁德、诸葛亮智慧、周瑜小气、赵云勇武、鲁肃忠厚、司马懿奸诈等。这些典型人物个性鲜明，但又有类型性，容易给读者留下强烈、

鲜明的印象。特征化艺术典型的塑造适应并规范了读者的艺术欣赏趣味,使众多的人物形象一直具有迷人的艺术魅力。但小说所塑造的人物往往没有内在的冲突,缺少性格的变化和发展,甚至将主要特征过分夸大,造成失真之感,如鲁迅所说:"欲显刘备之长厚而似伪,状诸葛之多智而近妖。"(《中国小说史略》)

全书共写四十多次战役,上百个战斗场面,各有个性,绝少雷同,充分展示了战争的多样性和复杂性。小说描写战争的时间之长、次数之多、形式之多样、规模之宏大,世间罕见。罗贯中注重将战争与错综复杂的政治斗争、外交斗争等交织在一起,重视写统帅运筹帷幄、决胜千里的战略决策以及对战术的运用。

小说语言运用浅近文言,有利于营造历史气氛,形成了一种适用于历史演义的语言风格。

3.作品文本

第五回　发矫诏诸镇应曹公 破关兵三英战吕布①

却说陈宫临欲下手杀曹操,忽转念曰:"我为国家跟他到此,杀之不义。不若弃而他往。"插剑上马,不等天明,自投东郡去了。操觉,不见陈宫,寻思:"此人见我说了这两句,疑我不仁,弃我而去;吾当急行,不可久留。"遂连夜到陈留,寻见父亲,备说前事;欲散家资,招募义兵。父言:"资少恐不成事。此间有孝廉卫弘,疏财仗义,其家巨富;若得相助,事可图矣。"操置酒张筵,拜请卫弘到家,告曰:"今汉室无主,董卓专权,欺君害民,天下切齿。操欲力扶社稷,恨力不足。公乃忠义之士,敢求相助!"卫弘曰:"吾有是心久矣,恨未遇英雄耳。既孟德有大志,愿将家资相助。"操大喜;于是先发矫诏,驰报各道,然后招集义兵,竖起招兵白旗一面,上书"忠义"二字。不数日间,应募之士,如雨骈集②。

一日,有一个阳平卫国人,姓乐,名进,字文谦,来投曹操。又有一个山阳巨鹿人,姓李,名典,字曼成,也来投曹操。操皆留为帐前吏。又有沛国谯人夏侯惇③,字元让,乃夏侯婴之后;自小习枪棒;年十四从师学武,有人辱骂其师,惇杀之,逃于外方;闻知曹操起兵,与其族弟夏侯渊两个,各引壮士千人来会。此二人本操之弟兄:操父曹嵩原是夏侯氏之子,过房与曹家,因此是同族。不数日,曹氏兄弟曹仁、曹洪各引兵千余来助。曹仁字子孝,曹洪字子廉:二人弓马熟娴,武艺精通。操大喜,于村中调练军马。卫弘尽出家财,置办衣甲旗幡。四方送粮食者,不计其数。

时袁绍得操矫诏,乃聚麾下文武,引兵三万,离渤海来与曹操会盟。操作檄文以达诸郡。檄文曰:"操等谨以大义布告天下:董卓欺天罔地,灭国弑君;秽乱宫禁,残害生灵;狼戾不仁,罪恶充积!今奉天子密诏,大集义兵,誓欲扫清华夏,剿戮群凶。望兴义师,共泄公愤;扶持王室,拯救黎民。檄文到日,可速奉行!"操发檄文去后,后镇诸侯皆起兵相应:第一镇,后将军南阳太守袁术。第二镇,冀州刺史韩馥。第三镇,豫州刺史孔伷④。第四镇,兖州刺史刘岱。第五镇,河内郡太守王匡。第六镇,陈留太守张邈。第七镇,东郡太守乔瑁。第八镇,山阳太守袁遗。

① 节选自《三国演义》(人民文学出版社 2002 年版)。矫诏,伪造皇帝诏书,或者篡改皇帝的诏书。
② 应募之士,如雨骈(pián)集:响应招募的人士,像雨一样,纷纷聚集拢来。骈,并列。
③ 惇:音 dūn。
④ 伷:音 zhòu。

第九镇,济北相鲍信。第十镇,北海太守孔融。第十一镇,广陵太守张超。第十二镇,徐州刺史陶谦。第十三镇,西凉太守马腾。第十四镇,北平太守公孙瓒①。第十五镇,上党太守张杨。第十六镇,乌程侯长沙太守孙坚。第十七镇,祁乡侯渤海太守袁绍。诸路军马,多少不等,有三万者,有一二万者,各领文官武将,投洛阳来。

且说北平太守公孙瓒,统领精兵一万五千,路经德州平原县。正行之间,遥见桑树丛中,一面黄旗,数骑来迎。瓒视之,乃刘玄德也。瓒问曰:"贤弟何故在此?"玄德曰:"旧日蒙兄保备为平原县令,今闻大军过此,特来奉候,就请兄长入城歇马。"瓒指关、张而问曰:"此何人也?"玄德曰:"此关羽、张飞,备结义兄弟也。"瓒曰:"乃同破黄巾者乎?"玄德曰:"皆此二人之力。"瓒曰:"今居何职?"玄德答曰:"关羽为马弓手,张飞为步弓手。"瓒叹曰:"如此可谓埋没英雄!今董卓作乱,天下诸侯共往诛之。贤弟可弃此卑官,一同讨贼,力扶汉室,若何?"玄德曰:"愿往。"张飞曰:"当时若容我杀了此贼,免有今日之事。"云长曰:"事已至此,即当收拾前去。"玄德、关、张引数骑跟公孙瓒来,曹操接着。众诸侯亦陆续皆至,各自安营下寨,连接二百余里。操乃宰牛杀马,大会诸侯,商议进兵之策。太守王匡曰:"今奉大义,必立盟主;众听约束,然后进兵。"操曰:"袁本初四世三公,门多故吏,汉朝名相之裔,可为盟主。"绍再三推辞,众皆曰非本初不可,绍方应允。次日筑台三层,遍列五方旗帜,上建白旄黄钺,兵符将印,请绍登坛。绍整衣佩剑,慨然而上,焚香再拜。其盟曰:"汉室不幸,皇纲失统。贼臣董卓,乘衅纵害,祸加至尊,虐流百姓。绍等惧社稷沦丧,纠合义兵,并赴国难。凡我同盟,齐心勠力,以致臣节,必无二志。有渝此盟,俾坠其命,无克遗育②。皇天后土,祖宗明灵,实皆鉴之!"读毕,歃血。众因其辞气慷慨,皆涕泗横流③。歃血已罢,下坛。众扶绍升帐而坐,两行依爵位年齿分列坐定。操行酒数巡,言曰:"今日既立盟主,各听调遣,同扶国家,勿以强弱计较。"袁绍曰:"绍虽不才,既承公等推为盟主,有功必赏,有罪必罚。国有常刑,军有纪律。各宜遵守,勿得违犯。"众皆曰惟命是听。绍曰:"吾弟袁术总督粮草,应付诸营,无使有缺。更须一人为先锋,直抵汜水关挑战。余各据险要,以为接应。"

长沙太守孙坚出曰:"坚愿为前部。"绍曰:"文台勇烈,可当此任。"坚遂引本部人马杀奔汜水关来。守关将士,差流星马往洛阳丞相府告急。董卓自专大权之后,每日饮宴。李儒接得告急文书,径来禀卓。卓大惊,急聚众将商议。温侯吕布挺身出曰:"父亲勿虑。关外诸侯,布视之如草芥;愿提虎狼之师,尽斩其首,悬于都门。"卓大喜曰:"吾有奉先,高枕无忧矣!"言未绝,吕布背后一人高声出曰:"割鸡焉用牛刀?不劳温侯亲往。吾斩众诸侯首级,如探囊取物耳!"卓视之,其人身长九尺,虎体狼腰,豹头猿臂;关西人也,姓华,名雄。卓闻言大喜,加为骁骑校尉。拨马步军五万,同李肃、胡轸、赵岑星夜赴关迎敌。

众诸侯内有济北相鲍信,寻思孙坚既为前部,怕他夺了头功,暗拨其弟鲍忠,先将马步军三千,径抄小路,直到关下搦战④。华雄引铁骑五百,飞下关来,大喝:"贼将休走!"鲍忠急待退,

① 瓒:音 zàn。
② 有渝此盟,俾坠其命,无克遗育:如果有人违背这个盟约,他将会丧失生命,断子绝孙。
③ 涕泗横流:涕,眼泪。泗,鼻涕。这是指因为激动而泪水、鼻涕四溢。
④ 搦(nuò)战:挑战、挑衅。

被华雄手起刀落,斩于马下,生擒将校极多。华雄遣人赍①鲍忠首级来相府报捷,卓加雄为都督。

却说孙坚引四将直至关前。那四将?——第一个,右北平土垠人,姓程,名普,字德谋,使一条铁脊蛇矛;第二个,姓黄,名盖,字公覆,零陵人也,使铁鞭;第三个,姓韩,名当,字义公,辽西令支人也,使一口大刀;第四个,姓祖,名茂,字大荣,吴郡富春人也,使双刀。孙坚披烂银铠,裹赤帻②,横古锭刀,骑花鬃马,指关上而骂曰:"助恶匹夫,何不早降!"华雄副将胡轸引兵五千出关迎战。程普飞马挺矛,直取胡轸。斗不数合,程普刺中胡轸咽喉,死于马下。坚挥军直杀至关前,关上矢石如雨。孙坚引兵回至梁东屯住,使人于袁绍处报捷,就于袁术处催粮。

或说术曰:"孙坚乃江东猛虎;若打破洛阳,杀了董卓,正是除狼而得虎也。今不与粮,彼军必散。"术听之,不发粮草。孙坚军缺食,军中自乱,细作报上关来。李肃为华雄谋曰:"今夜我引一军从小路下关,袭孙坚寨后,将军击其前寨,坚可擒矣。"雄从之,传令军士饱餐,乘夜下关。是夜月白风清。到坚寨时,已是半夜,鼓噪直进。坚慌忙披挂上马,正遇华雄。两马相交,斗不数合,后面李肃军到,竟天价放起火来。坚军乱窜。众将各自混战,止有祖茂跟定孙坚,突围而走。背后华雄追来。坚取箭,连放两箭,皆被华雄躲过。再放第三箭时,因用力太猛,拽折了鹊画弓,只得弃弓纵马而奔。祖茂曰:"主公头上赤帻射目③,为贼所识认。可脱帻与某④戴之。"坚就脱帻换茂盔,分两路而走。雄军只望赤帻者追赶,坚乃从小路得脱。祖茂被华雄追急,将赤帻挂于人家烧不尽的庭柱上,却入树林潜躲。华雄军于月下遥见赤帻,四面围定,不敢近前。用箭射之,方知是计,遂向前取了赤帻。祖茂于林后杀出,挥双刀欲劈华雄;雄大喝一声,将祖茂一刀砍于马下。杀至天明,雄方引兵上关。

程普、黄盖、韩当都来寻见孙坚,再收拾军马屯紥⑤。坚为折了祖茂,伤感不已,星夜遣人报知袁绍。绍大惊曰:"不想孙文台败于华雄之手!"便聚众诸侯商议。众人都到,只有公孙瓒后至,绍请入帐列坐。绍曰:"前日鲍将军之弟不遵调遣,擅自进兵,杀身丧命,折了许多军士;今者孙文台又败于华雄:挫动锐气,为之奈何?"诸侯并皆不语。绍举目遍视,见公孙瓒背后立着三人,容貌异常,都在那里冷笑。绍问曰:"公孙太守背后何人?"瓒呼玄德出曰:"此吾自幼同舍兄弟,平原令刘备是也。"曹操曰:"莫非破黄巾刘玄德乎?"瓒曰:"然。"即令刘玄德拜见。瓒将玄德功劳,并其出身,细说一遍。绍曰:"既是汉室宗派,取坐来。"命坐。备逊谢。绍曰:"吾非敬汝名爵,吾敬汝是帝室之胄耳。"玄德乃坐于末位,关、张叉手侍立于后。忽探子来报:"华雄引铁骑下关,用长竿挑着孙太守赤帻,来寨前大骂搦战。"绍曰:"谁敢去战?"袁术背后转出骁将俞涉曰:"小将愿往。"绍喜,便著俞涉出马。即时报来:"俞涉与华雄战不三合,被华雄斩了。"众大惊。太守韩馥曰:"吾有上将潘凤,可斩华雄。"绍急令出战。潘凤手提大斧上马。去不多时,飞马来报:"潘凤又被华雄斩了。"众皆失色。绍曰:"可惜吾上将颜良、文丑未至!得一人在

① 赍(jī):送去。
② 赤帻(zé):红色的头巾。
③ 射目:刺眼。
④ 某:谦辞,我。
⑤ 屯紥(zhā):驻扎。

此，何惧华雄！"言未毕，阶下一人大呼出曰："小将愿往斩华雄头，献于帐下！"众视之，见其人身长九尺，髯长二尺，丹凤眼，卧蚕眉，面如重枣，声如巨钟，立于帐前。绍问何人。公孙瓒曰："此刘玄德之弟关羽也。"绍问现居何职。瓒曰："跟随刘玄德充马弓手。"帐上袁术大喝曰："汝欺吾众诸侯无大将耶？量一弓手，安敢乱言！与我打出！"曹操急止之曰："公路息怒。此人既出大言，必有勇略；试教出马，如其不胜，责之未迟。"袁绍曰："使一弓手出战，必被华雄所笑。"操曰："此人仪表不俗，华雄安知他是弓手？"关公曰："如不胜，请斩某头。"操教酾①热酒一杯，与关公饮了上马。关公曰："酒且斟下，某去便来。"出帐提刀，飞身上马。众诸侯听得关外鼓声大振，喊声大举，如天摧地塌，岳撼山崩，众皆失惊。正欲探听，鸾铃响处，马到中军，云长提华雄之头，掷于地上。其酒尚温。后人有诗赞之曰："威镇乾坤第一功，辕门画鼓响冬冬。云长停盏施英勇，酒尚温时斩华雄。"曹操大喜。只见玄德背后转出张飞，高声大叫："俺哥哥斩了华雄，不就这里杀入关去，活拿董卓，更待何时！"袁术大怒，喝曰："俺大臣尚自谦让，量一县令手下小卒，安敢在此耀武扬威！都与赶出帐去！"曹操曰："得功者赏，何计贵贱乎？"袁术曰："既然公等只重一县令，我当告退。"操曰："岂可因一言而误大事耶？"命公孙瓒且带玄德、关、张回寨。众官皆散。曹操暗使人赍牛酒抚慰三人。却说华雄手下败军，报上关来。李肃慌忙写告急文书，申闻董卓。卓急聚李儒、吕布等商议。儒曰："今失了上将华雄，贼势浩大。袁绍为盟主，绍叔袁隗②，现为太傅；倘或里应外合，深为不便，可先除之。请丞相亲领大军，分拨剿捕。"卓然其说，唤李傕、郭汜领兵五百，围住太傅袁隗家，不分老幼，尽皆诛绝，先将袁隗首级去关前号令。

卓遂起兵二十万，分为两路而来：一路先令李傕、郭汜引兵五万，把住汜水关，不要厮杀；卓自将十五万，同李儒、吕布、樊稠、张济等守虎牢关。这关离洛阳五十里。军马到关，卓令吕布领三万军，去关前扎住大寨。卓自在关上屯住。

流星马探听得，报入袁绍大寨里来。绍聚众商议。操曰："董卓屯兵虎牢，截俺诸侯中路，今可勒兵一半迎敌。"绍乃分王匡、乔瑁、鲍信、袁遗、孙融、张杨、陶谦、公孙瓒八路诸侯，往虎牢关迎敌。操引军往来救应。八路诸侯，各自起兵。河内太守王匡，引兵先到。吕布带铁骑三千，飞奔来迎。王匡将军马列成阵势，勒马门旗下看时，见吕布出阵：头戴三叉束发紫金冠，体挂西川红棉百花袍，身披兽面吞头连环铠，腰系勒甲玲珑狮蛮带；弓箭随身，手持画戟，坐下嘶风赤兔马；果然是"人中吕布，马中赤兔"！王匡回头问曰："谁敢出战？"后面一将，纵马挺枪而出。匡视之，乃河内名将方悦。两马相交，无五合，被吕布一戟刺于马下，挺戟直冲过来。匡军大败，四散奔走。布东西冲杀，如入无人之境。幸得乔瑁、袁遗两军皆至，来救王匡，吕布方退。三路诸侯，各折了些人马，退三十里下寨。随后五路军马都至，一处商议，言吕布英雄，无人可敌。

正虑间，小校报来："吕布搦战。"八路诸侯，一齐上马。军分八队，布在高冈。遥望吕布一簇军马，绣旗招飐③，先来冲阵。上党太守张杨部将穆顺，出马挺枪迎战，被吕布手起一戟，刺

① 酾（shī）：过滤酒。
② 隗：音 wěi。
③ 招飐（zhǎn）：招展。

于马下。众大惊。北海太守孔融部将武安国，使铁锤飞马而出。吕布挥戟拍马来迎。战到十余合，一戟砍断安国手腕，弃锤于地而走。八路军兵齐出，救了武安国。吕布退回去了。众诸侯回寨商议。曹操曰："吕布英勇无敌，可会十八路诸侯，共议良策。若擒了吕布，董卓易诛耳。"

正议间，吕布复引兵搦战。八路诸侯齐出。公孙瓒挥槊亲战吕布。战不数合，瓒败走。吕布纵赤兔马赶来。那马日行千里，飞走如风。看看赶上，布举画戟望瓒后心便刺。傍边一将，圆睁环眼，倒竖虎须，挺丈八蛇矛，飞马大叫："三姓家奴休走！燕人张飞在此！"吕布见了，弃了公孙瓒，便战张飞。飞抖擞精神，酣战吕布。连斗五十余合，不分胜负。云长见了，把马一拍，舞八十二斤青龙偃月刀，来夹攻吕布。三匹马丁字儿厮杀。战到三十合，战不倒吕布。刘玄德掣双股剑，骤黄鬃马，刺斜里①也来助战。这三个围住吕布。转灯儿般厮杀。八路人马，都看得呆了。吕布架隔遮拦不定，看着玄德面上，虚刺一戟，玄德急闪。吕布荡开阵角，倒拖画戟，飞马便回。三个那里肯舍，拍马赶来。八路军兵，喊声大震，一齐掩杀。吕布军马望关上奔走；玄德、关、张随后赶来。古人曾有篇言语，单道着玄德、关、张三战吕布：

"汉朝天数当桓灵，炎炎红日将西倾。奸臣董卓废少帝，刘协懦弱魂梦惊。曹操传檄告天下，诸侯奋怒皆兴兵。议立袁绍作盟主，誓扶王室定太平。温侯吕布世无比，雄才四海夸英伟。护躯银铠砌龙鳞，束发金冠簪雉尾。参差宝带兽平吞，错落锦袍飞凤起。龙驹跳踏起天风，画戟荧煌射秋水。出关搦战谁敢当？诸侯胆裂心惶惶。踊出燕人张翼德，手持蛇矛丈八枪。虎须倒竖翻金线，环眼圆睁起电光。酣战未能分胜败，阵前恼起关云长。青龙宝刀灿霜雪，鹦鹉战袍飞蛱蝶。马蹄到处鬼神嚎，目前一怒应流血。枭雄玄德掣双锋，抖擞天威施勇烈。三人围绕战多时，遮拦架隔无休歇。喊声震动天地翻，杀气迷漫牛斗寒。吕布力穷寻走路，遥望家山拍马还。倒拖画杆方天戟，乱散销金五彩幡。顿断绒绦走赤兔，翻身飞上虎牢关。"

三人直赶吕布到关下，看见关上西风飘动青罗伞盖。张飞大叫："此必董卓！追吕布有甚强处？不如先拿董贼，便是斩草除根！"拍马上关，来擒董卓。正是：擒贼定须擒贼首，奇功端的②待奇人。

未知胜负如何，且听下文分解。

4. 选文简析

《三国演义》第五回聚集了两个经典故事情节：温酒斩华雄、三英战吕布。此回讲述陈宫目睹曹操错杀吕伯奢一家后，识得曹操非良士而背弃他投奔东郡。曹操回到陈留，在父亲和卫弘的资助下发起矫诏，招兵买马。后与其他十七路人马歃血同盟，推袁绍为盟主，领军讨伐董卓。公孙瓒路遇刘备、关羽、张飞三人，收三人加入讨董队伍。盟军进兵汜水关，董卓派出吕布、华雄御敌，几位大将被华雄击杀，诸侯束手无策。此时，时为马弓手身份的关羽主动请缨上阵，曹操为他所酾之酒余温尚在，华雄已被关羽斩了首级，震惊四座。诸军又前往攻打虎牢关，董卓派大将吕布搦战，盟军又是一阵败退。刘关张三人出马，在虎牢关下大战吕布，震天撼地。

"温酒斩华雄"一节，描述关云长温酒斩华雄的故事，突出表现关羽的勇猛与高傲。罗贯中

① 刺斜里：侧面。
② 端的(dì)：到底、究竟。

未按平常思路重写战斗场景,而是实写会议、争论,虚写战场场景,结合运用衬托、对比手法,完成人物形象的刻画。此节只写大帐,不写战场,场景始终不换,战场的杀喊声却占据着帐中的主要地位。中心人物关羽往来于战场、会场之间,仅凭帐中众人耳闻来表现其勇武,这是虚写;"鸾铃响处,马到中军"既是耳闻又是眼见,"提华雄之头,掷于地上"的英雄气概,才是实写。帐中众人"大惊""大喜"的各种情态与战场上的动静紧紧相关,如此将战场与会场紧密连为一体。既有会场,又有战场;既写耳闻,又写目睹;既有实际情景的描绘,又有情势气氛的烘托。正所谓虚中有实,实中有虚,虚实结合,完美塑造了英雄人物的典型形象。

此回集中交代了全书几个主要人物的特征化性格。曹操虚心纳才,颇有智谋;刘关张三人心怀天下,刘备谦虚平和,关羽勇武精细,张飞鲁莽无惧;袁绍矜而无谋,袁术好名自负。这些人物以不同的身份出场,为大半部小说铺垫了基础的人物形象和故事结构。

"三英战吕布"一节中,对吕布的外观描写,三人战斗场面所形成的诗,都富有通俗文学的特色,颇具讲史话本的语言风格。先写性情最为暴躁、鲁莽的张飞,再写稳重但武艺更加高强的关羽,最后写武艺较低但心怀兄弟的刘备,既能表现三人性格的差异,又体现了三人自桃园三结义所结成的生死情谊,还能最大程度地表现吕布的威武无双。

5.思考题

(1)在"温酒斩华雄"的故事中,为了突出关羽的形象,作者运用了哪些写作手法?

(2)"三英战吕布"已成为三国故事中的经典片段,请谈谈这一片段在人物形象塑造上的作用。

(3)本章回故事中,哪些典型事例表现了关羽、张飞的英勇?

(4)曹操召集人马之前先发矫诏,令人联想起曹操小时候的什么表现?请就此对曹操作一评价。

(5)"见吕布出阵:头戴三叉束发紫金冠,体挂西川红棉百花袍,身披兽面吞头连环铠,腰系勒甲玲珑狮蛮带;弓箭随身,手持画戟,坐下嘶风赤兔马:果然是'人中吕布,马中赤兔'!"这段描写中,吕布在你心目中留下了怎样的形象?你如何理解"人中吕布,马中赤兔"?

6.拓展阅读

<div align="center">

罗贯中《三国演义》

第五十回　诸葛亮智算华容　关云长义释曹操

(罗贯中《三国演义》,人民文学出版社2002年版)

</div>

二、英雄传奇:一曲"忠义"的悲歌——《水浒传》

施耐庵的《水浒传》,最早名为《忠义水浒传》,简称《水浒》,是第一部描写农民起义的章回体小说。它形象地描绘了农民起义的全过程,表现了"官逼民反"这一封建社会农民起义的必然规律,塑造了农民起义领袖的群体形象。

《水浒传》在白话文学发展史上具有里程碑式的意义,是有数百年历史的白话文进入成熟阶段的标志。金圣叹将《水浒传》与《离骚》《庄子》《史记》《杜工部集》《西厢记》合称为"六才子

书"。胡适曾言:"在500年中,流行最广、势力最大、影响最深远的书,并不是四书五经,也不是理性语录,乃是几部白话小说,《水浒传》就是其中的一部奇书,是我国文学的正宗。"

1. 作者简介

施耐庵(1296—1370或1371年),原名彦端,字肇瑞,号子安,别号耐庵,江苏兴化人(一说浙江钱塘人)。有关施耐庵生平事迹材料极少,一些记载亦颇多矛盾。20世纪20年代以来,于江苏兴化、大丰、盐都等地陆续发现一些有关施耐庵的材料。据这些材料而知,其父名为元德,操舟为业,母亲卞氏。施耐庵自幼聪明好学,才气过人,事亲至孝,为人仗义。13岁入私塾,19岁中秀才,约29岁中举,约35岁中进士。曾在钱塘为官二载,后与当道不合,弃官归里,追溯旧闻,闭门著述,悒悒不得行其志。传说他与元末农民起义军有联系,甚至参加过张士诚的农民起义军。明王朝建立后,他在史实、民间传说和话本的基础上创作了《水浒传》。

2. 作品导读

一部《水浒传》是一曲造反失败的悲歌。作为从宋元话本小说中"说公案"或"说铁骑儿"之类故事发展而来的英雄传奇类小说,《水浒传》描写了一批"大力大贤有忠有义"却被奸臣贪官逼上梁山为"盗寇"、接受招安后又被逼向绝路的英雄群体。这部小说第一次广泛而深刻地揭露了封建社会的黑暗,揭示了"奸逼民反"的道理。小说描写北宋末年以宋江为首的一百零八好汉在梁山泊起义,后接受招安的故事,形象地描绘了农民起义从发生、发展直至失败的全过程。故事以洪太尉误走妖魔、一百零八个魔王入世作乱为开端,先写王进招惹高俅,夜走延安府引出史进,又陆续写了鲁智深、林冲、宋江、吴用、武松、李逵等主要人物梁山聚义,后大战朝廷,获得招安,征辽国、灭方腊后,梁山好汉死伤、散去过半,最终宋江、卢俊义等人被高俅等奸臣害死,以一百零八人魂聚蓼儿洼作结。

一部《水浒传》是一曲忠义的悲歌。"《水浒》而忠义也,忠义而《水浒》也"(明杨定见《忠义水浒全书小引》),小说描写以宋江为首的"全仗忠义""替天行道"英雄群体的传奇故事。"忠"与"义",是中国古代儒家伦理观念中的重要范畴。"忠义"是梁山英雄最核心的思想基础和道德规范,也是小说表现的主旨。最终,"自古权奸害忠良,不容忠义立家邦",传统的道德无力扭转黑暗的社会。

《水浒传》表现的"忠义",以儒家的伦理道德为基础,又融合了包括城市居民和江湖游民在内的广大民众的愿望和意志。"忠义"是当时社会各阶层普遍接受的基本精神。"义"不完全等同于历来统治阶级所说的义,也注入了被压迫阶级的思想感情和道德观念。小说讴歌路见不平、拔刀相助、仗义疏财、济危扶困、杀富济贫的英雄,深刻地反映了城市居民、江湖游民的愿望。民众之所以喜爱这部小说,在很大程度上是它歌颂了英雄,歌颂了智慧,歌颂了真诚,特别是当这种民间英雄伸张正义、除暴安良时,更能引起广大群众的共鸣。

金圣叹在《读第五才子书法》中写道:"独有《水浒传》,只是百看不厌,无非为他把一百零八个人性格都写出来。"作为一部英雄传奇体小说的典范,《水浒传》塑造了一批神态各异的英雄形象。这些形象个性鲜明,有血有肉,栩栩如生。小说写人物性格不仅从粗处勾勒,更有多层次的细腻描绘,刻画出人物复杂的性格内容。如写李逵莽撞,却也真率,甚至有时蛮横;写鲁智

深任豪,又不失机智精细。在"同而不同"之中,显示了人物的个性特点,以相互映衬。作为小说中的第一主角,宋江是忠义的化身,"忠"与"义"在他身上既矛盾又统一。他仗义疏财,济困扶危,结交天下豪杰,体现了一个"义"字;他又怀有报国孝亲、安定天下的"忠"。宋江是这两种品质的矛盾集合体,一生追求忠义两全,但这个社会并不允许他这样做,黑暗的官场逼迫他一步步走向水泊梁山。

《水浒传》展现了人物性格在环境制约下的发展变化。人物性格的形成有环境的影响,又随生活环境的变化而发展,如林冲、杨志、武松及宋江等人物,都有明显的性格转换。人物性格描写的流动性和层次性,标志着中国古代长篇小说的人物塑造从注重特征化走向个性化。

施耐庵善于把人物的行动、语言和内心的复杂活动紧紧地交融在一起,虽无静止的心理描写,却能准确、深刻地揭示出人物的内心世界。例如,当林冲抓住高衙内提拳要打而又未敢下落时的微妙心理,宋江吟反诗时流露出的壮志未酬、满腔郁闷的心情,都是通过行动、语言来表现人物的内心世界,并深化了人物性格。

施耐庵善于把人物置于真实的历史环境中,紧扣人物的身份、经历、遭遇来刻画人物性格。如林冲、鲁达、杨志虽同是武艺高强的军官,但由于身份、经历和遭遇的不同,走上梁山的道路也各异。

施耐庵注重对细节的精雕细刻来描写人物,增强作品的生活气息和真实感。如"武松打虎"的情节,由一个个细节构成。这些细节在表现武松神勇的同时,也扣人心弦地把情节推向高潮。小说写到潘金莲勾引武松,同时写炭火、写帘儿、写脱衣换鞋、写酒果菜蔬、写家常絮语,直写到武松发怒,一步步把武松从真心感激嫂嫂的关怀到有所觉察、强加隐忍,最后发作写得丝丝入扣,合情合理。这些细节描写,充分展现了武松刚烈、正直、厚道而又虑事周详、善于自制的性格特征。

小说情节生动曲折,矛盾冲突尖锐激烈,大小事件都写得腾挪跌宕,引人入胜。如"智取生辰纲""三打祝家庄""景阳冈打虎""斗杀西门庆""醉打蒋门神""大闹飞云浦""血溅鸳鸯楼"等故事,都以情节的生动紧张取胜。

单线纵向的结构艺术独具特色。小说以梁山起义发生、发展和失败的全过程纵贯全篇,其间连缀着一个个相对独立自成整体的人物故事。各个相对独立的章回,又浑然构成一个整体。上半部以人为单元,下半部则以事为顺序。在七十一回之前,以连环套式的结构集中几回写一个或一组主要人物,将其上梁山前的业绩基本写完,再引出另一个或另一组主要人物,而上一组人物则退居次要的地位。这样环环相扣,以聚义梁山为线索将一个个、一批批英雄人物串联起来。七十一回之后,以时间为序,写战童贯、败高俅、受招安、征辽国、平方腊,以报效朝廷为主干,将故事贯串始终。这样的艺术结构,又称作"水系式"结构,前半部犹如长江的上游百川汇聚,形成主干;下半部则如长江的主流奔腾而下,直泻东海。

《水浒传》标志着我国古代运用白话创作小说的成熟,对白话文学的发展具有深远的意义。施耐庵对民间口语加以提炼、净化,创造了一种通俗、简练、生动、富于表现力的文学语言。在人物语言的性格化方面,小说也达到了很高水平。人物语言既表现出人物的性格特点,也反映了人物因出身、地位以及文化教养的不同而形成的思想差异,如鲁迅所言:"《水浒传》和《红楼梦》的有些地方,是能使读者由说话看出人来的。"例如,第七回写高衙内调戏林冲娘子,林冲和

鲁智深的话语,体现出两人不同的处境与性格:一个委曲求全,逆来顺受;另一个是赤胆任侠,一无顾忌。

就小说创作的角度而言,《水浒传》和《三国演义》奠定了中国古代长篇小说的民族形式和民族风格,形成了中华民族特有的审美心理和鉴赏习惯,推进了中国古代长篇小说艺术的发展。

《水浒传》版本众多,明代万历年间流传的容与堂刊本《李卓吾先生批评忠义水浒传》,是较为流行的全本。后金圣叹将120回"腰斩"为70回,砍去聚义后的内容,以卢俊义的梦作结,名《第五才子书施耐庵水浒传》,流传甚广。

3.作品文本

第十回　林教头风雪山神庙　陆虞候火烧草料场①

诗曰:

天理昭昭不可诬,莫将奸恶作良图。若非风雪沽村酒,定被焚烧化朽枯。自谓冥中施计毒,谁知暗里有神扶。最怜万死逃生地,真是瑰奇伟丈夫。

话说当日林冲正闲走间,忽然背后人叫,回头看时,却认得是酒生儿②李小二。当初东京时,多得林冲看顾。这李小二先前在东京时,不合偷了店主人家财,被捉住了,要送官司问罪。却得林冲主张陪话③,救了他免送官司。又与他陪了些钱财,方得脱免。京中安不得身,又亏林冲赍发④他盘缠,于路投奔人。不想今日却在这里撞见。林冲道:"小二哥,你如何也在这里?"李小二便拜道:"自从得恩人救济,赍发小人,一地里投奔人不着。迤逦⑤不想来到沧州,投托一个酒店里,姓王,留小人在店中做过卖⑥。因见小人勤谨,安排的好菜蔬,调和的好汁水⑦,来吃的人都喝采,以此买卖顺当。主人家有个女儿,就招了小人做女婿。如今丈人丈母都死了,只剩得小人夫妻两个,权在营前⑧开了个茶酒店。因讨钱过来,遇见恩人。恩人不知为何事在这里?"林冲指着脸上道:"我因恶了高太尉⑨,生事陷害,受了一场官司,刺配⑩到这里。如今叫我管⑪天王堂,未知久后如何。不想今日到此遇见。"

李小二就请林冲到家里面坐定,叫妻子出来拜了恩人。两口儿欢喜道:"我夫妻二人,正没个亲眷。今日得恩人到来,便是从天降下。"林冲道:"我是罪囚,恐怕玷辱你夫妻两个。"李小二道:"谁不知恩人大名,休恁地说。但有衣服,便拿来家里浆洗缝补。"当时管待林冲酒食,至晚送回天王堂。次日,又来相请。因此,林冲得李小二家来往,不时间送汤送水来营里与林冲吃。

① 节选自《水浒传》七十一回本(人民文学出版社1973年版)。这是金圣叹的删减版本。
② 酒生儿:酒店伙计。
③ 主张陪话:出头做主,为其说好话。
④ 赍(jī)发:资助。
⑤ 迤逦(yǐ lǐ):缓慢前行,这里有颠沛流离的意思。
⑥ 过卖:堂倌,酒食店里招待顾客的伙计。
⑦ 汁水:羹汤之类。
⑧ 营前:指牢城营前面。牢城,收管发配犯人的地方。
⑨ 恶(wù)了高太尉:冒犯了高太尉。恶,冒犯、触怒。太尉,宋徽宗时武官的高级官阶。高太尉,高俅。
⑩ 刺配:古代刑罚名。在犯人面部刺字,发配边远地区。
⑪ 管:看管。

林冲因见他两口儿恭勤孝顺,常把些银两与他做本钱,不在话下。有诗为证:

才离寂寞神堂路,又守萧条草料场。李二夫妻能爱客,供茶送酒意偏长。

且把闲话休题,只说正话。迅速光阴,却早冬来。林冲的绵衣裙袄,都是李小二浑家整治缝补。忽一日,李小二正在门前安排菜蔬下饭,只见一个人闪将进来,酒店里坐下,随后又一人入来。看时,前面那个人是军官打扮,后面这个走卒模样,跟着也来坐下。李小二入来问道:"要吃酒?"只见那个人将出①一两银子与小二道:"且收放柜上,取三四瓶好酒来。客到时,果品酒馔②只顾将来,不必要问。"李小二道:"官人请甚客?"那人道:"烦你与我去营里请管营、差拨③两个来说话。问时,你只说有个官人请说话,商议些事务,专等,专等。"李小二应承了,来到牢城里,先请了差拨,同到管营家里,请了管营,都到酒店里。只见那个官人和管营、差拨两个讲了礼④。管营道:"素不相识,动问官人高姓大名?"那人道:"有书在此,少刻便知。且取酒来。"李小二连忙开了酒,一面铺下菜蔬果品酒馔。那人叫讨副劝盘⑤来,把了盏⑥,相让坐了。小二独自一个,撺梭也似伏侍不暇。那跟来的人讨了汤桶⑦,自行烫酒。约计吃过十数杯,再讨了按酒⑧,铺放桌上。只见那人说道:"我自有伴当烫酒,不叫你休来。我等自要说话。"

李小二应了,自来门首叫老婆道:"大姐,这两个人来的不尴尬⑨。"老婆道:"怎么的不尴尬?"小二道:"这两个人语言声音,是东京人,初时又不认得管营,向后我将按酒入去,只听得差拨口里讷⑩出一句'高太尉'三个字来。这人莫不与林教头身上有些干碍⑪?我自在门前理会,你且去阁子背后,听说甚么。"老婆道:"你去营中寻林教头来,认他一认。"李小二道:"你不省得,林教头是个性急的人,摸不着便要杀人放火。倘或叫的他来看了,正是前日说的甚么陆虞候,他肯便罢?做出事来,须连累了我和你。你只去听一听,再理会。"老婆道:"说的是。"便入去听了一个时辰,出来说道:"他那三四个交头接耳说话,正不听得说甚么。只见那一个军官模样的人,去伴当怀里取出一帕子物事⑫,递与管营和差拨。帕子里面的莫不是金银?只听差拨口里说道:'都在我身上,好歹要结果了他性命。'"正说之间,阁子里叫"将汤来"。李小二急去里面换汤时,看见管营手里拿着一封书。小二换了汤,添些下饭。又吃了半个时辰,算还了酒钱,管营、差拨先去了。次后,那两个低着头也去了。转背⑬没多时,只见林冲走将入店里来,说道:"小二哥,连日好买卖。"李小二慌忙道:"恩人请坐,小人却待正要寻恩人,有些要紧话说。"有诗为证:

① 将出:拿出。将,拿。
② 馔(zhuàn):饭食。
③ 管营:看管牢城营的官吏。差拨:看管牢狱的公差。
④ 讲了礼:见了礼。
⑤ 劝盘:敬酒时放酒杯的托盘。
⑥ 把了盏:敬了酒。
⑦ 汤桶:热水桶。汤,热水。
⑧ 按酒:下酒的菜。
⑨ 不尴尬:鬼鬼祟祟,不正派。
⑩ 讷:这里指小声说。
⑪ 干碍:关涉、妨害。
⑫ 物事:东西。
⑬ 转背:离开、离去。这里指管营等离开。

潜为奸计害英雄,一线天教把信通。亏杀有情贤李二,暗中回护有奇功。

当下林冲问道:"甚么要紧的事?"小二哥请林冲到里面坐下,说道:"却才有个东京来的尴尬人,在我这里请管营、差拨吃了半日酒。差拨口里讷出'高太尉'三个字来。小人心下疑惑,又着浑家听了一个时辰,他却交头接耳说话,都不听得。临了,只见差拨口里应道:'都在我两个身上,好歹要结果了他。'那两个把一包金银递与管营、差拨,又吃了一回酒,各自散了。不知甚么样人。小人心下疑,只怕恩人身上有些妨碍。"林冲道:"那人生得甚么模样?"李小二道:"五短身材,白净面皮,没甚髭须,约有三十余岁。那跟的也不长大,紫棠色①面皮。"林冲听了大惊道:"这三十岁的正是陆虞候。那泼贱贼②也敢来这里害我!休要撞着我,只教他骨肉为泥!"李小二道:"只要提防他便了,岂不闻古人言:吃饭防噎,走路防跌。"林冲大怒,离了李小二家,先去街上买把解腕尖刀,带在身上,前街后巷一地里去寻。李小二夫妻两个,捏着两把汗。

当晚无事,次日天明起来,早洗漱罢,带了刀又去沧州城里城外,小街夹巷,团团③寻了一日。牢城营里都没动静。林冲又来对李小二道:"今日又无事。"小二道:"恩人,只愿如此。只是自放仔细便了。"林冲自回天王堂,过了一夜。街上寻了三五日,不见消耗④,林冲也自心下慢⑤了。到第六日,只见管营叫唤林冲到点视厅⑥上,说道:"你来这里许多时,柴大官人面皮,不曾抬举得你⑦。此间东门外十五里,有座大军草场,每月但是纳草纳料的,有些常例钱⑧取觅。原是一个老军看管。我如今抬举你去替那老军来守天王堂,你在那里寻几贯盘缠。你可和差拨便去那里交割⑨。"林冲应道:"小人便去。"当时离了营中,径到李小二家,对他夫妻两个说道:"今日管营拨我去大军草场管事,却如何?"李小二道:"这个差使又好似⑩天王堂。那里收草料时,有些常例钱钞。往常不使钱⑪时,不能勾这差使。"林冲道:"却不害我,倒与我好差使,正不知何意?"李小二道:"恩人休要疑心,只要没事便好了。只是小人家离得远了,过几时那工夫⑫来望恩人。"就时家里安排几杯酒,请林冲吃了。

话不絮烦,两个相别了。林冲自来天王堂,取了包裹,带了尖刀,拿了条花枪,与差拨一同辞了管营,两个取路投草料场来。正是严冬天气,彤云⑬密布,朔风渐起,却早纷纷扬扬卷下一天大雪来。那雪早下得密了。怎见得好雪?有《临江仙》词为证:

作阵成团空里下,这回试杀堪怜。剡溪冻住子猷船。玉龙鳞甲舞,江海尽平填。宇宙楼台

① 紫棠色:黑里带红的颜色。
② 泼贱贼:歹毒无聊的奸贼。
③ 团团:转来转去。
④ 消耗:消息。
⑤ 慢:这里是轻忽、松懈的意思。
⑥ 点视厅:点验犯人的大厅。
⑦ 柴大官人面皮,不曾抬举得你:(虽然有)柴大官人的面子,(却至今)没有抬举过你。林冲到沧州前,在柴进庄上住过几日,临行时,柴进给沧州大尹和牢城管营差拨带去书信,让他们照顾林冲。
⑧ 常例钱:按惯例送的钱。是旧时官员、吏役向人勒索的名目之一。
⑨ 交割:办交接手续。
⑩ 好似:胜过。
⑪ 使钱:行贿。
⑫ 那工夫:抽空儿。那,这里同"挪"。
⑬ 彤云:浓云。

都压倒,长空飘絮飞绵。三千世界玉相连。冰交河北岸,冻了十余年。

大雪下的正紧,林冲和差拨两个在路上又没买酒吃处。早来到草料场外看时,一周遭有些黄土墙,两扇大门。推开看里面时,七八间草房做着仓廒①,四下里都是马草堆,中间两座草厅。到那厅里,只见那老军在里面向火②。差拨说道:"管营差这个林冲来替你回天王堂看守,你可即便交割。"老军拿了钥匙,引着林冲,分付道:"仓廒内自有官司封记③,这几堆草一堆堆都有数目。"老军都点见④了堆数,又引林冲到草厅上。老军收拾行李,临了说道:"火盆、锅子、碗碟,都借与你。"林冲道:"天王堂内我也有在那里,你要便拿了去。"老军指壁上挂一个大葫芦,说道:"你若买酒吃时,只出草场,投东大路去三二里,便有市井。"老军自和差拨回营里来。

只说林冲就床上放了包裹被卧⑤,就坐下生些焰火起来。屋边有一堆柴炭,拿几块来生在地炉里。仰面看那草屋时,四下里崩坏了,又被朔风吹撼,摇振得动。林冲道:"这屋如何过得一冬?待雪晴了,去城中唤个泥水匠来修理。"向了一回火,觉得身上寒冷,寻思:"却才老军所说五里路外有那市井,何不去沽些酒来吃?"便去包里取些碎银子,把花枪挑了酒葫芦,将火炭盖了,取毡笠子戴上,拿了钥匙,出来把草厅门拽上。出到大门首,把两扇草场门反拽上,锁了。带了钥匙,信步投东。雪地里踏着碎琼乱玉⑥,迤逦背着北风而行。那雪正下得紧。

行不上半里多路,看见一所古庙。林冲顶礼道:"神明庇佑,改日来烧钱纸。"又行了一回,望见一簇人家。林冲住脚看时,见篱笆中挑着一个草帚儿⑦在露天里。林冲径到店里,主人道:"客人那里来?"林冲道:"你认得这个葫芦么?"主人看了道:"这葫芦是草料场老军的。"林冲道:"原来如此。"店主道:"既是草料场看守大哥,且请少坐。天气寒冷,且酌三杯权当接风。"店家切一盘熟牛肉,荡一壶热酒,请林冲吃。又自买了些牛肉,又吃了数杯。就又买了一葫芦酒,包了那两块牛肉,留下碎银子,把花枪挑了酒葫芦,怀内揣了牛肉,叫声相扰,便出篱笆门,依旧迎着朔风回来。看那雪,到晚越下的紧了。古时有个书生,做了一个词,单题那贫苦的恨雪:

广莫严风刮地,这雪儿下的正好。扯絮挦绵,裁几片大如栲栳⑧。见林间竹屋茅茨,争些儿被他压倒。富室豪家,却言道压瘴犹嫌少。向的是兽炭红炉,穿的是绵衣絮袄。手捻梅花,唱道国家祥瑞,不念贫民些小。高卧有幽人,吟咏多诗草。

再说林冲踏着那瑞雪,迎着北风,飞也似奔到草场门口,开了锁,入内看时,只叫得苦。原来天理昭然,佑护善人义士,因这场大雪,救了林冲的性命。那两间草厅已被雪压倒了。林冲寻思:"怎地好?"放下花枪、葫芦在雪里,恐怕火盆内有火炭延烧起来。搬开破壁子,探半身入去摸时,火盆内火种都被雪水浸灭了。林冲把手床上摸时,只拽得一条絮被。林冲钻将出来,见天色黑了,寻思:"又没打火处,怎生安排?"想起:"离了这半里路上,有个古庙,可以安身。我且去那里宿一夜,等到大明却做理会。"把被卷了,花枪挑着酒葫芦,依旧把门拽上,锁了,望那

① 仓廒(áo):存放粮食的仓库。
② 向火:烤火。
③ 官司封记:官家的封条。官司,旧时对官吏和政府的泛称。
④ 点见:点清。
⑤ 被卧:被褥。
⑥ 碎琼乱玉:比喻地上的雪。琼,美玉。
⑦ 草帚儿:当酒旗用的草把。
⑧ 栲栳(kǎo lǎo):用竹篾或柳条编成的圆筐,形状像斗。

庙里来。入得庙门,再把门掩上,旁边只有一块大石头,掇将过来,靠了门。入得里面看时,殿上做着一尊金甲山神,两边一个判官,一个小鬼,侧边堆着一堆纸。团团看来,又没邻舍,又无庙主。林冲把枪和酒葫芦放在纸堆上,将那条絮被放开,先取下毡笠子,把身上雪都抖了,把上盖白布衫脱将下来,早有五分湿了,和毡笠放在供桌上,把被扯来盖了半截下身。却把葫芦冷酒提来便吃,就将怀中牛肉下酒。正吃时,只听得外面必必剥剥地爆响。林冲跳起身来,就壁缝里看时,只见草料场里火起,刮刮杂杂烧着。看那火时,但见:

一点灵台,五行造化,丙丁在世传流。无明心内,灾祸起沧州。烹铁鼎能成万物,铸金丹还与重楼。思今古,南方离位,荧惑最为头。绿窗归焰烬,隔花深处,掩映钓渔舟。鏖兵赤壁,公瑾喜成谋。李晋王醉存馆驿,田单在即墨驱牛。周褒姒骊山一笑,因此戏诸侯。

当时张见草场内火起,四下里烧着。林冲便拿枪,却待开门来救火,只听得前面有人说将话来。林冲就伏在庙听时,是三个人脚步声,且奔庙里来。用手推门,却被林冲靠住了,推也推不开。三人在庙檐下立地①看火,数内一个道:"这条计好么?"一个应道:"端的②亏管营、差拨两位用心。回到京师,禀过太尉,都保你二位做大官。这番张教头没得推故了③。"那人道:"林冲今番直吃我们对付了,高衙内这病必然好了。"又一个道:"张教头那厮,三回五次托人情去说:'你的女婿殁④了。'张教头越不肯应承。因此衙内病患看看重了,太尉特使俺两个央浼⑤二位干这件事,不想而今完备了。"又一个道:"小人直爬入墙里去,四下草堆上点了十来个火把,待走那里去!"那一个道:"这早晚烧个八分过了。"又听一个道:"便逃得性命时,烧了大军草料场,也得个死罪。"又一个道:"我们回城里去罢。"一个道:"再看一看,拾得他一两块骨头回京,府里见太尉和衙内时,也道我们也能会干事。"

林冲听那三个人时,一个是差拨,一个是陆虞候,一个是富安。林冲道:"天可怜见林冲,若不是倒了草厅,我准定被这厮们烧死了。"轻轻把石头掇开,挺着花枪,一手拽开庙门,大喝一声:"泼贼那里去!"三个人急要走时,惊得呆了,正走不动。林冲举手肐察的一枪,先戳倒差拨。陆虞候叫声:"饶命!"吓的慌了手脚,走不动。那富安走不到十来步,被林冲赶上,后心只一枪,又戳倒了。翻身回来,陆虞候却才行的三四步。林冲喝声道:"奸贼!你待那里去!"批胸只一提,丢翻在雪地上。把枪搠⑥在地里,用脚踏住胸脯,身边取出那口刀来,便去陆谦脸上搁着,喝道:"泼贼!我自来又和你无甚么冤仇,你如何这等害我!正是杀人可恕,情理难容。"陆虞候告道:"不干小人事,太尉差遣,不敢不来。"林冲骂道:"奸贼,我与你自幼相交,今日倒来害我,怎不干你事!且吃我一刀。"把陆谦上身衣服扯开,把尖刀向心窝里只一剜,七窍迸出血来,将心肝提在手里。回头看时,差拨正爬将起来要走。林冲按住喝道:"你这厮原来也恁的歹!且吃我一刀。"又早把头割下来,挑在枪上。回来把富安、陆谦头都割下来。把尖刀插了,将三个

① 立地:站着。
② 端的:的确、确实。
③ 这番张教头没得推故了:这一回,张教头没有理由推托了。张教头,林冲的岳父。推故,指林冲充军以后,高衙内几次威逼林冲的妻子嫁给他,张教头总推托说"女婿会回来同女儿团聚"。
④ 殁(mò):死。
⑤ 央浼(měi):亦作"央浼",请求、请托。
⑥ 搠(shuò):扎、刺。

人头发结做一处,提入庙里来,都摆在山神面前供桌上。再穿了白布衫,系了搭膊①,把毡笠子带上,将葫芦里冷酒都吃尽了。被与葫芦都丢了不要。提了枪,便出庙门投东去。走不到三五里,早见近村人家都拿着水桶、钩子来救火。林冲道:"你们快去救应,我去报官了来。"提着枪只顾走。那雪越下的猛,但见:

凛凛严凝雾气昏,空中祥瑞降纷纷。须臾四野难分路,顷刻千山不见痕。银世界,玉乾坤,望中隐隐接昆仑。若还下到三更后,仿佛填平玉帝门。

林冲投东去了两个更次,身上单寒,当不过那冷。在雪地里看时,离的草场远了。只见前面疏林深处,树木交杂,远远地数间草屋,被雪压着,破壁缝里透出火光来。林冲径投那草屋来,推开门,只见那中间坐着一个老庄家,周围坐着四五个小庄家向火。地炉里面焰焰地烧着柴火。林冲走到面前,叫道:"众位拜揖。小人是牢城营差使人,被雪打湿了衣裳,借此火烘一烘,望乞方便。"庄客道:"你自烘便了,何妨得。"林冲烘着身上湿衣服,略有些干,只见火炭边煨着一个瓮儿,里面透出酒香。林冲便道:"小人身边有些碎银子,望烦回些酒吃。"老庄客道:"我们每夜轮流看米囤②,如今四更,天气正冷,我们这几个吃尚且不够,那得回与你。休要指望。"林冲又道:"胡乱只回三五碗与小人荡寒。"老庄家道:"你那人休缠,休缠!"林冲闻得酒香,越要吃,说道:"没奈何,回些罢。"众庄客道:"好意着你烘衣裳向火,便来要酒吃。去便去,不去时将来吊在这里。"林冲怒道:"这厮们好无道理。"把手中枪看着块焰焰着的火柴头,望老庄家脸上只一挑将起来,又把枪去火炉里只一搅,那老庄家的髭须焰焰的烧着。众庄客都跳将起来,林冲把枪杆乱打。老庄家先走了。庄家们都动弹不得,被林冲赶打一顿,都走了。林冲道:"都走了,老爷快活吃酒。"土炕上却有两个椰瓢,取一个下来,倾那瓮酒来吃了一会,剩了一半,提了枪出门便走。一步高,一步低,踉踉跄跄捉脚不住。走不过一里路,被朔风一掉,随着那山涧边倒了,那里挣得起来。凡醉人一倒,便起不得。醉倒在雪地上。

却说众庄客引了二十余人,拖枪拽棒,都奔草屋下看时,不见了林冲。却寻着踪迹赶将来,只见倒在雪地里。庄客齐道:"你却倒在这里。"花枪丢在一边。众庄客一发上手,就地拿起林冲来,将一条索缚了,趁五更时分,把林冲解投那个去处来。不是别处,有分教:蓼儿洼内,前后摆数千只战舰艨艟;水浒寨中,左右列百十个英雄好汉。搅扰得道君皇帝,盘龙椅上魂惊,丹凤楼中胆裂。正是:说时杀气侵人冷,讲处悲风透骨寒。毕竟看林冲被庄客解投甚处来,且听下回分解。

4. 选文简析

《水浒传》第十回讲述林冲被逼上梁山的故事。林冲在野猪林被鲁智深救下后,来到沧州牢城营内。因有柴进关照,上下打点,颇受优待,被派往天王堂做看守。但京城的高太尉又派陆虞候买通牢城中的管营、差拨等人,仍欲置林冲于死地。管营等人设下一条毒计,将林冲改派至大军草料场管事。于是,一场新的灾难又将来临。最终,林冲走投无路,投靠梁山。

《水浒传》被逼上梁山的英雄中林冲最具典型意义。林冲具有救弱济贫的侠义气概与谨小慎微的个性。因禁军教头的地位、优厚的待遇和美满的家庭,他对封建统治者和自身的前途抱

① 搭膊:一种布制长带,中间开口,两端可盛钱物,系在衣外作腰巾,亦可肩负或手提。
② 米囤(dùn):米仓。

有幻想,形成了安于现实、怯于反抗的性格。武艺高强的他"屈沉在小人之下",虽有满腔怨愤,却隐忍而行、逆来顺受。虽遭受连续不断的打击迫害,仍忍辱妥协,寻求苟安而忍耐,没有放弃"挣扎着回来"的幻想。林冲的这种矛盾心理,在第十回中达到高潮。此回细致地描写了林冲思想性格由逆来顺受、委曲求全到忍无可忍、奋起反抗的重大转变过程,反映了"官逼民反"的社会现实。这也是林冲的典型性格深刻的社会意义所在。

小说展示了人物性格在环境制约下的发展变化。作者把人物放在一定的社会环境里,抓住人物的阶级特点、个性特征,在矛盾冲突中刻画人物性格,揭示人物矛盾复杂的心理状态,写出了人物性格的发展和转变,增强了人物形象的典型意义。林冲在高衙内调戏他的娘子时,尽管不平,却只能选择息事宁人;发配沧州时,仍抱有幻想,与逼迫自己的恶人处处客气;直到最后忍无可忍,才彻底爆发,手刃仇人,奔上梁山,完成了由软弱到刚烈的性格转变。

作者真实细腻的细节描写独具匠心。"偷听""火""花枪、尖刀""葫芦、石头""路线安排"等精彩的细节描写,堪称生花妙笔,精彩绝伦,对精细刻画人物性格的变化,推动情节波澜起伏以及主题的深化,有着至关重要的作用。小说的语言和动作描写非常精细,如林冲沽酒前后,不厌其烦地处理炭火和草场门的动作描写,使得人物心态和个性特征鲜明地凸显,情节跌宕起伏,张弛有度,富于变化,故事入情入理。

别开生面的景物描写,具有推动情节发展、逐步引向高潮的作用,同时也渲染了气氛,衬托了人物性格。文中那密布的彤云、怒号的朔风、飞扬的大雪、破败的草料场、孤寂的古庙,形成一种荒凉、寂寞、冷酷的气氛。草料场"必必剥剥地爆响","刮刮杂杂"地燃烧的熊熊烈焰,也点燃了林冲反抗的怒火。正是在这悲壮、凄凉的气氛中,林冲完成了性格的重大转变,走上了反叛的道路。

鲁迅在《花边文学·大雪纷飞》中写道:"《水浒传》里的一句'那雪正下得紧',就是接近现代的大众语的说法,比'大雪纷飞'多两个字,但那'神韵'却好得远了。"文中有多处风雪的描写,着墨不多,但有其深意,具有渲染环境气氛、烘托人物感情、推动故事情节发展的作用。具体表现在:为林冲复仇杀敌营造一个苍茫、雄浑的气氛;为林冲沽酒回来后草厅被积雪压倒做铺垫,也为下文到山神庙"安身"做铺垫,因而有推动故事情节发展的作用;这么大的风雪,倒塌的草厅里的火炭应该早浸灭了,更何况林冲已经仔细检查两遍了(沽酒前后各一次),说明大火一定另有原因,对情节有补充说明的作用;风雪越来越大,林冲心中的复仇怒火也越来越旺,故又有烘托人物形象的作用。

5. 思考题

(1)金圣叹写道:"林冲自然是上上人物,写得只是太狠。看他算得到,熬得住,把得牢,做得彻,都使人怕。这般人在世上,定做得事业来,然琢削元气也不少。"请谈谈你对这段话的理解。

(2)身为八十万禁军教头,林冲的思想观念、为人行事与一般的草莽英雄有很大差别,请概括林冲的性格特点。

(3)请找出这一回的细节描写,并谈谈细节描写对刻画人物性格的作用。

(4)这一章回有多处风雪的描写,请谈谈这些描写的文学表现作用。

6. 拓展阅读

<p align="center">**施耐庵《水浒传》（七十一回本）**</p>

<p align="center">第三十九回　浔阳楼宋江吟反诗　梁山泊戴宗传假信</p>

<p align="center">（施耐庵《水浒传》，人民文学出版社 1973 年版）</p>

三、神怪小说：神魔皆有人情、精魅亦通世故的神幻世界——《西游记》

明代后期诞生的《西游记》，描写唐僧师徒四人历经磨难到西天取经的故事。吴承恩凭借诡异的想象、极度的夸张，突破时空，突破生死，突破神、人、物的界限，比附性地编织出一系列生动的神怪形象，塑造了孙悟空、猪八戒、沙僧、牛魔王等兼具人性、神性和动物性的艺术形象，创造了一个光怪陆离、神异奇幻的境界。小说以曲折、幻想的方式反映社会生活，"极幻"而又"极真"，是中国古代第一部章回体长篇神怪小说。自问世以来在民间广为流传，并产生了世界性的影响。

1. 作者简介

吴承恩（约 1500—1582 年），字汝忠，号射阳居士，淮安山阳（今江苏淮安）人。幼年"即以文鸣于淮"，但科举屡试不第，四十多岁时始补岁贡生。因母老家贫，曾出任长兴县丞两年，"耻折腰，遂拂袖而归"，后又补为荆王府纪善，但可能未曾赴任。他自幼喜读野言稗史、志怪小说，善谐谑，长期过着卖文自给的清苦生活。晚年放浪诗酒，终老于家。另有《射阳先生存稿》《禹鼎志》等。

2. 作品导读

明代后期，通俗小说领域兴起编著神怪小说的热潮。这些神怪小说是在儒释道"三教合一"的思想主导下，接受古代神话、六朝志怪、唐代传奇、宋元说经话本和"灵怪""妖术""神仙"等话本小说的影响，吸取了道家仙话、佛教故事和民间传说的养料而产生的。

《西游记》全书 20 卷 100 回，以充满神奇幻性的故事构建了一个相对较为完整的妖魔世界，成为我国小说史上最成功的长篇神怪小说。

玄奘取经原是唐代真实的历史事件。贞观三年（629 年），僧人玄奘自长安出发，历时十七年，从天竺取回梵文大小乘经论律 657 部，轰动一时。后其弟子据其口述见闻辑录成 12 卷《大唐西域记》，从此唐僧取经的故事在民间广为流传。唐代末年已流传玄奘取经相关的神异故事，北宋出现了说经话本《大唐三藏取经诗话》，金代有《唐三藏》和《蟠桃会》，元朝吴昌龄有北曲杂剧《唐三藏西天取经》，元杂剧有《二郎神锁齐天大圣》。吴承恩正是在民间传说、话本和戏剧的基础上，完成了这部伟大的文学杰作。

《西游记》创造的光怪陆离、神异奇幻的世界"极幻"又"极真"，极幻之文中含有极真之情，极奇之事中寓有极真之理。小说的神魔形象都以客观世界为基础而构思出来，充满人性和现实性，"神魔皆有人情，精魅亦通世故"。如铁扇公主的失子之痛，牛魔王的喜新厌旧极如真实，至高无上的天宫像人间朝廷在天上的造影，等级森严、昏庸无能的神仙犹如当朝的百官，扫荡

暴虐的妖魔隐喻百姓铲除恶势力的愿望,歌颂无拘无束的生活寄托着挣脱束缚、追求自由的理想,体现了作者与人民的某些美好愿望。

吴承恩带着一种强烈的入世精神观照笔下的神幻世界,对社会现实有所揭露和批判。取经过程中所经国家的国王或荒淫无耻,或平庸无能,所遇妖怪与佛、仙关系的盘根错节等,都是对现实的影射。作者嘲笑算命不通的"卯酉星法"、败家的"红百万"变做"红十万",讽刺亲戚之间"三年不上门,当亲也不亲"的世态炎凉,体现了作者对诸多社会现象的调侃。

《西游记》在神幻、诙谐之中蕴涵着哲理,在总体上宣扬的是与道家"修心炼性"、佛家"明心见性"相融合的心学。小说"游戏中暗藏密谛",将传统的取经故事纳入心学的框架,通过塑造孙悟空的艺术形象来宣扬"三教合一"化的心学,维护封建社会的正常秩序,但客观上张扬了人的自我价值和对人性美的追求。小说描写的唐僧师徒西天取经路上形形色色的险阻与妖魔都是修心过程中障碍的象征,孙悟空的取经之路就是修心之路。

神话人物塑造的突出特点,是把社会化的个性、超自然的神性和某些真实动物的特性结合起来,既反映了社会的真实,又有着神奇色彩。《西游记》塑造人物形象的特色在于物性、神性与人性的统一。"物性"是作为某一动植物的精灵,保持其原有的形貌和习性;这些动植物成精后具有人的七情六欲,将妖魔鬼怪人化而具有"人性";将"幻"与人间的更深层次的"真"相融合,从而完成独特的艺术形象创造。如孙悟空是一个"三位一体"的人物,在他的身上,猴性、人性和神性完美地结合在一起。

《西游记》的最大魅力在于对孙悟空人物形象的刻画。孙悟空是聪明勇敢的化身,是理想化的英雄形象。他生就一副猴精的模样,是自然化育而来的小石猴,任性而为,野性不逊,具有机灵、乖巧、好动、敏捷等猴的特点;他又是一个神,神通广大,有着七十二变、筋斗云等无穷的神通,能呼风唤雨,随意召唤天神地仙;他精明警觉、聪明机智、乐观自信、幽默诙谐,而又心高气傲、争强好胜、容易冲动、爱捉弄人,信奉"一日为师,终身为父",遵守"男不与女斗"的社会规则,还具有无私无畏、坚韧不拔、勇猛机智等人间英雄的性格特征。因此,孙悟空是在神与人的交叉点上创造的"幻中有真"的艺术典型。

小说通过寓人于神、人神合一的孙悟空形象,表现了人民群众与邪恶势力斗争的勇气和对美好理想的不懈追求。龙宫、冥府、天庭等场景是凭空编造出来的世界,操纵着老百姓的生活、生死和祸福。孙悟空任性而为、叛逆不羁的性格和闯龙宫、闹冥府、乱天庭的行为,表现了劳苦大众迫切期待解放思想、获取自由的信念。在取经路上遭遇的八十一难中,孙悟空英勇机智、不惧困难的精神与中华民族自强不息的伟大民族精神不谋而合。这也是孙悟空的人格魅力之所在。

作为作者主要描绘的形象,孙悟空被寄予了十分丰厚的情感和涵义。他大闹天宫时说:"强者为尊该让我,英雄只此敢争先。""皇帝轮流做,明年到我家。"这种希望凭借个人的能力去实现自我价值的强烈愿望,是明代个性思潮涌动、人生价值观念转向的生动反映。作品通过刻画一个恣意"放心"的猴王,不自觉地赞颂了一种与明代文化思潮相合拍的追求个性和自由的精神。

吴承恩以浪漫主义的创作方法创造了一个神奇的丰富多彩的幻想世界,开拓了中国古代长篇神话小说创作的新领域。小说将奇人、奇事、奇境熔于一炉,构筑了一个统一和谐的艺术

整体,展现出一种奇幻美。佛道所创造的神仙境界,仙、道、妖、鬼等意象,奇谲变幻的仙道法术,因果业报的结构,以及由此孕育的小说母题,为小说世界带来了奇观异彩。

吴承恩注意把人物置于日常的平民社会中,刻画其复杂的性格。猪八戒是现实市井中普通人的折射,具有浓厚的人情味。他外表丑陋,不修边幅,本性憨厚纯朴,又偷懒、胆小,计较个人的得失;他具备好吃懒做、肥笨贪睡等猪的性格,又具有人的性格,如爱耍小聪明,又常常露馅出丑,最大的特点是好近女色。猪八戒这一艺术形象贴近现实生活,更具真实性,因而赢得人们的喜爱。

在艺术表现上,吴承恩运用大量的游戏笔墨和戏谑文字,将善意的嘲笑、辛辣的讽刺和严肃的批判相结合。这种戏言是将神魔世俗化、人情化的催化剂,具有刻画人物性格、讽刺世态和调节气氛的文学作用,也使全书充满喜剧色彩和诙谐气氛,增添了小说的趣味性。

3. 作品文库

第七回　八卦炉中逃大圣　五行山下定心猿①

富贵功名,前缘分定,为人切莫欺心。正大光明,忠良善果弥深。

些些狂妄天加谴,眼前不遇待时临。问东君因甚,如今祸害相侵。

只为心高图罔极,不分上下乱规箴②。

话表齐天大圣被众天兵押去斩妖台下,绑在降妖柱上,刀砍斧剁,枪刺剑刳③,莫想伤及其身。南斗星④奋令火部众神,放火煨烧,亦不能烧着。又着雷部众神,以雷屑钉打,越发不能伤损一毫。那大力鬼王与众启奏道:"万岁,这大圣不知是何处学得这护身之法,臣等用刀砍斧剁,雷打火烧,一毫不能伤损,却如之何?"玉帝闻言道:"这厮这等,这等如何处治?"太上老君即奏道:"那猴吃了蟠桃,饮了御酒,又盗了仙丹,——我那五壶丹,有生有熟,被他都吃在肚里。运用三昧火,煅成一块,所以浑做金钢之躯,急不能伤。不若与老道领去,放在'八卦炉'中,以文武火煅炼。炼出我的丹来,他身自为灰烬矣。"玉帝闻言,即教六丁、六甲⑤,将他解下,付与老君。老君领旨去讫⑥。一壁厢宣二郎显圣,赏赐金花百朵,御酒百瓶,还丹百粒,异宝明珠,锦绣等件,教与义兄弟分享。真君谢恩,回灌江口不题。

那老君到兜率宫,将大圣解去绳索,放了穿琵琶骨⑦之器,推入八卦炉中,命看炉的道人,架火的童子,将火煽起煅炼。原来那炉是乾、坎、艮、震、巽、离、坤、兑八卦。他即将身钻在"巽宫"位下。巽乃风也,有风则无火。只是风搅得烟来,把一双眼熏红了,弄做个老害眼病,故唤作"火眼金睛"。

真个光阴迅速,不觉七七四十九日,老君的火候俱全。忽一日,开炉取丹,那大圣双手侮着眼,正自搓揉流涕,只听得炉头声响。猛睁眼看见光明,他就忍不住,将身一纵,跳出丹炉,忽喇

① 节选自《西游记》(人民文学出版社 2008 年版)。本篇是全书的第七回。
② 规箴:劝勉告诫。
③ 刳(kū):剖开后再挖空。
④ 南斗星:即二十八宿中的斗宿,道教中司命主寿的星君。
⑤ 六丁、六甲:道教中的十二位武神。
⑥ 讫(qì):完结。
⑦ 琵琶骨:锁骨。

的一声，蹬倒八卦炉，往外就走。慌得那架火、看炉，与丁甲一班人来扯，被他一个个都放倒，好似癫痫的白额虎，风狂的独角龙。老君赶上抓一把，被他一捽①，捽了个倒栽葱，脱身走了。即去耳中掣出如意棒，迎风幌一幌，碗来粗细，依然拿在手中，不分好歹，却又大乱天宫，打得那九曜星②闭门闭户，四天王③无影无形。好猴精！有诗为证。诗曰：

混元体正合先天，万劫千番只自然。渺渺无为浑太乙，如如不动号初玄。
炉中久炼非铅汞，物外长生是本仙。变化无穷还变化，三皈五戒④总休言。

又诗：

一点灵光彻太虚，那条拄杖亦如之；或长或短随人用，横竖横排任卷舒。

又诗：

猿猴道体假人心，心即猿猴意思深。大圣齐天非假论，官封弼马岂知音？
马猿合作心和意，紧缚拴牢莫外寻。万相归真从一理，如来同契住双林⑤。

这一番，猴王不分上下，使铁棒东打西敌，更无一神可挡。只打到通明殿里，灵霄殿外。幸有佑圣真君⑥的佐使王灵官⑦执殿。他见大圣纵横，掣金鞭近前挡住道："泼猴何往！有吾在此切莫猖狂！"这大圣不由分说，举棒就打。那灵官鞭起相迎。两个在灵霄殿前厮浑一处。好杀：

赤胆忠良名誉大，欺天诳上声名坏。一低一好幸相持，豪杰英雄同赌赛。铁棒凶，金鞭快，正直无私怎忍耐？这个是太乙雷声应化尊，那个是齐天大圣猿猴怪。金鞭铁棒两家能，都是神宫仙器械。今日在灵霄宝殿弄威风，各展雄才真可爱。一个欺心要夺斗牛宫，一个竭力匡扶玄圣界。苦争不让显神通，鞭棒往来无胜败。

他两个斗在一处，胜败未分，早有佑圣真君，又差将佐发文到雷府，调三十六员雷将齐来，把大圣围在垓心，各骋凶恶鏖战。那大圣全无一毫惧色，使一条如意棒，左遮右挡，后架前迎。一时，见那众雷将的刀枪剑戟、鞭简挝锤、钺斧金瓜、旄镰月铲，来的甚紧，他即摇身一变，变做三头六臂；把如意棒幌一幌，变作三条；六只手使开三条棒，好便似纺车儿一般，滴流流，在那垓心里飞舞。众雷神莫能相近。真个是：

圆陀陀，光灼灼，亘古常存人怎学？入火不能焚，入水何曾溺？光明一颗摩尼珠⑧，剑戟刀枪伤不着。也能善，也能恶，眼前善恶凭他作。善时成佛与成仙，恶处披毛并带角。无穷变化闹天宫，雷将神兵不可捉。

当时众神把大圣攒在一处，却不能近身，乱嚷乱斗，早惊动玉帝。遂传旨着游弈灵官⑨同

① 捽（zuó）：揪。
② 九曜星：北斗七星及辅佐二星。
③ 四天王：持国天王、增长天王、广目天王、多闻天王。本是印度教的护法神，后被佛教引入。
④ 三皈五戒：佛教戒律。三皈，皈依佛、皈依法、皈依僧；五戒：不杀生、不偷盗、不邪淫（出家为不淫戒）、不妄语、不饮酒。佛教认为持此戒律，可以约束心身，断恶行善。
⑤ 如来同契住双林：同契，同心。双林，指释迦牟尼涅槃的双娑罗树下。这句话指的是佛道两家修身养性的道理是一致的。
⑥ 佑圣真君：道教传说中北极四圣之一。
⑦ 王灵官：本名王恶，后改名王善。道教五百灵官之首，称号为"都天大灵官"，掌控雷、火、瘟疫等。
⑧ 摩尼珠：佛教术语，有不同含义。此处当指佛教七宝之一，喻指孙悟空的金刚不坏之身。
⑨ 游弈灵官：亦作"游奕灵官"，天庭的传令官。

翊圣真君①上西方请佛老降伏。那二圣得了旨,径到灵山胜境,雷音宝刹之前,对四金刚、八菩萨礼毕,即烦转达。众神随至宝莲台下启知,如来召请。二圣礼佛三匝②,侍立台下。如来问:"玉帝何事,烦二圣下凡?"二圣即启道:"向时花果山产一猴,在那里弄神通,聚众猴搅乱世界。玉帝降招安旨,封为'弼马温',他嫌官小反去。当遣李天王、哪吒太子擒拿未获,复招安他,封做'齐天大圣',先有官无禄。着他代管蟠桃园;他即偷桃;又走至瑶池,偷肴,偷酒,搅乱大会;仗酒又暗入兜率宫,偷老君仙丹,反出天宫。玉帝复遣十万天兵,亦不能收伏。后观世音举二郎真君同他义兄弟追杀,他变化多端,亏老君抛金钢琢打重,二郎方得拿住。解赴御前,即命斩之。刀砍斧剁,火烧雷打,俱不能伤,老君准奏领去,以火煅炼。四十九日开鼎,他却又跳出八卦炉,打退天丁,径入通明殿里,灵霄殿外,被佑圣真君的佐使王灵官挡住苦战,又调三十六员雷将,把他困在垓心,终不能相近。事在紧急,因此,玉帝特请如来救驾。"如来闻说,即对众菩萨道:"汝等在此稳坐法庭,休得乱了禅位,待我炼魔救驾去来。"

　　如来即唤阿傩、迦叶③二尊者相随,离了雷音,径至灵霄门外。忽听得喊声振耳,乃三十六员雷将围困着大圣哩。佛祖传法旨:"教雷将停息干戈,放开营所,叫那大圣出来,等我问他有何法力。"众将果退。大圣也收了法象,现出原身近前,怒气昂昂,厉声高叫道:"你是那方善士?敢来止住刀兵问我?"如来笑道:"我是西方极乐世界释迦牟尼尊者,阿弥陀佛。今闻你猖狂村野,屡反天宫,不知是何方生长,何年得道,为何这等暴横?"大圣道:"我本:

　　天地生成灵混仙,花果山中一老猿。水帘洞里为家业,拜友寻师悟太玄④。

　　炼就长生多少法,学来变化广无边。在因凡间嫌地窄,立心端要住瑶天。

　　灵霄宝殿非他久,历代人王有分传。强者为尊该让我,英雄只此敢争先。"

　　佛祖听言,呵呵冷笑道:"你那厮乃是个猴子成精,焉敢欺心,要夺玉皇上帝尊位?他自幼修持,苦历过一千七百五十劫。每劫该十二万九千六百年。你算,他该多少年数,方能享受此无极大道?你那个初世为人的畜生,如何出此大言!不当人子!不当人子!折了你的寿算!趁早皈依,切莫胡说!但恐遭了毒手,性命顷刻而休,可惜了你的本来面目!"大圣道:"他虽年久修长,也不应久占在此。常言道:'皇帝轮流做,明年到我家。'只教他搬出去,将天宫让与我,便罢了。若还不让,定要搅乱,永不清平!"佛祖道:"你除了生长变化之法,在有何能,敢占天宫胜境?"大圣道:"我的手段多哩!我有七十二般变化,万劫不老长生。会驾筋斗云,一纵十万八千里。如何坐不得天位?"佛祖道:"我与你打个赌赛:你若有本事,一筋斗打出我这右手掌中,算你赢,再不用动刀兵苦争战,就请玉帝到西方居住,把天宫让你;若不能打出手掌,你还下界为妖,再修几劫,却来争吵。"

　　那大圣闻言,暗笑道:"这如来十分好呆!我老孙一筋斗去十万八千里。他那手掌,方圆不满一尺,如何跳不出去?"急发声道:"既如此说,你可做得主张?"佛祖道:"做得!做得!"伸开右手,却似个荷叶大小。那大圣收了如意棒,抖擞神威,将身一纵,站在佛祖手心里,却道声:"我出去也!"你看他一路云光,无影无形去了。佛祖慧眼观看,见那猴王风车子一般相似不住,只

① 翊(yì)圣真君:道教传说中北极四圣之一。
② 匝(zā):圈。
③ 阿傩(nuó)、迦(qié)叶:阿傩,即阿难陀;迦叶,即摩诃迦叶。二人都是佛祖的侍者。
④ 太玄:指西汉扬雄所作的《太玄经》。此处喻指道法。

管前进。大圣行时,忽见有五根肉红柱子,撑着一股青气。他道:"此间乃尽头路了。这番回去,如来作证,灵霄殿定是我坐也。"又思量说:"且住!等我留下些记号,方好与如来说话。"拔下一根毫毛,吹口仙气,叫"变!"变作一管浓墨双毫笔,在那中间柱子上写一行大字云:"齐天大圣,到此一游。"写毕,收了毫毛。又不庄尊,却在第一根柱子根下撒了一泡猴尿。翻转筋斗云,径回本处,站在如来掌:"我已去,今来了。你教玉帝让天宫与我。"

如来骂道:"我把你这个尿精猴子!你正好不曾离了我掌哩!"大圣道:"你是不知。我去到天尽头,见五根肉红柱,撑着一股青气,我留个记在那里,你敢和我同去看么?"如来道:"不消去,你只自低头看看。"那大圣睁圆火眼金睛,低头看时,原来佛祖右手中指写着"齐天大圣,到此一游。"大指丫里,还有些猴尿臊气。大圣大吃了一惊道:"有这等事!有这等事!我将此字写在撑天柱子上,如何却在他手指上?莫非有个未卜先知的法术?我决不信!不信!等我再去来!"

好大圣,急纵身又要跳出,被佛祖翻掌一扑,把这猴王推出西天门外,将五指化作金、木、水、火、土五座联山,唤名"五行山",轻轻的把他压住。众雷神与阿傩、迦叶,一个个合掌称扬道:"善哉!善哉!

当年卵化学为人,立志修行果道真。万劫无移居胜境,一朝有变散精神。

欺天罔上思高位,凌圣偷丹乱大轮。恶贯满盈今有报,不知何日得翻身。"

如来佛祖殄①灭了妖猴,即唤傩、迦叶同转西方极乐世界。时有天蓬、天佑②急出灵霄宝殿道:"请如来少待,我主大驾来也。"佛祖闻言,回首瞻仰。须臾,果见八景鸾舆,九光宝盖;声奏玄歌妙乐,咏哦无量神章;散宝花,喷真香,直至佛前谢曰:"多蒙大法收殄妖邪。望如来少停一日,请诸仙做一会筵奉谢。"如来不敢违悖,即合掌谢道:"老僧承大天尊宣命来此,有何法力?还是天尊与众神洪福,敢劳致谢?"玉帝传旨,即着雷部众神,分头请三清、四御、五老、六司、七元、八极、九曜、十都、千真万圣,来此赴会,同谢佛恩。又命四大天师、九天仙女,大开玉京金阙③、太玄宝宫、洞阳玉馆,请如来高坐七宝灵台④。调设各班座位,安排龙肝凤髓,玉液蟠桃。

不一时,那玉清元始天尊、上清灵宝天尊、太清道德天尊、五气真君、五斗星君、三官四圣、九曜真君、左辅、右弼、天王、哪吒、元虚一应灵通,对对旌旗,双双幡盖,都捧着明珠异宝,寿果奇花,向佛前拜献曰:"感如来无量法力,收伏妖猴。蒙大天尊设宴,呼唤我等皆来陈谢。请如来将此会立一名,如何?"如来领众神之托曰:"今欲立名,可作个'安天大会'。"各仙老异口同声,俱道:"好个'安天大会'!好个'安天大会'!"言讫,个坐座位,走斝传觞⑤,簪花鼓瑟,果好会也。有诗为证。诗曰:

宴设蟠桃猴搅乱,安天大会胜蟠桃。龙旗鸾辂祥光蔼,宝节幢幡瑞气飘。

仙乐玄歌音韵美,凤箫玉管响声高。琼香缭绕群仙集,宇宙清平贺圣朝。

① 殄(tiǎn)灭:消灭。
② 天蓬、天佑:指天蓬元帅、天佑元帅,都是道教神谱里的北极四圣。
③ 玉京金阙:元始天尊的道场。
④ 七宝灵台:七宝,佛教词汇,指西方极乐世界的七种珍宝,各有妙处。灵台,道教词汇,指内心。
⑤ 走斝(jiǎ)传觞:传递酒杯。斝,一种圆口三足酒杯;觞,酒杯。

众皆畅然喜会，只见王母①娘娘引一班仙子、仙娥、美姬、美女飘飘荡荡舞向佛前，施礼曰："前被妖猴搅乱蟠桃一会，今蒙如来大法链锁顽猴，喜庆'安天大会'，无物可谢，今是我净手亲摘大株蟠桃数枚奉献。"真个是：

半红半绿喷甘香，艳丽仙根万载长。堪笑武陵源上种，争如天府更奇强！

紫纹娇嫩霎中少，缃核清甜世莫双。延寿延年能易体，有缘食者自非常。

佛祖合掌向王母谢讫。王母又着仙姬、仙子唱的唱，舞的舞。满会群仙，又皆赏赞。正是：

缥缈天香满座，缤纷仙蕊仙花。玉京金阙大荣华，异品奇珍无价。

对对与天齐寿，双双万劫增加。桑田沧海任更差，他自无惊无讶。

王母正着仙姬仙子歌舞，觥筹交错，不多时，忽又闻得：

一阵异香来鼻嗅，惊动满堂星与宿。天仙佛祖把杯停，各各抬头迎目候。

霄汉中间现老人，手捧灵芝飞蔼绣。葫芦藏蓄万年丹，宝录名书千纪寿。

洞里乾坤任自由，壶中日月随成就。遨游四海乐清闲，散淡十洲容辐辏。

曾赴蟠桃醉几遭，醒时明月还依旧。长头大耳短身躯，南极之方称老寿。

寿星又到。见玉帝礼毕，又见如来，申谢道："始闻那妖猴被老君引至兜率宫煅炼，以为必致平安，不期他又反出。干②如来善伏此怪，设宴奉谢，故此闻风而来。更无他物可献，特具紫芝瑶草，碧藕金丹奉上。"诗曰：

碧藕金丹奉释迦，如来万寿若恒沙。清平永乐三乘锦，康泰长生九品花。

无相门中真法王，色空天上是仙家。乾坤大地皆称祖，丈六金身福寿赊。

如来欣然领谢。寿星得座，依然走斝传觞。只见赤脚大仙又至。向玉帝前俯囟③礼毕，又对佛祖谢道："深感法力，降伏妖猴。无物可以表敬，特具交梨二颗，火枣数枚奉献。"诗曰：

大仙赤脚枣梨香，敬献弥陀寿算长。七宝莲台山样稳，千金花座锦般妆。

寿同天地言非谬，福比洪波话岂狂。福寿如期真个是，清闲极乐那西方。

如来又称谢了。叫阿傩、迦叶，将各所献之物，一一收起，方向玉帝前谢宴。众各酩酊。只见个巡视灵官来报道："那大圣伸出头来了。"佛祖道："不妨，不妨。"袖中只怖出一张帖子，上有六个金字："唵、嘛、呢、叭、咪、吽④"。递与阿傩，叫贴在那山顶上。这尊者即领帖子，拿出天门，到那五行山顶上，紧紧的贴在一块四方石上。那座山即生根合缝，可运用呼吸之气，手儿爬出，可以摇挣摇挣。阿傩回报道："已将帖子贴了。"

如来即辞了玉帝众神，与二尊者出天门之外，又发一个慈悲心，念动真言咒语，将五行山召一尊土地神祇，会同五方揭谛⑤，居住此山监押。但他饥时，与他铁丸子吃；渴时，与他溶化的铜汁饮。待他灾愆⑥满日，自有人救他。正是：

妖猴大胆反天宫，却被如来伏手降。渴饮溶铜捱岁月，饥餐铁弹度时光。

① 王母：道教神话人物。其地位和形象流变较为复杂，宋明时期演变为居住在瑶池的最高女性神，掌管西方的昆仑仙岛。
② 干：请。
③ 囟(xìn)：顶门、额头。
④ 唵、嘛、呢、叭、咪、吽：佛教六字箴言，又称六字大明咒。佛教认为，时时念诵此咒语可以加持功德。
⑤ 揭谛：佛教的护法神。
⑥ 灾愆(qiān)：因罪过而获得的灾殃。愆，罪过。

天灾苦困遭磨折,人事凄凉喜命长。若得英雄重展挣,他年奉佛上西方。
又诗曰:
伏逞豪强大事兴,降龙伏虎弄乖能。偷桃偷酒游天府,受录承恩在玉京。
恶贯满盈身受困,善根①不绝气还升。果然脱得如来手,且待唐朝出圣僧。
毕竟不知何年何月,方满灾殃,且听下回分解。

4. 选文简析

《西游记》第七回描写了两件事:一是孙悟空被放进炼丹炉,炼出火眼金睛后再闹天宫,表现孙悟空的反叛精神;二是孙悟空没逃出如来掌心,被压在五行山下,暗示孙悟空与佛有缘,为后文受菩萨点化、保唐僧取经埋下伏笔。

这回故事中,大闹天宫后孙悟空被擒,然而他躯体金刚不坏,酷刑无效。太上老君奏请将孙悟空放到八卦炉中煅烧,玉帝准奏。孙悟空被置入炼丹炉煅烧了四十九天,开炉之日,却炼成了"火眼金睛",蹦出丹炉,脱身离开。孙悟空大战诸位仙官,天庭束手无策,玉帝派人去灵山请来如来佛祖。如来和孙悟空打赌,若孙悟空翻筋斗翻出如来的手掌心,玉帝就把天宫让给孙悟空。悟空跳上如来手心,不想如来将手掌化作五行山,把悟空压在山下。玉帝带领众神感谢如来佛祖,举办安天大会。

第七回故事情节衔接了孙悟空由"放心"到"定心"的全过程。一方面,象征着被自由放乱之心迷惑的孙悟空达到"放心"的顶点,十万天兵也擒他不住;另一方面,象征着真理、安定的如来佛祖轻而易举地压制了这位"心猿"。自此,一个灵魂正式走上了自我约束、自我救赎的道路。《西游记》的主旨从这一回正式揭开。

孙悟空是作者与读者心灵交流的一个窗口。他代表正义力量,反映人民的愿望和要求,表现出人民战胜一切困难的必胜信念。孙悟空的最大特点是敢作敢当,敢于反抗。第七回展现了孙悟空桀骜不驯、勇于反抗的性格特征,他与玉皇大帝斗,叫响了"齐天大圣"的美名;与妖魔鬼怪斗,火眼金睛决不放过一个妖魔,闯龙宫,闹冥司,花果山自在称王,热爱自由又叛逆不羁。孙悟空,是自由的化身,是一个光彩夺目的神话英雄。

本回语言华丽。孙悟空与诸仙大战的环节尤为精彩,作者使用了大量的诗句描绘场面,极尽辞藻,极具画面感。

本回有幽默风趣又不失哲理的戏笔。如孙悟空与如来佛祖打赌、斗嘴的情节,体现了《西游记》的语言风格,成为脍炙人口的经典片段。

5. 思考题

(1)请概括第七回中孙悟空的性格特点。

(2)孙悟空、猪八戒等被认为是"三位一体"的艺术形象,既有人的思想性格,又有动物的外形和属性,还有神怪的神通。请结合课文,谈谈孙悟空"人性""猴性""神性"的具体体现。

(3)《西游记》描写神幻世界,目的在于讽刺现实。你认为第七回中反映了怎样的社会现实?

① 善根:佛教用语,梵语意译。善根指身、口、意三业之善法而言,善能生妙果,故谓之根。

(4)许多戏曲、电影、电视作品都取材于《西游记》,思想内涵却不尽相同。试将一部西游题材影视作品与原著作比较,谈谈它们在思想内容上的不同。

6. 拓展阅读

吴承恩《西游记》

第五十四回　法性西来逢女国　心猿定计脱烟花

(吴承恩《西游记》,人民文学出版社 2008 年版)

四、极摹人情世态之歧 备写悲欢离合之致——"三言"

明代小说、戏曲等通俗文学与现实的关系日益密切,许多作品都反映世俗社会,描写千姿百态的社会现实。其中,最引人瞩目的短篇小说是"三言""二拍"。冯梦龙编辑加工的白话短篇小说集"三言",辑入了宋元至明代末年流布于社会的旧本汇辑和新著创作的各种白话短篇小说。这些作品生动地展现了一幅幅封建社会世俗生活的历史画面,成为我国中世纪时代的一面镜子。在"三言"的影响下,凌濛初编著了《初刻拍案惊奇》《二刻拍案惊奇》,合称"二拍"。"三言""二拍"的出现,标志着白话短篇小说创作达到了高峰。

1. 作者简介

冯梦龙(1574—1646 年),字犹龙,又字子犹,号龙子犹、姑苏词奴、顾曲散人等,长洲(今苏州)人。冯梦龙出身名门世家,与兄冯梦桂、弟冯梦雄被称为"吴下三冯"。他自幼学习儒学,但一生功名不达,57 岁时才补为贡生,次年破例授丹徒训导,后任福建寿宁知县,其间"政简刑清,首尚文学,遇民以恩,待士有礼"(《寿宁县志》),四年后归隐乡里。清兵南下时,曾参与抗清活动,后忧愤而卒。

冯梦龙成长于商业经济活跃的苏州,熟悉市民生活,为晚明通俗文学的一代大家。他认为通俗文学为"民间性情之响""天地间自然之文",提出"借男女之真情,发名教之伪药"的文学主张,重视通俗文学所蕴含的真挚情感,表现了冲破礼教束缚、追求个性解放的时代特质。

除写作诗文外,冯梦龙在小说、民歌、戏曲领域都有撰作,编纂了三十余种著作,为中国文化宝库留下了一批不朽的珍宝。除世人皆知的"三言"外,还有《新列国志》《笑府》《古今谭概》《智囊》《太平广记钞》《墨憨斋定本传奇》,以及许多解经、纪史、采风、修志的著作。

2. 作品导读

"三言"是明末冯梦龙编撰的《喻世明言》《警世通言》《醒世恒言》三部白话短篇小说集的合称,每集 40 篇,共 120 篇。明代中叶以后,一些文人在润色、加工宋元明旧篇的同时,也模仿话本小说的样式创作新的小说,这类白话小说称为"拟话本"。"三言"即是冯梦龙编辑、修订宋元话本旧作、明代拟话本,以及自创的拟话本小说集。

冯梦龙受到李卓吾思想的影响,敢于冲破传统观念。他在文学上主张"情真",认为情是沟通人与人之间最可贵的东西,在《叙山歌》中说山歌:"借男女之真情,发名教之伪药。"他强调文

学作品的通俗性，认为只有通俗易懂的作品才能为闾里小民欣赏，才具有强烈的艺术感染力。他重视通俗文学的教化作用，认为通俗小说可使"怯者勇、淫者贞、薄者敦、顽钝者汗下"。其"三言"取名即意在"明者，取其可以导愚也；通者，取其可以适俗也；恒者，习之而不厌，传之而可久。三刻殊名，其义一耳"(《醒世恒言序》)。

 描写世俗的人情百态，是"三言"的主要篇幅内容和精彩部分。冯梦龙以其敏锐的见识捕捉社会的新变化，以"三言"展现了一幅绚烂多彩的世俗人物画卷，可谓是一部形象的社会教科书，成为晚明市民文学的代表作。与以前各种小说显著不同，"三言"中故事主人公为工商业者、手艺人等市民形象的小说，约占全部作品的三分之一。商人、机户、染坊老板、酒店老板、铁匠、木匠、裱画匠、花农、窑父、船主、磁工、渔夫、卖油郎、落魄文人、义士侠盗、无业游民等各色市井人物，都生活在小说世界里。明代中期后，由于商品经济的发展，商人的地位提高，以商业为题材的小说开始出现。"三言"中商人作为正面的主人公频繁出现，商人的形象也由奸诈阴险、自私自利向忠厚老实、慷慨豪杰转变。

 在冯梦龙生活的时代，在爱情和婚姻问题上，市民们将"情"视作人生的动力，具有起死回生的力量。"三言"描写平民百姓在爱情婚姻问题上的种种悲欢离合，充溢着一股肯定"人欲"的激流，包蕴了丰富的社会内容。其中，歌颂婚恋自主、推崇男女平等的作品，突破了封建礼教的桎梏，具有时代的进步性。如《宿香亭张浩遇莺莺》中少女莺莺与张浩私定盟约，肯定了"情"对"礼"的挑战；《乔太守乱点鸳鸯谱》中，乔太守公开主张"相悦为婚，礼以义起"；《卖油郎独占花魁》中，卖油郎秦重与名妓莘瑶琴的爱情和婚姻互相尊重，反映了男女平等的思想；《杜十娘怒沉百宝箱》《玉堂春落难逢夫》等闪耀着尊重人格、追求自由平等的个性解放的光彩；《蒋兴哥重会珍珠衫》中，蒋兴哥不嫌弃妻子一度失身，经历千辛万苦，最终和妻子破镜重圆。突破贞节观念，表明传统的三从四德并不处于支配地位，是晚明人文思潮影响下尊重人性和妇女解放的一种表现。这类作品，体现了晚明社会涌动的人文思潮。

 悲剧性与喜剧性的情节交互穿插，创造一种"奇趣"，是"三言"常用的表现手法。悲喜情节的巧妙搭配，相互衬托，增强了小说的新奇性和趣味性，也吻合市民的欣赏趣味。冯梦龙常为故事营造一个完美的结局，作品中常有一种喜剧气氛。例如，《乔太守乱点鸳鸯谱》描写封建包办婚姻的悲剧，但故事情节错上加错、将计就计相互交叉，最终因"乱点鸳鸯谱"而成为一个喜剧结局；《玉堂春落难逢夫》本是一对夫妻分离的悲剧，但王景隆沦落为乞丐时，与玉堂春配合骗过老鸨的情节又充满喜剧效果。

 "三言"中的大部分作品，故事情节曲折，富于变化。作者通过巧妙加工、精巧布局，将普通庸俗的情节写得复杂多变，波澜起伏，达到一波三折、引人入胜的效果。作者常采用巧合误会的手法，将"无巧不成书"运用得淋漓尽致。如《十五贯戏言成巧祸》以贯穿全篇线索的"十五贯钱"产生的误会，来制造和化解矛盾冲突，情节出人意料却又合情合理。作者还运用一些"小道具"贯穿始终，使故事结构完整，又不失波澜。如《蒋兴哥重会珍珠衫》的"珍珠衫"、《陈御史巧勘金钗钿》的"金钗钿"、《赫大卿遗恨鸳鸯绦》的"鸳鸯绦"等，都是用"小道具"来勾连故事。

 在人物形象塑造上，"三言"有其鲜明的艺术特色。小说运用灵活多样的表现手法，塑造了一批独具个性的人物形象，各个栩栩如生，凸显眼前。作品多运用白描手法，将人物个性刻画得鲜明而丰满，如杜十娘、莘瑶琴等人物的性格，写得流动变化，富有层次感。在具体表现手法

上，中国古代小说往往只重外部言行的描写，"三言"则较多地运用了细致入微的细节描写和人物心理描写，来表现人物精神世界的复杂矛盾。如《蒋兴哥重会珍珠衫》中描写蒋兴哥和王三巧的复杂心情，非常细致地表现了情感的变化和情绪的波动起伏。作者描写得越精细，两个人物形象就越饱满，故事也更加曲折动人。《卖油郎独占花魁》写秦重对莘瑶琴一见钟情，心底波澜纷繁复杂，表现了一个小商人淳朴纯洁、勇于进取的品质；小说细节描写也同样精彩，描写秦重的动作极为细致，生动地表现了秦重忠厚、朴实的性格。

"三言"作为反映市民生活的通俗白话小说，语言通俗易懂，多以鲜活生动的口语来叙述故事、刻画人物，常常是寥寥数笔，就把事件或人物形象描写得绘声绘色、惟妙惟肖。

"三言"话本小说的基本艺术形式，奠定了中国叙事文学发展的基石。直至今日文坛，仍能看到它的余韵和流波。

3. 作品文本

杜十娘怒沉百宝箱①

扫荡残胡立帝畿②，龙翔凤舞势崔嵬。左环沧海天一带，右拥太行山万围。

戈戟九边③雄绝塞，衣冠万国仰垂衣④。太平人乐华胥⑤世，永永金瓯⑥共日辉。

这首诗单夸我朝燕京建都之盛。说起燕都的形势，北倚雄关，南压区夏⑦，真乃金城天府，万年不拔之基。当先洪武爷⑧扫荡胡尘，定鼎金陵，是为南京。到永乐爷⑨从北平起兵靖难，迁于燕都，是为北京。只因这一迁，把个苦寒地面变作花锦世界。自永乐爷九传至于万历爷⑩，此乃我朝第十一代的天子。这位天子，聪明神武，德福兼全，十岁登基，在位四十八年，削平了三处寇乱。那三处？日本关白平秀吉⑪，西夏哱承恩⑫，播州杨应龙⑬。平秀吉侵犯朝鲜，承恩、杨应龙是土官谋叛，先后削平。远夷莫不畏服，争来朝贡。真个是：一人有庆民安乐，四海无虞国太平。

话中单表万历二十年间，日本国关白作乱，侵犯朝鲜。朝鲜国王上表告急，天朝发兵泛海往救。有户部官奏准：目今兵兴之际，粮饷未充，暂开纳粟入监⑭之例。原来纳粟入监的，有几

① 选自冯梦龙《警世通言》(人民文学出版社1956年版)。
② 帝畿：京城及周围地区。
③ 九边：明北方的九个边防区，即辽东、蓟州、宣府、大同、山西、延绥、宁夏、固原、甘肃。
④ 垂衣：谓帝王垂衣拱手，无为而治，国家无事，天下太平。
⑤ 华胥：《列子·黄帝》载，黄帝曾梦游华胥国，古人常用以喻梦境，这里指太平盛世。
⑥ 金瓯：比喻国家像金盆一样坚固完整。瓯，盆盂一类器皿。
⑦ 区夏：犹言诸夏，指中原腹地。
⑧ 洪武爷：指明开国皇帝朱元璋。洪武，明太祖朱元璋年号。爷，当时民众对皇帝的俗称。
⑨ 永乐爷：指明成祖朱棣。朱棣为朱元璋之子，初封燕王，后借靖难(平定祸患，清除朝内奸臣)之名，起兵与建文帝朱允炆争位。永乐，明成祖的年号。
⑩ 万历爷：指明神宗朱翊钧。万历，明神宗的年号。
⑪ 关白平秀吉：关白，日本古代掌握军政大权的长官，相当于首相。平秀吉，即日本政治家丰臣秀吉。万历年间，平秀吉发兵侵入朝鲜，明朝派兵援救。
⑫ 西夏：指今日宁夏地区。哱承恩：哱拜之子，哱拜因得罪酋长降明，以军功升副总兵，哱承恩袭父爵，骄横跋扈，举兵叛乱，被镇压下去。
⑬ 播州：今贵州遵义。杨应龙：万历初袭播州宣尉使，后起兵反明，为总兵李化龙等击败。
⑭ 纳粟入监：捐纳粟米或银两，以取得监生(进入当时最高学府国子监读书)的资格，可应乡试考举人，并能谋取小官职。

般便宜:好①读书,好科举,好中,结未来②又有个小小前程。以此宦家公子、富室子弟,倒不愿做秀才,都去援例做太学生。自开了这例,两京③太学生各添至千人之外。内中有一人,姓李名甲,字子先,浙江绍兴府人氏。父亲李布政④所生三儿,惟甲居长,自幼读书在庠⑤,未得登科,援例入于北雍⑥。因在京坐监⑦,与同乡柳遇春监生⑧同游教坊司院内⑨,与一个名姬相遇。那名姬姓杜名媺⑩,排行第十,院中都称为杜十娘,生得:

浑身雅艳,遍体娇香,两弯眉画远山青⑪,一对眼明秋水润。脸如莲萼⑫,分明卓氏文君⑬;唇似樱桃,何减白家樊素⑭。可怜一片无瑕玉,误落风尘花柳中。

那杜十娘自十三岁破瓜⑮,今一十九岁,七年之内,不知历过了多少公子王孙。一个个情迷意荡,破家荡产而不惜。院中传出四句口号来,道是:

坐中若有杜十娘,斗筲⑯之量饮千觞。院中若识杜老媺,千家粉面都如鬼。

却说李公子风流年少,未逢美色,自遇了杜十娘,喜出望外,把花柳情怀,一担儿挑在他身上。那公子俊俏庞儿,温存性儿,又是撒漫⑰的手儿,帮衬的勤儿,与十娘一双两好,情投意合。十娘因见鸨儿⑱贪财无义,久有从良⑲之志,又见李公子忠厚志诚,甚有心向他。奈李公子惧怕老爷,不敢应承。虽则如此,两下情好愈密,朝欢暮乐,终日相守,如夫妇一般。海誓山盟,各无他志。真个:

恩深似海恩无底,义重如山义更高。

再说杜妈妈女儿⑳被李公子占住,别的富家巨室,闻名上门,求一见而不可得。初时李公子撒漫用钱,大差大使㉑,妈妈胁肩谄笑㉒,奉承不暇。日往月来,不觉一年有余,李公子囊箧渐渐空虚,手不应心,妈妈也就怠慢了。老布政在家闻知儿子嫖院,几遍写字来唤他回去。他迷

① 好:便于、容易。
② 结未来:后来、到头来。
③ 两京:北京和南京。
④ 布政:官名,即布政使,布政使司长官。明朝于全国设十三个布政使司(相当于行省),布政使为一省的行政长官,后以巡抚主省政,布政使成为巡抚属下专理民政与财政之官。
⑤ 在庠(xiáng):进了乡学。庠,古代的学校。
⑥ 北雍:古称太学为"雍"。明朝于南京、北京均设国子监。北京的国子监称北雍,南京的国子监称南雍。
⑦ 坐监:正式在国子监读书。
⑧ 监生:国子监生员的简称。
⑨ 教坊司院内:妓院里。教坊司,明代设立的专管娼妓的官署。
⑩ 媺(měi):同"美"。
⑪ 两弯眉画远山青:两道眉毛画得像远山那么青。
⑫ 莲萼:含苞未放的莲花。
⑬ 卓氏文君:即卓文君,汉临邛(今四川邛崃市)人,富商卓王孙之女。有才貌,新寡,慕司马相如之才,随之私奔。
⑭ 樊素:唐代诗人白居易的歌姬,白居易有"樱桃樊素口,杨柳小蛮腰"的诗句。
⑮ 破瓜:这里指破身,妓女开始接客。
⑯ 斗筲(shāo):容器。
⑰ 撒漫:大手大脚地花钱。
⑱ 鸨儿:妓院的女老板,指下文的"杜妈妈"。
⑲ 从良:(妓女)嫁人。
⑳ 杜妈妈女儿:指杜十娘。
㉑ 大差大使:派这个派那个,买这样买那样。
㉒ 胁肩谄笑:耸着肩膀媚笑,形容巴结人的丑态。

恋十娘颜色，终日延捱。后来闻知老爷在家发怒，越不敢回。古人云："以利相交者，利尽而疏。"那杜十娘与李公子真情相好，见他手头愈短，心头愈热。妈妈也几遍教女儿打发李甲出院，见女儿不统口①，又几遍将言语触突李公子，要激怒他起身。公子性本温克②，词气愈和。妈妈没奈何，日逐只将十娘叱骂道："我们行户③人家，吃客穿客，前门送旧，后门迎新，门庭闹如火，钱帛堆成垛。自从那李甲在此，混帐一年有余，莫说新客，连旧主顾都断了。分明接了个钟馗老④，连小鬼也没得上门，弄得老娘一家人家，有气无烟，成什么模样！"

杜十娘被骂，耐性不住，便回答道："那李公子不是空手上门的，也曾费过大钱来。"妈妈道："彼一时，此一时，你只教他今日费些小钱儿，把与老娘办些柴米，养你两口也好。别人家养的女儿便是摇钱树，千生万活⑤，偏我家晦气，养了个退财白虎⑥！开了大门七件事⑦，般般都在老身心上。到替你这小贱人白白养着穷汉，教我衣食从何处来？你对那穷汉说：有本事出几两银子与我，到得⑧你跟了他去，我别讨个丫头过活却不好？"十娘道："妈妈，这话是真是假？"妈妈晓得李甲囊无一钱，衣衫都典尽了，料他没处设法，便应道："老娘从不说谎，当真哩。"十娘道："娘，你要他许多银子？"妈妈道："若是别人，千把银子也讨了。可怜那穷汉出不起，只要他三百两，我自去讨一个粉头⑨代替。只一件，须是三日内交付与我，左手交银，右手交人。若三日没有银时，老身也不管三七二十一，公子不公子，一顿孤拐⑩，打那光棍出去。那时莫怪老身！"十娘道："公子虽在客边乏钞，谅三百金还措办得来。只是三日忒近，限他十日便好。"妈妈想道："这穷汉一双赤手，便限他一百日，他那里来银子？没有银子，便铁皮包脸，料也无颜上门。那时重整家风，媺儿也没得话讲。"答应道："看你面，便宽到十日。第十日没有银子，不干老娘之事。"十娘道："若十日内无银，料他也无颜再见了。只怕有了三百两银子，妈妈又翻悔起来。"妈妈道："老身年五十一岁了，又奉十斋⑪，怎敢说谎？不信时与你拍掌为定。若翻悔时，做猪做狗！"

从来海水斗难量，可笑虔婆意不良。料定穷儒囊底竭，故将财礼难娇娘。

是夜，十娘与公子在枕边，议及终身之事。公子道："我非无此心。但教坊落籍⑫，其费甚多，非千金不可。我囊空如洗，如之奈何！"十娘道："妾已与妈妈议定只要三百金，但须十日内措办。郎君游资虽罄，然都中岂无亲友可以借贷？倘得如数，妾身遂为君之所有，省受虔婆之气。"公子道："亲友中为我留恋行院，都不相顾。明日只做束装起身，各家告辞，就开口假贷路

① 不统口：不答应，亦说"不改口"。
② 温克：温和克制。
③ 行户：妓院的隐语。下文的"行院""曲中"亦同。
④ 钟馗老：钟馗，传说为管鬼之神。
⑤ 千生万活：意思是生活过得红红火火，十分称心。
⑥ 白虎：民间传说中的凶神。
⑦ 七件事：指柴、米、油、盐、酱、醋、茶七种日常生活必需品。
⑧ 到得：换得。
⑨ 粉头：妓女。
⑩ 孤拐：拐杖。
⑪ 十斋：家居的佛教信徒一种斋戒形式，即每月的初一、初八、十四、十五、十八、廿三、廿四、廿八、廿九、三十这十天不吃荤。
⑫ 教坊落籍：指从教坊的册籍上除名，即妓女从良。

费,凑聚将来,或可满得此致。"起身梳洗,别了十娘出门。十娘道:"用心作速,专听佳音。"公子道:"不须分付。"

公子出了院门,来到三亲四友处,假说起身告别,众人倒也欢喜。后来叙到路费欠缺,意欲借贷。常言道:"说着钱,便无缘。"亲友们就不招架①。他们也见得是,道李公子是风流浪子,迷恋烟花,年许不归,父亲都为他气坏在家。他今日徒然要回,未知真假,倘或说骗盘缠到手,又去还脂粉钱,父亲知道,将好意翻成恶意,始终只是一怪,不如辞了干净。便回道:"目今正值空乏,不能相济,惭愧,惭愧!"人人如此,个个皆然,并没有个慷慨丈夫,肯统口许他一十二十两。李公子一连奔走了三日,分毫无获,又不敢回绝十娘,权且含糊答应。到第四日又没想头,就羞回院中。平日间有了杜家,连下处②也没有了,今日就无处投宿。只得往同乡柳监生寓所借歇。

柳遇春见公子愁容可掬,问其来历。公子将杜十娘愿嫁之情,备细说了。遇春摇首道:"未必,未必。那杜媺曲中第一名姬,要从良时,怕没有十斛明珠,千金聘礼。那鸨儿如何只要三百两?想鸨儿怪你无钱使用,白白占住他的女儿,设计打发你出门。那妇人与你相处已久,又碍却面皮,不好明言。明知你手内空虚,故意将三百两卖个人情,限你十日;若十日没有,你也不好上门。便上门时,他会说你笑你,落得一场褒渎,自然安身不牢,此乃烟花逐客之计。足下三思,休被其惑。据弟愚意,不如早早开交③为上。"公子听说,半响无言,心中疑惑不定。遇春又道:"足下莫要错了主意。你若真个还乡,不多几两盘费,还有人搭救;若是要三百两时,莫说十日,就是十个月也难。如今的世情,那肯顾缓急二字的④!那烟花也算定你没处告债⑤,故意设法难你。"公子道:"仁兄所见良是。"口里虽如此说,心中割舍不下。依旧又往外边东央西告,只是夜里不进院门了。

公子在柳监生寓中,一连住了三日,共是六日了。杜十娘连日不见公子进院,十分着紧,就教小厮四儿街上去寻。四儿寻到大街,恰好遇见公子。四儿叫道:"李姐夫,娘在家里望你。"公子自觉无颜,回复道:"今日不得功夫,明日来罢。"四儿奉了十娘之命,一把扯住,死也不放,道:"娘叫咱寻你,是必同去走一遭。"李公子心上也牵挂着十娘,没奈何,只得随四儿进院,见了十娘,嘿嘿无言。十娘问道:"所谋之事如何?"公子眼中流下泪来。十娘道:"莫非人情淡薄,不能足三百之数么?"公子含泪而言,道出二句:"不信上山擒虎易,果然开口告人难。一连奔走六日,并无铢两⑥,一双空手,羞见芳卿,故此这几日不敢进院。今日承命呼唤,忍耻而来。非某不用心,实是世情如此。"十娘道:"此言休使虔婆知道。郎君今夜且住,妾别有商议。"十娘自备酒肴,与公子欢饮。睡至半夜,十娘对公子道:"郎君果不能办一钱耶?妾终身之事,当如何也?"公子只是流涕,不能答一语。渐渐五更天晓。十娘道:"妾所卧絮褥内藏有碎银一百五十

① 不招架:不理、推托。
② 下处:寓所。
③ 开交:抛开、了结。
④ 那肯顾缓急二字的:哪里肯管别人急难的。
⑤ 告债:乞求借贷。
⑥ 铢两:一点银子。二十四铢为一两。

两,此妾私蓄,郎君可持去。三百金,妾任其半,郎君亦谋其半,庶易为力①。限只四日,万勿迟误!"十娘起身将褥付公子,公子惊喜过望。唤童儿持褥而去。径到柳遇春寓中,又把夜来之情与遇春说了。将褥拆开看时,絮中都裹着零碎银子,取出兑时果是一百五十两。遇春大惊道:"此妇真有心人也。既系真情,不可相负,吾当代为足下谋之。"公子道:"倘得玉成,决不有负。"当下柳遇春留李公子在寓,自出头各处去借贷。两日之内,凑足一百五十两交付公子道:"吾代为足下告债,非为足下,实怜杜十娘之情也。"

李甲拿了三百两银子,喜从天降,笑逐颜开,欣欣然来见十娘,刚是第九日,还不足十日。十娘问道:"前日分毫难借,今日如何就有一百五十两?"公子将柳监生事情,又述了一遍。十娘以手加额②道:"使吾二人得遂其愿者,柳君之力也!"两个欢天喜地,又在院中过了一晚。

次日十娘早起,对李甲道:"此银一交,便当随郎君去矣。舟车之类,合当预备。妾昨日于姊妹中借得白银二十两,郎君可收下为行资也。"公子正愁路费无出,但不敢开口,得银甚喜。说犹未了,鸨儿恰来敲门叫道:"嫩儿,今日是第十日了。"公子闻叫,启门相延③道:"承妈妈厚意,正欲相请。"便将银三百两放在桌上。鸨儿不料公子有银,默然变色,似有悔意。十娘道:"儿在妈妈家中八年,所致金帛,不下数千金矣。今日从良美事,又妈妈亲口所订,三百金不欠分毫,又不曾过期。倘若妈妈失信不许,郎君持银去,儿即刻自尽。恐那时人财两失,悔之无及也。"鸨儿无词以对。腹内筹画了半晌,只得取天平兑准了银子,说道:"事已如此,料留你不住了。只是你要去时,即今就去。平时穿戴衣饰之类,毫厘休想!"说罢,将公子和十娘推出房门,讨锁来就落了锁。此时九月天气。十娘才下床,尚未梳洗,随身旧衣,就拜了妈妈两拜。李公子也作了一揖。一夫一妇,离了虔婆大门。

鲤鱼脱却金钩去,摆尾摇头再不来。

公子教十娘且住片时:"我去唤个小轿抬你,权往柳荣卿寓所去,再作道理。"十娘道:"院中诸姊妹平昔相厚,理宜话别。况前日又承他借贷路费,不可不一谢也。"乃同公子到各姊妹处谢别。姊妹中惟谢月朗、徐素素与杜家相近,尤与十娘亲厚。十娘先到谢月朗家。月朗见十娘秃髻④旧衫,惊问其故。十娘备述来因,又引李甲相见。十娘指月朗道:"前日路资,是此位姐姐所贷,郎君可致谢。"李甲连连作揖。月朗便教十娘梳洗,一面去请徐素素来家相会。十娘梳洗已毕,谢、徐二美人各出所有,翠钿金钏,瑶簪宝珥,锦袖花裙,鸾带绣履,把杜十娘装扮得焕然一新,备酒作庆贺筵席。月朗让卧房与李甲、杜嫩二人过宿。次日,又大排筵席,遍请院中姊妹。凡十娘相厚者,无不毕集,都与他夫妇把盏称喜。吹弹歌舞,各逞其长,务要尽欢,直饮至夜分。十娘向众姊妹一一称谢。众姊妹道:"十姊为风流领袖,今从郎君去,我等相见无日。何日长行,姊妹们尚当奉送。"月朗道:"候有定期,小妹当来相报。但阿姊千里间关⑤,同郎君远去,囊箧萧条,曾无约束⑥,此乃吾等之事。当相与共谋之,勿令姊有穷途之虑也。"众姊妹各唯唯而散。

① 庶易为力:或容易办些。
② 以手加额:把手举到额上,以示庆幸。
③ 延:迎。
④ 秃髻:髻子上光秃秃的,没有首饰。
⑤ 间关:形容行路艰难。
⑥ 曾无约束:一点准备也没有。

是晚，公子和十娘仍宿谢家。至五鼓，十娘对公子道："吾等此去，何处安身？郎君亦曾计议有定着否？"公子道："老父盛怒之下，若知娶妓而归，必然加以不堪，反致相累。展转寻思，尚未有万全之策。"十娘道："父子天性，岂能终绝？既然仓促难犯，不若与郎君于苏、杭胜地，权作浮居①。郎君先回，求亲友于尊大人面前劝解和顺，然后携妾于归②，彼此安妥。"公子道："此言甚当。"次日，二人起身辞了谢月朗，暂往柳监生寓中，整顿行装。杜十娘见了柳遇春，倒身下拜，谢其周全之德："异日我夫妇必当重报。"遇春慌忙答礼道："十娘钟情所欢，不以贫窭③易心，此乃女中豪杰。仆因风吹火，谅区区何足挂齿！"三人又饮了一日酒。次早，择了出行吉日，雇倩轿马停当。十娘又遣童儿寄信，别谢月朗。临行之际，只见肩舆纷纷而至，乃谢月朗与徐素素拉众姊妹来送行。月朗道："十姊从郎君千里间关，囊中消索，吾等甚不能忘情。今合具薄赆④，十姊可检收，或长途空乏，亦可少助。"说罢，命从人挈一描金文具⑤至前，封锁甚固，正不知什么东西在里面。十娘也不开看，也不推辞，但殷勤作谢而已。须臾，舆马齐集，仆夫催促起身。柳监生三杯别酒，和众美人送出崇文门外，各各垂泪而别。正是：

　　他日重逢难预必，此时分手最堪怜。

　　再说李公子同杜十娘行至潞河⑥，舍陆从舟。却好有瓜州差使船⑦转回之便，讲定船钱，包了舱口。比及下船时，李公子囊中并无分文余剩。你道杜十娘把二十两银子与公子，如何就没了？公子在院中嫖得衣衫蓝缕，银子到手，未免在解库⑧中取赎几件穿着，又制办了铺盖，剩来只够轿马之费。公子正当愁闷，十娘道："郎君勿忧，众姊妹合赠，必有所济。"及取钥开箱。公子在旁自觉惭愧，也不敢窥觑箱中虚实。只见十娘在箱里取出一个红绢袋来，掷于桌上道："郎君可开看。"公子提在手中，觉得沉重，启而观之，皆是白银，计数整五十两。十娘仍将箱子下锁，亦不言箱中更有何物。但对公子道："承众姊妹高情，不惟途路不乏，即他日浮寓吴越间，亦可稍佐吾夫妻山水之费矣。"公子且惊且喜道："若不遇恩卿，我李甲流落他乡，死无葬身之地矣。此情此德，白头不敢忘也！"自此每谈及往事，公子必感激流涕，十娘亦曲意抚慰。一路无话。

　　不一日，行至瓜州，大船停泊岸口，公子别雇了民船，安放行李。约明日清晨，剪江而渡⑨。其时仲冬中旬，月明如水，公子和十娘坐于舟首。公子道："自出都门，困守一舱之中，四顾有人，未得畅语。今日独据一舟，更无避忌。且已离塞北，初近江南，宜开怀畅饮，以舒向来抑郁之气。恩卿以为何如？"十娘道："妾久疏谈笑，亦有此心，郎君言及，足见同志耳。"公子乃携酒具于船首，与十娘铺毡并坐，传杯交盏。饮至半酣，公子执卮对十娘道："恩卿妙音，六院⑩推

① 浮居：暂住。
② 于归：古称女子出嫁为于归。这里指新妇归家。
③ 贫窭（jù）：贫穷。
④ 合具薄赆（jìn）：共同凑备一些礼物。赆，送给人的路费。
⑤ 描金文具：描金漆的箱子。
⑥ 潞河：亦称白河，为北运河上游，今北京通州城东。
⑦ 瓜州差使船：从瓜州来的办差使的官船。
⑧ 解库：当铺。
⑨ 剪江而渡：横渡长江。
⑩ 六院：教坊司所属官妓聚集处，后成为妓院的代称。

首。某相遇之初,每闻绝调,辄不禁神魂之飞动。心事多违,彼此郁郁,鸾鸣凤奏,久矣不闻。今清江明月,深夜无人,肯为我一歌否?"十娘兴亦勃发,遂开喉顿嗓,取扇按拍,呜呜咽咽,歌出元人施君美《拜月亭》杂剧上"状元执盏与婵娟"一曲,名《小桃红》①。真个:

声飞霄汉云皆驻,响入深泉鱼出游。

却说他舟有一少年,姓孙名富,字善赉②,徽州新安人氏。家资巨万,积祖扬州种盐③。年方二十,也是南雍中朋友。生性风流,惯向青楼买笑,红粉追欢,若嘲风弄月,倒是个轻薄的头儿。事有偶然,其夜亦泊舟瓜州渡口,独酌无聊,忽听得歌声嘹亮,凤吟鸾吹不足喻其美。起立船头,伫听半晌,方知声出邻舟。正欲相访,音响倏已寂然,乃遣仆者潜窥踪迹,访于舟人。但晓得是李相公雇的船,并不知歌者来历。孙富想道:"此歌者必非良家,怎生得他一见?"展转寻思,通宵不寐。捱至五更,忽闻江风大作。及晓,彤云密布,狂雪飞舞。怎见得,有诗为证:千山云树灭,万径人踪绝。扁舟蓑笠翁,独钓寒江雪。因这风雪阻渡,舟不得开。孙富命艄公移船,泊于李家舟之傍。孙富貂帽狐裘,推窗假作看雪。值十娘梳洗方毕,纤纤玉手揭起舟傍短帘,自泼盂中残水。粉容微露,却被孙富窥见了,果是国色天香。魂摇心荡,迎眸注目,等候再见一面,杳不可得。沉思久之,乃倚窗高吟高学士《梅花诗》二句,道:雪满山中高士卧,月明林下美人来。

李甲听得邻舟吟诗,舒④头出舱,看是何人。只因这一看,正中了孙富之计。孙富吟诗,正要引李公子出头,他好乘机攀话。当下慌忙举手,就问:"老兄尊姓何讳?"李公子叙了姓名乡贯,少不得也问那孙富。孙富也叙过了。又叙了些太学中的闲话,渐渐亲熟。孙富便道:"风雪阻舟,乃天遣与尊兄相会,实小弟之幸也。舟次无聊,欲同尊兄上岸,就酒肆中一酌,少领清诲,万望不拒。"公子道:"萍水相逢,何当厚扰?"孙富道:"说那里话!'四海之内,皆兄弟也'。"喝教艄公打跳⑤,童儿张伞,迎接公子过船,就于船头作揖。然后让公子先行,自己随后,各各登跳上涯。

行不数步,就有个酒楼。二人上楼,拣一副洁净座头,靠窗而坐。酒保列上酒肴。孙富举杯相劝,二人赏雪饮酒。先说些斯文中套话,渐渐引入花柳之事。二人都是过来之人,志同道合,说得入港⑥,一发成相知了。孙富屏去左右,低低问道:"昨夜尊舟清歌者,何人也?"李甲正要卖弄在行,遂实说道:"此乃北京名姬杜十娘也。"孙富道:"既系曲中姊妹,何以归兄?"公子遂将初遇杜十娘,如何相好,后来如何要嫁,如何借银讨他,始末根由,备细述了一遍。孙富道:"兄携丽人而归,固是快事,但不知尊府中能相容否?"公子道:"贱室不足虑,所虑者老父性严,尚费踌躇耳!"孙富将计就计,便问道:"既是尊大人未必相容,兄所携丽人,何处安顿?亦曾通知丽人,共作计较否?"公子攒眉而答道:"此事曾与小妾议之。"孙富欣然问道:"尊宠必有妙

① 施君美:名惠,字君美,元代戏剧家,生卒年不详。所作《拜月亭》又名《幽闺记》,从关汉卿同名杂剧改编而成,写蒋世隆与王瑞兰在金末战乱中的爱情婚姻故事,是南戏而非杂剧。《小桃红》一曲见明世德堂刊本第四十三出"成亲团圆""状元执盏与婵娟"为该曲大意,并非原文。
② 赉:音lài。
③ 种盐:晒制盐。海盐出自盐田,故亦称种。扬州非产盐地,此所言"种盐"当指盐商。
④ 舒:伸。
⑤ 打跳:搭设跳板。跳,跳板。
⑥ 入港:指言语投合。

策。"公子道:"他意欲侨居苏杭,流连山水。使小弟先回,求亲友宛转于家君之前,俟家君回嗔作喜,然后图归。高明以为何如?"孙富沉吟半晌,故作愀然之色,道:"小弟乍会之间,交浅言深,诚恐见怪。"公子道:"正赖高明指教,何必谦逊?"孙富道:"尊大人位居方面①,必严帷薄之嫌②,平时既怪兄游非礼之地,今日岂容兄娶不节之人?况且贤亲贵友,谁不迎合尊大人之意者?兄枉去求他,必然相拒。就有个不识时务的进言于尊大人之前,见尊大人意思不允,他就转口了。兄进不能和睦家庭,退无词以回复尊宠。即使留连山水,亦非长久之计。万一资斧③困竭,岂不进退两难!"

　　公子自知手中只有五十金,此时费去大半,说到资斧困竭,进退两难,不觉点头道是。孙富又道:"小弟还有句心腹之谈,兄肯俯听否?"公子道:"承兄过爱,更求尽言。"孙富道:"疏不间亲,还是莫说罢。"公子道:"但说何妨!"孙富道:"自古道:'妇人水性无常。'况烟花之辈,少真多假。他既系六院名姝,相识定满天下;或者南边原有旧约,借兄之力,挈带而来,以为他适之地④。"公子道:"这个恐未必然。"孙富道:"既不然,江南子弟,最工轻薄。兄留丽人独居,难保无逾墙钻穴之事⑤。若挈之同归,愈增尊大人之怒。为兄之计,未有善策。况父子天伦,必不可绝。若为妾而触父,因妓而弃家,海内必以兄为浮浪不经之人,异日妻不以为夫,弟不以为兄,同袍⑥不以为友,兄何以立于天地之间? 兄今日不可不熟思也!"

　　公子闻言,茫然自失,移席问计:"据高明之见,何以教我?"孙富道:"仆有一计,于兄甚便。只恐兄溺衽席之爱⑦,未必能行,使仆空费词说耳!"公子道:"兄诚有良策,使弟再睹家园之乐,乃弟之恩人也。又何惮而不言耶?"孙富道:"兄飘零岁余,严亲怀怒,闺阁离心。设身以处兄之地,诚寝食不安之时也。然尊大人所以怒兄者,不过为迷花恋柳,挥金如土,异日必为弃家荡产之人,不堪承继家业耳! 兄今日空手而归,正触其怒。兄倘能割衽席之爱,见机而作,仆愿以千金相赠。兄得千金以报尊大人,只说在京授馆⑧,并不曾浪费分毫,尊大人必然相信。从此家庭和睦,当无间言⑨。须臾之间,转祸为福。兄请三思,仆非贪丽人之色,实为兄效忠于万一也!"李甲原是没主意的人,本心惧怕老子,被孙富一席话,说透胸中之疑,起身作揖道:"闻兄大教,顿开茅塞。但小妾千里相从,义难顿绝,容归与商之。得妾心肯,当奉复耳。"孙富道:"说话之间,宜放婉曲。彼既忠心为兄,必不忍使兄父子分离,定然玉成兄还乡之事矣。"二人饮了一回酒,风停雪止,天色已晚。孙富教家僮算还了酒钱,与公子携手下船。正是:

　　逢人且说三分话,未可全抛一片心。

① 位居方面:指统辖一方的高官。
② 必严帷薄之嫌:必定严格防范男女之间有碍封建礼教的举止。封建礼教强调男女内外有别,贾谊《新书·阶级》云:"古者大臣,有坐……坐污秽男女无别者,不谓污秽,曰帷薄不修。"帷,幔。薄,帘。
③ 资斧:盘缠,旅费。
④ 以为他适之地:作为改嫁别人的条件。
⑤ 逾墙钻穴之事:指男女间偷情、幽会。《孟子·滕文公下》:"不待父母之命,媒妁之言,穿穴隙相窥,逾墙相从,则父母国人皆贱之。"
⑥ 同袍:指交情深厚的朋友。《诗经·无衣》云:"岂曰无衣,与子同袍。"
⑦ 衽席之爱:夫妇之爱。
⑧ 授馆:在私塾里教书。
⑨ 当无间言:就不会有不满意你的话。

却说杜十娘在舟中,摆设酒果,欲与公子小酌,竟日未回,挑灯以待。公子下船,十娘起迎。见公子颜色匆匆,似有不乐之意,乃满斟热酒劝之。公子摇首不饮,一言不发,竟自床上睡了。十娘心中不悦,乃收拾杯盘为公子解衣就枕,问道:"今日有何见闻,而怀抱郁郁如此?"公子叹息而已,终不启口。问了三四次,公子已睡去了。十娘委决不下①,坐于床头而不能寐。到夜半,公子醒来,又叹一口气。十娘道:"郎君有何难言之事,频频叹息?"公子拥被而起,欲言不语者几次,扑簌簌掉下泪来。十娘抱持公子于怀间,软言抚慰道:"妾与郎君情好,已及二载,千辛万苦,历尽艰难,得有今日。然相从数千里,未曾哀戚。今将渡江,方图百年欢笑,如何反起悲伤?必有其故。夫妇之间,死生相共,有事尽可商量,万勿讳也。"

公子再四被逼不过,只得含泪而言道:"仆天涯穷困,蒙恩卿不弃,委曲相从,诚乃莫大之德也。但反复思之,老父位居方面,拘于礼法,况素性方严,恐添嗔怒,必加黜逐。你我流荡,将何底止?夫妇之欢难保,父子之伦又绝。日间蒙新安孙友邀饮,为我筹及此事,寸心如割!"十娘大惊道:"郎君意将如何?"公子道:"仆事内之人,当局而迷。孙友为我画一计颇善,但恐恩卿不从耳!"十娘道:"孙友者何人?计如果②善,何不可从?"公子道:"孙友名富,新安盐商,少年风流之士也。夜间闻子清歌,因而问及。仆告以来历,并谈及难归之故,渠③意欲以千金聘汝。我得千金,可借口以见吾父母,而恩卿亦得所耳。但情不能舍,是以悲泣。"说罢,泪如雨下。

十娘放开两手,冷笑一声道:"为郎君画此计者,此人乃大英雄也!郎君千金之资既得恢复,而妾归他姓,又不致为行李之累,发乎情,止乎礼,诚两便之策也。那千金在那里?"公子收泪道:"未得恩卿之诺,金尚留彼处,未曾过手。"十娘道:"明早快快应承了他,不可挫过④机会。但千金重事,须得兑足交付郎君之手,妾始过舟,勿为贾竖子⑤所欺。"时已四鼓,十娘即起身挑灯梳洗道:"今日之妆,乃迎新送旧,非比寻常。"于是脂粉香泽,用意修饰,花钿绣袄,极其华艳,香风拂拂,光采照人。装束方完,天色已晓。

孙富差家僮到船头候信。十娘微窥公子,欣欣似有喜色,乃催公子快去回话,及早兑足银子。公子亲到孙富船中,回复依允。孙富道:"兑银易事,须得丽人妆台为信。"公子又回复了十娘,十娘即指描金文具道:"可便抬去。"孙富喜甚。即将白银一千两,送到公子船中。十娘亲自检看,足色足数,分毫无爽⑥,乃手把船舷,以手招孙富。孙富一见,魂不附体。十娘启朱唇,开皓齿道:"方才箱子可暂发来,内有李郎路引⑦一纸,可检还之也。"孙富视十娘已为瓮中之鳖,即命家僮送那描金文具,安放船头之上。十娘取钥开锁,内皆抽替小箱。十娘叫公子抽第一层来看,只见翠羽名珰,瑶簪宝珥,充牣⑧于中,约值数百金。十娘遽投之江中。李甲与孙富及两船之人,无不惊诧。又命公子再抽一箱,乃玉箫金管;又抽一箱,尽古玉紫金玩器,约值数千金。

① 委决不下:拿不定主意,不知怎么办。
② 果:真。
③ 渠:他。
④ 挫过:错过。
⑤ 贾竖子:市侩小人。
⑥ 爽:差错。
⑦ 路引:出行时于当地所办领的凭证,这里指北京国子监签发的回籍证明。
⑧ 充牣(rèn):充满。

十娘尽投之于大江中。岸上之人，观者如堵①。齐声道："可惜，可惜！"正不知什么缘故。最后又抽一箱，箱中复有一匣。开匣视之，夜明之珠约有盈把②。其他祖母绿、猫儿眼，诸般异宝，目所未睹，莫能定其价之多少。众人齐声喝采，喧声如雷。十娘又欲投之于江。李甲不觉大悔，抱持十娘恸哭，那孙富也来劝解。

十娘推开公子在一边，向孙富骂道："我与李郎备尝艰苦，不是容易到此。汝以奸淫之意，巧为谗说，一旦破人姻缘，断人恩爱，乃我之仇人。我死而有知，必当诉之神明，尚妄想衽席之欢乎！"又对李甲道："妾风尘数年，私有所积，本为终身之计。自遇郎君，山盟海誓，白首不渝。前出都之际，假托众姊妹相赠，箱中韫藏百宝，不下万金。将润色③郎君之装，归见父母，或怜妾有心，收佐中馈④，得终委托，生死无憾。谁知郎君相信不深，惑于浮议，中道见弃，负妾一片真心。今日当众目之前，开箱出视，使郎君知区区千金，未为难事。妾椟中有玉，恨郎眼内无珠。命之不辰⑤，风尘困瘁⑥，甫得脱离，又遭弃捐。今众人各有耳目，共作证明，妾不负郎君，郎君自负妾耳！"于是众人聚观者，无不流涕，都唾骂李公子负心薄幸。公子又羞又苦，且悔且泣，方欲向十娘谢罪。十娘抱持宝匣，向江心一跳。众人急呼捞救，但见云暗江心，波涛滚滚，杳无踪影。可惜一个如花似玉的名姬，一旦葬于江鱼之腹！

三魂渺渺归水府，七魄悠悠入冥途。

当时旁观之人，皆咬牙切齿，争欲拳殴李甲和那孙富。慌得李、孙二人手足无措，急叫开船，分途遁去。李甲在舟中，看了千金，转忆十娘，终日愧悔，郁成狂疾，终身不痊。孙富自那日受惊，得病卧床月余，终日见杜十娘在傍诟骂，奄奄而逝。人以为江中之报也。

却说柳遇春在京坐监完满，束装回乡，停舟瓜步。偶临江净脸，失坠铜盆于水，觅渔人打捞。及至捞起，乃是个小匣儿。遇春启匣观看，内皆明珠异宝，无价之珍。遇春厚赏渔人，留于床头把玩。是夜梦见江中一女子，凌波而来，视之，乃杜十娘也。近前万福，诉以李郎薄幸之事，又道："向承君家慷慨，以一百五十金相助。本意息肩之后，徐图报答，不意事无终始。然每怀盛情，悒悒未忘。早间曾以小匣托渔人奉致，聊表寸心，从此不复相见矣。"言讫，猛然惊醒，方知十娘已死，叹息累日。

后人评论此事，以为孙富谋夺美色，轻掷千金，固非良士；李甲不识杜十娘一片苦心，碌碌蠢才，无足道者。独谓十娘千古女侠，岂不能觅一佳侣，共跨秦楼之凤⑦，乃错认李公子。明珠美玉，投于盲人，以致恩变为仇，万种恩情，化为流水，深可惜也！有诗叹云：

不会风流莫妄谈，单单情字费人参。若将情字能参透，唤作风流也不惭。

① 观者如堵：观看的人很多，排得像一堵墙。
② 盈把：满满的一把。
③ 润色：装点。
④ 收佐中馈：收容我来辅佐你的夫人，意思是娶我为妾。封建时代，妻子的职责之一便是在家中主持料理饮食等事，后便以中馈指代妻子。
⑤ 命之不辰：命不好。不辰，生不逢时。
⑥ 困瘁(cui)：困苦。
⑦ 跨秦楼之凤：指求得佳偶，男女欢会。秦楼，秦穆公为其女弄玉所建之楼，亦名凤楼。刘向《列仙传》中载，相传秦穆公女弄玉，好乐。萧史善吹箫作凤鸣。秦穆公将弄玉嫁给他，为二人建楼。楼上常有凤凰来集，后二人乘凤飞升而去。

4. 选文简析

《警世通言》中的《杜十娘怒沉百宝箱》，是冯梦龙"三言"中的名篇，也是中国古代白话短篇小说脍炙人口的杰作。据说，杜十娘的故事是发生在明万历年间的实事。这篇拟话本小说是冯梦龙根据同时代文人宋懋澄的《负情侬传》改编而成。故事讲述明万历二十年间，京师名妓杜十娘为了赎身从良、追求真爱，将终身托付给太学生李甲。生性软弱、自私的李甲虽爱恋杜十娘，却屈从于社会、家庭的礼教观念，加之孙富的挑唆，出卖了杜十娘。最终，杜十娘万念俱灰，沉箱投江而死。

《杜十娘怒沉百宝箱》是一篇典型的具有悲剧价值的小说。它通过描写杜十娘追求美好婚姻希望的毁灭以及自身的毁灭，揭露和控诉了商品社会的罪恶、封建道德的伪善和封建礼教的残酷无情。小说深刻的思想内容、震撼人心的悲剧力量和精湛的艺术技巧，至今仍有重要的教育作用和审美价值。

小说通过人物自身的语言和活动表现人物性格，运用典型的细节描写表现人物的思想变化和心理活动。作者以细腻的笔触，塑造了杜十娘这一经典的悲剧人物形象。

杜十娘是一个受侮辱、被践踏、被损害的下层妇女，又是一个敢以生命为代价与那个肮脏污浊的社会抗争的新型女性形象。她聪明美丽，心地善良，坚定刚强。当李甲将她出卖时，她痛苦和悲愤的那一声冷笑显示着她的尊严，更显示出她的刚烈。小说描写了杜十娘聪明机智的性格特征。她出淤泥而不染，有一颗单纯明净的心，对复杂冷酷的社会人事有清醒的认识和高度的警觉。与老鸨作斗争，对李甲的观察考验，都表现了她的聪明机智；为赎身，她早有准备，金钱是她争取自由幸福的一种斗争手段，凝聚着她的希望、理想和智慧。

小说着力刻画了杜十娘的反抗性格。"怒沉百宝箱"的结局，突出地表现了杜十娘"宁为玉碎，不为瓦全"的抗争精神。李甲背义，她以死来殉葬自己的理想，维护自己的纯洁和人格尊严，谱写了一曲生命的赞歌。这一人物形象在生命的毁灭中得到了升华，一个美丽、聪慧、纯洁、刚强的反抗妇女形象，光彩照人地呈现在我们面前。

杜十娘的形象具有鲜明的时代特征和深刻的社会意义。作者从与周围污浊环境的对照中来刻画杜十娘的美好。老鸨、李甲贪财，孙富好色，唯独杜十娘"轻财好义"，表现了被压迫、被污辱的下层妓女高洁的人格和尊严。十娘跳江看似偶然，实则必然。在那样的社会中，她永远不能得到真正的自由和爱情，投江是她对社会的强烈控诉，是呼唤人性的壮举。十娘用毁灭自己的一切来维护自己的爱情、理想和人格尊严。那悲壮的一跳尽管凄惨，却是美的，留给人间一份至真至纯的情感美。

小说刻画了李甲和孙富两个人物卑劣的灵魂。风流倜傥、外貌英俊、性格温和的李甲，是一个没有主见、庸懦自私的人。他一方面垂涎十娘的美色，深爱着十娘；另一方面又十分惧怕代表着封建礼教的父亲。正是这一矛盾的性格，酿成了最终的悲剧。

作者没有简单地将造成十娘悲剧的原因归结为李甲和孙富的品质恶劣，而是揭示了更为深刻的社会原因。这一悲剧的根本原因，是封建礼教势力、封建婚姻制度和门第观念、世俗偏见对一名无辜女性的摧残。孙富利用李甲对"拘于礼法""素性方严"的父亲李布政的畏惧心理，将这位自私懦弱的贵族公子说服，但李甲的负义行为从本质上说并不完全取决于他个人的

意志,而是封建礼教势力和封建宗法制度作用的结果。小说在"情"与"理"(封建礼教)的矛盾冲突中表现十娘的爱情追求和悲剧命运,以悲壮的投江完成控诉礼教杀人的主题表现。

小说的艺术构思具有独创性。作为封建礼教势力和封建宗法制度代表人物的李布政没有出场,却又始终存在,忽隐忽现,如幽灵一般从头至尾游动于故事之中。唯其没有出场,却又能左右爱情故事的发展,决定杜十娘的命运,就愈加显示出这个人物及其所代表势力的强大和可怕、可恨。对李布政这一人物的这种艺术处理,不仅体现了小说构思的巧妙,而且反映出作者对现实生活体察和认识的深刻。小说通过生动的故事情节和艺术形象告诉人们:封建礼教势力和宗法制度虽然看不见,却无所不在,可以轻而易举地毁掉美的爱情和美的生命。

"百宝箱"是小说中一个具有多重功能和意义的意象,在故事中有着情节性和隐喻性。作者对这个意象的运用和处理,可谓匠心独运。百宝箱始终与十娘的命运紧密相连,在故事情节发展中有着极为重要的作用。它是连接故事的线索,小说中"百宝箱"四次出现,构成了故事情节发展的四个阶段;它是叙事编辑的妙笔,控制叙事距离,形成叙事节奏,调节叙事视角,制造叙事张力。小说叙事采用限知视角,"百宝箱"先合后开,延长故事秘密,给读者设置悬念,增强了作品的可读性,篇末才打开的满箱珍宝与十娘双双消失于滚滚波涛之中,悲剧力量摄人心魄。在塑造人物形象上,百宝箱有着举足轻重的作用。它不只是金钱的象征、利益的代表,还是社会和人性激烈冲突的象征,更是一个被压迫被蹂躏妇女争取自由幸福生活的寄托。杜十娘始终没能躲开礼教的罗网,成为一个金钱和利益的牺牲品。

5. 思考题

(1)试析杜十娘、李甲人物形象的性格特征。
(2)杜十娘的悲剧为何有其必然性?
(3)小说是如何在"情"与"理"的矛盾冲突中来描写杜十娘的爱情追求和悲剧命运?
(4)请谈谈小说中"百宝箱"这一意象的多重功能和意义。
(5)联系当下一些社会现象,谈谈你对"金钱与爱情"话题的认识和看法。

6. 拓展阅读

<center>十五贯戏言成巧祸[①]</center>

聪明伶俐自天生,懵懂痴呆未必真。嫉妒每因眉睫浅,戈矛时起笑谈深。
九曲黄河心较险,十重铁甲面堪憎。时因酒色亡家国,几见诗书误好人。

这首诗,单表为人难处。只因世路窄狭,人心叵测,大道既远,人情万端。熙熙攘攘,都为利来;蛊蛊蠢蠢,皆纳祸去。持身保家,万千反覆。所以古人云:"譬有为譬,笑有为笑。譬笑之间,最宜谨慎。"这回书,单说一个官人,只因酒后一时戏笑之言,遂至杀身破家,陷了几条性命。且先引下一个故事来,权做个德胜头回。

却说故宋朝中,有一个少年举子,姓魏名鹏举,字冲霄,年方一十八岁。娶得一个如花似玉的浑家,未及一月,只因春榜动,选场开,魏生别了妻子,收拾行囊,上京取应。临别时,浑家分付丈夫:"得官不得官,早早回来,休抛闪了恩爱夫妻。"魏生答道:"功名二字,是俺本领前程,不

[①] 选自冯梦龙《醒世恒言》(人民文学出版社 1956 年版)。

索贤卿忧虑。"别后登程到京,果然一举成名,除授一甲第二名榜眼及第。在京甚是华艳动人,少不得修了一封家书,差人接取家眷入京。书上先叙了寒温及得官的事,后却写下一行,道是:"我在京中早晚无人照管,已讨了一个小老婆,专候夫人到京,同享荣华。"家人收了书程,一径到家,见了夫人,称说贺喜。因取家书呈上。夫人拆开看了,见是如此如此,这般这般,便对家人道:"官人直恁负恩。甫能得官,便娶了二夫人。"家人便道:"小人在京,并没见有此事。想是官人戏谑之言。夫人到京,便知端的,休得忧虑。"夫人道:"怎地说,我也罢了。"却因人舟未便,一面收拾起身,一面寻觅便人,先寄封平安家书到京中去。那寄书人到了京中,寻问新科魏榜眼寓所,下了家书,管待酒饭自回,不题。

却说魏生接书拆开来看了,并无一句闲言闲语,只说道:"你在京中娶了一个小老婆,我在家中也嫁了一个小老公,早晚同赴京师也。"魏生见了,也只道是夫人取笑的说话,全不在意,未及收好,外面报说有个同年相访。京邸寓中,不比在家宽转,那人又是相厚的同年,又晓得魏生并无家眷在内,直至里面坐下,叙了些寒温。魏生起身去解手,那同年偶翻桌上书帖,看见了这封家书,写得好笑,故意朗诵起来。魏生措手不及,通红了脸,说道:"这是没理的话。因是小弟戏谑了他,他便取笑写来的。"那同年呵呵大笑道:"这节事却是取笑不得的。"别了就去。那人也是一个少年,喜谈乐道,把这封家书一节,顷刻间遍传京邸。有一班妒忌魏生少年登高科的,将这桩事只当做风闻言事的一个小小新闻,奏上一本,说这魏生年少不检,不宜居清要之职,降处外任。魏生懊恨无及。后来毕竟做官蹭蹬不起,把锦片也似一段美前程,等闲放过去了。

这便是一句戏言,撒漫了一个美官。今日再说一个官人,也只为酒后一时戏言,断送了堂堂七尺之躯,连累两三个人,枉屈害了性命。却是为着甚的?有诗为证:

世路崎岖实可哀,傍人笑口等闲开。白云本是无心物,又被狂风引出来。

却说南宋时,建都临安,繁华富贵,不减那汴京故国。去那城中箭桥左侧,有个官人,姓刘名贵,字君荐,祖上原是有根基的人家,到得君荐手中,却是时乖运蹇。先前读书,后来看看不济,却去改业做生意。便是半路上出家的一般,买卖行中,一发不是本等伎俩,又把本钱消折去了。渐渐大房改换小房,赁得两三间房子,与同浑家王氏,年少齐眉。后因没有子嗣,娶下一个小娘子,姓陈,是陈卖糕的女儿,家中都呼为二姐。这也是先前不十分穷薄时做下的勾当。至亲三口,并无闲杂人在家。那刘君荐,极是为人和气,乡里见爱,都称他刘官人。"你是一时运眼不好,如此落寞,再过几时,定须有个亨通的日子。"说便是这般说,那得有些些好处?只是在家纳闷,无可奈何。

却说一日闲坐家中,只见丈人家里的老王——年近七旬——走来对刘官人说道:"家间老员外生日,特令老汉接取官人娘子,去走一遭。"刘官人便道:"便是我日逐愁闷过日子,连那泰山的寿诞也都忘了。"便同浑家王氏,收拾随身衣服,打叠个包儿,交与老王背了,分付二姐:"看守家中,今日晚了,不能转回,明晚顺索来家。"说了就去。离城二十余里,到了丈人王员外家,叙了寒温。当日坐间客众,丈人女婿,不好十分叙述许多穷相。到得客散,留在客房里宿歇。

直至天明,丈人却来与女婿攀话,说道:"姐夫,你须不是这般算计,坐吃山空,立吃地陷,咽喉深似海,日月快如梭。你须计较一个常便。我女儿嫁了你,一生也指望丰衣足食,不成只是这等就罢了。"刘官人叹了一口气道:"是。泰山在上,道不得个上山擒老虎易,开口告人难。如今的时势,再有谁似泰山这般怜念我的。只索守困,若去求人,便是劳而无功。"丈人便道:"这

也难怪你说。老汉却是看你们不过,今日赍助你些少本钱,胡乱去开个柴米店,赚得些利息来过日子,却不好么?"刘官人道:"感蒙泰山恩顾,可知是好。"

当下吃了午饭,丈人取出十五贯钱来,付与刘官人道:"姐夫,且将这些钱去,收拾起店面,开张有日,我便再应付你十贯。你妻子且留在此过几日,待有了开店日子,老汉亲送女儿到你家,就来与你作贺,意下如何?"刘官人谢了又谢,驮了钱一径出门,到得城中,天色却早晚了,却撞着一个相识,顺路在他家门首经过。那人也要做经纪的人,就与他商量一会,可知是好。便去敲那人门时,里面有人应喏,出来相揖,便问:"老兄下顾,有何见教?"刘官人一一说知就里。那人便道:"小弟闲在家中,老兄用得着时,便来相帮。"刘官人道:"如此甚好。"当下说了些生意的勾当。那人便留刘官人在家,现成杯盘,吃了三杯两盏。刘官人酒量不济,便觉有些朦胧起来,抽身作别,便道:"今日相扰,明早就烦老兄过寒家,计议生理。"那人又送刘官人至路口,作别回家,不在话下。若是说话的同年生,并肩长,拦腰抱住,把臂拖回,也不见得受这般灾悔。却教刘官人死得不如《五代史》李存孝,《汉书》中彭越。

却说刘官人驮了钱,一步一步挨到家中。敲门已是点灯时分,小娘子二姐独自在家,没一些事做,守得天黑,闭了门,在灯下打瞌睡。刘官人打门,他那里便听见。敲了半响,方才知觉,答应一声来了,起身开了门。刘官人进去,到了房中,二姐替刘官人接了钱,放在桌上,便问:"官人何处挪移这项钱来,却是甚用?"那刘官人一来有了几分酒,二来怪他开得门迟了,且戏言吓他一吓,便道:"说出来,又恐你见怪;不说时,又须通你得知。只是我一时无奈,没计可施,只得把你典与一个客人,又因舍不得你,只典得十五贯钱。若是我有些好处,加利赎你回来。若是照前这般不顺溜,只索罢了。"那小娘子听了,欲待不信,又见十五贯钱堆在面前;欲待信来,他平白与我没半句言语,大娘子又过得好,怎么便下得这等狠心辣手。疑狐不决,只得再问道:"虽然如此,也须通知我爹娘一声。"刘官人道:"若是通知你爹娘,此事断然不成。你明日且到了人家,我慢慢央人与你爹娘说通,他也须怪我不得。"小娘子又问:"官人今日在何处吃酒来?"刘官人道:"便是把你典与人,写了文书,吃他的酒,才来的。"

小娘子又问:"大姐姐如何不来?"刘官人道:"他因不忍见你分离,待得你明日出了门才来,这也是我没计奈何,一言为定。"说罢,暗地忍不住笑,不脱衣裳,睡在床上,不觉睡去了。那小娘子好生摆脱不下:"不知他卖我与甚色样人家?我须先去爹娘家里说知。就是他明日有人来要我,寻到我家,也须有个下落。"沉吟了一会,却把这十五贯钱,一垛儿堆在刘官人脚后边,趁他酒醉,轻轻地收拾了随身衣服,款款地开了门出去,拽上了门。却去左边一个相熟的邻舍,叫做朱三老儿家里,与朱三妈宿了一夜,说道:"丈夫今日无端卖我,我须先去与爹娘说知。烦你明日对他说一声,既有了主顾,可同我丈夫到爹娘家中来讨个分晓,也须有个下落。"那邻舍道:"小娘子说得有理,你只顾自去,我便与刘官人说知就理。"过了一宵,小娘子作别去了不题。正是:鳌鱼脱却金钩去,摆尾摇头再不回。

放下一头。却说这里刘官人一觉,直至三更方醒,见桌上灯犹未灭,小娘子不在身边。只道他还在厨下收拾家伙,便唤二姐讨茶吃。叫了一回,没人答应,却待挣扎起来,酒尚未醒,不觉又睡了去。不想却有一个做不是的,日间赌输了钱,没处出豁,夜间出来掏摸些东西,却好到刘官人门首。因是小娘子出去了,门儿拽上不关。那贼略推一推,豁地开了,捏手捏脚,直到房中,并无一人知觉。到得床前,灯火尚明。

周围看时,并无一物可取。摸到床上,见一人朝着里床睡去,脚后却有一堆青钱,便去取了几贯。不想惊觉了刘官人,起来喝道:"你须不近道理。我从丈人家借办得几贯钱来养身活命,不争你偷了我的去,却是怎的计结。"那人也不回话,照面一拳,刘官人侧身躲过,便起身与这人相持。那人见刘官人手脚活动,便拔步出房。刘官人不舍,抢出门来,一径赶到厨房里,恰待声张邻舍,起来捉贼。那人急了,正好没出豁①,却见明晃晃一把劈柴斧头,正在手边;也是人极计生,被他绰起,一斧正中刘官人面门,扑地倒了,又复一斧,斫倒一边。眼见得刘官人不活了,呜呼哀哉,伏惟尚飨。那人便道:"一不做,二不休,却是你来赶我,不是我来寻你。"索性翻身入房,取了十五贯钱。扯条单被,包裹得停当,拽扎得爽俐,出门,拽上了门就走,不题。

次早邻舍起来,见刘官人家门也不开,并无人声息,叫道:"刘官人,失晓了。"里面没人答应,捱将进去,只见门也不关。直到里面,见刘官人劈死在地。"他家大娘子,两日家前已自往娘家去了,小娘子如何不见?"免不得声张起来。

却有昨夜小娘子借宿的邻家朱三老儿说道:"小娘子昨夜黄昏时到我家宿歇,说道:刘官人无端卖了他,他一径先到爹娘家里去了,教我对刘官人说,既有了主顾,可同到他爹娘家中,也讨得个分晓。今一面着人去追他转来,便有下落;一面着人去报他大娘子到来,再作区处。"众人都道:"说得是。"先着人去到王老员外家报了凶信。老员外与女儿大哭起来,对那人道:"昨日好端端出门,老汉赠他十五贯钱,教他将来作本,如何便恁的被人杀了?"那去的人道:"好教老员外大娘子得知,昨日刘官人归时,已自昏黑,吃得半酣,我们都不晓得他有钱没钱,归迟归早。只是今早刘官人家,门儿半开,众人推将进去,只见刘官人杀死在地,十五贯钱一文也不见,小娘子也不见踪迹。声张起来,却有左邻朱三老儿出来,说道他家小娘子昨夜黄昏时分,借宿他家。小娘子说道:'刘官人无端把他典与人了。'小娘子要对爹娘说一声,住了一宵,今日径自去了。如今众人计议,一面来报大娘子与老员外,一面着人去追小娘子。若是半路里追不着的时节,直到他爹娘家中,好歹追他转来,问个明白。老员外与大娘子,须索去走一遭,与刘官人执命。"老员外与大娘子急急收拾起身,管待来人酒饭,三步做一步,赶入城中,不题。

却说那小娘子清早出了邻舍人家,挨上路去,行不上一二里,早是脚疼走不动,坐在路旁。却见一个后生,头带万字头巾,身穿直缝宽衫,背上驮了一个搭膊,里面却是铜钱,脚下丝鞋净袜,一直走上前来。到了小娘子面前,看了一看,虽然没有十二分颜色,却也明眸皓齿,莲脸生春,秋波送媚,好生动人。正是:野花偏艳目,村酒醉人多。

那后生放下搭膊,向前深深作揖:"小娘子独行无伴,却是往那里去的?"小娘子还了万福,道:"是奴家要往爹娘家去,因走不上,权歇在此。"因问:"哥哥是何处来?今要往何方去?"那后生叉手不离方寸:"小人是村里人,因往城中卖了丝帐,讨得些钱,要往褚家堂那边去的。"小娘子道:"告哥哥则个,奴家爹娘也在褚家堂左侧,若得哥哥带挈奴家,同走一程,可知是好。"那后生道:"有何不可。既如此说,小人情愿服侍小娘子前去。"

两个厮赶着,一路正行,行不到二三里田地,只见后面两个人脚不点地,赶上前来。赶得汗流气喘,衣襟敞开,连叫:"前面小娘慢走,我却有话说知。"小娘子与那后生看见赶得蹊跷,都立住了脚。后边两个赶到跟前,见了小娘子与那后生,不容分说,一家扯了一个,说道:"你们干得

① 出豁:出路。

好事。却走往那里去？"小娘子吃了一惊，举眼看时，却是两家邻舍，一个就是小娘子昨夜借宿的主人。小娘子便道："昨夜也须告过公公得知，丈夫无端卖我，我自去对爹娘说知；今日赶来，却有何说？"朱三老道："我不管闲账，只是你家里有杀人公事，你须回去对理。"小娘子道："丈夫卖我，昨日钱已驮在家中，有甚杀人公事？我只是不去。"朱三老道："好自在性儿。你若真个不去，叫起地方有杀人贼在此，烦为一捉，不然，须要连累我们。你这里地方也不得清净。"那个后生见不是话头，便对小娘子道："既如此说，小娘子只索回去，小人自家去休。"那两个赶来的邻舍，齐叫起来说道："若是没有你在此便罢，既然你与小娘子同行同止，你须也去不得。"那后生道："却也古怪，我自半路遇见小娘子，偶然伴他行一程路儿，却有甚皂丝麻线，要勒掯我回去？"朱三老道："他家现有杀人公事，不争放你去了，却打没对头官司。"当下不容小娘子和那后生做主。看的人渐渐立满，都道："后生你去不得。你日间不作亏心事，半夜敲门不吃惊，便去何妨。"那赶来的邻舍道："你若不去，便是心虚，我们却和你罢休不得。"四个人只得厮挽着一路转来。

　　到得刘官人门首，好一场热闹。小娘子入去看时，只见刘官人斧劈倒在地死了，床上十五贯钱分文也不见。开了口合不得，伸了舌缩不上去。那后生也慌了，便道："我恁的晦气。没来由和那小娘子同走一程，却做了干连人。"众人都和哄着。正在那里分豁不开，只见王老员外和女儿一步一颠走回家来，见了女婿身尸，哭了一场，便对小娘子道："你却如何杀了丈夫？劫了十五贯钱，逃走出去？今日天理昭然，有何理说。"小娘子道："十五贯钱，委是有的。只是丈夫昨晚回来，说是无计奈何，将奴家典与他人，典得十五贯身价在此，说过今日便要奴家到他家去。奴家因不知他典与甚色样人家，先去与爹娘说知，故此趁他睡了，将这十五贯钱，一垛儿堆在他脚后边，拽上门，借朱三老家住了一宵，今早自去爹娘家里说知。临去之时，也曾央朱三老对我丈夫说，既然有了主顾，便同到我爹娘家里来交割，却不知因甚杀死在此？"那大娘子道："可又来。我的父亲昨日明明把十五贯钱与他驮来作本，养赡妻小，他岂有哄你说是典来身价之理？这是你两日因独自在家，勾搭上了人，又见家中好生不济，无心守耐，又见了十五贯钱，一时见财起意，杀死丈夫，劫了钱，又使见识，往邻舍家借宿一夜，却与汉子通同计较，一处逃走。现今你跟着一个男子同走，却有何理说，抵赖得过。"

　　众人齐声道："大娘子之言，甚是有理。"又对那后生道："后生，你却如何与小娘子谋杀亲夫？却暗暗约定在僻静处等候一同去，逃奔他方，却是如何计结。"那人道："小人自姓崔名宁，与那个娘子无半面之识。小人昨晚入城，卖得几贯丝钱在这里，因路上遇见小娘子，小人偶然问起往那里去的，却独自一个行走。小娘子说起是与小人同路，以此作伴同行，却不知前后因依。"众人那里肯听他分说，搜索他搭膊中，恰好是十五贯钱，一文也不多，一文也不少。众人齐发起喊来道："是天网恢恢，疏而不漏。你却与小娘子杀了人，拐了钱财，盗了妇女，同往他乡，却连累我地方邻里打没头官司。"

　　当下大娘子结扭了小娘子，王老员外结扭了崔宁，四邻舍都是证见，一哄都入临安府中来。那府尹听得有杀人公事，即便升厅，便叫一干人犯，逐一从头说来。先是王老员外上去，告说："相公在上，小人是本府村庄人氏，年近六旬，只生一女。先年嫁与本府城中刘贵为妻，后因无子，取了陈氏为妾，呼为二姐。一向三口在家过活，并无片言。只因前日是老汉生日，差人接取女儿女婿到家，住了一夜。次日，因见女婿家中全无活计，养赡不起，把十五贯钱与女婿作本，

开店养身。却有二姐在家看守。到得昨夜,女婿到家时分,不知因甚缘故,将女婿斧劈死了,二姐却与一个后生,名唤崔宁,一同逃走,被人追捉到来。望相公可怜见老汉的女婿,身死不明,奸夫淫妇,赃证现在,伏乞相公明断。"

府尹听得如此如此,便叫陈氏上来:"你却如何通同奸夫杀死了亲夫,劫了钱,与人一同逃走,是何理说?"二姐告道:"小妇人嫁与刘贵,虽是做小老婆,却也得他看承得好,大娘子又贤慧,却如何肯起这片歹心?只是昨晚丈夫回来,吃得半酣,驮了十五贯钱进门。小妇人问他来历,丈夫说道,为因养赡不周,将小妇人典与他人,典得十五贯身价在此,又不通我爹娘得知,明日就要小妇人到他家去。小妇人慌了,连夜出门,走到邻舍家里,借宿一宵。今早一径先往爹娘家去,教他对丈夫说,既然卖我有了主顾,可到我爹娘家里来交割。

才走得到半路,却见昨夜借宿的邻家赶来,捉住小妇人回来,却不知丈夫杀死的根由。"那府尹喝道:"胡说。这十五贯钱,分明是他丈人与女婿的,你却说是典你的身价,眼见得没把臂的说话了。况且妇人家,如何黑夜行走?定是脱身之计。这桩事须不是你一个妇人家做的,一定有奸夫帮你谋财害命,你却从实说来。"

那小娘子正待分说,只见几家邻舍一齐跪上去告道:"相公的言语,委是青天。他家小娘子,昨夜果然借宿在左邻第二家的,今早他自去了。小的们见他丈夫杀死,一面着人去赶,赶到半路,却见小娘子和那一个后生同走,苦死不肯回来。小的们勉强捉他转来,却又一面着人去接他大娘子与他丈人,到时,说昨日有十五贯钱,付与女婿做生理的。今者女婿已死,这钱不知从何而去。再三问那个娘子时,说道:他出门时,将这钱一堆儿堆在床上。却去搜那后生身边,十五贯钱,分文不少。却不是小娘子与那后生通同作奸?赃证分明,却如何赖得过?"

府尹听他们言言有理,便唤那后生上来道:"帝辇之下,怎容你这等胡行?你却如何谋了他小老婆,劫了十五贯钱,杀死了亲夫,今日同往何处?从实招来。"那后生道:"小人姓崔名宁,是乡村人氏。昨日往城中卖了丝,卖得这十五贯钱。今早偶然路上撞着这小娘子,并不知他姓甚名谁,那里晓得他家杀人公事?"府尹大怒喝道:"胡说。世间不信有这等巧事。他家失去了十五贯钱,你却卖的丝恰好也是十五贯钱,这分明是支吾的说话了。况且他妻莫爱,他马莫骑,你既与那妇人没甚首尾,却如何与他同行共宿?你这等顽皮赖骨,不打如何肯招?"

当下众人将那崔宁与小娘子,死去活来,拷打一顿。那边王老员外与女儿并一干邻佑人等,口口声声咬他二人。府尹也巴不得了结这段公案。拷讯一回,可怜崔宁和小娘子,受刑不过,只得屈招了,说是一时见财起意,杀死亲夫,劫了十五贯钱,同奸夫逃走是实。左邻右舍都指画了"十"字,将两人大枷枷了,送入死囚牢里。将这十五贯钱,给还原主,也只好奉与衙门中人做使用,也还不勾哩。府尹叠成文案,奏过朝廷,部覆申详,倒下圣旨,说:"崔宁不合奸骗人妻,谋财害命,依律处斩。陈氏不合通同奸夫,杀死亲夫,大逆不道,凌迟示众。"当下读了招状,大牢内取出二人来,当厅判一个斩字,一个剐字,押赴市曹,行刑示众。两人浑身是口,也难分说。正是:哑子谩尝黄檗味,难将苦口对人言。

看官听说:这段公事,果然是小娘子与那崔宁谋财害命的时节,他两人须连夜逃走他方,怎的又去邻舍人家借宿一宵?明早又走到爹娘家去,却被人捉住了?这段冤枉,仔细可以推详出来。谁想问官糊涂,只图了事,不想捶楚之下,何求不得。冥冥之中,积了阴德,远在儿孙近在身。他两个冤魂,也须放你不过。所以做官的切不可率意断狱,任情用刑,也要求个公平允允

道不得个死者不可复生,断者不可复续,可胜叹哉。

闲话休题。却说那刘大娘子到得家中,设个灵位,守孝过日。父亲王老员外劝他转身,大娘子说道:"不要说起三年之久,也须到小祥之后。"父亲应允自去。光阴迅速,大娘子在家,巴巴结结,将近一年。父亲见他守不过,便叫家里老王去接他来,说:"叫大娘子收拾回家,与刘官人做了周年,转了身去罢。"大娘子没计奈何,细思父言亦是有理,收拾了包裹,与老王背了,与邻舍家作别,暂去再来。一路出城,正值秋天,一阵乌风猛雨,只得落路,往一所林子去躲,不想走错了路。正是:猪羊入屠宰之家,一脚脚来寻死路。

走入林子里来,只听他林子背后,大喝一声:"我乃静山大王在此。行人住脚,须把买路钱与我。"大娘子和那老王吃那一惊不小,只见跳出一个人来:头带干红凹面巾,身穿一领旧战袍,腰间红绢搭膊裹肚,脚下蹬一双乌皮皂靴,手执一把朴刀,舞刀前来。那老王该死,便道:"你这剪径的毛团。我须是认得你,做这老性命着,与你兑了罢。"一头撞去,被他闪过空。老人家用力猛了,扑地便倒。那人大怒道:"这牛子好生无礼。"连搠一两刀,血流在地,眼见得老王养不大^①了。

那刘大娘子见他凶猛,料道脱身不得,心生一计,叫做脱空计,拍手叫道:"杀得好。"那人便住了手,睁圆怪眼,喝道:"这是你甚么人?"那大娘子虚心假气地答道:"奴家不幸丧了丈夫,却被媒人哄诱,嫁了这个老儿,只会吃饭。今日却得大王杀了,也替奴家除了一害。"那人见大娘子如此小心,又生得有几分颜色,便问道:"你肯跟我做个压寨夫人么?"大娘子寻思,无计可施,便道:"情愿服侍大王。"那人回嗔作喜,收拾了刀杖,将老王尸首撺入涧中,领了刘大娘子到一所庄院前来,甚是委曲。只见大王向那地上,拾些土块,抛向屋上去,里面便有人出来开门。到得草堂之上,分付杀羊备酒,与刘大娘子成亲。两口儿且是说得着。正是:明知不是伴,事急且相随。

不想那大王自得了刘大娘子之后,不上半年,连起了几主大财,家间也丰富了。大娘子甚是有识见,早晚用好言语劝他:"自古道:'瓦罐不离井上破,将军难免阵中亡。'你我两人,下半世也够吃用了,只管做这没天理的勾当,终须不是个好结果。却不道是梁园虽好,不是久恋之家,不若改行从善,做个小小经纪,也得过养身活命。"那大王早晚被他劝转,果然回心转意,把这门道路撇了,却去城市间赁下一处房屋,开了一个杂货店。遇闲暇的日子,也时常去寺院中,念佛持斋。

忽一日在家闲坐,对那大娘子道:"我虽是个剪径的出身,却也晓得冤各有头,债各有主。每日间只是吓骗人东西,将来过日子,后来得有了你,一向买卖顺溜,今已改行从善。闲来追思既往,止曾枉杀了两个人,又冤陷了两个人,时常挂念。思欲做些功果,超度他们,一向未曾对你说知。"大娘子便道:"如何是枉杀了两个人?"那大王道:"一个是你的丈夫,前日在林子里的时节,他来撞我,我却杀了他。他须是个老人家,与我往日无仇,如今又谋了他老婆,他死也是不肯甘心的。"大娘子道:"不恁地时,我却那得与你厮守? 这也是往事,休题了。"又问:"杀那一个,又是甚人?"那大王道:"说起来这个人,一发天理上放不过去,且又带累了两个人无辜偿命。是一年前,也是赌输了,身边并无一文,夜间便去掏摸些东西。不想到一家门首,见他门也不

① 养不大:活不成。

闪。推进去时,里面并无一人。摸到门里,只见一人醉倒在床,脚后却有一堆铜钱,便去摸他几贯。正待要走,却惊醒了。那人起来说道:'这是我丈人家与我做本钱的,不争你偷去了,一家人口都是饿死。'起身抢出房门。正待声张起来,是我一时见他不是话头,却好一把劈柴斧头在我脚边,这叫做人极计生,绰起斧来,喝一声道,'不是我,便是你。'两斧劈倒。却去房中将十五贯钱,尽数取了。后来打听得他,却连累了他家小老婆,与那一个后生,唤做崔宁,说他两人谋财害命,双双受了国家刑法。我虽是做了一世强人,只有这两桩人命,是天理人心打不过去的。早晚还要超度他,也是该的。"那大娘子听说,暗暗地叫苦:"原来我的丈夫也吃这厮杀了,又连累我家二姐与那个后生无辜被戮。思量起来,是我不合当初执证他两人偿命,料他两人阴司中,也须放我不过。"当下权且欢天喜地,并无他话。明日捉个空,便一径到临安府前,叫起屈来。

那时换了一个新任府尹,才得半月,正直升厅,左右捉将那叫屈的妇人进来。刘大娘子到于阶下,放声大哭,哭罢,将那大王前后所为:"怎的杀了我丈夫刘贵。问官不肯推详,含糊了事,却将二姐与那崔宁,朦胧偿命。后来又怎的杀了老王,奸骗了奴家。今日天理昭然,一一是他亲口招承。伏乞相公高抬明镜,昭雪前冤。"说罢又哭。府尹见他情词可悯,即着人去捉那静山大王到来,用刑拷讯,与大娘子口词一些不差。即时问成死罪,奏过官里。待六十日限满,倒下圣旨来:"勘得静山大王谋财害命,连累无辜,准律:杀一家非死罪三人者,斩加等,决不待时。原问官断狱失情,削职为民。崔宁与陈氏枉死可怜,有司访其家,谅行优恤。王氏既系强徒威逼成亲,又能伸雪夫冤,着将贼人家产,一半没入官,一半给与王氏养赡终身。"刘大娘子当日往法场上,看决了静山大王,又取其头去祭献亡夫,并小娘子及崔宁,大哭一场。将这一半家私,舍入尼姑庵中,自己朝夕看经念佛,追荐亡魂,尽老百年而绝。有诗为证:

善恶无分总丧躯,只因戏语酿殃危。劝君出话须诚实,口舌从来是祸基。

五、写鬼写妖高人一等 刺贪刺虐入骨三分——《聊斋志异》

蒲松龄倾其一生心血写成的"愤世嫉俗"之作《聊斋志异》,以其独特的思想内涵和艺术风貌成为以志怪传奇为特征的文言小说中最富有文学创造性的作品,堪称中国古典文言短篇小说的巅峰之作。三百年来,《聊斋志异》的故事在民间广为流传并远播海外,有二十多个语种的译本,成为世界文学中的瑰宝。

1. 作者简介

蒲松龄(1640—1715年),字留仙,一字剑臣,号柳泉居士,山东淄川(今淄博)人。他出生于一个没落地主兼商人的"书香"家庭,自幼勤于攻读,文思敏捷。19岁时"初应童子试,即以县、府、道三第一补博士弟子员,文名籍籍诸生间"(张元《柳泉蒲先生墓表》),但此后却屡试不第。31岁时曾应聘幕僚,仅一年便辞幕返家。康熙十八年(1679年)在本县毕家讲学,度过了三十年清贫岁月。至年逾古稀,才取得岁贡生的科名,不久去世。

蒲松龄一生位卑家贫,曾愤慨地发出"世上无人解爱才"的不平之声。他身居农村,家境贫寒,又长期接触当地的缙绅名流、地方官员,一生徘徊于两种社会之间,这种身世使其文学创作摇摆于文士的雅文学与民众的俗文学之间。蒲松龄自谓"喜人谈鬼""雅爱搜神",青年时即热

衷记述奇闻轶事、狐鬼故事。康熙十八年(1679年),将作品结集成册,定名为《聊斋志异》,乾隆三十一年(1766年)正式出版。

2. 作品导读

短篇小说集《聊斋志异》(简称《聊斋》,俗名《鬼狐传》),全书共有短篇小说491篇。

蒲松龄《聊斋自志》记有:"集腋为裘,妄续幽冥之录;浮白载笔,仅成孤愤之书;寄托如此,亦足悲矣。"作者虚构的狐鬼花妖故事,并非小说的全部内容,而仅是小说思想内蕴和作家创作意识的载体。花妖狐魅生发于蒲松龄的个人生活感受,凝聚了他大半生的苦乐,谈鬼说狐旨在抒发对现实的深沉孤愤,表达对社会人生的思考和憧憬,曲折地反映那个时代社会矛盾和人民的思想愿望。

抒发公愤、刺贪刺虐,是《聊斋志异》的一大主题。揭露和批判黑暗腐败的政治,鞭挞无恶不作的贪官污吏和土豪劣绅,同情被压迫民众的痛苦遭遇,歌颂被压迫者反抗斗争的故事,是《聊斋志异》最具现实意义的内容。代表作品有《梦狼》《席方平》《红玉》《促织》等。

描写爱情主题的作品,是《聊斋志异》数量最多的篇目,这类作品表现了强烈的反抗封建礼教的精神。其中,描写人与花妖狐魅纯真爱情的故事是《聊斋志异》最感人的篇章。代表作品有《婴宁》《莲香》《香玉》等。

抨击科举制度的腐败和弊端,揭露科举制度埋没人才的罪恶,表达怀才不遇的愤懑心情,也是《聊斋志异》的重要主题。《叶生》中叶生"文章辞赋,冠绝当时"却屡试不中,郁闷而死后,让自己的鬼魂帮助一个邑令之子考中举人;《素秋》《神女》《阿宝》等篇揭露科举考试的贿赂公行;《司文郎》《于去恶》等篇抨击了考官的有眼无珠。

《聊斋》中狐鬼花妖与书生交往的故事,多是蒲松龄于落寞的生活处境中内心的幻影,是其长期孤独落寞境遇中的精神补偿,如《绿衣女》《连琐》《香玉》《凤仙》等篇。

鲁迅在《中国小说史略》中认为:"《聊斋志异》虽亦如当时同类之书,不外记神仙狐鬼精魅故事,然描写委曲,叙次井然,用传奇法,而以志怪,变幻之状,如在目前;又或易调改弦,别叙畸人异行,出于幻域,顿入人间;偶述琐闻,亦多简洁,故读者耳目,为之一新。"蒲松龄描写的神仙狐鬼精魅故事,具有超现实的虚幻性、奇异性。他用写传奇的方法来写志怪,继承了六朝志怪和唐代传奇的传统,把"志怪"和"传奇"的特色加以融合和发展,既保持了"志怪"神奇怪异的特点,又以"离奇的故事情节、人物心理的刻画、曲尽人情物态"的唐宋传奇手法,使故事情节曲折多变,起伏跌宕。因此,与其他志怪小说不同,《聊斋志异》将鬼神观念、花妖狐魅转变为艺术表现的形式和手段,以异类人化或人非人化的"幻化"作为最突出的艺术表达方式,借以自由地驰骋想象,抒情言志。蒲松龄最大的艺术创新,是通过运用谈鬼说狐这一虚幻的手段表现现实人生和社会。小说既有浓郁的幻想与理想成分,又有对现实生活的深刻认识和逼真描绘,构成一个人间与阴司相结合自成一体的艺术境界。也正因此,《聊斋志异》可谓"写鬼写妖高人一等;刺贪刺虐入骨三分"(郭沫若题蒲松龄故居联)。

《聊斋志异》结构故事的模式有二:一是人入幻境,即人入天界、入冥间、入仙境、入梦、入奇邦异国的异域幻境,作为故事的框架背景。对冥间的描写,没有屈从民间信仰中鬼怪凶恶、因果报应的固有模式,而是用作映照现实社会的艺术工具。如《席方平》中席方平阴间申冤受辱,

映照人世官府的黑暗、官僚的凶残。二是异类化入人间,即狐、鬼、花妖、精怪幻化进入人间。异类,尤其女性是以人的形神性情为主体,只是将异类的某种属性特征融入人或附加在其身上。狐鬼形象性情完全与常人无异,多数美善,给人以安慰、帮助,以寄托一定的意愿,补偿现实的缺憾。还有一种狐鬼花妖,是情志、意向的象征,如《黄英》中黄英是菊花精,有着高洁的品格和淡泊名利、安贫乐道的清高节操;《婴宁》中婴宁的形象是一种得失成败都不动心的精神境界的象征,寄寓着作者对老庄人生哲学所崇尚的复归自然天性的向往。

蒲松龄在构建这个艺术世界时,成功处理了奇与正、幻与真、诞与情的对应关系。立足现实生活,想象驰骋天外,抒发孤愤,寄托理想,是真幻结合的基础,是构成其艺术特点的支撑点。在人物形象的刻画上,蒲松龄按照狐妖鬼神的原型刻画人物,并注意把握其社会性、个性与动物性的有机结合,塑造了一系列个性鲜明的人物形象,特别是对普通平民形象的描写丰富了古典小说人物的画廊。

《聊斋志异》故事多记叙详尽而委曲,有的篇章以情节曲折、起伏跌宕取胜,但也有重人物形象而不重故事情节的篇章,丰富了小说的形态和类型。

蒲松龄注意对人物环境、行动状况、心理表现等方面的描写,重视描写各类人物形象存在的环境,暗示其原本的属性,烘托其被赋予的性格。如《莲花公主》中写主人公的府第,《连琐》开头为鬼女出场设置了阴森的环境,《婴宁》中描写婴宁所在幽僻的山村、鸟语花香的院落、明亮洁净的居室,与她的美丽容貌、天真性情和谐一致,带有象征意义。此外,作者描写人物活动时具体生动,映带出人物的情态、心理,也是以往的文言小说所少有的艺术境界。《聊斋志异》使小说超出了以故事为本的窠臼,变得更加肥腴、丰美,富有生活情趣和文学的魅力。

《聊斋志异》的语言保持文言体式的基本规范,又适应了小说叙事的要求,人物语言糅合了一些口语因素,从而形成了叙述语言平易简洁、人物语言灵活多样的特点。

3. 作品文本

促织①

宣德②间,宫中尚③促织之戏,岁④征民间。此物故非西⑤产;有华阴令⑥欲媚上官⑦,以一头进,试使斗而才⑧,因责⑨常供。令以责之里正⑩。市中游侠儿⑪,得佳者笼⑫养之,昂⑬其直⑭,

① 选自《聊斋志异》(人民文学出版社1989年版)。促织,蟋蟀的别称,也叫蛐蛐儿。
② 宣德:明宣宗朱瞻基的年号(1426—1435年)。
③ 尚:崇尚、爱好。
④ 岁:年年。
⑤ 西:指陕西。
⑥ 华(huà)阴令:华阴县县令。在明代,县官称知县,这里沿用旧称。华阴,今陕西省华阴市。
⑦ 媚上官:向上司讨好。媚,谄媚。
⑧ 才:有才能,这里指勇敢善斗。
⑨ 责:责令。
⑩ 里正:里正、里长。里,古时县以下基层行政单位。
⑪ 游侠儿:轻视自家性命,能扶危救困、为人报仇雪恨的侠士。这里指游手好闲、不务正业的年轻人。
⑫ 笼:名词作状语,用笼子。
⑬ 昂:抬高。
⑭ 直:同"值",价格。

居为奇货①。里胥②猾黠③,假此科敛丁口④,每责⑤一头,辄⑥倾⑦数家之产。

邑有成名者,操童子业⑧,久不售⑨。为人迂讷⑩,遂为猾胥报充⑪里正役⑫,百计营谋⑬不能脱。不终岁,薄产累⑭尽。会⑮征促织,成不敢敛户口⑯,而又无所⑰赔偿,忧闷欲死。妻曰:"死何裨益⑱?不如自行搜觅,冀⑲有万一之得。"成然之。早出暮归,提竹筒铜丝笼,于败堵⑳丛草处,探㉑石发㉒穴,靡㉓计不施,迄㉔无济㉕;即㉖捕三两头,又劣弱不中㉗于款㉘。宰㉙严限追比㉚;旬余,杖至百,两股间脓血流离,并㉛虫亦不能行㉜捉矣。转侧㉝床头,惟思自尽。

时村中来一驼背巫㉞,能以神卜㉟。成妻具资诣问。见红女白婆㊱,填塞门户。入其舍,则

① 居为奇货:积存起来,当作珍稀货物好卖高价。
② 里胥(xū):管理乡里事务的公差。胥,胥吏,旧时在官府中办理文书的小吏,泛指差役。
③ 猾黠(xiá):狡猾奸诈。
④ 假此科敛丁口:趁这个机会按人口征税和摊派。假,借。科,课税、征税。敛,摊派、聚敛。
⑤ 责:索取。
⑥ 辄:每每。
⑦ 倾:搞光。
⑧ 操童子业:意思是正在读书,准备考秀才。未考上"秀才"的读书人称为"童生"或"童子"。
⑨ 售:实现,引申为考取。
⑩ 迂讷(nè):拘谨不善讲话。讷,语言迟钝。
⑪ 报充:报,上报。充,充任。
⑫ 役:徭役。
⑬ 百计营谋:想尽各种办法。营,筹划。谋,设法。
⑭ 累(lěi):拖累。
⑮ 会:恰逢。
⑯ 敛户口:按户口敛钱。
⑰ 无所:没有什么。
⑱ 裨(bì)益:益处。裨,弥补,引申为"用处"。
⑲ 冀:希望。
⑳ 败堵:坏墙。
㉑ 探:掏。
㉒ 发:挖开。
㉓ 靡(mǐ):无、没有。
㉔ 迄:始终、一直。
㉕ 济:帮助。
㉖ 即:即使。
㉗ 中:符合。
㉘ 款:款式、规格。
㉙ 宰:邑宰,县的长官。
㉚ 追比:官府限令吏役办一件事,如果不能按期完成,就打板子以示惩戒。
㉛ 并:连。
㉜ 行:往、去。
㉝ 转侧:辗转反侧,不断地翻来覆去。
㉞ 巫:以装神弄鬼替人祈祷为职业的人,女为"巫",男的"觋"(xí)。
㉟ 以神卜:借助神的力量占卜。
㊱ 红女白婆:指貌者红颜少女的白发婆婆。

密室①垂帘,帘外设香几②。问者爇③香于鼎,再拜。巫从傍望空代祝④,唇吻翕辟⑤,不知何词。各各竦⑥立以听。少间⑦,帘内掷一纸出,即道人意中事,无毫发爽⑧。成妻纳⑨钱案上,焚拜如前人。食顷⑩,帘动,片纸抛落。拾视之,非字而画:中绘殿阁,类⑪兰若⑫;后小山下,怪石乱卧,针针丛棘⑬,青麻头⑭伏焉;旁一蟆,若将跳舞。展玩⑮不可晓。然睹促织,隐中⑯胸怀。折藏之,归以示成。成反复自念⑰,得无⑱教我猎虫所⑲耶?细瞩景状,与村东大佛阁真逼似⑳。乃强起扶杖,执图诣寺后,有古陵㉑蔚㉒起。循陵而走,见蹲石㉓鳞鳞,俨然㉔类画。遂于蒿莱㉕中,侧听徐行,似寻针芥;而心目耳力俱穷,绝无踪响。冥㉖搜未已,一癞头蟆㉗猝然跃去。成益愕,急逐趁㉘之。蟆入草间。蹑迹披求㉙,见有虫伏棘根;遽㉚扑之,入石穴中。掭㉛以尖草,不出;以筒水灌之,始出。状极俊健。逐而得之。审㉜视,巨身修尾,青项㉝金翅。大喜,笼归。举家庆贺,虽连城拱璧不啻㉞也。上于盆而养之,蟹白栗黄㉟,备极护爱,留待限期,以塞官责㊱。

① 密室:把门窗都关严了。
② 香几(jī):供放香炉的小桌子。
③ 爇(ruò):点燃。
④ 代祝:代别人祈祷。
⑤ 唇吻翕(xī)辟:嘴巴一合一开。吻,嘴唇。翕,合。辟,开。
⑥ 竦(sǒng):严肃恭敬的样子。
⑦ 少间:一会儿。
⑧ 无毫发爽:没有丝毫差错。
⑨ 纳:交纳、交付。
⑩ 食顷:吃一顿饭的工夫。短时间叫"顷"。
⑪ 类:类似。
⑫ 兰若(rě):寺庙。
⑬ 针针丛棘:针针,形容刺多。棘,酸枣树。
⑭ 青麻头:一种好蟋蟀的名称。
⑮ 展玩:展开玩味。
⑯ 中(zhòng):符合。
⑰ 念:思忖。
⑱ 得无:该不会,莫不是,表推测语气。
⑲ 所:处所。
⑳ 逼似:十分相似。
㉑ 陵:坟墓。
㉒ 蔚:草木茂盛的样子,引申为高大。
㉓ 蹲石:形容石头的样子像人蹲踞在地上。
㉔ 俨然:全然、宛然,很像的样子。
㉕ 蒿莱:蒿和莱,是两种低矮的野草。
㉖ 冥:深。
㉗ 癞头蟆(má):癞蛤蟆。蟆,同"蟆"。
㉘ 趁:逐、追。
㉙ 蹑迹披求:追踪痕迹,扒开草丛去寻找。蹑迹,追踪。披,分开、拨开。
㉚ 遽(jù):急忙。
㉛ 掭(tiàn):拨动、撩拨。
㉜ 审:仔细。
㉝ 项:后脖子。
㉞ 不啻(chì):不止,比不上。啻,止。
㉟ 蟹(xiè)白栗黄:如同蟹肉一样白,如同栗子粉一样黄。蟹,同"蟹"。
㊱ 以塞官责:塞,应付。责,差事。

成有子九岁,窥父不在,窃发①盆。虫跃掷径出②,迅不可捉。及扑入手,已股③落腹裂,斯须就毙④。儿惧,啼告母。母闻之,面色灰死,大骂曰:"业根⑤!死期至矣!而翁⑥归,自⑦与汝覆算⑧耳!"儿涕而出。未几⑨成归,闻妻言,如被⑩冰雪。怒索儿,儿渺然不知所往;既得其尸于井。因而化怒为悲,抢呼⑪欲绝。夫妻向隅⑫,茅舍无烟,相对默然,不复聊赖⑬。

　　日将暮,取儿藁葬⑭。近抚之,气息惙然⑮。喜置榻上,半夜复苏。夫妻心稍慰。但顾蟋蟀笼虚,顾之则气断声吞⑯,亦不敢复究儿,自昏达曙,目不交睫⑰。东曦既驾⑱,僵卧长愁。忽闻门外虫鸣,惊起觇视⑲,虫宛然尚在。喜而捕之。一鸣辄跃去,行且速。覆之以掌,虚若无物;手裁⑳举,则又超忽㉑而跃。急趁之。折过墙隅,迷其所往。徘徊四顾,见虫伏壁上。审谛之,短小,黑赤色,顿㉒非前物。成以其小,劣之。惟彷徨瞻顾,寻所逐者。壁上小虫,忽跃落衿袖㉓间。视之,形若土狗㉔,梅花翅,方首长胫,意㉕似良。喜而收之。将献公堂,惴惴恐不当㉖意,思试之斗㉗以觇之。

　　村中少年好事者,驯养一虫,自名"蟹壳青",日与子弟角,无不胜。欲居之以为利;而高其直㉘,亦无售者。径造庐㉙访成。视成所蓄,掩口胡卢㉚而笑。因出己虫,纳比笼㉛中。成视之,

① 发:打开。
② 跃掷径出:形容蟋蟀跳出时非常迅速。掷,跳跃。径,径直。
③ 股:大腿。
④ 斯须就毙:一会儿就快死了。
⑤ 业(niè)根:祸种。业,同"孽",佛教用语,罪恶的意思。
⑥ 而翁:而,同"尔",你的。翁,父亲。
⑦ 自:就。
⑧ 覆算:彻底清算。
⑨ 未几:不多久。
⑩ 被:覆盖。
⑪ 抢(qiāng)呼:头撞地,口呼天。
⑫ 向隅:"向隅而泣"的省缩,意指伤心地痛哭。隅,墙角。
⑬ 聊赖:依靠、指望,指生活或精神上的依靠。
⑭ 藁(gǎo)葬:用草席裹尸埋葬。藁,稻草,这里借指草席。
⑮ 惙(chuò)然:呼吸很微弱的样子。惙,疲乏。
⑯ 气断声吞:出不来气,说不出话,形容极度悲伤。
⑰ 交睫:闭上眼睛,睡觉。
⑱ 东曦既驾:羲和已经驾起车载着太阳神出发了,指太阳升起。曦,同"羲",这里指为太阳神驾车的羲和。
⑲ 觇(chān)视:窥看、察看。
⑳ 裁:同"才"。
㉑ 超忽:突然而又迅速。
㉒ 顿:立即,转眼间。
㉓ 衿袖:借指上衣。衿,衣襟。
㉔ 土狗:蝼蛄的别称。
㉕ 意:估料、觉得。
㉖ 当(dàng):适合。
㉗ 试之斗:"试之以斗"的省略。试,考验。以,通过。
㉘ 高其直:抬高它的卖价。
㉙ 造庐:到家。
㉚ 胡卢:强忍住笑的样子。
㉛ 比笼:一种比试蟋蟀优劣的笼子。

庞然修伟①，自增惭怍②，不敢与较。少年固强之。顾③念蓄劣物终无所用，不如拚博④一笑。因合纳斗盆。小虫伏不动，蠢若木鸡⑤。少年又大笑。试以猪鬣毛⑥，撩拨虫须，仍不动。少年又笑。屡撩之，虫暴怒，直奔⑦，遂相腾击，振奋⑧作声。俄⑨见小虫跃起，张尾伸须，直龁⑩敌领。少年大骇，解令休止。虫翘然⑪矜鸣，似报主知。成大喜。方共瞻玩，一鸡瞥⑫来，径进以啄。成骇立愕呼。幸啄不中，虫跃去尺有咫⑬；鸡健进，逐逼之，虫已在爪下矣。成仓猝莫知所救，顿足失色。旋⑭见鸡伸颈摆扑；临视，则虫集⑮冠上，力叮不释。成益惊喜，掇置笼中。

翼日⑯进宰。宰见其小，怒诃成。成述其异。宰不信。试与他虫斗，虫尽靡⑰；又试之鸡，果如成言。乃赏成，献诸抚军⑱。抚军大悦，以金笼进上，细疏⑲其能。既入宫中，举天下所贡蝴蝶、螳螂、油利挞、青丝额……一切异状，遍试之，无出其右⑳者。每闻琴瑟之声，则应节而舞。益奇㉑之。上大嘉悦，诏赐抚臣名马衣缎。抚军不忘所自㉒，无何㉓，宰以"卓异㉔"闻。宰悦，免成役。又嘱学使㉕，俾入邑庠㉖。后岁余，成子精神复旧㉗。自言身化促织，轻捷善斗，今始苏耳。抚军亦厚赉㉘成。不数岁，田百顷，楼阁万椽，牛羊蹄躈㉙各千计。一出门，裘马过世家焉㉚。

① 庞然修伟：又大，又长，又壮。伟，健壮。
② 惭怍(zuò)：惭愧。
③ 顾：只，不过。
④ 博：博得、换取。
⑤ 蠢若木鸡：从成语"呆若木鸡"变化而来，用来形容由于突然的恐惧或惊讶而发愣的样子。
⑥ 鬣(liè)毛：颈上的长毛。
⑦ 奔(bèn)：直向目的地而去。
⑧ 振奋：振、奋，都指"展翅"。
⑨ 俄：随即。
⑩ 龁(hé)：咬。
⑪ 翘(qiǎo)然：鼓翅的样子。翘，举。
⑫ 瞥：很快地看一眼，引申为突然。
⑬ 尺有(yòu)咫(zhǐ)：一尺七八寸。有，通"又"。咫，八寸。
⑭ 旋：随即。
⑮ 集：鸟飞落到树上，这里泛指"落下"。
⑯ 翼日：第二天。翼，同"翌"(yì)。
⑰ 靡(mǐ)：倒下，引申为失败。
⑱ 抚军：官名，清朝巡抚的别称，总管一省民政和军政的长官。作者写明朝的事，用的却是清朝的官名。
⑲ 细疏：详细地陈述。疏，封建时代臣下向君主分条陈述事情的一种公文，这里用如动词。
⑳ 出其右：即"出于其右"，在它之上。古代有时以左为尊，有时以右为尊。
㉑ 奇：以……为奇，感到稀奇。
㉒ 所自：自何，从哪里来。自，从。
㉓ 无何：没多久。
㉔ 卓异：卓越优异，这是考核官吏政绩的最佳评语。
㉕ 学使：专管教育的官。
㉖ 俾(bǐ)入邑庠：俾，使。入邑庠，进入县学，即当了秀才。
㉗ 旧：形容词用如名词，原状。
㉘ 赉：赏赐。
㉙ 蹄躈(qiào)：牲口的脚。
㉚ 裘马过世家焉：比大家族还要富有。裘，轻而暖的皮衣。过，超过。

异史氏①曰:"天子偶用一物,未必不过此已②忘;而奉行者即③为定例。加以官贪吏虐,民日贴妇卖儿④,更无休止。故天子一跬步⑤,皆关民命,不可忽也。独是⑥成氏子以蠹贫,以促织富,裘马扬扬⑦。当其为里正、受扑⑧责时,岂意其至此哉!天将以酬长厚者⑨,遂⑩使抚臣、令尹,并受促织恩荫。闻之:一人飞升,仙及鸡犬⑪。信夫⑫!"

4. 选文简析

《促织》是《聊斋志异》中一篇极具思想性和艺术特色的短篇精品,具有深刻的讽刺性和批判意义。小说描写成名一家悲惨的遭遇,通过成名从悲到喜、喜极生悲、悲极复喜、祸福转化的奇特故事,深刻揭露了封建社会统治者的骄奢淫逸,各级官吏的横征暴敛、媚上责下,寄托了作者对小人物悲惨命运的深切同情。

故事始终围绕"促织"展开,前半部分叙写由"宫中尚促织之戏,岁征民间"造成的一幕民间悲剧;后半部分以幻化之笔,叙写一头神奇善斗的促织使皇帝大悦,抚臣受到宠遇,县令闻名,几乎丧子、献虫的平民也因其受益。前后两部分相合,表现了一个严肃的主题:"天子一跬步,皆关民命,不可忽也。"揭露现实政治的腐败和统治阶级对人民的残酷压迫,是《聊斋志异》的主题之一。这类作品揭示了封建社会的根本矛盾,具有很高的思想价值。《促织》是这类作品中的上乘之作,也是表现蒲松龄社会责任感和深邃冷峻思考的典范之作。

小说揭露现实社会的黑暗,但作者却采用曲笔,假托明代,开头即指明故事发生于明代"宣德间"。这样可以不受限制,避开"文网"的迫害,为"借古讽今"的笔法。

《促织》按事件发展的自然顺序叙事,故事完整,情节曲折多变,又构思严谨。小说紧紧抓住蟋蟀的得而复失、失而再得这条主线,围绕主人公成名一家忽喜忽悲、忽安忽危、忽祸忽福的坎坷命运,把故事情节组织得大起大落,腾挪跌宕,波曲云诡。读者为千变万化的情节所吸引,情绪也随之波澜起伏,从而形成无比强烈的艺术效果。如作者在写到成名虫死子亡、困入绝境时,却忽然笔锋一转,成子灵魂化为蟋蟀,连斗连胜,为成名挣来了富贵裘马。小说似乎也由悲剧转向喜剧。这种超现实的幻化手法的运用,增加了作品情节的曲折性和生动性,也便于寄托作者的理想和愿望。

小说结尾没有摆脱传统小说的喜剧结局,但这种喜剧结局更能反衬出作品的悲剧色彩。作者以乐写哀,反衬出更深层的悲剧意义。"异史氏曰"一段文字是蒲松龄对故事所作的评论,

① 异史氏:作者自称。《聊斋志异》里边有许多怪异的事,所以称异史。
② 已:就、便。
③ 即:却。
④ 贴妇卖儿:互文,即"贴卖妇儿"。贴,抵押。
⑤ 跬(kuǐ)步:古代以两足各跨一次为步,半步为跬。这里借指一举一动。
⑥ 是:这个。
⑦ 扬扬:得意的样子。
⑧ 扑:刑具。
⑨ 长厚者:忠厚老实的人,指成名。
⑩ 遂:副词,竟然。
⑪ 一人飞升,仙及鸡犬:传说汉淮南王刘安修炼成仙,飞升上天,他服药留下的容器让鸡犬啄舐(shì)后,鸡犬也成了仙。后来被用来比喻一个人发迹了,同他有关系的人都跟着得势。及,连及。
⑫ 信夫(fú):确实是这样啊。信,确实。夫,语气助词。

这是笔记小说常用的一种形式,通过评语直接表达自己的观点。这段评论以"天子一跬步,皆关民命,不可忽也",寄讽谏之旨;以成名的一贫一富,说明"天将酬长厚者",反映了"善恶有报"的宿命论思想;以"一人飞升,仙及鸡犬"的说法,表明封建官僚的升迁发迹建立在百姓苦难之上,抒发了作者愤懑不平之感。

这篇小说写景状物达到了炉火纯青的地步,显示了作者高超的艺术表现技巧。中国古代小说注重情节性,对人物形象的塑造略显不足,但《促织》神态描写细致入微,人物形象栩栩如生,可谓独树一帜。作者善于运用白描手法进行勾勒,描绘人物亦怒亦悲亦愁的神态,又巧妙借用景物衬托,来表现人物的精神状态。小说在精炼处惜字如金,在形象处却又泼墨如水,细致入微,生动感人。如写成子幻化的蟋蟀与村中少年的"蟹壳青"比斗的一节,不过一二百字,却写出惊心动魄的场面和曲折变幻的情节。作者不仅逼真地写出了小虫的形状、动作和神态,还运用欲扬先抑、欲擒故纵的表现方法,细致而生动地表现了小虫的特异本领。在写虫的同时,更深入地写出成名的悲喜情感,而这种情感波澜又跟成名一家的生死祸福紧紧联系在一起。小说的场面和细节,都围绕着人物的命运和作品的主题而展开。

细致入微的人物心理描写,是这篇小说生动感人的一个重要因素。故事开端即描写官府逼迫下成名的心理矛盾,一方面是苦无生路,忧闷欲死;另一方面是在痛苦中挣扎,"冀有万一之得"。这种心理矛盾,促使他按"神"示的图去庙宇寻觅促织,而寻求促织中的希冀、急切、惊愕、狂喜等情绪变化无不与他的心理矛盾直接联系,情理自然,真实感人。作者还善于围绕人物的命运来写其心理变化。成名的一系列感情变化与其悲欢离合的命运紧密联系,给人以更加真实的感觉,也使人物形象更为丰满。

小说语言精练,生动形象。如第三段"成妻纳钱案上,焚拜如前人。食顷,帘动,片纸抛落。拾视之,非字而画……"二十余字,就清楚地记叙了成妻求虫的全过程。第三段中作者去芜存杂,突出动作性,通过"逐""蹑""扑""掭""灌""视"等词,把成名捕虫的全过程描绘得纤细毕现,如在眼前。

5. 思考题

(1)故事结尾成名得到厚赏"不数岁,田百顷,楼阁万椽,牛羊蹄躈各千计。一出门,裘马过世家焉。"有人认为这一"光明"的尾巴,冲淡了小说的悲剧气氛,削弱了作品的进步主题,是作者思想局限性的反映。你赞同这一观点吗?为什么?

(2)成名的心理经历了怎样的变化?举例说明小说心理描写的特点。

(3)为什么说《促织》的故事情节曲折离奇、跌宕起伏?

(4)清代邹弢《蒲留仙写书》有载:"相传先生居乡里,落拓无偶,性尤怪僻,为村中童子师,食贫自给,不求于人。作此书时,每临晨携一大磁罂,中贮苦茗,具淡巴菰一包,置行人大道旁。下陈芦衬,坐于上,烟茗置身畔,见行道者过,必强执与语,搜奇说异,随人所知;渴则饮以茗,或奉以烟。必令畅谈乃已。偶闻一事,归而粉饰之。如是二十余寒暑,此书方告蒇。故笔法超绝。"请谈谈这段文字记录的故事对文学创作的启示意义。

6.拓展阅读

婴宁①

王子服,莒之罗店②人。早孤,绝惠,十四入泮③。母最爱之,寻常不令游郊野。聘萧氏,未嫁而夭,故求凰未就④也。

会上元⑤,有舅氏子吴生,邀同眺瞩⑥。方至村外,舅家有仆来,招吴去;生见游女如云,乘兴独遨。有女郎携婢,拈梅花一枝,容华绝代,笑容可掬。生注目不移,竟忘顾忌。女过去数武⑦,顾婢曰:"个⑧儿郎目灼灼似贼!"遗花地上,笑语自去。生拾花怅然,神魂丧失,怏怏⑨遂返。

至家,藏花枕底,垂头而睡,不语亦不食。母忧之。醮禳益剧⑩,肌革锐减⑪。医师诊视,投剂发表⑫,忽忽若迷。母抚问所由,默然不答。适吴生来,嘱密诘之。吴至榻前,生见之泪下。吴就榻慰解,渐致研诘⑬。生具吐其实,且求谋画。吴笑曰:"君意亦复痴!此愿有何难遂?当代访之。徒步于野,必非世家。如其未字⑭,事固谐矣;不然,拼以重赂,计⑮必允遂。但得痊瘳⑯,成事在我。"生闻之,不觉解颐⑰。吴出告母,物色女子居里,而探访既穷,并无踪绪。母大忧,无所为计。然自吴去后,颜顿开,食亦略进。

数日,吴复来。生问所谋。吴绐⑱之曰:"已得之矣。我以为谁何人,乃我姑氏女,即君姨妹行,今尚待聘;虽内戚有婚姻之嫌⑲,实告之,无不谐者。"生喜溢眉宇,问:"居何里?"吴诡⑳曰:"西南山中,去此可三十余里。"生又付嘱再四,吴锐身自任㉑而去。生由此饮食渐加,日就平复。探视枕底,花虽枯,未便雕落。凝思把玩,如见其人。怪吴不至,折柬㉒招之。吴支托㉓不肯赴召。生恚怒㉔,悒悒不欢。母虑其复病,急为议姻;略与商榷,辄摇首不愿。惟日盼吴。

① 选自《聊斋志异》(人民文学出版社1989年版)。
② 莒(jǔ)之罗店:莒,古国名,今山东莒县一带。罗店为其县一地名。
③ 入泮(pàn):泮,即泮宫,此指地方官办的学馆。入泮,即考取秀才,得以进县学读书。
④ 求凰未就:没有结婚。求凰,即求妻。因未婚妻早亡,所以王子服一直没有娶亲。
⑤ 会上元:会,赶上。上元,即元宵节。
⑥ 眺瞩:登高望远。此意为郊游。
⑦ 数武:过去称半步为武。数武,就是几步。
⑧ 个:这个。
⑨ 怏怏:失意的神态。
⑩ 醮禳(jiào ráng)益剧:醮禳,请和尚道士祈福消灾的迷信行为。剧,加重。意为越求神拜佛病情越重。
⑪ 肌革锐减:身体很快消瘦。革,皮肤。
⑫ 投剂发表:吃药发散内火。投剂,从病人的角度说就是吃药。发表,中医治病方法之一。
⑬ 研诘:细细询问。
⑭ 字:女子许婚。
⑮ 计:估计。
⑯ 痊瘳(chōu):病好。
⑰ 解颐:笑。颐,面颊。
⑱ 绐(dài):说谎话骗人。
⑲ 虽内戚有婚姻之嫌:内戚,母系的姨表亲。同母系的姨表亲戚结婚,血缘近,对后代不利,因而有嫌忌。
⑳ 诡:欺骗。
㉑ 锐身自任:挺身承担,自告奋勇。
㉒ 折柬:裁纸写信。
㉓ 支托:支吾推托。
㉔ 恚(huì)怒:恼怒、气愤。

吴迄无耗①,益怨恨之。转思三十里非遥,何必仰息②他人?

怀梅袖中,负气自往,而家人不知也。伶仃独步,无可问程,但望南山行去。约三十余里,乱山合沓③,空翠爽肌,寂无人行,止有鸟道④。遥望谷底,丛花乱树中,隐隐有小里落。下山入村,见舍宇无多,皆茅屋,而意甚修雅⑤。北向一家,门前皆丝柳,墙内桃杏尤繁,间以修竹;野鸟格磔⑥其中。意其园亭,不敢遽⑦入。回顾对户,有巨石滑洁,因据坐少憩。俄⑧闻墙内有女子,长呼"小荣",其声娇细。

方伫听间,一女郎由东而西,执杏花一朵,俛首⑨自簪。举头见生,遂不复簪,含笑捻花而入。审视之,即上元途中所遇也。心骤喜。但念无以阶进⑩;欲呼姨氏,顾⑪从无还往,惧有讹误。门内无人可问。坐卧徘徊,自朝至日昃⑫,盈盈望断⑬,并忘⑭饥渴。时见女子露半面来窥,似讶其不去者。忽一老媪扶杖出,顾生曰:"何处郎君,闻自辰刻⑮便来,以至于今。意将何为?得毋⑯饥耶?"生急起揖之,答云:"将以盼亲⑰。"媪聋聩⑱不闻。又大言之,乃问:"贵戚何姓?"生不能答。媪笑曰:"奇哉!姓名尚自不知,何亲可探?我视郎君,亦书痴耳。不如从我来,啖以粗粝⑲;家有短榻可卧。待明朝归,询知姓氏,再来探访,不晚也。"生方腹馁思啖⑳,又从此渐近丽人,大喜。从媪入,见门内白石砌路,夹道红花,片片堕阶上;曲折而西,又启一关㉑,豆棚花架满庭中。肃客入舍㉒,粉壁光明如镜;窗外海棠枝朵,探入室中;裀藉几榻㉓,罔不洁泽。甫坐㉔,即有人自窗外隐约相窥。媪唤:"小荣!可速作黍㉕。"外有婢子嗷声而应㉖。

① 迄无耗:最终没有消息。迄,最后。耗,消息。
② 仰息:依赖。
③ 合沓(tà):集聚重叠。
④ 鸟道:比喻山路狭窄而险峻,只有飞鸟可过。
⑤ 修雅:整齐优雅。
⑥ 格磔(zhé):鸟鸣声。
⑦ 遽(jù):突然。
⑧ 俄:忽然。
⑨ 俛(fǔ)首:低头。
⑩ 阶进:踏着阶梯而入,这里有通过关系或找出理由进去的意思。
⑪ 顾:但是。
⑫ 日昃(zè):太阳过午偏西。
⑬ 盈盈望断:形容专心一意盼望着的神情。盈盈,眼光流转的样子。
⑭ 并忘:两忘,同时都忘了。
⑮ 辰刻:上午七时至九时之间。
⑯ 得毋:莫不是。
⑰ 盼亲:探亲。
⑱ 聋聩:耳聋。
⑲ 啖以粗粝:拿粗米饭给他吃。
⑳ 馁(něi):饿。
㉑ 关:门。
㉒ 肃客入舍:让客人先进屋,表示尊敬。肃,请进。
㉓ 裀(yīn)藉几榻:裀藉,垫褥。几,桌子。榻,床。
㉔ 甫坐:刚坐下。
㉕ 作黍:做饭。
㉖ 嗷(jiào)声而应:大声答应。

坐次①,具展宗阀②。媪曰:"郎君外祖,莫姓吴否?"曰:"然。"媪惊曰:"是吾甥也!尊堂,我妹子。年来以家窭贫③,又无三尺男④,遂至音问⑤梗塞。甥长成如许,尚不相识。"生曰:"此来即为姨也,匆遽遂忘姓氏。"媪曰:"老身秦姓,并无诞育⑥;弱息⑦仅存,亦为庶产⑧。渠母改醮⑨,遗我鞠养⑩。颇亦不钝,但少教训,嬉不知愁。少顷,使来拜识。"未几,婢子具饭,雏尾盈握⑪。媪劝餐已,婢来敛具⑫。媪曰:"唤宁姑来。"婢应去。良久,闻户外隐有笑声。媪又唤曰:"婴宁,汝姨兄在此。"户外嗤嗤笑不已。婢推之以入,犹掩其口,笑不可遏。媪瞋目⑬曰:"有客在,咤咤叱叱⑭,是何景象?"

　　女忍笑而立,生揖之。媪曰:"此王郎,汝姨子。一家尚不相识,可笑人也。"生问:"妹子年几何矣?"媪未能解。生又言之。女复笑不可仰视。媪谓生曰:"我言少教诲,此可见矣。年已十六,呆痴裁⑮如婴儿。"生曰:"小于甥一岁。"曰:"阿甥已十七矣,得非庚午属马者耶?"生首应⑯之。又问:"甥妇阿谁?"答云:"无之。"曰:"如甥才貌,何十七岁犹未聘?婴宁亦无姑家⑰,极相匹敌;惜有内亲之嫌。"

　　生无语,目注婴宁,不遑他瞬⑱。婢向女小语云:"目灼灼,贼腔未改!"女又大笑,顾婢曰:"视碧桃开未?"遽起,以袖掩口,细碎连步而出。至门外,笑声始纵。媪亦起,唤婢襆被⑲,为生安置。曰:"阿甥来不易,宜留三五日,迟迟⑳送汝归。如嫌幽闷,舍后有小园,可供消遣;有书可读。"

　　次日,至舍后,果有园半亩,细草铺毡,杨花糁径㉑;有草舍三楹,花木四合其所㉒。穿花小步,闻树头苏苏有声,仰视,则婴宁在上。见生来,狂笑欲堕。生曰:"勿尔,堕矣!"女且下且笑,不能自止。方将及地,失手而堕,笑乃止。生扶之,阴㨃其腕㉓。

① 坐次:依次坐定的时候。
② 具展宗阀:详细说明宗族门第。
③ 窭(jù)贫:极贫。
④ 三尺男:喻指成年男人。
⑤ 音问:消息。
⑥ 诞育:生育。
⑦ 弱息:对自己女儿的谦称。这里指婴宁。
⑧ 庶产:由妾生下的孩子。
⑨ 渠母改醮:她的母亲改嫁了。渠,代词,她。醮,古时女子出嫁时有人酌酒叫她喝,叫醮。改醮,改嫁。
⑩ 遗我鞠养:留给我抚养。
⑪ 雏尾盈握:形容菜肴中家禽肥大。雏尾,雏鸡。盈握,满把。
⑫ 敛具:收拾餐具。
⑬ 瞋目:生气地看对方。
⑭ 咤(zhà)咤叱叱:嘻嘻哈哈的样子。
⑮ 裁:通"才"。
⑯ 首应:点头答应。
⑰ 姑家:婆家。古代妇女称丈夫的母亲为"姑"。
⑱ 不遑他瞬:一直盯着看。遑,暇。瞬,转目看。
⑲ 襆(fú)被:铺设被褥。襆,被单,这里用为动词。
⑳ 迟迟:等一等。
㉑ 糁(sǎn)径:像碎米屑撒在小路上。糁,饭粒。
㉒ 四合其所:四面包围着这个地方。
㉓ 阴㨃(zùn)其腕:暗中捏她的手腕。㨃,捏。

女笑又作,倚树不能行,良久乃罢。生俟①其笑歇,乃出袖中花示之。女接之曰:"枯矣。何留之?"曰:"此上元妹子所遗,故存之。"问:"存之何意?"曰:"以示相爱不忘也。自上元相遇,凝思成疾,自分化为异物②;不图得见颜色,幸垂怜悯。"女曰:"此大细事③。至戚何所靳惜④?待郎行时,园中花,当唤老奴来,折一巨捆负送之。"生曰:"妹子痴耶?""何便是痴?"曰:"我非爱花,爱捻花之人耳。"女曰:"葭莩⑤之情,爱何待言。"生曰:"我所谓爱,非瓜葛之爱⑥,乃夫妻之爱。"女曰:"有以异乎?"曰:"夜共枕席耳。"

女俛思良久,曰:"我不惯与生人睡。"语未已,婢潜至,生惶恐遁去。少时,会母所。母问:"何往?"女答以园中共话。媪曰:"饭熟已久,有何长言,周遮乃尔⑦?"女曰:"大哥欲我共寝。"言未已,生大窘,急目瞪之,女微笑而止。幸媪不闻,犹絮絮究诘。生急以他词掩之。因小语责女。女曰:"适此语不应说耶?"生曰:"此背人语。"女曰:"背他人,岂得背老母。且寝处亦常事,何讳之?"生恨其痴,无术可以悟之。食方竟⑧,家中人捉双卫⑨来寻生。先是,母待生久不归,始疑;村中搜觅几遍,竟无踪兆。因往询吴。吴忆曩⑩言,因教于西南山村行觅。凡历数村,始至于此。

生出门,适相值⑪,便入告媪,且请偕女同归。媪喜曰:"我有志,匪伊朝夕⑫。但残躯不能远涉;得甥携妹子去,识认阿姨,大好!"呼婴宁。宁笑至。媪曰:"有何喜,笑辄不辍?若不笑,当为全人。"因怒之以目。乃曰:"大哥欲同汝去,可便装束。"又饷家人酒食,始送之出曰:"姨家田产丰裕,能养冗人⑬。到彼且勿归,小学诗礼⑭,亦好事翁姑。即烦阿姨,为汝择一良匹⑮。"

二人遂发。至山坳,回顾,犹依稀见媪倚门北望也。抵家,母睹姝丽,惊问为谁。生以姨女对。母曰:"前吴郎与儿言者,诈也。我未有姊,何以得甥?"问女,女曰:"我非母出。父为秦氏,没时,儿在褓中,不能记忆。"母曰:"我一姊适⑯秦氏,良确;然殂谢⑰已久,那得复存?"因审诘面庞、志赘⑱,一一符合。又疑曰:"是矣。然亡已多年,何得复存?"

疑虑间,吴生至,女避入室。吴询得故,惘然久之。忽曰:"此女名婴宁耶?"生然之。吴亟

① 俟(sì):等。
② 自分(fèn)化为异物:自以为要死了。分,料想。异物,鬼物。化为异物,死亡的婉称。
③ 大细事:很小的事。
④ 靳惜:吝惜。
⑤ 葭莩(jiā fú):芦苇里黏附的薄膜,这里借指亲戚。
⑥ 瓜葛之爱:亲戚之间的爱。瓜和葛都是牵连很长的蔓生植物,用以比喻疏远的亲戚。
⑦ 周遮乃尔:竟然这样啰嗦。周遮,一作啁嗻,声音繁杂细碎,形容言语啰嗦的样子。乃尔,竟这样。
⑧ 竟:完毕。
⑨ 捉双卫:牵着两头驴。卫,驴。
⑩ 曩(nǎng):从前的,过去的。
⑪ 适相值:正好遇见他们。
⑫ 匪伊朝夕:不止一朝一夕了。匪,非,不是。伊,助词,无义。
⑬ 冗人:多余的人,不从事生产的人。
⑭ 小学诗礼:稍微学点诗书礼仪。
⑮ 良匹:好配偶、好对象。
⑯ 适:出嫁、嫁给。
⑰ 殂(cú)谢:死亡、去世。
⑱ 痣赘:指人身体上的特征或标记。

称怪事。问所自知，吴曰："秦家姑去世后，姑丈鳏①居，祟于狐②，病瘵死③。狐生女名婴宁，绷卧床上，家人皆见之。姑丈殁，狐犹时来；后求天师④符黏壁间，狐遂携女去。将勿⑤此耶？"彼此疑参⑥。但闻室中吃吃皆婴宁笑声。母曰："此女亦太憨生⑦。"吴请面之。母入室，女犹浓笑不顾。母促令出，始极力忍笑，又面壁移时，方出。才一展拜，翻然遽入，放声大笑。满室妇女，为之粲然⑧。吴请往觇⑨其异，就便执柯⑩。寻至村所，庐舍全无，山花零落而已。吴忆姑葬处，仿佛不远；然坟垅湮没，莫可辨识，诧叹而返。

母疑其为鬼。入告吴言，女略无骇意；又吊其无家，亦殊无悲意，孜孜⑪憨笑而已。众莫之测。母令与少女同寝止。昧爽⑫即来省问⑬，操女红⑭精巧绝伦。但善笑，禁之亦不可止；然笑处嫣然，狂而不损其媚，人皆乐之。邻女少妇，争承迎之。母择吉将为合卺⑮，而终恐为鬼物。窃于日中窥之，形影殊无少异。至日，使华妆行新妇礼；女笑极不能俯仰，遂罢。生以其憨痴，恐漏泄房中隐事；而女殊密秘，不肯道一语。

每值母忧怒，女至，一笑即解。奴婢小过，恐遭鞭楚，辄求诣母⑯共话；罪婢投见，恒⑰得免。而爱花成癖，物色遍戚党；窃典金钗，购佳种，数月，阶砌藩溷⑱，无非花者。庭后有木香一架，故邻西家。女每攀登其上，摘供簪玩。母时遇见，辄诃⑲之。女卒不改。

一日，西人子见之，凝注倾倒。女不避而笑。西人子谓女意已属⑳，心益荡。女指墙底笑而下，西人子谓示约处，大悦。及昏而往，女果在焉。就而淫之，则阴如锥刺，痛彻于心，大号而踣㉑。细视，非女，则一枯木卧墙边，所接乃水淋窍也。邻父闻声，急奔研问，呻而不言。妻来，始以实告。爇火烛窍㉒，见中有巨蝎，如小蟹然。翁碎木捉杀之。负子至家，半夜寻卒㉓。

① 鳏(guān)居：男子死了妻子独居。
② 祟于狐：被狐狸精迷住了。
③ 病瘵死：害虚症而死。病，作动词用，生病。瘵，虚症。
④ 天师：汉代传播道教的张道陵，元朝被封为天师，其子孙门徒沿用这个称号从事炼丹画符等迷信活动。此处指道士。
⑤ 将勿：莫非，莫不是。
⑥ 疑参：疑惑询问。
⑦ 太憨生：过于憨傻。
⑧ 粲然：形容笑的样子。
⑨ 觇(chān)：看，窥视。
⑩ 执柯：做媒。柯，指斧头，这里用以斧头伐木做斧柄来比喻媒人做媒。
⑪ 孜孜：憨笑不停的样子。
⑫ 昧爽：天刚亮。
⑬ 省问：问安。
⑭ 女红(gōng)：指妇女纺织、刺绣等工作。
⑮ 合卺：旧时婚礼中的一种仪式，夫妻二人将两个酒杯合在一起，代指举行婚礼。
⑯ 诣母：到母亲那里去。
⑰ 恒：总是。
⑱ 阶砌藩溷(hùn)：庭阶篱笆厕所等处。藩，篱笆。溷，厕所。
⑲ 诃：责备。
⑳ 谓女意已属：认为婴宁对他已经有意了。
㉑ 踣(bó)：仆倒。
㉒ 爇(ruò)火烛窍：点燃火把，照亮那个孔。
㉓ 寻卒：随即死亡。

邻人讼生，讦发①婴宁妖异。邑宰②素仰生才，稔③知其笃行④士，谓邻翁讼诬，将杖责之。生为乞免，遂释而出。母谓女曰："憨狂尔尔，早知过喜而伏忧⑤也。邑令神明，幸不牵累；设鹘突⑥官宰，必逮妇女质公堂，我儿何颜见戚里？"女正色，矢⑦不复笑。母曰："人罔不笑，但须有时。"而女由是竟不复笑，虽故逗，亦终不笑；然竟日未尝有戚容⑧。

一夕，对生零涕。异之。女哽咽曰："曩⑨以相从日浅，言之恐致骇怪。今日察姑及郎，皆过爱无有异心，直告或无妨乎？妾本狐产。母临去，以妾托鬼母，相依十余年，始有今日。妾又无兄弟，所恃者惟君。老母岑寂⑩山阿，无人怜而合厝⑪之，九泉辄为悼恨。君倘不惜烦费，使地下人消此怨恫⑫，庶养女者不忍溺弃⑬。"生诺之，然虑坟冢迷于荒草。女但言无虑。

刻日，夫妻舆榇⑭而往。女于荒烟错楚⑮中，指示墓处，果得媪尸，肤革⑯犹存。女抚哭哀痛。舁归⑰，寻秦氏墓合葬焉。是夜，生梦媪来称谢，寤而述之。女曰："妾夜见之，嘱勿惊郎君耳。"生恨不邀留。女曰："彼鬼也，生人多，阳气胜，何能久居？"生问小荣，曰："是亦狐，最黠⑱。狐母留以视妾，每摄饵相哺⑲，故德之常不去心⑳。昨问母，云已嫁之。"由是岁值寒食，夫妻登秦墓，拜扫无缺。女逾年，生一子。在怀抱中，不畏生人，见人辄笑，亦大有母风云。

异史氏曰："观其孜孜憨笑，似全无心肝者；而墙下恶作剧，其黠孰甚焉。至凄恋鬼母，反笑为哭，我婴宁殆隐于笑者㉑矣。窃闻山中有草，名'笑矣乎'。嗅之，则笑不可止。房中植此一种，则合欢、忘忧㉒，并无颜色矣；若解语花㉓，正嫌其作态㉔耳。"

① 讦(jié)发：攻击、揭发、告发。
② 邑宰：地方官员。
③ 稔(rěn)：熟悉。
④ 笃行：品行纯厚。
⑤ 伏忧：潜藏着忧虑。
⑥ 鹘(hú)突：糊涂。
⑦ 矢：通"誓"，发誓。
⑧ 戚容：忧愁的样子。
⑨ 曩(nǎng)：从前。
⑩ 岑寂：高而静，离开人世而独处。
⑪ 合厝(cuò)：合葬。
⑫ 怨恫(tōng)：怨恨与病痛。
⑬ 庶养女者不忍溺弃：也许可以使生女孩的人不忍心将其淹死或抛弃。庶，大概。
⑭ 舆榇(chèn)：用车子装着棺材。榇，棺材。
⑮ 错楚：杂乱的灌木丛。
⑯ 肤革：皮肤。
⑰ 舁(yú)归：共同抬回来。
⑱ 黠(xiá)：聪明而狡猾。
⑲ 摄饵相哺：找来食物喂养。
⑳ 德之常不去心：感激不忘。德，感激。去心，忘。
㉑ 殆隐于笑者：大概是以笑隐藏真相的人。
㉒ 合欢、忘忧：合欢，即夜合花。忘忧，萱草的别名。传说这两种花可使人欢乐而忘记忧愁。
㉓ 解语花：懂得说话的花，喻指善于迎合人意的美女。
㉔ 作态：装模作样。

六、中国古典小说的巅峰之作——《红楼梦》

"《红楼梦》是我们中华民族的一部古往今来、绝无仅有的'文化小说'。"(周汝昌《红楼十二层》)这部旷世奇书以贾、史、王、薛四大家族的兴衰为背景,以贾宝玉与林黛玉、薛宝钗的爱情婚姻悲剧为主线,通过对以贾府为代表的封建家族没落过程的生动描述,描绘了上至皇宫、下及乡村的广阔历史画面,广泛而深刻地揭示了封建社会末世复杂深刻的矛盾冲突,显示了封建社会已至"运终权尽"的末世,并走向覆灭的历史趋势。可以说,它是一部从各个角度展现中国封建社会世态百相的史诗巨著。这部小说塑造了众多具有典型性格的艺术形象,展现了真正的人性美和悲剧美,具有永久的艺术魅力,堪称中国古典小说的巅峰之作。

1. 作者简介

曹雪芹(约1715—约1763年),名霑,字梦阮,号雪芹,又号芹圃、芹溪,祖居辽阳,后入满籍。自曾祖父曹玺起,三代先辈主政江宁织造达五十八年,家世显赫。曹雪芹生长于南京,少年时代过着富贵奢华的生活。雍正初年其父被革职,家业被抄,举家迁居北京,家境衰落,饱尝人世间辛酸。晚年移居北京西郊,过着"举家食粥酒常赊"的生活。乾隆二十七年(1762年)因幼子夭折,忧伤过度,除夕之夜贫病而卒。

曹雪芹素性放达,爱好广泛,能诗善画,文化修养深厚,艺术才华卓越。他身处"康乾盛世","生于繁华,终于沦落",经历盛衰变迁,顿悟世道人情。在隐居西山的十多年间,他"披阅十载,增删五次",以坚韧不拔的毅力创作了长篇章回体小说《红楼梦》。

2. 作品导读

《红楼梦》本名《石头记》,最早为八十回的抄本,称为"脂评本"或"脂本"。乾隆五十六年(1791年),程伟元、高鹗整理出版一百二十回的《红楼梦》,此为"程甲本",次年重新编印,此为"程乙本"。一般认为后四十回为高鹗所补。

曹雪芹通过描写贾宝玉的爱情和婚姻悲剧,即贾宝玉与林黛玉的爱情悲剧以及贾宝玉与薛宝钗的婚姻悲剧,细致地展现了悲剧发生和发展的复杂现实内容,揭示了造成悲剧的全面而深刻的社会根源。小说大部分故事以大观园为舞台,描写贾宝玉和一群性格、身份各异的少女在这个诗化而真实的小说世界里的故事,展示他们的青春、生命和美被毁灭的悲剧。小说里的荣宁两府,是康乾时期贵族世家的典型代表,小说以贾府的衰落过程为主线,贯穿起贾、史、王、薛四大家族的荣衰,描绘了上至皇宫、下及乡村的广阔历史画面,囊括了多姿多彩的世俗人情,揭示了封建社会走向没落的历史趋势。

《红楼梦》的艺术成就突出表现在塑造了一大批独具个性、栩栩如生的典型人物形象。小说中有名有姓的人物多达480多人。曹雪芹以描写人情世态和刻画人物见长,刻画了一系列有血有肉的个性化人物形象,让人过目难忘,再现了社会各类人物的本来面貌。

"面若中秋之月,色如春晓之花"的贾宝玉,似一块无瑕美玉,聪明灵秀。作为荣国府嫡派子孙,他是贾府的继承人,本该走一条科举荣身之路,娶一"德言工貌"的女子为妻。但他却"最不喜务正",不愿走仕途,厌恶封建士子功名利禄、封妻荫子的最高理想,力图挣脱家庭强加于

他的名缰利锁。在婚姻问题上,他不顾及家族的利益,也不按照传统道德的要求选择门当户对的封建淑女。"似傻如狂""行为乖张"的贾宝玉"天分中生成一段痴情"。他的"痴情"表现在对黛玉的钟情,也表现在对一切少女美丽与聪慧的欣赏,以及对她们不幸命运的深切同情。他的叛逆性格包含着对封建社会道德原则的蔑视,对仕途经济的人生道路和男尊女卑的封建礼教的反抗。其叛逆性格的核心是平等待人、尊重个性。他抵制男尊女卑、尊卑有序的封建等级制度,看不惯官场的趋炎附势,憎恶和蔑视世俗男性,尊重和亲近处于被压迫地位的女性,爱慕和亲近与他品行相近、气味相投的出身寒素和地位微贱的人。

贾宝玉的叛逆性格,具有悲剧的严重矛盾性。他追求个性自由,竭力摆脱贵族社会桎梏,却又不能不依附贵族阶级。他满怀着希望,但找不到出路,因为他所反对的,正是他所依赖的。他个性中对自由的追求,集中表现在爱情婚姻上一心追求真挚的思想情谊,毫不顾忌家族的利益。这种以叛逆思想为内核的爱情,必然遭到封建势力严酷的压迫,他所珍视的女子无可挽回地凋零,甚至毁灭。

林黛玉是一个更具悲剧色彩的艺术典型。病弱的黛玉貌若西子,"心较比干多一窍",冰雪聪明又才华横溢,多情无邪,率真单纯。她少年失怙,寄居于声势显赫的荣国府,自矜自重,清高孤傲,目下无尘,任情任性,伤感而又尖刻。面对封建礼教和世俗功利,她保持着纯真的天性,用真率与锋芒抵御抗拒封建势力,用尖刻的话语揭露丑恶的现实,以高傲的性格对抗环境,以诗人的才华抒发对命运悲剧的感受。

宝黛的"木石前盟",象征他们在太虚幻境中就有着刻骨铭心的感情。现实社会中,宝黛爱情却与封建主义存在无法调和的矛盾:①违背父母之命的封建婚姻制度;②恋爱的叛逆思想内核与整个封建主义相冲突。这注定了宝黛爱情的悲剧结局,因为封建家庭要维护自身的根本利益,决不允许这种恋爱存在和发展。

薛宝钗冠艳群芳,知书达理,性格温顺,宽容随和,藏愚守拙,喜怒不形于色。她懂得顺从环境,规劝宝玉注重"仕途经济",对上会逢迎,对下会安抚,博得一片赞扬。她与宝玉象征富与贵结合的"金玉良缘",是贾、薛两大家族理想的婚姻。薛宝钗是一个封建社会的女性典范,也是一个失去自我的悲剧人物。她爱慕宝玉,却自我封闭于心中;她的才学不亚于林黛玉,却又尊崇"女子无才便是德";她有很强的审美能力,却压抑自身的爱好和情趣。从这一形象的毁灭过程中,可以看到封建社会如何消磨人的个性,蚕食人的灵魂。

围绕"悲金悼玉"的爱情婚姻悲剧,《红楼梦》还写出了"千红一哭""万艳同悲"的"女儿国"悲剧。元春死于深宫,迎春误嫁"中山狼"被折磨至死,探春远嫁他乡,惜春出家为尼,爽朗乐观的史湘云命运坎坷,李纨谨守妇道也空为笑谈,追求高洁、带发修行的妙玉被乱世污损。贾府用人丫鬟们的命运更为悲惨。鸳鸯拒绝给贾赦当小妾而悬梁自尽,"心比天高,身居下贱"的晴雯抱恨而终,司棋为争取自由恋爱被逐出大观园撞墙自尽。这些人物,无不血肉饱满,个性鲜明。此外,作品还描写了敦厚和善、乐享荣华的封建大家长贾母,奸诈泼辣、两面三刀的王熙凤,外慈内狠的王夫人,好色昏庸的贾赦,道貌岸然的贾政等个性鲜明的人物。上述各类人物,共同构建了封建社会纷繁丰富的人生图景。

《红楼梦》全面突破中国章回小说的窠臼,极大地丰富了小说的叙事艺术,对中国小说的发展产生了深远的影响。如鲁迅所言:"自有《红楼梦》出来以后,传统的思想和写法都打破了。"

(鲁迅《中国小说的历史的变迁》)

　　曹雪芹创造的虚拟化以至角色化的叙人叙事,是中国小说史上第一次自觉运用具有现代意味的叙人叙事方式。小说是记述女娲补天遗留下的顽石在人世间的传记,这块顽石幻化为贾宝玉,全书以这一独特的视角来叙人叙事。前五回以神话故事、"假语村言"掩去内容的实质,将作品置入扑朔迷离中,借用"真""假"观念,托言"梦""幻"世界,使整部小说按着这一以假寓真的结构铺陈发展,营造出一个"生活世界"。

　　作品还运用了多角度复合叙事。作者灵活地运用全知叙事和限知叙事,使作品更加真实,人物性格更为鲜明。如第三回中,林黛玉初进荣国府,从全知视角展开叙述,又穿插了林黛玉的视角看贾府众人,还通过贾府众人的眼睛和感受来看林黛玉,叙述人和叙述视角在林黛玉和众人之间频繁转移。叙事方式的转变,可使作者尽量避免直接介入,根据不同的审美需要和构思来创造不同的叙述人,有利于体现作家的个人风格,展示人物的真实面貌,深入人物内心进行心理描写,达到人物个性化的目的。

　　《红楼梦》使古典小说的人物塑造完成从类型化到个性化的转变。曹雪芹完全改变了人物类型化、绝对化的描写,真实地再现人物性格的丰富性和复杂性。《红楼梦》取得的巨大进步在于,写出人物心灵及其矛盾冲突、人物性格中不同因素的互相渗透和融合,达到了人物性格丰富性、多样性和完整性高度统一。不仅贾宝玉、林黛玉这对寄托了作者人格美、精神美、理想美的主人公如此,王熙凤这一人物也表现出种种矛盾复杂的情形,形成性格"迷人的真实"。作者突出其虚伪与造作,又表现她机敏诙谐、泼辣豪爽、自私和权诈的性格。写她与丈夫贾琏的关系,表现夫妻之间的貌合神离、同床异梦;写她与尤二姐的关系,表现"外作贤良,内藏奸猾"的两面三刀;写她与贾府奴婢下人的关系,表现她统治手段残恶却又高明;写她与贾府外部的关系,表现她勾通官府、胡作非为。这是一个充满活力,使人觉得可憎可惧,有时又可亲可近的人物形象。

　　曹雪芹善于通过日常生活的细节描写,来表现人物不同的性格特点。这些不同的性格因人物的不同出身、教养、经历、地位、思想而造成,因而不同性格的人物,往往代表了不同的社会力量。在人物内心的揭示和挖掘方面,曹雪芹善于通过对人物心理的细腻描绘来展现人物复杂的内心活动和精神世界,使人物形象明晰饱满。如描写林黛玉时,作者笔触深入这位少女的心灵深处,多次直接、间接地描写黛玉的内心活动,细腻地刻画了黛玉的精神世界。描写黛玉初到贾府时,以精炼扼要的心理描写和人物言行的紧密结合,表现她如履薄冰的心理状态。

　　曹雪芹常通过大事件、大场面,把人物置于生活冲突的漩涡里,用人物自己的言行来表现人物的性格和精神面貌。如第七十四回描写"抄检大观园"的场面中,表现出人物各自的思想面貌和个性特点。

　　在艺术表现上,《红楼梦》普遍地运用了对比手法。曹雪芹设置了鲜明对照的两个世界:以女性为中心的大观园与以男性为中心的社会。一个自由天真,充满青春的欢声笑语;一个在权威和礼教外衣下,处处充盈着贪婪、腐败和丑恶。作者通过对比这两个世界善恶、美丑的差异,来揭露封建社会的黑暗和腐朽。作者注意相近人物复杂性格的全面对照,在对比中突出人物个性的独特性。如在对比中鲜明地呈现出林黛玉与薛宝钗难以调和的性格差异:一个"行为豁达,随分从时",有时则矫揉造作,一个"孤高自许""目下无尘",有时不免任性尖酸;一个倾向于

理智,是"任是无情也动人"的美人,一个执着于感情,具有诗人的热烈感情和冲动;一个是以现实的利害规范自己的言行,一个以感情的追求作为人生的目标。

　　整部小说雄丽深邃又婉约缠绵。曹雪芹以诗人的敏感去感知生活,表现自己的人生体验,创造出一种诗的意境,让读者品尝人生的况味。他擅长借景抒情,移情于景,创造出诗画一体的优美意境。小说中诗化的山水和人物的精神面貌相互融合,营造了许多优美的意境。如黛玉葬花时的飞柳飘絮,衬着落花流水;宝黛在沁芳闸同读《西厢记》时落红阵阵,衬着白瀑银练;湘云醉卧石凳的红香散乱,衬着蜂蝶飞舞等。诗境入画,画中有诗,人物更添神采,景物更具气韵。作品的叙事因渗入了抒情因素,更具有一种空灵、高雅、优美的风格。此外,象征手法的运用,也使作品像诗一样具有含蓄、朦胧的特点,给读者留下更多的想象空间。如用翠竹象征黛玉的孤标傲世的人格,用花谢花飞、红消香断象征少女的离情伤感和红颜薄命。

　　《红楼梦》的结构新颖而奇巧,谋篇布局精致。曹雪芹打破传统小说的单线式结构,采用多条线索齐头并进、交相连结又互相制约的网状结构。小说以贾、林、薛的爱情婚姻纠葛为贯穿全篇的一条主线,贾元妃与贾府的联系,贾府与僧、道的联系,贾雨村与贾府的联系,刘姥姥三进荣国府为四条副线,以贾府衰败过程为背景,串联起大、小事件和矛盾冲突。众多的人物与事件承转穿插在这个宏大的结构中,互相影响,互相制约,筋络连接,纵横交错,但故事线索清晰有序,有条不紊。

　　综上所述,曹雪芹以其卓越的艺术才华创造了中国古典小说空前的巅峰之作《红楼梦》,给世界文学宝库留下了珍贵的艺术瑰宝和不朽经典。

3. 作品文库

第二十九回　享福人福深还祷福　痴情女情重愈斟情[①]

　　话说宝玉正自发怔,不想黛玉将手帕子甩了来,正碰在眼睛上,倒唬了一跳,问是谁。林黛玉摇着头儿笑道:"不敢,是我失了手。因为宝姐姐要看呆雁,我比给他看,不想失了手。"宝玉揉着眼睛,待要说什么,又不好说的。

　　一时,凤姐儿来了,因说起初一日在清虚观打醮[②]的事来,遂约着宝钗、宝玉、黛玉等看戏去。宝钗笑道:"罢,罢,怪热的。什么没看过的戏,我就不去了。"凤姐儿道:"他们那里凉快,两边又有楼。咱们要去,我头几天打发人去,把那些道士都赶出去,把楼打扫干净,挂起帘子来,一个闲人不许放进庙去,才是好呢。我已经回了太太了,你们不去我去。这些日子也闷得很了。家里唱动戏,我又不得舒舒服服地看。"

　　贾母听说,笑道:"既这么着,我同你去。"凤姐听说,笑道:"老祖宗也去,敢情好了!就只是我又不得受用了。"贾母道:"到明儿,我在正面楼上,你在旁边楼上,你也不用到我这边来立规矩,可好不好?"凤姐儿笑道:"这就是老祖宗疼我了。"贾母因又向宝钗道:"你也去,连你母亲也去。长天老日的,在家里也是睡觉。"宝钗只得答应着。

　　贾母又打发人去请了薛姨妈,顺路告诉王夫人,要带了他们姊妹去。王夫人因一则身上不

[①] 选自《红楼梦》(人民文学出版社1992年版)。
[②] 打醮:道士设坛念经做法事。

好,二则预备着元春有人出来,早已回了不去的,听贾母如今这样说,笑道:"还是这么高兴。"因打发人去到园里告诉:"有要逛的,只管初一跟了老太太逛去。"这个话一传开了,别人都还可以,只是那些丫头们天天不得出门槛子,听了这话,谁不要去。便是各人的主子懒怠去,他也百般撺掇了去,因此李宫裁等都说去。贾母越发心中喜欢,早已吩咐人去打扫安置,都不必细说。

　　单表到了初一这一日,荣国府门前车辆纷纷,人马簇簇。那底下凡执事人等,闻得是贵妃作好事,贾母亲去拈香,正是初一日乃月之首日,况是端阳节间,因此凡动用的什物,一色都是齐全的,不同往日。少时,贾母等出来。贾母坐一乘八人大轿,李氏、凤姐儿、薛姨妈每人一乘四人轿,宝钗、黛玉二人共坐一辆翠盖珠缨八宝车,迎春、探春、惜春三人共坐一辆朱轮华盖车。然后贾母的丫头鸳鸯、鹦鹉、琥珀、珍珠,林黛玉的丫头紫鹃、雪雁、春纤,宝钗的丫头莺儿、文杏,迎春的丫头司棋、绣桔,探春的丫头待书、翠墨,惜春的丫头入画、彩屏,薛姨妈的丫头同喜、同贵,外带着香菱、香菱的丫头臻儿,李氏的丫头素云、碧月,凤姐儿的丫头平儿、丰儿、小红,并王夫人两个丫头也要跟了凤姐儿去的金钏、彩云,奶子抱着大姐儿带着巧姐儿另在一车,还有两个丫头,一共又连上各房的老嬷嬷奶娘并跟出门的家人媳妇子,乌压压地占了一街的车。贾母等已经坐轿去了多远,这门前尚未坐完。这个说:"我不同你在一处",那个说"你压了我们奶奶的包袱",那边车上又说"蹭了我的花儿",这边又说"碰折了我的扇子",咭咭呱呱,说笑不绝。周瑞家的走来过去地说道:"姑娘们,这是街上,看人笑话。"说了两遍,方觉好了。前头的全副执事摆开,早已到了清虚观了。宝玉骑着马,在贾母轿前。街上人都站在两边。

　　将至观前,只听钟鸣鼓响,早有张法官执香披衣,带领众道士在路旁迎接。贾母的轿刚至山门以内,贾母在轿内因看见有守门大帅并千里眼、顺风耳,当方土地、本境城隍各位泥胎圣像,便命住轿。贾珍带领各子弟上来迎接。凤姐儿知道鸳鸯等在后面,赶不上来搀贾母,自己下了轿,忙要上来搀。可巧有个十二三岁的小道士儿,拿着剪筒,照管剪各处蜡花,正欲得便且藏出去,不想一头撞在凤姐儿怀里。凤姐便一扬手,照脸一下,把那小孩子打了一个筋斗,骂道:"野牛肏的,胡朝哪里跑!"那小道士也不顾拾烛剪,爬起来往外还要跑。正值宝钗等下车,众婆娘媳妇正围随得风雨不透,但见一个小道士滚了出来,都喝声叫"拿,拿,拿!打,打,打!"

　　贾母听了忙问:"是怎么了?"贾珍忙出来问。凤姐上去搀住贾母,就回说:"一个小道士儿,剪灯花的,没躲出去,这会子混钻呢。"贾母听说,忙道:"快带了那孩子来,别唬着他。小门小户的孩子,都是娇生惯养的,哪里见的这个势派。倘或唬着他,倒怪可怜见的,他老子娘岂不疼得慌?"说着,便叫贾珍去好生带了来。贾珍只得去拉了那孩子来。那孩子还一手拿着蜡剪,跪在地下乱战。贾母命贾珍拉起来,叫他别怕。问他几岁了。那孩子通说不出话来。贾母还说"可怜见的",又向贾珍道:"珍哥儿,带他去罢。给他些钱买果子吃,别叫人难为了他。"贾珍答应,领他去了。这里贾母带着众人,一层一层地瞻拜观玩。外面小厮们见贾母等进入二层山门,忽见贾珍领了一个小道士出来,叫人来带去,给他几百钱,不要难为了他。家人听说,忙上来领了下去。

　　贾珍站在阶矶上,因问:"管家在哪里?"底下站的小厮们见问,都一齐喝声说:"叫管家!"登时林之孝一手整理着帽子跑了来,到贾珍跟前。贾珍道:"虽说这里地方大,今儿不承望来这些人。你使的人,你就带了往你的那院里去,使不着的,打发到那院里去。把小幺儿们多挑几个在这二层门上同两边的角门上,伺候着要东西传话。你可知道不知道,今儿小姐奶奶们都出

来，一个闲人也到不了这里。"林之孝忙答应"晓得"，又说了几个"是"。贾珍道："去罢。"又问："怎么不见蓉儿？"一声未了，只见贾蓉从钟楼里跑了出来。贾珍道："你瞧瞧他，我这里也还没敢说热，他倒乘凉去了！"喝命家人啐他。那小厮们都知道贾珍素日的性子，违拗不得，有个小厮便上来向贾蓉脸上啐了一口。贾珍又道："问着他！"那小厮便问贾蓉道："爷还不怕热，哥儿怎么先乘凉去了？"贾蓉垂着手，一声不敢说。那贾芸、贾萍、贾芹等听见了，不但他们慌了，亦且连贾璜、贾琛、贾琼等也都忙了，一个一个从墙根下慢慢地溜上来。贾珍又向贾蓉道："你站着作什么？还不骑了马跑到家里，告诉你娘母子去！老太太同姑娘们都来了，叫他们快来伺候。"贾蓉听说，忙跑了出来，一叠声要马，一面抱怨道："早都不知作什么的，这会子寻趁我。"一面又骂小子："捆着手呢？马也拉不来。"待要打发小子去，又恐后来对出来，说不得亲自走一趟，骑马去了，不在话下。

且说贾珍方要抽身进去，只见张道士站在旁边陪笑说道："论理我不比别人，应该里头伺候。只因天气炎热，众位千金都出来了，法官不敢擅入，请爷的示下。恐老太太问，或要随喜那里，我只在这里伺候罢了。"贾珍知道这张道士虽然是当日荣国府国公的替身，曾经先皇御口亲呼为"大幻仙人"，如今现掌"道录司"印，又是当今封为"终了真人"，现今王公藩镇都称他为"神仙"，所以不敢轻慢。二则他又常往两个府里去，凡夫人小姐都是见的。今见他如此说，便笑道："咱们自己，你又说起这话来。再多说，我把你这胡子还挦了呢！还不跟我进来。"那张道士呵呵大笑，跟了贾珍进来。

贾珍到贾母跟前，控身陪笑说："这张爷爷进来请安。"贾母听了，忙道："搀他来。"贾珍忙去搀了过来。那张道士先哈哈笑道："无量寿佛！老祖宗一向福寿安康？众位奶奶小姐纳福？一向没到府里请安，老太太气色越发好了。"贾母笑道："老神仙，你好？"张道士笑道："托老太太万福万寿，小道也还康健。别的倒罢，只记挂着哥儿，一向身上好？前日四月二十六日，我这里做遮天大王的圣诞，人也来得少，东西也很干净，我说请哥儿来逛逛，怎么说不在家？"贾母说道："果真不在家。"一面回头叫宝玉。谁知宝玉解手去了才来，忙上前问："张爷爷好？"张道士忙抱住问了好，又向贾母笑道："哥儿越发发福了。"贾母道："他外头好，里头弱。又搭着他老子逼着他念书，生生地把个孩子逼出病来了。"张道士道："前日我在好几处看见哥儿写的字，作的诗，都好得了不得，怎么老爷还抱怨说哥儿不大喜欢念书呢？依小道看来，也就罢了。"又叹道："我看见哥儿的这个形容身段，言谈举动，怎么就同当日国公爷一个稿子！"说着两眼流下泪来。贾母听说，也由不得满脸泪痕，说道："正是呢，我养这些儿子孙子，也没一个像他爷爷的，就只这玉儿像他爷爷。"

那张道士又向贾珍道："当日国公爷的模样儿，爷们一辈的不用说，自然没赶上，大约连大老爷、二老爷也记不清楚了。"说毕呵呵又一大笑，道："前日在一个人家看见一位小姐，今年十五岁了，生的倒也好个模样儿。我想着哥儿也该寻亲事了。若论这个小姐模样儿，聪明智慧，根基家当，倒也配得过。但不知老太太怎么样，小道也不敢造次。等请了老太太的示下，才敢向人去说。"贾母道："上回有和尚说了，这孩子命里不该早娶，等再大一大儿再定罢。你可如今打听着，不管他根基富贵，只要模样配得上就好，来告诉我。便是那家子穷，不过给他几两银子罢了。只是模样性格儿难得好的。"

说毕，只见凤姐儿笑道："张爷爷，我们丫头的寄名符儿你也不换去。前儿亏你还有那么大

脸,打发人和我要鹅黄缎子去!要不给你,又恐怕你那老脸上过不去。"张道士呵呵大笑道:"你瞧,我眼花了,也没看见奶奶在这里,也没道多谢。符早已有了,前日原要送去的,不指望娘娘来作好事,就混忘了,还在佛前镇着。待我取来。"说着跑到大殿上去,一时拿了一个茶盘,搭着大红蟒缎经袱子,托出符来。大姐儿的奶子接了符。张道士方欲抱过大姐儿来,只见凤姐笑道:"你就手里拿出来罢了,又用个盘子托着。"张道士道:"手里不干不净的,怎么拿,用盘子洁净些。"凤姐儿笑道:"你只顾拿出盘子来,倒唬我一跳。我不说你是为送符,倒像是和我们化布施来了。"众人听说,哄然一笑,连贾珍也撑不住笑了。贾母回头道:"猴儿猴儿,你不怕下割舌头地狱?"凤姐儿笑道:"我们爷儿们不相干。他怎么常常地说我该积阴骘①,迟了就短命呢!"

张道士也笑道:"我拿出盘子来一举两用,却不为化布施,倒要将哥儿的这玉请了下来,托出去给那些远来的道友并徒子徒孙们见识见识。"贾母道:"既这么着,你老人家老天拔地地跑什么,就带他去瞧了,叫他进来,岂不省事?"张道士道:"老太太不知道,看着小道是八十多岁的人,托老太太的福倒也健壮,二则外面的人多,气味难闻,况是个暑热的天,哥儿受不惯,倘或哥儿受了腌臜气味,倒值多了。"贾母听说,便命宝玉摘下通灵玉来,放在盘内。那张道士兢兢业业地用蟒袱子②垫着,捧了出去。

这里贾母与众人各处游玩了一回,方去上楼。只见贾珍回说:"张爷爷送了玉来了。"刚说着,只见张道士捧了盘子,走到跟前笑道:"众人托小道的福,见了哥儿的玉,实在可罕。都没什么敬贺之物,这是他们各人传道的法器,都愿意为敬贺之礼。哥儿便不希罕,只留着在房里玩耍赏人罢。"贾母听说,向盘内看时,只见也有金璜③,也有玉玦④,或有事事如意,或有岁岁平安,皆是珠穿宝贯,玉琢金镂,共有三五十件。因说道:"你也胡闹。他们出家人是哪里来的,何必这样,这不能收。"张道士笑道:"这是他们一点敬心,小道也不能阻挡。老太太若不留下,岂不叫他们看着小道微薄,不像是门下出身的。"贾母听如此说,方命人接了。宝玉笑道:"老太太,张爷爷既这么说,又推辞不得,我要这个也无用,不如叫小子们捧了这个,跟着我出去散给穷人罢。"贾母笑道:"这倒说的是。"张道士又忙拦道:"哥儿虽要行好,但这些东西虽说不甚希奇,到底也是几件器皿。若给了乞丐,一则与他们无益,二则反倒糟蹋了这些东西。要舍给穷人,何不就散钱与他们。"宝玉听说,便命收下,等晚间拿钱施舍罢了。说毕,张道士方退出去。

这里贾母与众人上了楼,在正面楼上归坐。凤姐等占了东楼。众丫头等在西楼,轮流伺候。贾珍一时来回:"神前拈了戏,头一本《白蛇记》。"贾母问"《白蛇记》是什么故事?"贾珍道:"是汉高祖斩蛇方起首的故事。第二本是《满床笏》⑤。"贾母笑道:"这倒是第二本上? 也罢了。神佛要这样,也只得罢了。"又问第三本,贾珍道:"第三本是《南柯梦》⑥。"贾母听了便不言语。贾珍退了下来,至外边预备着申表、焚钱粮、开戏,不在话下。

① 阴骘(zhì):阴德。
② 蟒袱(fú)子:带蟒纹的、用以披盖遮裹的巾帕。
③ 金璜:镶金的璜。璜,一种半圆形玉器。
④ 玉玦(jué):佩玉的一种,形如环而有缺口。
⑤ 《满床笏》:讲的是唐朝名将郭子仪挫败"安史之乱"后,功勋卓著,子孙亲友都是当朝官员。郭子仪六十寿辰时,亲友下朝到郭家为他祝寿,上朝的笏板竟然堆满了一张床,代表了郭家的权势熏天,以及背后势力盘根错节,权倾朝野上下。
⑥ 《南柯梦》:故事取自《南柯太守传》。讲述淳于梦醉酒后被两个紫衣使者引到一个叫"大槐安国"的国家,娶了公主,又做了南柯郡太守。数十年弹指间,享尽功名利禄、人生冷暖,可一觉醒来发现不过一梦。

且说宝玉在楼上,坐在贾母旁边,因叫个小丫头子捧着方才那一盘子贺物,将自己的玉带上,用手翻弄寻拨,一件一件地挑与贾母看。贾母因看见有个赤金点翠的麒麟,便伸手拿了起来,笑道:"这件东西好像我看见谁家的孩子也带着这么一个的。"宝钗笑道:"史大妹妹有一个,比这个小些。"贾母道:"是云儿有这个。"宝玉道:"他这么往我们家去住着,我也没看见。"探春笑道:"宝姐姐有心,不管什么他都记得。"林黛玉冷笑道:"他在别的上还有限,惟有这些人带的东西上越发留心。"宝钗听说,便回头装没听见。宝玉听见史湘云有这件东西,自己便将那麒麟忙拿起来揣在怀里。一面心里又想到怕人看见,他听见史湘云有了,他就留这件,因此手里揣着,却拿眼睛瞟人。只见众人都倒不大理论,惟有林黛玉瞅着他点头儿,似有赞叹之意。宝玉不觉心里没好意思起来,又掏了出来,向黛玉笑道:"这个东西倒好玩,我替你留着,到了家穿上你带。"林黛玉将头一扭,说道:"我不希罕。"宝玉笑道:"你果然不希罕,我少不得就拿着。"说着又揣了起来。

刚要说话,只见贾珍、贾蓉的妻子婆媳两个来了,彼此见过,贾母方说:"你们又来做什么,我不过没事来逛逛。"一句话没说了,只见人报:"冯将军家有人来了。"原来冯紫英家听见贾府在庙里打醮,连忙预备了猪羊香烛茶银之类的东西送礼。凤姐儿听了,忙赶过正楼来,拍手笑道:"嗳呀!我就不防这个。只说咱们娘儿们来闲逛逛,人家只当咱们大摆斋坛的来送礼。都是老太太闹的。这又不得不预备赏封儿。"刚说了,只见冯家的两个管家娘子上楼来。冯家两个未去,接着赵侍郎也有礼来了。于是接二连三,都听见贾府打醮,女眷都在庙里,凡一应远亲近友,世家相与都来送礼。贾母才后悔起来,说:"又不是什么正经斋事,我们不过闲逛逛,就想不到这礼上,没的惊动了人。"因此虽看了一天戏,至下午便回来了,次日便懒怠去。凤姐又说:"打墙也是动土,已经惊动了人,今儿乐得还去逛逛。"那贾母因昨日张道士提起宝玉说亲的事来,谁知宝玉一日心中不自在,回家来生气,嗔着张道士与他说了亲,口口声声说从今以后不再见张道士了,别人也并不知为何原故,二则林黛玉昨日回家又中了暑。因此二事,贾母便执意不去了。凤姐见不去,自己带了人去,也不在话下。

且说宝玉因见林黛玉又病了,心里放不下,饭也懒去吃,不时来问。林黛玉又怕他有个好歹,因说道:"你只管看你的戏去,在家里作什么?"宝玉因昨日张道士提亲,心中大不受用,今听见林黛玉如此说,心里因想道:"别人不知道我的心还可恕,连他也奚落起我来。"因此心中更比往日的烦恼加了百倍。若是别人跟前,断不能动这肝火,只是林黛玉说了这话,倒比往日别人说这话不同,由不得立刻沉下脸来,说道:"我白认得了你。罢了,罢了!"林黛玉听说,便冷笑了两声:"我也知道白认得了我,哪里像人家有什么配得上呢。"宝玉听了,便向前来直问到脸上:"你这么说,是安心咒我天诛地灭?"林黛玉一时解不过这话来。宝玉又道:"昨儿还为这个赌了几回咒,今儿你到底又准我一句。我便天诛地灭,你又有什么益处?"林黛玉一闻此言,方想起上日的话来。今日原是自己说错了,又是着急,又是羞愧,便颤颤兢兢地说道:"我要安心咒你,我也天诛地灭。何苦来!我知道,昨日张道士说亲,你怕阻了你的好姻缘,你心里生气,来拿我煞性子。"

原来那宝玉自幼生成有一种下流痴病,况从幼时和黛玉耳鬓厮磨,心情相对;及如今稍明时事,又看了那些邪书僻传,凡远亲近友之家所见的那些闺英闱秀,皆未有稍及林黛玉者,所以早存了一段心事,只不好说出来,故每每或喜或怒,变尽法子暗中试探。那林黛玉偏生也是个

有些痴病的,也每用假情试探。因你也将真心真意瞒了起来,只用假意,我也将真心真意瞒了起来,只用假意,如此两假相逢,终有一真。其间琐琐碎碎,难保不有口角之争。即如此刻,宝玉的心内想的是:"别人不知我的心,还有可恕,难道你就不想我的心里眼里只有你!你不能为我烦恼,反来以这话奚落堵我。可见我心里一时一刻白有你,你竟心里没我。"心里这意思,只是口里说不出来。那林黛玉心里想着:"你心里自然有我,虽有'金玉相对'之说,你岂是重这邪说不重我的。我便时常提这'金玉',你只管然自若无闻,方见得是待我重,而毫无此心了。如何我只一提'金玉'的事,你就着急,可知你心里时时有'金玉',见我一提,你又怕我多心,故意着急,安心哄我。"

看来两个人原本是一个心,但都多生了枝叶,反弄成两个心了。那宝玉心中又想着:"我不管怎么样都好,只要你随意,我便立刻因你死了也情愿。你知也罢,不知也罢,只由我的心,可见你方和我近,不和我远。"那林黛玉心里又想着:"你只管你,你好我自好,你何必为我而自失。殊不知你失我自失。可见是你不叫我近你,有意叫我远你了。"如此看来,却都是求近之心,反弄成疏远之意。如此之话,皆他二人素习所存私心,也难备述。

如今只述他们外面的形容。那宝玉又听见他说"好姻缘"三个字,越发逆了己意,心里干噎,口里说不出话来,便赌气向颈上抓下通灵宝玉,咬牙恨命往地下一摔,道:"什么捞什骨子,我砸了你完事!"偏生那玉坚硬非常,摔了一下,竟纹风没动。宝玉见没摔碎,便回身找东西来砸。林黛玉见他如此,早已哭起来,说道:"何苦来,你摔砸那哑吧物件。有砸他的,不如来砸我。"二人闹着,紫鹃、雪雁等忙来解劝。后来见宝玉下死力砸玉,忙上来夺,又夺不下来,见比往日闹得大了,少不得去叫袭人。袭人忙赶了来,才夺了下来。宝玉冷笑道:"我砸我的东西,与你们什么相干!"

袭人见他脸都气黄了,眼眉也变了,从来没气的这样,便拉着他的手,笑道:"你同妹妹拌嘴,不犯着砸他,倘或砸坏了,叫他心里脸上怎么过得去?"林黛玉一行哭着,一行听了这话说到自己心坎儿上来,可见宝玉连袭人不如,越发伤心大哭起来。心里一烦恼,方才吃的香薷①饮解暑汤便承受不住,"哇"的一声都吐了出来。紫鹃忙上来用手帕子接住,登时一口一口地把一块手帕子吐湿。雪雁忙上来捶。紫鹃道:"虽然生气,姑娘到底也该保重着些。才吃了药好些,这会子因和宝二爷拌嘴,又吐出来。倘或犯了病,宝二爷怎么过得去呢?"宝玉听了这话说到自己心坎儿上来,可见黛玉不如一紫鹃。又见林黛玉脸红头胀,一行啼哭,一行气凑,一行是泪,一行是汗,不胜怯弱。宝玉见了这般,又自己后悔方才不该同他较证,这会子他这样光景,我又替不了他。心里想着,也由不得滴下泪来。袭人见他两个哭,由不得守着宝玉也心酸起来,又摸着宝玉的手冰凉,待要劝宝玉不哭罢,一则又恐宝玉有什么委曲闷在心里,二则又恐薄了林黛玉。不如大家一哭,就丢开手了,因此也流下泪来。紫鹃一面收拾了吐的药,一面拿扇子替林黛玉轻轻地扇着,见三个人都鸦雀无声,各人哭各人的,也由不得伤心起来,也拿手帕子擦泪。四个人都无言对泣。

一时,袭人勉强笑向宝玉道:"你不看别的,你看看这玉上穿的穗子,也不该同林姑娘拌嘴。"林黛玉听了,也不顾病,赶来夺过去,顺手抓起一把剪子来要剪。袭人、紫鹃刚要夺,已经

① 香薷(rú):一种草药,可发汗解表,又能祛暑化湿。

剪了几段。林黛玉哭道："我也是白效力。他也不希罕，自有别人替他再穿好的去。"袭人忙接了玉道："何苦来，这是我才多嘴的不是了。"宝玉向林黛玉道："你只管剪，我横竖不带他，也没什么。"

只顾里头闹，谁知那些老婆子们见林黛玉大哭大吐，宝玉又砸玉，不知道要闹到什么田地，倘或连累了他们，便一齐往前头回贾母、王夫人知道，好不干连了他们。那贾母、王夫人见他们忙忙地作一件正经事来告诉，也都不知有了什么大祸，便一齐进园来瞧他兄妹。急得袭人抱怨紫鹃为什么惊动了老太太、太太，紫鹃又只当是袭人去告诉的，也抱怨袭人。那贾母、王夫人进来，见宝玉也无言，林黛玉也无话，问起来又没为什么事，便将这祸移到袭人、紫鹃两个人身上，说："为什么你们不小心服侍，这会子闹起来都不管了！"因此将他二人连骂带说教训了一顿。二人都没话，只得听着。还是贾母带出宝玉去了，方才平服。

过了一日，至初三日，乃是薛蟠生日，家里摆酒唱戏，来请贾府诸人。宝玉因得罪了林黛玉，二人总未见面，心中正自后悔，无精打采的，那里还有心肠去看戏，因而推病不去。林黛玉不过前日中了些暑溽①之气，本无甚大病，听见他不去，心里想："他是好吃酒看戏的，今日反不去，自然是因为昨儿气着了。再不然，他见我不去，他也没心肠去。只是昨儿千不该万不该剪了那玉上的穗子。管定他再不带了，还得我穿了他才带。"因而心中十分后悔。

那贾母见他两个都生了气，只说趁今儿那边看戏，他两个见了也就完了，不想又都不去。老人家急得抱怨说："我这老冤家是哪世里的孽障，偏生遇见了这么两个不省事的小冤家，没有一天不叫我操心。真是俗语说的，'不是冤家不聚头'。几时我闭了这眼，断了这口气，凭着这两个冤家闹上天去，我眼不见心不烦，也就罢了。偏又不嚥②这口气。"自己抱怨着也哭了。这话传入宝林二人耳内。原来他二人竟是从未听见过"不是冤家不聚头"的这句俗语，如今忽然得了这句话，好似参禅的一般，都低头细嚼此话的滋味，都不觉潸然泪下。虽不曾会面，然一个在潇湘馆临风洒泪，一个在怡红院对月长吁，却不是人居两地，情发一心么！

袭人因劝宝玉道："千万不是，都是你的不是，往日家里小厮们和他们的姊妹拌嘴，或是两口子分争，你听见了，你还骂小厮们蠢，不能体贴女孩儿们的心。今儿你也这么着了。明儿初五，大节下，你们两个再这么仇人似的，老太太越发要生气，一定弄的大家不安生。依我劝，你正经下个气，赔个不是，大家还是照常一样，这么也好，那么也好。"那宝玉听见了不知依与不依，要知端详，且听下回分解。

4. 选文简析

宝黛情感的发展有一条清晰的线索：从儿时青梅竹马，在共读西厢和葬花中产生心灵共鸣，到金玉良缘冲击下的困扰，而后宝玉向黛玉倾诉肺腑、绢帕传情，最后两人情意绵绵。

第二十九回主要写了两件事：①贾母端午节率领荣国府一家人到清虚观打醮，张道士为宝玉提亲；②贾宝玉与林黛玉吵架。小说描写了宝黛两人吵架从起因，到愈演愈烈及最后后悔的过程，展现了两人内心世界细腻而微妙的变化。吵架的起因是元妃娘娘赏赐东西，因赏给宝玉和宝钗的东西一样，黛玉心里不悦，担心这是对金玉良缘赐婚的兆头。阖家去道观里打醮，老

① 溽（rù）：潮湿。
② 嚥（yàn）：同"咽"。

道士提起给宝玉说亲，黛玉怄气，拿话试探宝玉。宝玉正因这事心里憋气，希望黛玉体谅他的真心。黛玉支走探视她的宝玉，并以"哪里像人家有什么配得上呢"和"好姻缘"编排宝玉，导致两人争吵激烈化。双方激烈争吵的焦点，是"金玉良缘"的心结。他们情感承受的现实压力转化为心理压力，"你有我无""她有我无"在黛玉心中投下了巨大阴影，"金玉"之说始终是横亘在宝黛之间难以逾越的障碍。也正因此，宝黛的爱情既是坚贞的，又是软弱的；既是纯真的，又是矛盾的；既一往情深，又拘谨束缚；既两心相照，又猜疑重重。

宝黛二人内心相互爱恋，但封建大家庭中命运由父母做主，两人只能"将真心真意瞒起来"。张道士给宝玉提亲之事引起黛玉疑虑，她假情试探，宝玉急于表白，又因黛玉的讽刺而懊恼，于是误会产生，争吵起来。这正是少男少女的扭曲心理。因此，两人吵架实质上不是真吵，而是"假情试探"，包含着两层内涵。①浅层次：相互试探，加以试探，反复试探；②深层次：爱得愈深，求之愈苛，吵得愈凶，反映两人爱得真挚深切。黛玉支走宝玉本意是好心、关心，怕宝玉有什么好歹，黛玉认为你好我才好，你失我自失；宝玉误以为黛玉在奚落他，他希望尽意关怀黛玉，故不能接受她的奚落，正所谓"求全之毁"。黛玉故意不断提起"金玉"之说刺激对方，借以观察宝玉的反应，她希望宝玉不当回事，才见得并不看重金玉良缘之论；而宝玉则认为自己已完全拿黛玉当知己了，她不该再耍小性儿故意气他，应该安慰体谅他的心。

两人都将真心真意隐瞒起来，每每用假意试探。"两假相逢，终有一真"，作者以叙述人身份直接议论，点明二人吵架的原因和实质，揭示了恋爱中少男少女内心与言行不符乃至悖反的普遍现象。爱到极处，反生争吵；爱之愈深，争吵愈多愈烈。这反映了人性的复杂和内心的奥秘。

作为这场爱情冲突最高潮的"砸玉"，并不指向情感对象，而是指向造成爱情婚姻障碍的"金玉"之说。宝玉砸玉是为了证明自己只记挂木石前盟，宣示着"石"对"玉"的否定；黛玉惊骇于非理性砸玉的后果，所以大吐大呕。从这个意义上看，砸玉是宝黛冲突的顶点，也成为化解冲突的契机。"不是冤家不聚头"一语之所以如同禅语，是他们从中感觉到了自己爱情的宿命，争吵、纠结也是因为爱，命运已将他们纠缠到一起。

《红楼梦》通常是以行为和对话来刻画人物性格，推动情节发展，较少运用展示人物内心活动的心理描写。此回是一例外。作者描述两人吵架的过程，主要采用心理描写方法，深入展现人物内心世界细腻而微妙的变化。"因你也将真心真意瞒起来，我也将真心真意瞒起来，都只用假意试探，如此两假相逢，终有一真，其间琐琐碎碎，难保不有口角之事。"这里即采用直接心理描写的方法，点拨出两人吵架"假情试探"的实质。这是热恋中少男少女普遍而微妙的心理情态。从这个意义上说，有情人弄假成真、弄巧成拙是超越时代和国界的。

"不是冤家不聚头。"贾母因二人关系僵持而发的感慨，无意中歪打正着地隐含了夫妻吵架很正常的意味，让两人听后明白了吵架是多么不该，内心无比悔恨。作者借助俗语生动形象的特点，表现了宝黛二人既互相体贴关心，又不时产生"求全之毁"、"不虞之隙"、求亲反疏的复杂心理，同时也阐发了人类爱情两面性的复杂内涵。曹雪芹细腻把握人物心理情绪的变化，熟练而准确地用俗语来表现，生动形象又通俗易懂。"虽不曾会面，然一个在潇湘馆临风洒泪，一个在怡红院对月长吁，却不是人居两地，情发一心么。"结尾对二人心绪的概括，再次点明二人相恋的实质。作者既用明晰的理性语言揭示爱情的曲折痛苦，又用富有诗意和禅理的语言歌颂爱情的坚韧抗争。

5. 思考题

(1)试析曹雪芹运用直接心理描写手法刻画人物的艺术效果。

(2)宝黛吵架的实质是什么?两人吵架的心理原因是什么?这是否具有普遍意义?

(3)找出小说中作者的议论文字,并谈谈你的理解和评价。

(4)为什么说宝黛爱情始于叛逆性格,又促使叛逆性格的最终形成,并最终导致了两人的悲剧结局?

6. 拓展阅读

<div align="center">

曹雪芹《红楼梦》

第二十三回　西厢记妙词通戏语　牡丹亭艳曲警芳心

(曹雪芹《红楼梦》,人民文学出版社1992年版)

</div>

七、科举制度下封建文人的图谱——《儒林外史》

《儒林外史》是中国文学史上第一部杰出的长篇讽刺小说。吴敬梓以写实主义手法,用一系列相对独立的故事,展示了一幅18世纪中国社会的风俗画。小说以封建士人的生活和精神状态为中心,用辛辣的笔触逼真地刻画了封建末世科举制度下封建文人的众生相,抨击了腐蚀士人灵魂的八股科举制度,开创了以小说直接评价现实生活的范例。

《儒林外史》的问世奠定了中国古典讽刺小说的基础,晚清谴责小说《二十年目睹之怪现状》《官场现形记》《老残游记》《孽海花》以及《海上花列传》,都是继承《儒林外史》的余绪。

1. 作者简介

吴敬梓(1701—1754年),字敏轩,号粒民,晚号文木老人,安徽全椒人。全椒吴氏在清初曾显赫一时,生于"世代书香"缙绅世家的吴敬梓,幼即颖异,善记诵,稍长,补官学弟子员,后屡困科场。父丧后,宗族之间遗产之争不休,生性豪迈的他,愤激之余,不顾礼法,典卖田宅,遇贫即施,寄情风月,挥金如土。不数年,旧产挥霍俱尽,时或至于绝粮,一时之间"乡里传为子弟戒"。雍正十一年(1733年),吴敬梓移居金陵,被推为文坛盟主。乾隆元年(1736年),安徽巡抚赵国麟等举以应博学鸿词科,不赴。

吴敬梓一生大半时间消磨于金陵和扬州两地,用二十年心血完成《儒林外史》。晚年潦倒扬州,落拓纵酒,常吟张祜诗句"人生只合扬州死,禅智山光好墓田"而一语成谶,54岁客死扬州。吴敬梓一生创作大量诗歌、散文和史学著作,有《文木山房诗文集》《文木山房诗说》。

2. 作品导读

《儒林外史》假托明代,实际反映的是康乾时期科举制度下读书人的功名和生活,描写了一系列热衷于功名富贵的儒林士人群像,揭露和讽刺科举制度的腐朽和封建道德的虚伪,描绘出一幅封建社会末期腐朽、黑暗和丑恶的社会真实图画。

《儒林外史》塑造了科举制度奴役下形形色色的士人经典形象,辛辣地讽刺了当时儒林的

荒唐和悲哀，进而讽刺了封建官吏的昏聩无能、地主豪绅的贪婪刻薄、附庸风雅"名士"的虚伪卑劣，以及整个封建礼教制度的腐朽。例如，终生为了科考苦学八股、精神空虚的周进和范进，追名逐利乃至人品堕落的匡超人，以科举发迹却一心盘剥百姓、贪得无厌的知府王惠，靠科举身份行骗乡里、压榨百姓的乡绅严贡生等。小说也塑造了一些受科举毒害的正面人物，如内心赤诚却愚昧的八股家马纯上，即一个被科举异化了的读书人。小说还描写了附庸风雅的所谓"名士"诗酒风流的生活和招摇撞骗的行径。这些科名蹭蹬的人假充名士刻诗集、结诗社、互相吹捧，表面风流潇洒，实则孜孜求利求名，恶臭不堪。如"莺脰湖名士高会"的娄三、娄四公子假托名士，以及趋炎附势的医生赵雪斋、开头巾店的景兰江、盐务巡商支剑峰等。

《儒林外史》揭露了承平表象下的黑暗现实，因"钱到公事办，火到猪头烂""有了钱就是官"的社会风气。万青山由假中书变为真中书；差役潘三处为非作歹，把持官府，包揽诉讼；真正清廉的官吏却没有好结果，如肖云仙被罚款、汤镇台被贬。小说也描写了寄托作者理想的正面人物，例如：有叛逆性格的贵公子杜少卿，轻视功名富贵和科举制度；沈琼枝敢于反抗封建社会的压迫，以刺绣卖文为生，自食其力。作品中还刻画了小商人和手工劳动者的形象，如忠厚诚笃的下层人物牛老爹、卜老爹和鲍文卿，市井中奇人季遐年，开茶馆的盖宽等自食其力、不看人脸色、自由自在的人物。这些置身功名富贵圈外的小商人和手工劳动者与儒林群丑形成了鲜明对照。

《儒林外史》的讽刺艺术具有鲜明的独创性，是中国古代讽刺文学的典范。"迨吴敬梓《儒林外史》出，乃秉持公心，指摘时弊。机锋所向，尤在士林；其文又戚而能谐，婉而多讽。"（鲁迅《中国小说史略》）吴敬梓以揭露和批判科举制度为中心，创造出形形色色的讽刺艺术形象，描绘了一幅封建社会末期的污浊、丑恶、黑暗的真实画面。《儒林外史》的讽刺艺术特性主要表现在作品题材的真实性、故事叙述的客观性、人物对象的喜剧性和细节描写的夸张性。

鲁迅先生在《什么是"讽刺"》一文中说："不必是曾有的实事，但必须是会有的实情。""它所写的事情是公然的，也是常见的，平时是谁都不以为奇的，而且自然是谁都毫不注意的。不过事情在那时候已经是不合理、可笑、可鄙，甚而至于可恶。但这么行下来了，习惯了，虽在大庭广众之间，谁也不觉得奇怪；现在给它特别一提，就动人。"真实是讽刺的生命。《儒林外史》的讽刺艺术十分典型地体现了真实性。吴敬梓经历科场失利，饱尝世态炎凉，对科举的腐败、士大夫阶层的堕落有着清醒的认识。他从家族的内争看清了封建社会家族伦理道德的丑恶本质，认识了缙绅人物的虚伪面目；他身处儒林，目睹了官僚豪绅徇私舞弊，膏粱子弟平庸昏聩，举业中人利欲熏心，"名士"的附庸风雅和清客的招摇撞骗，对科场和宦场人物的言行与内心世界洞察幽微，了如指掌。吴敬梓以自己的生活经验为基础，用锐利冷峻的现实主义眼光，真实描绘当时社会上司空见惯的人情世态，作品饱含着作者的血泪，熔铸着亲身的生活体验，带有强烈的作家个性。小说故事取材于现实，所写十之八九的人物都有人物原型，且多为周围的熟人。作者在生活原型的基础上，通过想象虚构，加以典型化。如杜少卿的主要事迹与吴敬梓基本相同，是作者的自况；杜慎卿、马纯上、虞育德、庄绍光、迟衡山、牛布衣等人物形象处处保持着生活本身固有的"自然"形态。一个个真实可信、有血有肉的人物形象，显现了科举制度对当时士人的毒害。由此，形成了"婉而多讽"的艺术风貌。

形象的客观性，是《儒林外史》讽刺艺术的另一重要特点。讽刺作品艺术形象的客观性，是讽刺艺术臻于成熟和完美的表现。吴敬梓在塑造人物形象时，总是把他们放到封建社会末世真实的历史背景中，揭示出人物思想性格的社会根源，来再现典型环境中的典型缺陷。作品中的喜剧人物都具有某些悲剧性特点，作者创作态度严肃，讽刺的矛头不是针对个人，而是指向社会。也正因此，《儒林外史》的讽刺与批判尖锐而辛辣，又蕴藉而深刻。

悲喜交融的美学风格，也是《儒林外史》讽刺艺术的突出特征。吴敬梓善于从悲剧中发现喜剧，从喜剧而且是从生活的绝对庸俗里发现悲剧，真实地展示讽刺对象中戚谐组合、悲喜交织的二重结构，显示滑稽的现实背后隐藏着的悲剧性内蕴，达到了喜剧性与悲剧性的高度和谐统一。

吴敬梓擅长捕捉人物瞬间行为，并与对百年知识分子命运的反思巧妙结合，使讽刺具有巨大的文化容量和社会意义。如第四回"荐亡斋和尚吃官司 打秋风乡绅遭横事"中，范进的母亲因为儿子中举喜极而逝，范进为母亲日日追荐，忙了七七四十九天。在汤知县家吃饭时，为了表示自己"居丧尽礼"，坚决不肯使用摆在前面的银镶杯箸。汤知县见他居丧如此尽礼，正着急"倘或不用荤酒，却是不曾备办"，忽见"他在燕窝碗里拣了一个大虾元子送在嘴里"。这种婉曲而又锋利的讽刺在小说中比比皆是。

中国长篇小说传统的结构方式，是以少数主要人物和基本情节为轴心而构成一个首尾连贯的故事格局。《儒林外史》的结构却有独特性，叙事方法也较为特殊。它冲破传统通俗小说以紧张的情节互相勾连、前后推进的通常模式，而按生活的原貌描绘生活，写出生活本身的自然形态，写出随处可见的日常生活。全书没有叙事的主干，没有贯穿始终的主要人物和故事框架，而是一个个相对独立故事的连环套，大部分人物出场两三回，出场四五回的很少；前面一个故事说完，引出一些新的人物，这些新的人物便成为后一个故事中的主要角色。有的人物上场表现一番后不再出现，有的人物再次出现也只是陪衬。全书揭露在封建专制下读书人的精神堕落以及与此相关的种种社会弊端，有明确的中心主题，有大致清楚的时间线，整部小说有着统一的情节线索：第一回以王冕的故事喻示全书的主旨；第二回至第三十二回分写各地和各种类型的儒林人物；第三十三回以后，随着杜少卿从天长迁居南京，全书的中心便转移到南京士林的活动，并以祭泰伯祠为主要事件；最后以"市井四大奇人"收结全书，与第一回遥相呼应。作者根据亲身经历和生活经验，思考百年知识分子的厄运，并以此为线索把"片断的叙述"贯穿在一起，构成了《儒林外史》的整体结构。

在人物形象塑造上，吴敬梓以真实为最高原则，按照人物所处的特定情景，将人物写得符合真情实理。他笔下的人物不是定型的，也非单色，而是杂色的。反面人物也常有可取之处，而非脸谱式描绘；许多人物性格处于流动发展状态，体现出人物性格的非固定性，与现实生活十分贴切。作者将人物性格的丰富性、复杂性表现得淋漓尽致。如第四十八回"徽州府烈妇殉夫 泰伯祠遗贤感旧"中王玉辉劝女殉节一节，表现人物内心的激烈冲突，从理到情，层层宕开，丰富细致。

吴敬梓采用精细的白描刻画人物性格，多以日常极平凡细小甚至近于琐碎的细节，写出"不以为奇"的真实性格，显示其蕴含的意义，并擅长运用夸张、对比等多种手法，通过不和谐的人和事进行婉曲而又锋利的讽刺。

《儒林外史》的语言准确、洗练而生动。吴敬梓把民间口语加以提炼，以朴素、幽默、本色的语言，写科举的腐朽黑暗，腐儒及假名士的庸俗可笑，贪官污吏的刻薄可鄙，谑而不苛，无不恰到好处。

3. 作品文本

第三回　周学道校士拔真才　胡屠户行凶闹捷报①

话说周进在省城要看贡院②，金有余见他真切，只得用几个小钱同他去看。不想才到天字号，就撞死在地下。众人多慌了，只道一时中了恶。行主人道："想是这贡院里久没有人到，阴气重了，故此周客人中了恶。"金有余道："贤东，我扶着他，你且去到做工的那里借口开水来灌他一灌。"行主人应诺，取了水来，三四个客人一齐扶着，灌了下去，喉咙里咯咯地响了一声，吐出一口稠涎来。众人道："好了。"扶着立了起来。周进看着号板，又是一头撞将去。这回不死了，放声大哭起来。众人劝着不住。金有余道："你看，这不是疯了么？好好到贡院来耍，你家又不死了人，为甚么这'号啕痛'，也是的？"周进也不听见，只管伏着号板哭个不住；一号哭过，又哭到二号、三号；满地打滚，哭了又哭，哭的众人心里都凄惨起来。金有余见不是事，同行主人，一左一右，架着他的膀子。他哪里肯起来，哭了一阵，又是一阵，直哭到口里吐出鲜血来。众人七手八脚将他扛抬了出来，在贡院前一个茶棚子里坐下，劝他吃了一碗茶，犹自索鼻涕，弹眼泪，伤心不止。内中一个客人道："周客人有甚心事？为甚到了这里，这等大哭起来？却是哭得厉害。"金有余道："列位老客有所不知。我这舍舅，本来原不是生意人。因他苦读了几十年的书，秀才也不曾做得一个，今日看见贡院，就不觉伤心起来。"自因这一句话道着周进的真心事，于是不顾众人，又放声大哭起来。又一个客人道："论这事，只该怪我们金老客。周相父既是斯文人，为甚么带他出来做这样的事？"金有余道："也只为赤贫之士，又无馆做，没奈何上了这一条路。"又一个客人道："看令舅这个光景，毕竟胸中才学是好的；因没有人识得他，所以受屈到此田地。"金有余道："他才学是有的，怎奈时运不济！"那客人道："监生也可以进场。周相公既有才学，何不捐他一个监进场？中了，也不枉了今日这一番心事。"金有余道："我也是这般想。只是哪里有这一注银子？"此时周进哭的住了。那客人道："这也不难。现放着我这几个兄弟在此，每人拿出几十两银子借与周相公纳监进场。若中了做官，那在我们这几两银子。就是周相公不还，我们走江湖的人，哪里不破掉了几两银子！何况这是好事。你众位意下如何？"众人一齐道："'君子成人之美。'又道：'见义不为，是为无勇。'俺们有甚么不肯？只不知周相公可肯俯就？"周进道："若得如此，便是重生父母，我周进变驴变马，也要报效！"爬到地下，就磕了几个头。众人还下礼去。金有余也称谢了众人。又吃了几碗茶，周进再不哭了，同众人说说笑笑，回到行里。

次日，四位客人果然备了二百两银子，交与金有余。一切多的使费，都是金有余包办。周进又谢了众人和金有余。行主人替周进备一席酒，请了众位。金有余将着银子，上了藩库③，讨出库收来。正直宗师来省录遗，周进就录了个贡监首卷。到了八月初八日进头场，见了自己

① 选自《儒林外史》(人民文学出版社1978年版)。
② 贡院：会试的考场，即开科取士的地方。周进此时在几个商人手下记账，进城来，顺路在贡院看榜。
③ 藩库：清代布政司所属的粮钱储库。

哭的所在，不觉喜出望外。自古道："人逢喜事精神爽"，那七篇文字，做的花团锦簇一般。出了场，仍旧住在行里。金有余同那几个客人还不曾买完了货。直到发榜那日，巍然中了。众人各各欢喜，一齐回到汶上县。拜县父母、学师、典史①。那晚生帖子上门来贺，汶上县的人，不是亲的也来认亲，不相与的也来认相与。忙了个把月。申祥甫听见这事，在薛家集敛了分子，买了四只鸡、五十个蛋和些炒米、欢团之类，亲自上县来贺喜。周进留他吃了酒饭去。荀老爹贺礼是不消说了。看看上京会试，盘费②、衣服，都是金有余替他设处。到京会试，又中了进士，殿在三甲，授了部属。荏苒三年，升了御史，钦点广东学道。

这周学道虽也请了几个看文章的相公，却自心里想道："我在这里面吃苦久了，如今自己当权，须要把卷子都要细细看过，不可听着幕客，屈了真才。"主意定了，到广州上了任。次日，行香挂牌。先考了两场生员。第三场是南海、番禺两县童生。周学道坐在堂上，见那些童生纷纷进来；也有小的，也有老的，仪表端正的，獐头鼠目的，衣冠齐楚的，褴褛破烂的。落后点进一个童生来，面黄肌瘦，花白胡须，头上戴一顶破毡帽。广东虽是气温暖，这时已是十二月上旬，那童生还穿着麻布直裰③，冻得乞乞缩缩，接了卷子，下去归号。周学道看在心里，封门进去。出来放头牌的时节，坐在上面，只见那穿麻布的童生上来交卷，那衣服因是朽烂了，在号里又扯破了几块。周学道看看自己身上，绯袍金带，何等辉煌。因翻一翻点名册，问那童生道："你就是范进？"范进跪下道："童生就是。"学道道："你今年多少年纪了？"范进道："童生册上写的是三十岁，童生实年五十四岁。"学道道："你考过多少回数了？"范进道："童生二十岁应考，到今考过二十余次。"学道道："如何总不进学④？"范进道："总因童生文字荒谬，所以各位大老爷不曾赏取。"周学道道："这也未必尽然。你且出去，卷子待本道细细看。"范进磕头下去了。

那时天色尚早，并无童生交卷。周学道将范进卷子用心用意看了一遍，心里不喜道："这样的文字，都说的是些甚么话！怪不得不进学！"丢过一边不看了。又坐了一会，还不见一个人来交卷，心里又想道："何不把范进的卷子再看一遍？倘有一线之明，也可怜他苦志。"从头至尾，又看了一遍，觉得有些意思。正要再看看，却有一个童生来交卷。那童生跪下道："求大老爷面试。"学道和颜道："你的文字已在这里了，又面试些甚么？"那童生道："童生诗词歌赋都会，求大老爷出题面试。"学道变了脸道："当今天子重文章，足下何须讲汉唐！像你做童生的人，只该用心做文章，那些杂览，学他做甚么！况且本道奉旨到此衡文，难道是来此同你谈杂学的么？看你这样务名而不务实，那正务自然荒废，都是些粗心浮气的说话，看不得了。左右的！赶了出去！"一声吩咐过了，两傍走过几个如狼似虎的公人，把那童生叉着膊子，一路跟头，叉到大门外。

周学道虽然赶他出去，却也把卷子取来看看。那童生叫做魏好古，文字也还清通。学道道："把他低低的进了学罢。"因取过笔来，在卷子尾上点了一点，做个记认。又取过范进卷子来看。看罢，不觉叹息道："这样文字，连我看一两遍也不能解，直到三遍之后，才晓得是天地间之

① 典史：古代官名，设于州县，为县令的佐杂官，无品阶。元始置，明清沿置，是知县下面掌管缉捕、监狱的属官。
② 盘费：盘缠、路费。
③ 直裰(duō)：一种长袍，通常是士大夫、僧侣、道士所穿。
④ 进学：进了县学，即中秀才。

至文！真乃一字一珠！可见世上胡涂①试官,不知屈煞了多少英才！"忙取笔细细圈点,卷面上加了三圈,即填了第一名。又把魏好古的卷子取过来,填了第二十名。将各卷汇齐,带了进去。发出案来,范进是第一。谒见那日,着实赞扬了一回。点到二十名,魏好古上去,又勉励了几句"用心举业,休学杂览"的话,鼓吹送了出去。

 次日起马,范进独自送在三十里之外,轿前打恭。周学道又叫到跟前,说道:"龙头属老成②。本道看你的文字,火候到了,即在此科,一定发达。我复命之后,在京专候。"范进又磕头谢了,起来立着。学道轿子,一拥而去。范进立着,直望见门鎗影子抹过前山,看不见了,方才回到下处,谢了房主人。他家离城还有四十五里路,连夜回来,拜见母亲。家里住着一间草屋,一厦披子,门外是个茅草棚。正屋是母亲住着,妻子住在披房里。他妻子乃是集上胡屠户的女儿。

 范进进学回家,母亲、妻子,俱各欢喜。正待烧锅做饭,只见他丈人胡屠户,手里拿着一副大肠和一瓶酒,走了进来。范进向他作揖,坐下。胡屠户道:"我自倒运,把个女儿嫁与你这现世宝③、穷鬼,历年以来,不知累了我多少。如今不知因我积了甚么德,带挈④你中了个相公⑤,我所以带个酒来贺你。"范进唯唯连声⑥,叫浑家⑦把肠子煮了,荡起酒来,在茅草棚下坐着。母亲自和媳妇在厨下造饭。胡屠户又吩咐女婿道:"你如今既中了相公,凡事要立起个体统来。比如我这行事里都是些正经有脸面的人,又是你的长亲,你怎敢在我们跟前装大?若是家门口这些做田的、扒粪的,不过是平头百姓,你若同他拱手作揖,平起平坐,这就是坏了学校规矩,连我脸上都无光了。你是个烂忠厚没用的人,所以这些话我不得不教导你,免得惹人笑话。"范进道:"岳父见教的是。"胡屠户又道:"亲家母也来这里坐着吃饭。老人家每日小菜饭,想也难过。我女孩儿也吃些,自从进了你家门,这十几年,不知猪油可曾吃过两三回哩?可怜!可怜!"说罢,婆媳两个,都来坐着吃了饭。吃到日西时分,胡屠户吃的醺醺的。这里母子两个,千恩万谢。屠户横披了衣服,腆着肚子去了。

 次日,范进少不得拜访拜访乡邻。魏好古又约了一班同案⑧的朋友,彼此来往。因是乡试年⑨,做了几个文会⑩。不觉到了六月尽间,这些同案的人约范进去乡试。范进因没有盘费,走去同丈人商议,被胡屠户一口啐在脸上,骂了一个狗血喷头道:"不要失了你的时了!你自己只觉得中了一个相公,就'癞虾蟆想吃起天鹅肉'来!我听见人说,就是中相公时,也不是你的文

① 胡涂:同"糊涂"。
② 龙头属老成:指老年中举。典出宋朝孔平仲《孔氏谈苑·梁颢八十二作大魁》。相传梁颢八十二岁中状元,其登科谢恩诗云:"天福三年来应举,雍熙二载始成名。饶他白发中满,且喜青云足下生。观榜更无朋辈在,归家惟有子孙迎。也知年少登科好,争奈龙头属老成。"后遂以作为老年中榜之典。
③ 现世宝:丢脸的家伙。现世,出丑、丢脸。
④ 带挈:提携。这里的意思是"让你沾我的光,得到好运气"。
⑤ 相公:古时对秀才的称呼。
⑥ 唯唯连声:连连答应。唯唯,答应的声音。
⑦ 浑家:妻子。
⑧ 同案:同考取秀才叫作同案。
⑨ 乡试年:科举制度,每三年举行一次全省的考试,叫"乡试",由秀才去应试。轮到乡试这一年就叫乡试年。
⑩ 文会:旧时读书人为了准备应试,在一起写文章、互相观摩的集会。

章,还是宗师①看见你老,不过意,舍与你的。如今痴心就想中起老爷来!这些中老爷的都是天上的'文曲星'!你不看见城里张府上那些老爷,都有万贯家私,一个个方面大耳。像你这尖嘴猴腮,也该撒泡尿自己照照!不三不四,就想天鹅屁吃!趁早收了这心,明年在我们行事里替你寻一个馆,每年寻几两银子,养活你那老不死的老娘和你老婆是正经!你问我借盘缠,我一天杀一个猪还赚不得钱把银子,都把与你去丢在水里,叫我一家老小喝西北风!"一顿夹七夹八,骂得范进摸门不着②。辞了丈人回来,自心里想:"宗师说我火候已到,自古无场外的举人,如不进去考他一考,如何甘心?"因向几个同案商议,瞒着丈人,到城里乡试。出了场,即便回家。家里已是饿了两三天。被胡屠户知道,又骂了一顿。

到出榜那日,家里没有早饭米,母亲吩咐范进道:"我有一只生蛋的母鸡,你快拿集上去卖了,买几升米来煮餐粥吃。我已是饿得两眼都看不见了!"范进慌忙抱了鸡,走出门去。才去不到两个时候,只听得一片声的锣响,三匹马闯将来。那三个人下了马,把马栓在茅草棚上,一片声叫道:"快请范老爷出来,恭喜高中了。"母亲不知是甚事,吓得躲在屋里;听见中了,方敢伸出头来说道:"诸位请坐,小儿方才出去了。"那些报录人道:"原来是老太太。"大家簇拥着要喜钱。正在吵闹,又是几匹马,二报、三报到了,挤了一屋的人,茅草棚地下都坐满了。邻居都来了,挤着看。老太太没奈何,只得央及一个邻居去寻他儿子。

那邻居飞奔到集上,一地里寻不见;直寻到集东头,见范进抱着鸡,手里插个草标③,一步一踱的,东张西望,在那里寻人买。邻居道:"范相公,快些回去。恭喜你中了举人,报喜人挤了一屋里。"范进道是哄他,只装不听见,低着头,往前走。邻居见他不理,走上来,就要夺他手里的鸡。范进道:"你夺我的鸡怎的? 你又不买。"邻居道:"你中了举了,叫你家去打发报子哩。"范进道:"高邻,你晓得我今日没有米,要卖这鸡去救命,为甚么拿这话来混我? 我又不同你玩,你自回去罢,莫误了我卖鸡。"邻居见他不信,劈手把鸡夺了,掼在地下,一把拉了回来。报录人见了道:"好了,新贵人回来了!"正要拥着他说话。范进三两步走进屋里来,见中间报帖已经升挂起来,上写道:"捷报贵府老爷范讳进高中广东乡试第七名亚元。京报连登黄甲。"

范进不看便罢,看了一遍,又念一遍,自己把两手拍了一下,笑了一声道:"噫! 好了! 我中了!"说着,往后一跤跌倒,牙关咬紧,不省人事。老太太慌了,慌将几口开水灌了过来。他爬将起来,又拍着手大笑道:"噫! 好! 我中了!"笑着,不由分说,就往门外飞跑,把报录人和邻居都吓了一跳。走出大门不多路,一脚踹在塘里,挣起来,头发都跌散了,两手黄泥,淋淋漓漓一身的水,众人拉他不住。拍着笑着,一直走到集上去了。众人大眼望小眼,一齐道:"原来新贵人欢喜疯了。"老太太哭道:"怎生这样苦命的事! 中了一个甚么举人,就得了这个拙病! 这一疯了,几时才得好?"娘子胡氏道:"早上好好出去,怎的就得了这样的病! 却是如何是好?"众邻居劝道:"老太太不要心慌。我们而今且派两个人跟定了范老爷。这里众人家里拿些鸡、蛋、酒、米,且管待了报子上的老爹们,再为商酌。"

① 宗师:对一省总管教育的学官的称呼。
② 摸门不着:摸不着门路,意思是不知从何说起。
③ 草标:在集市上卖东西,把一根草插在出卖的物品上或拿在手里,作为标志,这草就叫做"草标"。

当下众邻居有拿鸡蛋来的,有拿白酒来的,也有背了斗米来的,也有捉两只鸡来的。娘子哭哭啼啼,在厨下收拾齐了,拿在草棚下。邻居又搬些桌凳,请报录的坐着吃酒,商议:"他这疯了,如何是好?"报录的内中有一个人道:"在下倒有一个主意,不知可以行得行不得?"众人问:"如何主意?"那人道:"范老爷平日可有最怕的人?他只因欢喜狠了,痰涌上来,迷了心窍。如今只消他怕的这个人来打他一个嘴巴,说:'这报录的话都是哄你,你并不曾中。'他吃这一吓,把痰吐了出来,就明白了。"众人都拍手道:"这个主意好得紧,妙得紧!范老爷怕的,莫过于肉案上胡老爹。好了!快寻胡老爹来。他想是还不知道,在集上卖肉哩。"又一个人道:"在集上卖肉,他倒好知道了;他从五更鼓就往东头集上迎猪,还不曾回来。快些迎着去寻他。"

　　一个人飞奔去迎,走到半路,遇着胡屠户来,后面跟着一个烧汤的二汉①,提着七八斤肉,四五千钱,正来贺喜。进门见了老太太,老太太哭着告诉了一番。胡屠户诧异道:"难道这等没福!"外边人一片声请胡老爹说话。胡屠户把肉和钱交与女儿,走了出来。众人如此这般,同他商议。胡屠户作难道:"虽然是我女婿,如今却做了老爷,就是天上的星宿。天上的星宿是打不得的!我听得斋公们说:打了天上的星宿,阎王就要拿去打一百铁棍,发在十八层地狱,永不得翻身。我却是不敢做这样的事!"邻居内一个尖酸人说道:"罢么!胡老爹!你每日杀猪的营生,白刀子进去,红刀子出来,阎王也不知叫判官在簿子上记了你几千条铁棍。就是添上这一百棍,也打甚么要紧?只恐把铁棍子打完了,也算不到这笔账上来。或者你救好了女婿的病,阎王叙功,从地狱里把你提上第十七层来,也不可知。"报录的人道:"不要只管讲笑话。胡老爹,这个事须是这般。你没奈何,权变一权变。"屠户被众人局不过②,只得连斟两碗酒喝了,壮一壮胆,把方才这些小心收起,将平日的凶恶样子拿出来,卷一卷那油晃晃的衣袖,走上集去。众邻居五六个都跟着走。老太太赶出来叫道:"亲家,你这可吓他一吓,却不要把他打伤了!"众邻居道:"这自然,何消吩咐!"说着,一直去了。

　　来到集上,见范进正在一个庙门口站着,散着头发,满脸污泥,鞋都跑掉了一只,兀自拍着掌,口里叫道:"中了!中了!"胡屠户凶神走到跟前,说道:"该死的畜生!你中了甚么?"一个嘴巴打将去。众人和邻居见这模样,忍不住地笑。不想胡屠户虽然大着胆子打了一下,心里到底还是怕的,那手早颤起来,不敢打到第二下。范进因这一个嘴巴,却也打晕了,昏倒于地。众邻居一齐上前,替他抹胸口,捶背心,弄了半日,渐渐喘息过来,眼睛明亮,不疯了。众人扶起,借庙门口一个外科郎中"跳驼子"板凳上坐着,胡屠户站在一边,不觉那只手隐隐地疼将起来;自己看时,把个巴掌仰着,再也弯不过来。自己心里懊恼道:"果然天上'文曲星'是打不得的,而今菩萨计较起来了。"想一想,更疼得狠了,连忙问郎中讨了个膏药贴着。

　　范进看了众人,说道:"我怎么坐在这里?"又道:"我这半日,昏昏沉沉,如在梦里一般。"众邻居道:"老爷,恭喜高中了!适才欢喜的有些引动了痰,方才吐出几口痰来,好了。快请回家去打发报录人。"范进说道:"是了。我也记得是中的第七名。"范进一面自绾了头发,一面问郎中借了一盆水洗洗脸。一个邻居早把那一只鞋寻了来,替他穿上。见丈人在跟前,恐怕又要来

① 二汉:佣工、伙计。
② 局不过:碍于情面,虽然自己不愿意,也只好屈从。

骂。胡屠户上前道："贤婿老爷，方才不是我敢大胆，是你老太太的主意，央我来劝你的。"邻居内一个人道："胡老爹方才这个嘴巴打得亲切，少顷范老爷洗脸，还要洗下半盆猪油来！"又一个道："老爹，你这手明日杀不得猪了。"胡屠户道："我哪里还杀猪，有我这贤婿，还怕后半世靠不着他怎的？我每常说，我的这个贤婿，才学又高，品貌又好，就是城里头那张府、周府这些老爷，也没有我女婿这样一个体面的相貌！你们不知道，得罪你们说，我小老这一双眼睛，却是认得人的！想着先年，我小女在家里长到三十多岁，多少有钱的富户要和我结亲，我自己觉得女儿像有些福气的，毕竟要嫁与个老爷，今日果然不错！"说罢，哈哈大笑。众人都笑起来。看着范进洗了脸。郎中又拿茶来吃了，一同回家。范举人先走，屠户和邻居跟在后面。屠户见女婿衣裳后襟滚皱了许多，一路低着头替他扯了几十回。到了家门，屠户高声叫道："老爷回府了！"老太太迎着出来，见儿子不疯，喜从天降。众人问报录的，已是家里把屠户送来的几千钱打发他们去了。范进拜了母亲，复拜谢丈人。胡屠户再三不安道："些须几个钱，不勾①你赏人！"范进又谢了邻居。正待坐下，早看见一个体面的管家，手里拿着一个大红全帖，飞跑了进来："张老爷来拜新中的范老爷。"说毕，轿子已是到了门口。胡屠户忙躲进女儿房里，不敢出来，邻居各自散了。

范进迎了出去。只见那张乡绅下了轿进来，头戴纱帽，身穿葵花色员领，金带、皂靴。他是举人出生，做过一任知县的，别号静斋。同范进让了进来，到堂屋内平磕了头，分宾主坐下。张乡绅先攀谈道："世先生同在桑梓②，一向有失亲近。"范进道："晚生久仰老先生，只是无缘，不曾拜会。"张乡绅道："适才看见题名录，贵房师③高要县汤公，就是先祖的门生。我和你是亲切的世弟兄。"范进道："晚生徼幸④，实是有愧。却幸得出老先生门下，可为欣喜。"张乡绅四面将眼睛望了一望，说道："世先生果是清贫。"随在跟的家人手里拿过一封银子来，说道："弟却也无以为敬，谨具贺仪五十两，世先生权且收着。这华居⑤，其实住不得，将来当事拜往，俱不甚便。弟有空房一所，就在东门大街上，三进三间，虽不轩敞，也还干净，就送与世先生；搬到那里去住，早晚也好请教些。"范进再三推辞，张乡绅急了，道："你我年谊世好，就如至亲骨肉一般；若要如此，就是见外了。"范进方才把银子收下，作揖谢了。又说了一会，打躬作别。胡屠户直等他上了轿，才敢走出堂屋来。

范进即将这银子交与浑家打开看，一封一封雪白的细丝锭子，即便包了两锭，叫胡屠户进来，递与他道："方才费老爹的心，拿了五千钱来。这六两多银子，老爹拿了去。"屠户把银子攥⑥在手里紧紧的，把拳头舒过来，道："这个，你且收着。我原是贺你的，怎好又拿了回去？"范进道："眼见得我这里还有几两银子；若用完了，再来问老爹讨来用。"屠户连忙把拳头缩了回去，往腰里揣，口里说道："也罢，你而今相与了这个张老爷，何愁没有银子用？他家里的银子，

① 勾：即"够"。
② 桑梓：家乡。
③ 房师：明清两代举人、进士对荐举本人试卷的同考官的尊称。这里汤县令只是给范进阅了卷，就被张乡绅抬出来跟范进套近乎。
④ 徼幸：即"侥幸"。
⑤ 华居：对对方住宅的客气说法。
⑥ 攥：同"攥"，抓、握。

说起来比皇帝家还多些哩!他家就是我卖肉的主顾,一年就是无事,肉也要用四五千斤,银子何足为奇!"又转回头来望着女儿说道:"我早上拿了钱来,你那该死行瘟^①兄弟还不肯!我说:'姑老爷今非昔比,少不得有人把银子送上门来给他用,只怕姑老爷还不希罕。'今日果不其然!如今拿了银子家去骂这死砍头短命的奴才!"说了一会,千恩万谢,低着头,笑迷迷地去了。

自此以后,果然有许多人来奉承他:有送田产的;有人送店房的;还有那些破落户,两口子来投身为仆,图荫庇的。到两三个月,范进家奴仆、丫鬟都有了,钱、米是不消说了。张乡绅家又来催着搬家。搬到新房子里,唱戏、摆酒、请客,一连三日。到第四日上,老太太起来吃过点心,走到第三进房子内,见范进的娘子胡氏,家常戴着银丝鬏髻^②;此时是十月中旬,天气尚暖,穿着天青缎套,官绿的缎裙,督率着家人、媳妇、丫鬟,洗碗盏杯箸。老太太看了,说道:"你嫂嫂、姑娘们要仔细些,这都是别人家的东西,不要弄坏了。"家人媳妇道:"老太太,哪里是别人的,都是你老人家的!"老太太笑道:"我家怎的有这些东西?"丫鬟和媳妇一齐都说道:"怎么不是?岂但这个东西是,连我们这些人和这房子都是你老太太家的!"老太太听了,把细磁^③碗盏和银镶的杯盘逐件看了一遍,哈哈大笑道:"这都是我的了!"大笑一声,往后便跌倒。忽然痰涌上来,不省人事。只因这一番,有分教:

会试举人,变作秋风之客;多事贡生,长为兴讼之人。

不知老太太性命如何,且听下回分解。

4. 选文简析

第三回是全书中极为精彩的篇章之一。本回描写两个把科举作为荣身之路的可怜又可笑的人物——周进和范进,通过两人命运的悲喜剧揭示科举制度如何腐蚀着文士的心灵,辛辣地讽刺了令人神魂颠倒的科举制度。

周进应考至六十岁,仍是童生,只好以教书糊口。后来,村塾先生的饭碗也被夺去,无奈去省城为做生意的舅子记账。在姐夫金有余和几个客商的仗义相助下得到捐补,接下来一顺再顺,考中进士,殿试位取三甲,后又升任御史,钦点广东学道。在广东监考,周进发现了同样高龄却一直名落孙山、穷困潦倒仍在考秀才的范进,出于同病相怜的心理选拔了范进。五十四岁终于考中举人的范进欢喜至疯,被岳父胡屠户打嘴巴才清醒过来。自此,邻居前呼后拥,张乡绅也来赠银送房,范进骤然富贵。

作者塑造了范进这一热衷科举、深受封建教育毒害的下层知识分子的典型形象。他贫困至极,地位卑微,屈辱懦弱,迂腐无能,受人歧视,穷尽一生精力取应,屡遭挫败仍将中举取得功名利禄当作唯一的奋斗目标,灵魂完全被科举的锁链束缚。在某种意义上说,范进热衷于追求功名富贵的心理和行动不由自主,是恶浊的社会环境和社会风俗支配的必然。

小说着力描写周进、范进命运转变中周围人物的色相,通过这些人物前后态度的变化,深刻地反映了科举制度对各阶层人物的毒害,真实地表现了整个社会艳羡、追求功名富贵的普遍

① 该死行瘟的:该生瘟病死的。
② 鬏(jiū)髻:明代已婚妇女的一种头饰,用银丝或者是金丝编结成的网帽。已婚妇女必须用冠或这样的发网,把头发包罩起来。
③ 磁:即"瓷"。

倾向,写尽了科举考试制度下的人情冷暖、世态炎凉。范进中举之后,丈人胡屠户、乡绅张静斋以及邻里对他的态度立刻从鄙薄变为谄谀。作者对市侩小人胡屠户、世故圆滑的张静斋和乡邻群像的描摹,甚是精彩,极具讽刺意味。作者用生动贴切的语言塑造了栩栩如生的胡屠户,他嫌贫爱富、趋炎附势、庸俗势利,在范进中举前后态度发生了喜与怒、冷与热的根本变化。范进中举前,他的言语极尽嘲讽与指责,举止粗鲁,语调凶暴粗鄙,尖酸刻薄,不堪入耳;范进中举后,胡屠夫的言语称呼或行动举止发生天翻地覆的改变,充分表现了其尖酸刻薄的市侩本性和乡井流氓的无赖品行。这是中国封建社会的世态人情和扭曲畸形的社会心理。整个社会的病态心理和病态表现,归根到底是由当时的科举考试制度造成的。

吴敬梓运用夸张的手法,真实地揭示了笔下人物的种种可笑、可鄙、可憎或可悲的言行,表现了社会的世态炎凉和人情冷漠,揭露了科举制度的罪恶。范进中举表面看来是喜剧,本质上是悲剧。在笑的背后,作者意在揭示科举制度已把读书人腐蚀得不可救药,范进生活在这种制度和氛围中必疯无疑。将一生浪费在科举考场中,是范进的人生悲剧;把知识分子束缚在科举制度的框架内,扼杀他们独立的人格和自由的灵魂,是社会的悲剧。

吴敬梓擅长运用对比的手法刻画人物,讽刺社会。小说通过周进、范进中举前后的生活贫富变化、地位高低变化、个人荣辱变化、人情冷暖变化、人物哀乐变化的对比,形象地揭露了封建科举对知识分子的毒害之深,揭示了中国封建社会的人情世故和社会悲哀。

5. 思考题

(1) 主考周学道对范进抱有一种怎样的心态?
(2) 周进在批阅范进卷子时有怎样的心理活动?
(3) 你认为范进的文章如何?作者这样写的用意何在?
(4) 请结合范进中举的故事,谈谈《儒林外史》悲喜交融讽刺手法的文学表现力。

6. 拓展阅读

吴敬梓《儒林外史》

第五回 王秀才议立偏房 严监生疾终正寝

(吴敬梓《儒林外史》,人民文学出版社1978年版)

第三单元

新文化与新文学——中国现代小说

　　余甘冒全国学究之敌,高张"文学革命军"大旗,以为吾友之声援。旗上大书特书吾革命军三大主义。曰推倒雕琢的阿谀的贵族文学,建设平易的抒情的国民文学。曰推倒陈腐的铺张的古典文学,建设新鲜的立诚的写实文学。曰推倒迂晦的艰涩的山林文学,建设明了的通俗的社会文学。

<div style="text-align:right">——陈独秀《文学革命论》①</div>

① 独秀文存[M].合肥:安徽人民出版社,1987:95.

新文化运动与现代小说概说

中国现代文学的诞生以文学革命的提出为标志,与新文化运动密切相关。它以1917年1月《新青年》第2卷第5号发表胡适的《文学改良刍议》为开端,止于1949年7月在北京召开的第一次全国文学艺术工作者代表大会,可分为1917—1927年、1928—1937年和1937年7月—1949年7月三个阶段。

清末废科举、兴学堂,新式文化教育得以开展,造就了一批有现代科学文化知识、有自主开放意识的新型知识者群体。1911年辛亥革命推翻了两千多年的封建帝制,为中国社会的转型创造了基本条件。走在时代前列的知识分子认识到只有进行全面彻底的思想变革才能改变中国的面貌,他们以思想启蒙为己任,成为新文化运动的先驱。

新文化运动是一场思想启蒙运动。《新青年》是新文化运动的主阵地,它以"民主"与"科学"为口号,集结了一批推进新文化运动的先驱人物,形成了反封建的思想文化战线,文学革命便在此背景下开展。胡适1917年1月在《新青年》上发表《文学改良刍议》,提出文学改良应从"八事"着手:"一曰,须言之有物。二曰,不摹仿古人。三曰,须讲求文法。四曰,不作无病之呻吟。五曰,务去滥调套话。六曰,不用典。七曰,不讲对仗。八曰,不避俗字俗语。""八事"初步阐明了新文学的要求与推行白话文的立场。陈独秀1917年2月发表《文学革命论》,主张以革命文学作为革新政治、改造社会之途,并提出了更具革新意义的文学理想。刘半农发表《我之文学改良观》,提出改革韵文、散文,使用标点符号等建设性意见。

文学革命是中国文学由旧到新的转折点。它以民主、科学、人道为旗帜,关切社会人生,成为推动社会进步的重要力量;它带来了文学观念、内容、形式各方面、全方位的大革新、大解放;它以白话文和西方文学手法为武器打破僵化的传统文学格式,与世界文学发展相联结,使文学创作迈入新的时代,促进了中国文学的现代化。

现代小说的创作在第一个阶段(1917—1927年)成就非凡。1918年5月,鲁迅发表了第一篇白话短篇小说《狂人日记》,后又创作了《孔乙己》《药》《阿Q正传》《伤逝》等极具现代性的小说。

20世纪20年代形成了"为人生"(或称"人生派")的现实主义小说创作潮流,其特点是立足社会现实,关注民生疾苦,针砭社会痼疾,同情社会下层劳动者,探寻人生意义,表现出鲜明的人道主义、民主主义精神。这一流派的作品又分为"问题小说"和"乡土小说"。"问题小说"是"五四"前后形成的一种小说类型,是以某种社会问题(诸如家庭之变、婚姻之苦、女子之地位、教育之不良、劳工问题、儿童问题等)为题材而创作的小说,是中国现代文学史上最早的小说潮流,标志着现实主义新小说的开端。代表作家和作品有叶绍钧(叶圣陶)的《这也是一个人?》《潘先生在难中》、许地山的《命命鸟》、罗家伦的《是爱情还是苦痛?》、杨振声的《渔家》《贞女》、冰心的《斯人独憔悴》、王统照的《沉思》等。"乡土小说"作者多为来自乡村、寓居京沪都市的游子,因目睹现代文明与宗法制度农村的差异,在"改造国民性"思想启迪下,小说主要表现

乡村和农民命运。主要作家和作品有许钦文的《鼻涕阿二》《石宕》、许杰的《惨雾》、王鲁彦的《菊英的出嫁》、彭家煌的《怂恿》《喜讯》、黎锦明的《出阁》、台静农的《烛焰》《拜堂》、废名的《竹林的故事》《菱荡》等。

这一时期创造社的作家注重创作书写个人心路、主观抒情的小说。以郁达夫的《沉沦》《春风沉醉的晚上》《她是一个弱女子》等为代表的小说，带有明显的"自叙传"抒情小说和"私小说"的特点。创造社后起的青年小说家形成了一个抒情作家群体，包括倪贻德（《玄武湖之秋》）、陶晶孙（《音乐会小曲》）、叶灵凤（《菊子夫人》）、王以仁（《孤雁》）、庐隐（《海滨故人》）、冯沅君（《隔绝》）等。此外，浅草社与沉钟社作家也创作了不少以抒发个人苦闷和感伤情绪为主的"自我抒情"小说。

现代文学的第二个阶段（1928—1937年），是国民党政权由建立到相对稳定，同时又危机四伏的历史时期。第一个阶段里传入的各种文艺思潮经过历史的筛选，与中国文艺实践运动相结合，形成了马克思主义与自由主义两大文艺思想相对的局面。这一时期的文学有三个显著特征：一是文学政治化；二是马克思主义文艺理论的传播与初步运用；三是左翼文学与自由主义作家的文学及其他多种倾向的文学彼此竞争。

这个时期文学创作的题材拓宽，不同作家从迥异的角度关切社会发展与历史进程。能够容纳较为广阔社会内容的中长篇小说，成为这一时期最有成就的文学形式，代表作有茅盾的《子夜》、巴金的《家》、老舍的《骆驼祥子》、沈从文的《边城》、张恨水的《啼笑因缘》等。这一时期较为成熟的作家，都有适合自己的独特表现对象、观察与评价生活的独特角度，以及各自的艺术手段和艺术风格，形成了属于自己的"艺术世界"，如茅盾的"都市生活世界"、老舍的"北京小市民世界"、巴金的"热情忧郁的青年世界"、沈从文的"湘西边城世界"等。

20世纪30年代中国社会的巨大变动，引发了思想领域的大碰撞，形成了"左翼""京派""海派"三大文学派别之间的对峙与互渗。

左翼作家以现代大工业中产业工人代言人的身份，对封建的传统农业文明、资本主义工业文明以及西方殖民主义展开批判，要求文学更自觉地成为以夺取政权为中心的无产阶级斗争的工具，代表人物有蒋光慈（《咆哮了的土地》）、柔石（《为奴隶的母亲》《二月》）、丁玲（《田家冲》《水》）、张天翼（《华威先生》）、沙汀（《法律外的航线》）、叶紫（《丰收》）、艾芜（《南行记》）以及东北流亡作家等。

京派作家是以北京等北方城市为中心的一批学者型的文人，他们天然地追求文学（学术）的独立与自由，既反对从属于政治，也反对文学的商业化，代表人物有废名（《桥》）、萧乾（《篱下》《梦之谷》）、芦焚（《里门拾记》）、李健吾（《陷阱》）、李劼人（《死水微澜》）等。

海派文学是20世纪30年代以上海为中心的东南沿海城市商业文化与消费文化畸形繁荣的产物。海派作家依赖于文学市场，既享受着现代都市文明，又感染着都市"文明病"，多借鉴西方现代派手法，追求艺术的"变"与"新"，代表人物有张资平（《最后的幸福》）、叶灵凤（《女娲氏之遗孽》）、曾虚白（《三棱》）、刘呐鸥（《都市风景线》）、穆时英（《上海的狐步舞》）、施蛰存（《石秀》）等。

现代文学的第三个阶段（1937—1949年），因战争形成的地缘政治文化将中国分为国统区（国民党统治的地区）、解放区（共产党领导的抗日敌后根据地）、沦陷区（日本侵略军占领的地

区)及上海"孤岛"(指1937年11月日军占据上海后,使租界处于被包围之中的特殊地区始,至1941年12月珍珠港事件发生,日军进入租界为止),文学活动也划分为国统区文学、解放区文学、沦陷区文学及上海"孤岛文学"。

抗战初期,国统区的文学活动以"救亡"为核心,昂扬着激奋的英雄主义。文学创作有着相同的爱国主义主题和共同的思想追求,即表现民族解放战争中新人的诞生,以及新的民族性格的孕育与形成。文艺创作与广大人民群众紧密联系,发挥抗战宣传作用。

在抗战相持阶段,国内战争形势逆转,创作者逐渐冷静下来,沉痛反省战争暴露出的社会痼疾,深思民族命运、国家未来,为民族振兴寻找新的出路。这一时期文学创作进一步探究爱国主义主题,立体地开拓与发掘相关题材,或直面现实,寻找社会的痼疾,或回溯历史,发掘民族精神,或面向自己,探讨知识分子的历史道路,代表作品有《呼兰河传》(萧红)、《四世同堂》(老舍)、《财主底儿女们》(路翎)等。

追求"史诗格调",是这一时期创作的显著特征。反映在小说创作上,史诗性长篇小说集中涌现。苦痛与希望并存的伟大时代令作家们振奋,只有史诗格调才足以表现这个年代。创作者不约而同地以史诗的规模去记录大时代的社会,以更为宽广的历史视角去展示复杂的社会生活变迁,或通过一个或几个人的生活历程,或一个村落、一条胡同的变迁,去展现一个大时代的历史动向,主要作品有《霜叶红似二月花》(茅盾)、《火》(巴金)、《前夕》(靳以)等。

临近抗战胜利,小说多以讽刺性的喜剧揭示战争中的人情世道,或概括乱世中的丑恶社会现象,或讽刺官僚制度的腐朽,以不同的风致给文学创作带来不同气象,代表作品有《围城》(钱钟书)、《八十一梦》(张恨水)。

1937年11月上海沦陷后,一部分作家留在上海租界这一类似"孤岛"的特殊环境坚持创作,利用各种艺术形式配合抗日救亡活动,史称"孤岛文学"。1941年12月太平洋战争爆发,上海孤岛文学的时代结束,进入了沦陷区文学的轨道。"孤岛"中的一部分作家坚持"五四"新文学的传统,倡导乡土文学,如王秋萤(《河流的底层》)、袁犀(《森林的寂寞》)等;另一些作家则从个体的战争体验出发,转向对日常平凡生活的重新发现与肯定。

以陕甘宁边区为中心的抗日根据地废除封建土地制度,推行土地改革,在政治、经济、文化方面发生了前所未有的巨大变革。解放区文学在题材、主题以及表现对象上特征鲜明,热情描绘人民群众的斗争生活,赞美新社会、新制度,普通的农民、士兵、干部成为重点表现的对象,翻身解放的"新人"成为文学的主角。

自觉探求文学大众化,是解放区文学的重要特征。1942年毛泽东发表《在延安文艺座谈会上的讲话》,提出文艺为工农兵服务的基本方针。为了真实表现农民的思想、心理、命运,并能为农民读者所接受,解放区的创作者在借鉴民间传统艺术形式的基础上创造出新的小说体式,如新评书体小说、新章回体小说、民歌体叙事诗、新歌剧等。如赵树理以极具地域色彩与乡土色彩的表达方式,借鉴民间艺术形式,创作了脍炙人口的《小二黑结婚》《李有才板话》等作品。

一、中国人的精神危机和国民性的冷酷剖析——《阿Q正传》

《阿Q正传》揭示了国民的劣根性,是鲁迅长期关注和探讨国民性的结果。以《阿Q正传》为代表的小说,被视为中国现代小说成熟的标志,也是最早传播到世界的中国现代小说。

1. 作者简介

鲁迅(1881—1936年),原名周樟寿,字豫山,浙江绍兴人,出生于一个没落的封建大家庭。1892年进三味书屋读书时改名豫才,1898年在南京求学时取学名周树人,"鲁迅"为发表《狂人日记》时的笔名。1902年赴日留学,接触了西方文化并弃医从文。1909年回国,先后在杭州、绍兴任教,1912年任职于南京临时政府教育部。1918年始参与《新青年》的活动,发表多篇小说及杂文,并支持组织语丝社、未名社,创办《语丝》《莽原》《未名》等刊物,编辑《国民新报·文艺副刊》《未名丛刊》。1926—1927年,辗转于厦门、广州等地任教。1927年"四一二"政变后,辞去职务,同年10月定居上海。1930年发起成立中国左翼作家联盟,参与编辑《萌芽》《前哨》《十字街头》《译文》等刊物。1936年10月19日病逝于上海。

鲁迅是中国现代小说的奠基人,其小说以深刻的思想和精湛的艺术,深远地影响了中国现代小说的发展。自1907年发表第一篇文章《人之历史》始,鲁迅一生笔耕不辍,著述颇丰,有短篇小说集《呐喊》《彷徨》《故事新编》,散文诗集《野草》,散文集《朝花夕拾》,以及《热风》《坟》《华盖集》《华盖集续编》《而已集》《南腔北调集》《三闲集》《二心集》《准风月谈》《伪自由书》《集外集》《花边文学》《且介亭杂文》《且介亭杂文二集》《且介亭杂文末编》《集外集拾遗》等16本杂文集和书信集《两地书》。此外,还有《中国小说史略》《汉文学史纲要》等学术著作。最早的《鲁迅全集》于1938年出版,后人民文学出版社重新编辑出版。

2. 作品导读

《阿Q正传》创作于1921年12月,最初分章刊载于北京《晨报副刊》,后收入短篇小说集《呐喊》。《呐喊》是中国现代小说开端与成熟的标志,开创了现代现实主义文学的先河。严家炎曾说:"中国现代小说在鲁迅手中开始,又在鲁迅手中成熟,这在历史上是一种并不多见的现象。"此语准确地概括了鲁迅小说的文学史价值和地位。

小说发表时,茅盾在《小说月报》通信栏写道:"《阿Q正传》,虽只登到第四章,但以我看来,实是一部杰作。"小说以辛亥革命前后闭塞落后的农村小镇未庄为背景,通过对阿Q"恋爱""偷窃""革命"等事件的描写,塑造了中国现代文学史上经典不朽的文学形象——一个受旧社会沉重压迫、精神扭曲变形的底层农民阿Q的形象。

阿Q是一个一无所有的,甚至连名字也被人忘记的微不足道的小人物。小说第一章交代了阿Q的阶级地位和生活处境:一个彻底的乡村底层贫苦农民,没有土地,没有家,住在土谷祠;没有固定职业,靠打短工、做帮工维持生活。在"恋爱悲剧"之后,他唯一的一条棉被、最后一件布衫、一顶破毡帽也被赵太爷和地保敲诈走了。因没有固定的职业,他常常挤入游手之徒的行列,而"有农民式的质朴、愚蠢,但也很沾了些游手之徒的狡猾"。

阿Q地位悲惨、备受凌辱,却自轻自贱、自欺自慰,用"精神胜利法"来掩盖现实生活中的

失败和屈辱。在秀才家打短工时,他调戏秀才家的女佣人吴妈,被秀才老爷赶出门。为谋生计,跑到城里入伙偷盗。当辛亥革命的大潮波及未庄时,一向反对造反的阿Q见远近闻名的举人老爷惊恐万状,于是对革命神往起来,而正当他沉浸在"革命"的幻想时,却因秀才老爷家被劫案无辜地被当作"革命党"抓入大牢,最终被处决。

阿Q又是一个深受封建观念侵蚀和毒害,带有小生产者狭隘保守特点的落后、不觉悟的农民。他不敢正视现实,常以健忘来解脱自己的痛苦;他妄自尊大,进了几回城就瞧不起未庄人,又因城里人有不符合未庄生活习惯的地方而鄙薄城里人;他身上有"看客"式的无聊和冷酷,如夸耀自己看到过杀革命党,口口声声说"杀头好看";他有不少符合"圣经贤传"的思想和守旧心态,如"不孝有三,无后为大"、严于"男女之大防"等,对钱大少爷剪辫子深恶痛绝,称之为"假洋鬼子";他有畏强凌弱的卑怯和势利,受了强者凌辱后不敢反抗,转而欺侮更弱小者。

阿Q的不觉悟,更突出地表现在对"革命"的态度和认识上。阿Q的革命观,是封建传统观念和小生产者狭隘保守意识合成的产物。他最初"以为革命党便是造反,造反便是与他为难"而一向"深恶而痛绝之",但当现实的阶级压迫将他逼到绝境,辛亥革命的浪潮波及未庄时,又以朴素的阶级直感萌生了"要投降革命党"的愿望。只因为"革命"竟"使百里闻名的举人老爷有这样害怕","况且未庄的一群鸟男女"又是这样的"慌张",于是成了未庄第一个起来欢迎革命的人。他对革命态度的变化,并非政治上的真正觉醒,而且对革命的认识幼稚、糊涂、错误。

小说第七章里,听说革命党进城,他晚上躺在土谷祠里朦胧中想象革命党到未庄的情形。这段想象表明,阿Q是带着传统观念来理解革命的。他不仅仍然厌恶没有辫子的人,不喜欢女人"脚太大",而且想象中的革命党"穿着崇祯皇帝的素",是为反清复明、改朝换代而已。阿Q神往革命,不是为了推翻豪绅阶级的统治,而只是"想跟别人一样"拿点东西,是"要什么就有什么",可以随意夺取赵太爷、钱太爷们的"威福、子女、玉帛"。他抱有狭隘的原始复仇主义,认为革命后"第一个该死的是小D和赵太爷",幻想自己革命后可以奴役与他一样生活在底层的小D、王胡们。

阿Q的形象是诸多要素集合化的产物,"是一个所谓箭垛,好些人的事情都有堆积在他身上"。阿Q所表现出的性格弱点并非农民才有,具有更广泛的普遍性,鲁迅把阿Q性格作为国民性的最劣表现加以鞭挞,也便有了广泛的社会意义。阿Q是"反省国民性弱点"的一面镜子,影射了中国社会走向现代性的重重阻碍。

"说到'为什么'做小说罢,我仍抱着十多年前的'启蒙主义',以为必须是'为人生',而且要改良这人生。我深恶先前的称小说为'闲书',而且将'为艺术而艺术',看作不过是'消闲'的新式的别号。所以我的取材,多采自病态社会的不幸的人们中,意思是在揭出病苦,引起疗救的注意。"[①]正是基于"启蒙主义"的文学观念,鲁迅选择"表现农民与知识分子"这现代文学的两大主要题材,《呐喊》《彷徨》中农民题材的小说占有重要位置。鲁迅深切同情中国农民的命运,他看到农民们所遭遇的苦难,也洞察他们的弱点与病态,更理解造成他们精神上病弱的社会原因和历史原因。《阿Q正传》塑造在这典型环境中生存、挣扎的中国农民的典型性格,意在"画

① 鲁迅全集:第4卷[M].北京:人民文学出版社,2005:512.

出沉默国民的灵魂""暴露国民的弱点",揭露国民的劣根性,以"引起疗救的注意"。鲁迅把探索中国农民在民主革命中的处境、地位问题与考察中国革命问题联系在一起,探究旧民主主义革命失败的社会背景与深层原因,深刻揭示了旧民主主义革命的不彻底性和悲剧性。

在更深层面上,鲁迅把解剖中国农民灵魂和改造"国民性"问题联系起来,通过对农民性格中愚弱、麻木和落后的批判,导向对造成这种性格的社会根源的揭露和批判。他揭示人的精神病态,意在揭露造成精神病态的社会,表达"吃人"的主题——封建社会摧残人的肉体,更"咀嚼人的灵魂"。因此,鲁迅的小说实质上是对现代中国人(首先是农民与知识分子)灵魂的伟大拷问,是"在高的意义上的写实主义"[①]。

犀利的剖析、尖锐的讽刺、集合化的人物形象以及喜剧化的情节,是《阿Q正传》最鲜明的艺术特征。鲁迅站在启蒙者的高度,哀其不幸、怒其不争地剖析阿Q的悲剧命运和贫瘠的人格,揭露国民的劣根性。小说的讽刺艺术旨微而语婉,无一贬词而情伪毕露,以讽刺手法批判了阿Q的落后、麻木和精神胜利法。小说以喜剧化的情节凸显悲剧的深刻。阿Q种种荒唐行径令人发笑,但一幕幕喜剧性场景隐藏着深刻的悲剧,有着深刻的思想寓意,引发人们严肃的思考。

"在中国新文坛上,鲁迅君常常是创造'新形式'的先锋;《呐喊》里的十多篇小说几乎一篇有一篇新形式,而这些新形式又莫不给青年作者以极大的影响,必然有多数人跟上去试验。"[②]鲁迅自觉地借鉴西方小说形式,通过自己的转化、发挥,以及个人的独立创造,建立了中国现代小说的新形式。《狂人日记》之所以被称为第一篇现代白话小说,一个重要原因是它打破了中国传统小说注重有头有尾、环环相扣的完整故事和依次展开情节的结构方式,而以十三则"语颇错杂无论次""间亦略具联络者"的不标年月的"日记本文",按照狂人心理活动的流动来组织小说。在艺术表现上,鲁迅不是站在第三者的立场描述主人公的心理状态,而是通过主人公意识活动的自由联想、梦幻,直接剖露他的心理。《孔乙己》在小说叙述者的选择上极具特点,孔乙己与酒客的关系,构成了"被看/看"的模式。在这个模式里,作为被看者的孔乙己(知识分子)的自我审视与主观评价(自以为是国家、社会不可或缺的"君子","清白"而高人一等)与他(们)在社会上实际所处的"被看"(亦即充当人们无聊生活中的"笑料")地位,两者形成的巨大反差,反映了中国知识分子地位与命运的悲剧性与荒谬性。鲁迅没有选择孔乙己或酒客作为小说的叙述者,而别出心裁地以酒店里的"小伙计"充当叙述故事的角色。他可以以一个旁观者的身份,同时观察与描写孔乙己的可悲与可笑、看客的麻木与残酷,形成一个"被看/看"的模式,来展现知识者与群众的双重悲喜剧。

《阿Q正传》在作者、读者、叙述者与人物的关系处理上独具特色。在第一章《序》里,叙述者以全知视角出现,却一再申称自己并非全知,构成了对全知叙述的嘲弄,作者与读者也对人物的命运采取有距离的冷然观照,甚至略带嘲讽的态度。随着小说的展开转向限制叙述,叙述者的视角集中于阿Q的行为与意识,作者、读者与人物之间的距离也由远而近;他们在阿Q身上发现了自己。小说结尾阿Q临刑前在幻觉中看见饿狼"咬他的灵魂",最后"救命"似的呐喊,已融入了作者与读者自身的心理体验。这里,作家(以及一定程度上的读者)主体精神、生

[①] 鲁迅.《穷人》小引[M]//鲁迅全集:第7卷.北京:人民文学出版社,2005:104.
[②] 沈雁冰.《读呐喊》[N].时事新报,1923-10-08(3).

命体验的融入,体现了鲁迅小说"主观抒情性"的特征。

《呐喊》《彷徨》中的小说,在表现手法上也堪称中国现代小说的典范。在情节的提炼和设置上,鲁迅强调选材要严,开掘要深。他的小说不追求情节的离奇与曲折,而注重情节的深刻蕴含,依据表达的主题和塑造人物性格的需要来设置和提炼情节,显示出严谨、凝练、蕴藉深厚的特点。在塑造人物上,鲁迅注重采用"杂取种种人,合成一个"的办法,对生活中的原型进行充分的艺术集中和概括,使人物形象具有较为广泛的典型性。鲁迅强调写出人物的灵魂,要显示灵魂的深。他在小说中塑造人物形象时,或采用直接揭示人物心灵秘密的手法,如《阿Q正传》第七章写阿Q的"革命畅想曲",借人物由幻想形成的幻觉,揭示了阿Q的病态心理和偏狭的"革命"目的;或注重以个性化的人物语言来揭示人物的内心世界。鲁迅还特别注重将人物摆在一定的环境中加以表现,这种环境大到时代背景,小到人物具体生活的生存环境和生活氛围,从而强化作品对人物性格形成原因及其社会意义、时代意义的揭示。

3. 作品文库

阿 Q 正传①

第二章 优胜记略

阿 Q 不独是姓名籍贯有些渺茫,连他先前的"行状"②也渺茫。因为未庄的人们之于阿 Q,只要他帮忙,只拿他玩笑,从来没有留心他的"行状"的。而阿 Q 自己也不说,独有和别人口角的时候,间或瞪着眼睛道:

"我们先前——比你阔的多啦!你算是什么东西!"

阿 Q 没有家,住在未庄的土谷祠③里;也没有固定的职业,只给人家做短工,割麦便割麦,舂米④便舂米,撑船便撑船。工作略长久时,他也或住在临时主人的家里,但一完就走了。所以,人们忙碌的时候,也还记起阿 Q 来,然而记起的是做工,并不是"行状";一闲空,连阿 Q 都早忘却,更不必说"行状"了。只是有一回,有一个老头子颂扬说:"阿 Q 真能做!"这时阿 Q 赤着膊,懒洋洋的瘦伶仃的正在他面前,别人也摸不着这话是真心还是讥笑,然而阿 Q 很喜欢。

阿 Q 又很自尊,所有未庄的居民,全不在他眼睛里,甚而至于对于两位"文童"⑤也有以为不值一笑的神情。夫文童者,将来恐怕要变秀才者也;赵太爷、钱太爷大受居民的尊敬,除有钱之外,就因为都是文童的爹爹,而阿 Q 在精神上独不表格外的崇奉⑥,他想:我的儿子会阔的多啦!加以进了几回城,阿 Q 自然更自负,然而他又很鄙薄城里人,譬如用三尺长三寸宽的木板做成的凳子,未庄叫"长凳",他也叫"长凳",城里人却叫"条凳",他想:这是错的,可笑!油煎大

① 选自《呐喊》(《鲁迅全集》,人民文学出版社 2005 年版)。
② 行状:履历、事迹。
③ 土谷祠:即土地庙,旧时祭祀土地神,祈求五谷丰登的地方。土谷,即土地神和五谷神。
④ 舂米:用杵把糙米捣成精米。
⑤ 文童:即"童生"。明清科举制度,凡在县学列名学习准备考秀才的人,不论年龄大小,都称为"童生"或"儒童",也俗称"文童"。这里指赵太爷的儿子赵秀才和钱太爷的儿子假洋鬼子。
⑥ 崇奉:崇敬奉承。

头鱼,未庄都加上半寸长的葱叶,城里却加上切细的葱丝,他想:这也是错的,可笑!然而未庄人真是不见世面的可笑的乡下人呵,他们没有见过城里的煎鱼!

阿Q"先前阔",见识高,而且"真能做",本来几乎是一个"完人①"了,但可惜他体质上还有一些缺点,最恼人的是在他头皮上,颇有几处不知起于何时的癞疮疤。这虽然也在他身上,而看阿Q的意思,倒也似乎以为不足贵的,因为他讳说"癞"以及一切近于"赖"的音,后来推而广之,"光"也讳,"亮"也讳,再后来,连"灯""烛"都讳了。一犯讳,不问有心与无心,阿Q便全疤通红的发起怒来,估量了对手,口讷②的他便骂,气力小的他便打;然而不知怎么一回事,总还是阿Q吃亏的时候多,于是他渐渐的变换了方针,大抵改为怒目而视了。

谁知道阿Q采用怒目主义之后,未庄的闲人们便愈喜欢玩笑他,一见面,他们便假作吃惊的说:

"哙,亮起来了。"

阿Q照例的发了怒,他怒目而视了。

"原来有保险灯在这里!"他们并不怕。

阿Q没有法,只得另外想出报复的话来:

"你还不配……"这时候,又仿佛在他头上的是一种高尚的光荣的癞头疮,并非平常的癞头疮了;但上文说过,阿Q是有见识的,他立刻知道和"犯忌"有点抵触,便不再往底下说。

闲人还不完,只撩他,于是终而至于打。阿Q在形式上打败了,被人揪住黄辫子,在壁上碰了四五个响头,闲人这才心满意足的得胜的走了,阿Q站了一刻,心里想,"我总算被儿子打了,现在的世界真不像样……"于是也心满意足的得胜的走了。

阿Q想在心里的,后来每每说出口来,所以凡有和阿Q玩笑的人们,几乎全知道他有这一种精神上的胜利法,此后每逢揪住他黄辫子的时候,人就先一着对他说:

"阿Q,这不是儿子打老子,是人打畜生。自己说,人打畜生!"

阿Q两只手都捏住了自己的辫根,歪着头,说道:

"打虫豸③,好不好?我是虫豸——还不放么?"

但虽然是虫豸,闲人也并不放,仍旧在就近什么地方给他碰了五六个响头,这才心满意足的得胜的走了,他以为阿Q这回可遭了瘟。然而不到十秒钟,阿Q也心满意足的得胜的走了,他觉得他是第一个能够自轻自贱的人,除了"自轻自贱"不算外,余下的就是"第一个"。状元不也是"第一个"么?"你算是什么东西"呢?

阿Q以如是等等妙法克服怨敌之后,便愉快的跑到酒店里喝几碗酒,又和别人调笑一通,口角一通,又得了胜,愉快的回到土谷祠,放倒头睡着了。假使有钱,他便去押牌宝④,一堆人蹲在地面上,阿Q即汗流满面的夹在这中间,声音他最响:

"青龙四百!"

① 完人:品行优秀而毫无缺点的人。
② 口讷:嘴笨,言语迟钝。
③ 虫豸(zhì):昆虫和类似昆虫的小动物,这里比喻下贱的人。
④ 押牌宝:一种赌博,又叫"押宝"。赌局中开局的人叫庄家(即下文的"桩家")。下文的"青龙""天门""穿堂"等都是押牌宝的用语,指押赌注的位置。

"咳~开~~啦！"桩家揭开盒子盖，也是汗流满面的唱。"天门啦~~角回啦~~！人和穿堂空在那里啦~~！阿Q的铜钱拿过来~~！"

"穿堂一百——一百五十！"

阿Q的钱便在这样的歌吟之下，渐渐的输入别个汗流满面的人物的腰间。他终于只好挤出堆外，站在后面看，替别人着急，一直到散场，然后恋恋的回到土谷祠，第二天，肿着眼睛去工作。

但真所谓"塞翁失马安知非福"罢，阿Q不幸而赢了一回，他倒几乎失败了。

这是未庄赛神①的晚上。这晚上照例有一台戏，戏台左近，也照例有许多的赌摊。做戏的锣鼓，在阿Q耳朵里仿佛在十里之外；他只听得桩家的歌唱了。他赢而又赢，铜钱变成角洋，角洋变成大洋，大洋又成了叠。他兴高采烈得非常②：

"天门两块！"

他不知道谁和谁为什么打起架来了③。骂声打声脚步声，昏头昏脑的一大阵，他才爬起来，赌摊不见了，人们也不见了，身上有几处很似乎有些痛，似乎也挨了几拳几脚似的，几个人诧异的对他看。他如有所失的走进土谷祠，定一定神，知道他的一堆洋钱不见了。赶赛会的赌摊多不是本村人，还到那里去寻根柢呢？

很白很亮的一堆洋钱！而且是他的——现在不见了！说是算被儿子拿去了罢，总还是忽忽不乐；说自己是虫豸罢，也还是忽忽不乐：他这回才有些感到失败的苦痛了。

但他立刻转败为胜了。他擎起右手，用力的在自己脸上连打了两个嘴巴，热剌剌的有些痛；打完之后，便心平气和起来，似乎打的是自己，被打的是别一个自己，不久也就仿佛是自己打了别个一般，——虽然还有些热剌剌，——心满意足的得胜的躺下了。

他睡着了。

第三章　续优胜记略

然而阿Q虽然常优胜，却直待蒙赵太爷打他嘴巴之后，这才出了名。

他付过地保二百文酒钱，愤愤的躺下了，后来想："现在的世界太不成话，儿子打老子……"于是忽而想到赵太爷的威风，而现在是他的儿子了，便自己也渐渐的得意起来，爬起身，唱着《小孤孀上坟》④到酒店去。这时候，他又觉得赵太爷高人一等了。

说也奇怪，从此之后，果然大家也仿佛格外尊敬他。这在阿Q，或者以为因为他是赵太爷的父亲，而其实也不然。未庄通例，倘如阿七打阿八，或者李四打张三，向来本不算一件事，必须与一位名人如赵太爷者相关，这才载上他们的口碑。一上口碑，则打的既有名，被打的也就托庇⑤有了名。至于错在阿Q，那自然是不必说。所以者何⑥？就因为赵太爷是不会错的。但

① 赛神：即迎神赛会。旧时的一种民间习俗，用仪仗、鼓乐和杂戏迎神出庙，周游街巷，酬神祈福。
② 非常：非同寻常。
③ 他不知道谁和谁为什么打起架来了：这是庄家故意布置的勾当。庄家伙同一伙赌徒，赢了便罢，输了就借故打架，乱中抢钱。
④ 《小孤孀上坟》：当时流行的一出绍兴地方戏。小孤孀，年轻寡妇。
⑤ 托庇：依赖长辈或有权势者的庇护。
⑥ 所以者何："原因是什么呢"之意。

他既然错,为什么大家又仿佛格外尊敬他呢?这可难解,穿凿起来说,或者因为阿Q说是赵太爷的本家,虽然挨了打,大家也还怕有些真,总不如尊敬一些稳当。否则,也如孔庙里的太牢一般,虽然与猪羊一样,同是畜生,但既经圣人下箸,先儒们便不敢妄动了。

阿Q此后倒得意了许多年。

有一年的春天,他醉醺醺的在街上走,在墙根的日光下,看见王胡在那里赤着膊捉虱子,他忽然觉得身上也痒起来了。这王胡,又癞又胡,别人都叫他王癞胡,阿Q却删去了一个癞字,然而非常渺视①他。阿Q的意思,以为癞是不足为奇的,只有这一部络腮胡子,实在太新奇,令人看不上眼。他于是并排坐下去了。倘是别的闲人们,阿Q本不敢大意坐下去。但这王胡旁边,他有什么怕呢?老实说:他肯坐下去,简直还是抬举他。

阿Q也脱下破夹袄来,翻检了一回,不知道因为新洗呢还是因为粗心,许多工夫,只捉到三四个。他看那王胡,却是一个又一个,两个又三个,只放在嘴里毕毕剥剥的响。

阿Q最初是失望,后来却不平了:看不上眼的王胡尚且那么多,自己倒反这样少,这是怎样的大失体统的事呵!他很想寻一两个大的,然而竟没有,好容易才捉到一个中的,恨恨的塞在厚嘴唇里,狠命一咬,劈的一声,又不及王胡响。

他癞疮疤块块通红了,将衣服摔在地上,吐一口唾沫,说:

"这毛虫!"

"癞皮狗,你骂谁?"王胡轻蔑的抬起眼来说。

阿Q近来虽然比较的受人尊敬,自己也更高傲些,但和那些打惯的闲人们见面还胆怯,独有这回却非常武勇了。这样满脸胡子的东西,也敢出言无状②么?

"谁认便骂谁!"他站起来,两手叉在腰间说。

"你的骨头痒了么?"王胡也站起来,披上衣服说。

阿Q以为他要逃了,抢进去就是一拳,这拳头还未达到身上,已经被他抓住了,只一拉,阿Q跄跄踉踉的跌进去,立刻又被王胡扭住了辫子,要拉到墙上照例去碰头。

"'君子动口不动手'!"阿Q歪着头说。

王胡似乎不是君子,并不理会,一连给他碰了五下,又用力的一推,至于阿Q跌出六尺多远,这才满足的去了。

在阿Q的记忆上,这大约要算是生平第一件的屈辱,因为王胡以络腮胡子的缺点,向来只被他奚落,从没有奚落他,更不必说动手了。而他现在竟动手,很意外,难道真如市上所说,皇帝已经停了考③,不要秀才和举人了,因此赵家减了威风。因此他们也便小觑④了他么?

阿Q无可适从的站着。

远远的走来了一个人,他的对头又到了。这也是阿Q最厌恶的一个人,就是钱太爷的大儿子。他先前跑上城里去进洋学堂,不知怎么又跑到东洋⑤去了,半年之后他回到家里来,腿

① 渺视:现在写作"藐视"。
② 出言无状:说话超越了本人身份、地位,显得无礼。
③ 皇帝已经停了考:指光绪三十一年(1905年),清朝政府下令废止科举考试。
④ 小觑:小看。
⑤ 东洋:旧时对日本的称呼。

也直了,辫子也不见了,他的母亲大哭了十几场,他的老婆跳了三回井。后来,他的母亲到处说:"这辫子是被坏人灌醉了酒剪去的。本来可以做大官,现在只好等留长再说了。"然而阿Q不肯信,偏称他"假洋鬼子①",也叫作"里通外国的人",一见他,一定在肚子里暗暗的咒骂。

阿Q尤其"深恶而痛绝之"的,是他的一条假辫子。辫子而至于假,就是没有了做人的资格;他的老婆不跳第四回井,也不是好女人。

这"假洋鬼子"近来了。

"秃儿。驴……"阿Q历来本只在肚子里骂,没有出过声,这回因为正气忿,因为要报仇,便不由的轻轻的说出来了。

不料这秃儿却拿着一支黄漆的棍子——就是阿Q所谓哭丧棒②——大踏步走了过来。阿Q在这刹那,便知道大约要打了,赶紧抽紧筋骨,耸了肩膀等候着,果然,拍的一声,似乎确凿打在自己头上了。

"我说他!"阿Q指着近旁的一个孩子,分辩说。

拍!拍拍!

在阿Q的记忆上,这大约要算是生平第二件的屈辱。幸而拍拍的响了之后,于他倒似乎完结了一件事,反而觉得轻松些,而且"忘却"这一件祖传的宝贝也发生了效力,他慢慢的走,将到酒店门口,早已有些高兴了。

但对面走来了静修庵里的小尼姑。阿Q便在平时,看见伊也一定要唾骂③,而况在屈辱之后呢?他于是发生了回忆,又发生了敌忾了。

"我不知道我今天为什么这样晦气,原来就因为见了你!"他想。

他迎上去,大声的吐一口唾沫:

"咳,呸!"

小尼姑全不睬,低了头只是走。阿Q走近伊身旁,突然伸出手去摩着伊新剃的头皮,呆笑着,说:

"秃儿!快回去,和尚等着你……"

"你怎么动手动脚……"尼姑满脸通红的说,一面赶快走。

酒店里的人大笑了。阿Q看见自己的勋业得了赏识,便愈加兴高采烈起来:

"和尚动得,我动不得?"他扭住伊的面颊。

酒店里的人大笑了。阿Q更得意,而且为满足那些赏鉴家起见,再用力的一拧,才放手。

他这一战,早忘却了王胡,也忘却了假洋鬼子,似乎对于今天的一切"晦气"都报了仇;而且奇怪,又仿佛全身比拍拍的响了之后更轻松,飘飘然的似乎要飞去了。

"这断子绝孙的阿Q!"远远地听得小尼姑的带哭的声音。

"哈哈哈!"阿Q十分得意的笑。

"哈哈哈!"酒店里的人也九分得意的笑。

① 假洋鬼子:就是称外国人为"洋人",为表厌恶,也称之为"洋鬼子"。钱大少爷去过东洋,但不是真正的"洋人",所以阿Q叫他"假洋鬼子"以表憎恶。
② 哭丧棒:旧时儿子在为父母送葬时手持的"孝杖"。阿Q因厌恶假洋鬼子,所以把他的手杖咒为"哭丧棒"。
③ 看见伊也一定要唾骂:这是一种迷信思想,阿Q认为见到尼姑就倒霉,所以要吐唾沫或骂一句。

4. **选文简析**

选文出自《阿Q正传》第二章"优胜记略"和第三章"续优胜记略"。阿Q最突出的思想性格特征是精神胜利法。"优胜记略"和"续优胜记略"两章,集中体现了阿Q的"精神胜利法",揭示了旧中国的病态国民性——以"精神胜利法"为主要支柱的种种精神劣根性。

精神胜利法,又称为阿Q精神,是用纯想象中的胜利作为对实际失败的补偿的一种心理方式,是一种虚幻的精神安慰和心理补偿的病态精神状态,主要表现为妄自尊大、自欺欺人、欺软怕硬、自轻自贱、自甘屈辱、麻木健忘、忌讳缺点、懦弱不愿面对现实、自我陶醉于虚假的精神胜利之中。

处于未庄社会最底层的阿Q,在与赵太爷、假洋鬼子,以至王胡、小D的冲突中,是永远的失败者,但他却对自己的失败命运与奴隶地位采取令人难以置信的辩护与粉饰态度。他用夸耀过去来解脱现实的苦恼,"我们先前——比你阔的多啦!你算是什么东西"。用虚无的未来宽解眼前的窘迫,连老婆也没有却夸口"我的儿子会阔的多啦"。以自己的丑恶去叫人,别人说到他头上的癞疮疤时,他却说别人"还不配"。他常常挨打,为了满足自尊,以"儿子打老子"安慰自己,以"闭眼睛"来沉醉于没有根据的自尊之中,根本不承认自己的落后与被奴役。用自轻自贱来掩盖自己失败者的地位,被别人打败了,就自轻自贱地承认自己是虫豸,立即从这种自轻自贱的"第一"中心满意足。赌桌上狠狠赢了一次,却在混乱中被人抢走,又恼又悔的他用力抽自己几个耳光,似乎被打的是别人,立刻"心满意足的得胜的躺下了"。用健忘来淡化所受的欺侮和屈辱,挨了"假洋鬼子"的哭丧棒,啪啪响了之后,就忘记一切"有些高兴了",将屈辱抛到脑后。他还向更弱者泄愤,在转嫁屈辱中得到满足。被假洋鬼子痛打后,看见正好路过的静修庵小尼姑,便去调戏,在欺辱他人中转嫁自身被欺辱的痛苦。

总之,这种可悲的精神胜利法,使得阿Q虽常常遭受挫折和屈辱,但精神上却总能得意而满足,永远优胜。

小说写的虽为辛亥革命前后的事,但其深刻的思想价值却不会随时代变迁而丧失。作品所揭示的阿Q的精神胜利法,作为一种历史的和社会的病状,将在相当长的历史阶段中存在。因此,《阿Q正传》至今仍具有深远的社会意义与历史意义。

5. **思考题**

(1)试析阿Q这一人物形象及其意义。

(2)请阅读文本,找出表现阿Q精神胜利法之处,谈谈你对精神胜利法的理解。

(3)阿Q为什么要革命?阿Q的革命是一种什么样的革命?阿Q革命的悲剧说明了什么?

(4)试就鲁迅批判国民性的现实意义谈谈你的看法。

(5)严家炎说:"中国现代小说在鲁迅手中开始,又在鲁迅手中成熟,这在历史上是一种并不多见的现象。"试结合鲁迅的小说创作谈谈你对这句话的理解。

6. 拓展阅读

祝福①

鲁迅

　　旧历的年底毕竟最像年底,村镇上不必说,就在天空中也显出将到新年的气象来。灰白色的沉重的晚云中间时时发出闪光,接着一声钝响,是送灶②的爆竹;近处燃放的可就更强烈了,震耳的大音还没有息,空气里已经散满了幽微的火药香。我是正在这一夜回到我的故乡鲁镇的。虽说故乡,然而已没有家,所以只得暂寓在鲁四老爷的宅子里。他是我的本家,比我长一辈,应该称之曰"四叔",是一个讲理学③的老监生④。他比先前并没有什么大改变,单是老了些,但也还未留胡子,一见面是寒暄,寒暄之后说我"胖了",说我"胖了"之后即大骂其新党⑤。但我知道,这并非借题在骂我:因为他所骂的还是康有为。但是,谈话是总不投机的了,于是不多久,我便一个人剩在书房里。

　　第二天我起得很迟,午饭之后,出去看了几个本家和朋友;第三天也照样。他们也都没有什么大改变,单是老了些;家中却一律忙,都在准备着"祝福"。这是鲁镇年终的大典,致敬尽礼,迎接福神,拜求来年一年中的好运气的。杀鸡,宰鹅,买猪肉,用心细细的洗,女人的臂膊都在水里浸得通红,有的还带着绞丝银镯子⑥。煮熟之后,横七竖八的插些筷子在这类东西上,可就称为"福礼"了,五更天陈列起来,并且点上香烛,恭请福神们来享用;拜的却只限于男人,拜完自然仍然是放爆竹。年年如此,家家如此,——只要买得起福礼和爆竹之类的,——今年自然也如此。天色愈阴暗了,下午竟下起雪来,雪花大的有梅花那么大,满天飞舞,夹着烟霭和忙碌的气色,将鲁镇乱成一团糟。我回到四叔的书房里时,瓦楞上已经雪白,房里也映得较光明,极分明的显出壁上挂着的朱拓⑦的大"寿"字,陈抟老祖⑧写的;一边的对联已经脱落,松松的卷了放在长桌上,一边的还在,道是"事理通达心气和平"⑨。我又无聊赖的到窗下的案头去一翻,只见一堆似乎未必完全的《康熙字典》⑩,一部《近思录集注》⑪和一部《四书衬》⑫。无论如何,我明天决计要走了。

① 选自《彷徨》(《鲁迅全集》,人民文学出版社 2005 年版)。
② 送灶:旧俗以农历十二月二十四日为灶神升天奏事的日子,在这天或前一天祭送灶神,叫"送灶"。
③ 理学:又称"道学",是宋元明清时期以探讨理气、心性等问题为核心的哲学思潮。它吸收佛教和道教思想,将儒家伦理道德观念与对宇宙本原、人的本质问题的阐释融会贯通,成为宋元以后中国封建社会占统治地位的思想体系。
④ 监(jiān)生:国子监生员的简称,指明清两代在国子监(我国封建时代的中央最高学府)读书的人。清代乾隆以后,国子监只存空名,地主豪绅可以凭祖先"功业"或捐钱取得监生资格。
⑤ 新党:清末对主张或倾向维新的人的称呼。辛亥革命前后,也用它称呼革命党人或拥护革命的人。
⑥ 绞丝银镯子:用银丝拧制成的一种手镯。
⑦ 朱拓:用银朱等红颜料从碑刻上拓印下的文字或图形。
⑧ 陈抟老祖:五代时亳州(今河南鹿邑)人。后唐长庆年间举进士不第,先后隐居武当山和华山修道。后人把他附会为"神仙"。
⑨ 事理通达心气和平:语出朱熹《论语集注》。朱熹在《季氏》篇"不学诗无以言"下作注云:"事理通达而心气平和,故能言。"意思是说,理解了孔孟之道,待人接物就能通情达理、心平气和。这是理学家所宣扬的自我修养的标准。
⑩ 《康熙字典》:清代康熙年间,张玉书、陈廷敬等奉皇帝命令编纂的一部大型字典。
⑪ 《近思录集注》:清朝茅星来和江永为《近思录》作的集注。《近思录》,南宋朱熹、吕祖谦选编的宋代几个理学家的文章和语录,是一部理学入门书。
⑫ 《四书衬》:清代骆培解说"四书"的一部书。

况且，一想到昨天遇见祥林嫂的事，也就使我不能安住。那是下午，我到镇的东头访过一个朋友，走出来，就在河边遇见她；而且见她瞪着的眼睛的视线，就知道明明是向我走来的。我这回在鲁镇所见的人们中，改变之大，可以说无过于她的了：五年前的花白的头发，即今已经全白，全不像四十上下的人；脸上瘦削不堪，黄中带黑，而且消尽了先前悲哀的神色，仿佛是木刻似的；只有那眼珠间或一轮①，还可以表示她是一个活物。她一手提着竹篮，内中一个破碗，空的；一手拄着一支比她更长的竹竿，下端开了裂：她分明已经纯乎是一个乞丐了。

　　我就站住，豫备②她来讨钱。

　　"你回来了？"她先这样问。

　　"是的。"

　　"这正好。你是识字的，又是出门人，见识得多。我正要问你一件事——"她那没有精采的眼睛忽然发光了。

　　我万料不到她却说出这样的话来，诧异的站着。

　　"就是——"她走近两步，放低了声音，极秘密似的切切的说，"一个人死了之后，究竟有没有魂灵的？"

　　我很悚然，一见她的眼钉③着我的，背上也就遭了芒刺一般，比在学校里遇到不及豫防的临时考，教师又偏是站在身旁的时候，惶急得多了。对于魂灵的有无，我自己是向来毫不介意的；但在此刻，怎样回答她好呢？我在极短期的踌蹰④中，想，这里的人照例相信鬼，然而她，却疑惑了，——或者不如说希望：希望其有，又希望其无……人何必增添末路的人的苦恼，为她起见，不如说有罢。

　　"也许有罢，——我想。"我于是吞吞吐吐的说。

　　"那么，也就有地狱了？"

　　"阿！地狱？"我很吃惊，只得支梧⑤着，"地狱？——论理，就该也有。——然而也未必，……谁来管这等事……"

　　"那么，死掉的一家的人，都能见面的？"

　　"唉唉，见面不见面呢？……"这时我已知道自己也还是完全一个愚人，什么踌蹰，什么计画⑥，都挡不住三句问。我即刻胆怯起来了，便想全翻过先前的话来，"那是，……实在，我说不清……其实，究竟有没有魂灵，我也说不清。"

　　我乘她不再紧接的问，迈开步便走，匆匆的逃回四叔的家中，心里很觉得不安逸。自己想，我这答话怕于她有些危险。她大约因为在别人的祝福时候，感到自身的寂寞了，然而会不会含有别的什么意思的呢？——或者是有了什么豫感了？倘有别的意思，又因此发生别的事，则我的答话委实该负若干的责任……但随后也就自笑，觉得偶尔的事，本没有什么深意义，而我偏

① 间或一轮：偶尔转动一下。
② 豫备：现在写作"预备"。下文"豫防""豫感"现在写作"预防""预感"。
③ 钉：现在一般写作"盯"。
④ 踌蹰：犹豫。现在写作"踌躇"。
⑤ 支梧：支吾。
⑥ 计画：现在写作"计划"。

要细细推敲,正无怪教育家要说是生着神经病;而况明明说过"说不清",已经推翻了答话的全局,即使发生什么事,于我也毫无关系了。

"说不清"是一句极有用的话。不更事①的勇敢的少年,往往敢于给人解决疑问,选定医生,万一结果不佳,大抵反成了怨府②,然而一用这说不清来作结束,便事事逍遥自在了。我在这时,更感到这一句话的必要,即使和讨饭的女人说话,也是万不可省的。

但是我总觉得不安,过了一夜,也仍然时时记忆起来,仿佛怀着什么不祥的豫感;在阴沉的雪天里,在无聊的书房里,这不安愈加强烈了。不如走罢,明天进城去。福兴楼的清炖鱼翅,一元一大盘,价廉物美,现在不知增价了否?往日同游的朋友,虽然已经云散,然而鱼翅是不可不吃的,即使只有我一个……无论如何,我明天决计要走了。

我因为常见些但愿不如所料,以为未必竟如所料的事,却每每恰如所料的起来,所以很恐怕这事也一律③。果然,特别的情形开始了。傍晚,我竟听到有些人聚在内室里谈话,仿佛议论什么事似的,但不一会,说话声也就止了,只有四叔且走而且高声的说:

"不早不迟,偏偏要在这时候,——这就可见是一个谬种④!"

我先是诧异,接着是很不安,似乎这话于我有关系。试望门外,谁也没有。好容易待到晚饭前他们的短工来冲茶,我才得了打听消息的机会。

"刚才,四老爷和谁生气呢?"我问。

"还不是和祥林嫂?"那短工简捷的说。

"祥林嫂?怎么了?"我又赶紧的问。

"老了。"

"死了?"我的心突然紧缩,几乎跳起来,脸上大约也变了色。但他始终没有抬头,所以全不觉。我也就镇定了自己,接着问:

"什么时候死的?"

"什么时候?——昨天夜里,或者就是今天罢。——我说不清。"

"怎么死的?"

"怎么死的?——还不是穷死的?"他淡然的回答,仍然没有抬头向我看,出去了。

然而我的惊惶却不过暂时的事,随着就觉得要来的事,已经过去,并不必仰仗我自己的"说不清"和他之所谓"穷死的"的宽慰,心地已经渐渐轻松;不过偶然之间,还似乎有些负疚。晚饭摆出来了,四叔俨然的陪着。我也还想打听些关于祥林嫂的消息,但知道他虽然读过"鬼神者二气之良能也⑤",而忌讳仍然极多,当临近祝福时候,是万不可提起死亡疾病之类的话的;倘不得已,就该用一种替代的隐语,可惜我又不知道,因此屡次想问,而终于中止了。我从他俨然

① 不更事:经历世事不多,即缺乏社会经验,不懂世故人情。更,经历。
② 怨府:怨恨集中的所在,这里指埋怨的对象。
③ 我因为常见……所以很恐怕这事也一律:这几句话的意思是,我常常见到一些本来不希望它像自己所料的那样发生,也以为未必真会发生,却往往还是那样发生了的事,所以一再担心的祥林嫂会死的事,恐怕也要发生。
④ 谬种:坏东西。
⑤ 鬼神者二气之良能也:语出宋代张载《张子全书·正蒙》,也见《近思录》。意思是说,鬼神是阴阳二气自然变化而成的。良能,生来就具有的能力。

的脸色上,又忽而疑他正以为我不早不迟,偏要在这时候来打搅他,也是一个谬种,便立刻告诉他明天要离开鲁镇,进城去,趁早放宽了他的心。他也不很留。这样闷闷的吃完了一餐饭。

冬季日短,又是雪天,夜色早已笼罩了全市镇。人们都在灯下匆忙,但窗外很寂静。雪花落在积得厚厚的雪褥上面,听去似乎瑟瑟有声,使人更加感得沉寂。我独坐在发出黄光的菜油灯下,想,这百无聊赖的祥林嫂,被人们弃在尘芥堆中的,看得厌倦了的陈旧的玩物,先前还将形骸露在尘芥里,从活得有趣的人们看来,恐怕要怪讶她何以还要存在,现在总算被无常①打扫得干干净净了。魂灵的有无,我不知道;然而在现世,则无聊生者不生,即使厌见者不见,为人为己,也还都不错②。我静听着窗外似乎瑟瑟作响的雪花声,一面想,反而渐渐的舒畅起来。

然而先前所见所闻的她的半生事迹的断片,至此也联成一片了。

她不是鲁镇人。有一年的冬初,四叔家里要换女工,做中人③的卫老婆子带她进来了,头上扎着白头绳,乌裙,蓝夹袄,月白④背心,年纪大约二十六七,脸色青黄,但两颊却还是红的。卫老婆子叫她祥林嫂,说是自己母家的邻舍,死了当家人,所以出来做工了。四叔皱了皱眉,四婶已经知道了他的意思,是在讨厌她是一个寡妇。但看她模样还周正⑤,手脚都壮大,又只是顺着眼⑥,不开一句口,很像一个安分耐劳的人,便不管四叔的皱眉,将她留下了。试工期内,她整天的做,似乎闲着就无聊,又有力,简直抵得过一个男子,所以第三天就定局⑦,每月工钱五百文。

大家都叫她祥林嫂;没问她姓什么,但中人是卫家山人,既说是邻居,那大概也就姓卫了。她不很爱说话,别人问了才回答,答的也不多。直到十几天之后,这才陆续的知道她家里还有严厉的婆婆;一个小叔子,十多岁,能打柴了;她是春天没了丈夫的;他本来也打柴为生,比她小十岁:大家所知道的就只是这一点。

日子很快的过去了,她的做工却毫没有懈,食物不论,力气是不惜的。人们都说鲁四老爷家里雇着了女工,实在比勤快的男人还勤快。到年底,扫尘,洗地,杀鸡,宰鹅,彻夜的煮福礼,全是一人担当,竟没有添短工。然而她反满足,口角边渐渐的有了笑影,脸上也白胖了。

新年才过,她从河边淘米回来时,忽而失了色,说刚才远远地看见一个男人在对岸徘徊,很像夫家的堂伯,恐怕是正为寻她而来的。四婶很惊疑,打听底细,她又不说。四叔一知道,就皱一皱眉,道:

"这不好。恐怕她是逃出来的。"

她诚然是逃出来的,不多久,这推想就证实了。

此后大约十几天,大家正已渐渐忘却了先前的事,卫老婆子忽而带了一个三十多岁的女人进来了,说那是祥林嫂的婆婆。那女人虽是山里人模样,然而应酬很从容,说话也能干,寒暄之

① 无常:佛教用语,原指世间一切事物都处在生起、变异、毁灭过程中,没有常住性,后引申为死的意思。
② 然而在现世……也都不错:意思是,然而在现在这样的人世间,无所依靠而活下去的人,不如干脆死去,使讨厌他的人不再见到他,这对别人或对他自己,也还都不错。这是"我"的激愤而沉痛的反语。
③ 中人:为双方介绍买卖、调解纠纷等并做见证的中间人。
④ 月白:浅蓝色,接近白色。
⑤ 周正:端正。
⑥ 顺着眼:垂着眼,显出顺从的样子。
⑦ 定局:事情确定。这里指雇佣关系确定。

后,就赔罪,说她特来叫她的儿媳回家去,因为开春事务忙,而家中只有老的和小的,人手不够了。

"既是她的婆婆要她回去,那有什么话可说呢。"四叔说。

于是算清了工钱,一共一千七百五十文,她全存在主人家,一文也还没有用,便都交给她的婆婆。那女人又取了衣服,道过谢,出去了。其时已经是正午。

"阿呀,米呢?祥林嫂不是去淘米的么?……"好一会,四婶这才惊叫起来。她大约有些饿,记得午饭了。

于是大家分头寻淘箩。她先到厨下,次到堂前,后到卧房,全不见淘箩的影子。四叔踱出门外,也不见,直到河边,才见平平正正的放在岸上,旁边还有一株菜。

看见的人报告说,河里面上午就泊了一只白篷船,篷是全盖起来的,不知道什么人在里面,但事前也没有人去理会他。待到祥林嫂出来淘米,刚刚要跪下去,那船里便突然跳出两个男人来,像是山里人,一个抱住她,一个帮着,拖进船去了。祥林嫂还哭喊了几声,此后便再没有什么声息,大约给用什么堵住了罢。接着就走上两个女人来,一个不认识,一个就是卫婆子。窥探舱里,不很分明,她像是捆了躺在船板上。

"可恶!然而……"四叔说。

这一天是四婶自己煮午饭;他们的儿子阿牛烧火。

午饭之后,卫老婆子又来了。

"可恶!"四叔说。

"你是什么意思?亏你还会再来见我们。"四婶洗着碗,一见面就愤愤的说,"你自己荐她来,又合伙劫她去,闹得沸反盈天①的,大家看了成个什么样子?你拿我们家里开玩笑么?"

"阿呀阿呀,我真上当。我这回,就是为此特地来说说清楚的。她来求我荐地方,我那里料得到是瞒着她的婆婆的呢。对不起,四老爷,四太太。总是我老发昏不小心,对不起主顾。幸而府上是向来宽洪大量,不肯和小人计较的。这回我一定荐一个好的来折罪②……"

"然而……"四叔说。

于是祥林嫂事件便告终结,不久也就忘却了。

只有四婶,因为后来雇用的女工,大抵非懒即馋,或者馋而且懒,左右不如意,所以也还提起祥林嫂。每当这些时候,她往往自言自语的说,"她现在不知道怎么样了?"意思是希望她再来。但到第二年的新正③,她也就绝了望。

新正将尽,卫老婆子来拜年了,已经喝得醉醺醺的,自说因为回了一趟卫家山的娘家,住下几天,所以来得迟了。她们问答之间,自然就谈到祥林嫂。

"她么?"卫老婆子高兴的说,"现在是交了好运了。她婆婆来抓她回去的时候,是早已许给了贺家墺的贺老六的,所以回家之后不几天,也就装在花轿里抬去了。"

"阿呀,这样的婆婆!……"四婶惊奇的说。

① 沸反盈天:形容人声喧嚣杂乱。沸反,像沸水一样翻腾。
② 折罪:抵罪、赎罪。
③ 新正(zhēng):农历新年正月。

"阿呀,我的太太!你真是大户人家的太太的话。我们山里人,小户人家,这算得什么?她有小叔子,也得娶老婆。不嫁了她,那有这一注钱①来做聘礼?她的婆婆倒是精明强干的女人呵,很有打算,所以就将她嫁到里山②去。倘许给本村人,财礼就不多;惟独肯嫁进深山野墺里去的女人少,所以她就到手了八十千③。现在第二个儿子的媳妇也娶进了,财礼只花了五十,除去办喜事的费用,还剩十多千。吓④,你看,这多么好打算?……"

"祥林嫂竟肯依?……"

"这有什么依不依。——闹是谁也总要闹一闹的;只要用绳子一捆,塞在花轿里,抬到男家,捺上花冠,拜堂,关上房门,就完事了。可是祥林嫂真出格⑤,听说那时实在闹得利害⑥,大家还都说大约因为在念书人家做过事,所以与众不同呢。太太,我们见得多了:回头人⑦出嫁,哭喊的也有,说要寻死觅活的也有,抬到男家闹得拜不成天地的也有,连花烛都砸了的也有。祥林嫂可是异乎寻常,他们说她一路只是嚎,骂,抬到贺家墺,喉咙已经全哑了。拉出轿来,两个男人和她的小叔子使劲的擒住她也还拜不成天地。他们一不小心,一松手,阿呀,阿弥陀佛,她就一头撞在香案角上,头上碰了一个大窟窿,鲜血直流,用了两把香灰,包上两块红布还止不住血呢。直到七手八脚的将她和男人反关在新房里,还是骂,阿呀呀,这真是……"她摇一摇头,顺下眼睛,不说了。

"后来怎么样呢?"四婶还问。

"听说第二天也没有起来。"她抬起眼来说。

"后来呢?"

"后来?——起来了。她到年底就生了一个孩子,男的,新年就两岁了。我在娘家这几天,就有人到贺家墺去,回来说看见他们娘儿俩,母亲也胖,儿子也胖;上头又没有婆婆;男人所有的是力气,会做活;房子是自家的。——唉唉,她真是交了好运了。"

从此之后,四婶也就不再提起祥林嫂。

但有一年的秋季,大约是得到祥林嫂好运的消息之后的又过了两个新年,她竟又站在四叔家的堂前了。桌上放着一个荸荠式的圆篮,檐下一个小铺盖。她仍然头上扎着白头绳,乌裙,蓝夹袄,月白背心,脸色青黄,只是两颊上已经消失了血色,顺着眼,眼角上带些泪痕,眼光也没有先前那样精神了。而且仍然是卫老婆子领着,显出慈悲模样,絮絮的对四婶说:

"……这实在是叫作'天有不测风云',她的男人是坚实人,谁知道年纪青青,就会断送在伤寒上?本来已经好了的,吃了一碗冷饭,复发了。幸亏有儿子;她又能做,打柴摘茶养蚕都来得,本来还可以守着,谁知道那孩子又会给狼衔去的呢?春天快完了,村上倒反来了狼,谁料到?现在她只剩了一个光身了。大伯来收屋,又赶她。她真是走投无路了,只好来求老主人。

① 一注钱:一笔钱。
② 里山:深山。
③ 八十千:即八十吊钱。旧时称钱一千文为一贯、一吊或一串。
④ 吓(hè):叹词,表示赞叹。
⑤ 出格:超越常规,与众不同。
⑥ 利害:现在写作"厉害"。
⑦ 回头人:当地对再嫁寡妇的称呼。

好在她现在已经再没有什么牵挂,太太家里又凑巧要换人,所以我就领她来。——我想,熟门熟路,比生手实在好得多……"

"我真傻,真的,"祥林嫂抬起她没有神采的眼睛来,接着说。"我单知道下雪的时候野兽在山墺里没有食吃,会到村里来;我不知道春天也会有。我一清早起来就开了门,拿小篮盛了一篮豆,叫我们的阿毛坐在门槛上剥豆去。他是很听话的,我的话句句听;他出去了。我就在屋后劈柴,淘米,米下了锅,要蒸豆。我叫阿毛,没有应,出去一看,只见豆撒得一地,没有我们的阿毛了。他是不到别家去玩的;各处去一问,果然没有。我急了,央人出去寻。直到下半天,寻来寻去寻到山墺里,看见刺柴上挂着一只他的小鞋。大家都说,糟了,怕是遭了狼了。再进去;他果然躺在草窠里,肚里的五脏已经都给吃空了,手上还紧紧的捏着那只小篮呢……"她接着但是①呜咽,说不出成句的话来。

四婶起初还踌躇,待到听完她自己的话,眼圈就有些红了。她想了一想,便教拿圆篮和铺盖到下房去。卫老婆子仿佛卸了一肩重担似的嘘一口气;祥林嫂比初来时候神气舒畅些,不待指引,自己驯熟②的安放了铺盖。她从此又在鲁镇做女工了。

大家仍然叫她祥林嫂。

然而这一回,她的境遇却改变得非常大。上工之后的两三天,主人们就觉得她手脚已没有先前一样灵活,记性也坏得多,死尸似的脸上又整日没有笑影,四婶的口气上,已颇有些不满了。当她初到的时候,四叔虽然照例皱过眉,但鉴于向来雇用女工之难,也就并不大反对,只是暗暗地告诫四婶说,这种人虽然似乎很可怜,但是败坏风俗的,用她帮忙还可以,祭祀时候可用不着她沾手,一切饭菜,只好自己做,否则,不干不净,祖宗是不吃的。

四叔家里最重大的事件是祭祀,祥林嫂先前最忙的时候也就是祭祀,这回她却清闲了。桌子放在堂中央,系上桌帏③,她还记得照旧的去分配酒杯和筷子。

"祥林嫂,你放着罢!我来摆。"四婶慌忙的说。

她讪讪④的缩了手。又去取烛台。

"祥林嫂,你放着罢!我来拿。"四婶又慌忙的说。

她转了几个圆圈,终于没有事情做,只得疑惑的走开。她在这一天可做的事是不过坐在灶下烧火。

镇上的人们也仍然叫她祥林嫂,但音调和先前很不同;也还和她讲话,但笑容却冷冷的了。她全不理会那些事,只是直着眼睛,和大家讲她自己日夜不忘的故事——

"我真傻,真的,"她说。"我单知道雪天是野兽在深山里没有食吃,会到村里来;我不知道春天也会有。我一大早起来就开了门,拿小篮盛了一篮豆,叫我们的阿毛坐在门槛上剥豆去。他是很听话的孩子,我的话句句听;他就出去了。我就在屋后劈柴,淘米,米下了锅,打算蒸豆。我叫,'阿毛!'没有应。出去一看,只见豆撒得满地,没有我们的阿毛了。各处去一问,都没有。我急了,央人去寻去。直到下半天,几个人寻到山墺里,看见刺柴上挂着一只他的小鞋。大家

① 但是:只是。
② 驯熟:很顺从,很熟悉。
③ 桌帏(wéi):办婚丧事或祭祀时,悬挂在桌子前面用来遮挡的东西,多用布或绸缎制成。
④ 讪讪(shàn shàn):难为情的样子。

都说，完了，怕是遭了狼了。再进去；果然，他躺在草窠里，肚里的五脏已经都给吃空了，可怜他手里还紧紧的捏着那只小篮呢……"她于是淌下眼泪来，声音也呜咽了。

这故事倒颇有效，男人听到这里，往往敛起笑容，没趣的走了开去；女人们却不独宽恕了她似的，脸上立刻改换了鄙薄的神气，还要陪出许多眼泪来。有些老女人没有在街头听到她的话，便特意寻来，要听她这一段悲惨的故事。直到她说到呜咽，她们也就一齐流下那停在眼角上的眼泪，叹息一番，满足的去了，一面还纷纷的评论着。

她就只是反复的向人说她悲惨的故事，常常引住了三五个人来听她。但不久，大家也都听得纯熟了，便是最慈悲的念佛的老太太们，眼里也再不见有一点泪的痕迹。后来全镇的人们几乎都能背诵她的话，一听到就烦厌得头痛。

"我真傻，真的，"她开首说。

"是的，你是单知道雪天野兽在深山里没有食吃，才会到村里来的。"他们立即打断她的话，走开去了。

她张着口怔怔的站着，直着眼睛看他们，接着也就走了，似乎自己也觉得没趣。但她还妄想，希图从别的事，如小篮，豆，别人的孩子上，引出她的阿毛的故事来。倘一看见两三岁的小孩子，她就说：

"唉唉，我们的阿毛如果还在，也就有这么大了……"

孩子看见她的眼光就吃惊，牵着母亲的衣襟催她走。于是又只剩下她一个，终于没趣的也走了。后来大家又都知道了她的脾气，只要有孩子在眼前，便似笑非笑的先问她，道：

"祥林嫂，你们的阿毛如果还在，不是也就有这么大了么？"

她未必知道她的悲哀经大家咀嚼赏鉴了许多天，早已成为渣滓，只值得烦厌和唾弃；但从人们的笑影上，也仿佛觉得这又冷又尖，自己再没有开口的必要了。她单是一瞥他们，并不回答一句话。

鲁镇永远是过新年，腊月二十以后就忙起来了。四叔家里这回须雇男短工，还是忙不过来，另叫柳妈做帮手，杀鸡，宰鹅；然而柳妈是善女人[①]，吃素，不杀生的，只肯洗器皿。祥林嫂除烧火之外，没有别的事，却闲着了，坐着只看柳妈洗器皿。微雪点点的下来了。

"唉唉，我真傻，"祥林嫂看了天空，叹息着，独语似的说。

"祥林嫂，你又来了。"柳妈不耐烦的看着她的脸，说。"我问你：你额角上的伤疤，不就是那时撞坏的么？"

"唔唔。"她含胡[②]的回答。

"我问你：你那时怎么后来竟依了呢？"

"我么？……"

"你呀。我想：这总是你自己愿意了，不然……"

"阿阿，你不知道他力气多么大呀。"

[①] 善女人：佛教用语，指吃斋念佛的女人。
[②] 含胡：现在写作"含糊"。

"我不信。我不信你这么大的力气,真会拗他不过①。你后来一定是自己肯了,倒推说他力气大。"

"阿阿,你……你倒自己试试看。"她笑了。

柳妈的打皱的脸也笑起来,使她蹙缩②得像一个核桃;干枯的小眼睛一看祥林嫂的额角,又钉住她的眼。祥林嫂似乎很局促了,立刻敛了笑容,旋转眼光,自去看雪花。

"祥林嫂,你实在不合算。"柳妈诡秘的说。"再一强③,或者索性撞一个死,就好了。现在呢,你和你的第二个男人过活不到两年,倒落了一件大罪名。你想,你将来到阴司去,那两个死鬼的男人还要争,你给了谁好呢?阎罗大王只好把你锯开来,分给他们。我想,这真是……"

她脸上就显出恐怖的神色来,这是在山村里所未曾知道的。

"我想,你不如及早抵当。你到土地庙里去捐一条门槛,当作你的替身,给千人踏,万人跨,赎了这一世的罪名,免得死了去受苦。"

她当时并不回答什么话,但大约非常苦闷了,第二天早上起来的时候,两眼上便都围着大黑圈。早饭之后,她便到镇的西头的土地庙里去求捐门槛。庙祝④起初执意不允许,直到她急得流泪,才勉强答应了。价目是大钱十二千。

她久已不和人们交口,因为阿毛的故事是早被大家厌弃了的;但自从和柳妈谈了天,似乎又即传扬开去,许多人都发生了新趣味,又来逗她说话了。至于题目,那自然是换了一个新样,专在她额上的伤疤。

"祥林嫂,我问你:你那时怎么竟肯了?"一个说。

"唉,可惜,白撞了这一下。"一个看着她的疤,应和道。

她大约从他们的笑容和声调上,也知道是在嘲笑她,所以总是瞪着眼睛,不说一句话,后来连头也不回了。她整日紧闭了嘴唇,头上带着大家以为耻辱的记号的那伤痕,默默的跑街,扫地,洗菜,淘米。快够一年,她才从四婶手里支取了历来积存的工钱,换算了十二元鹰洋⑤,请假到镇的西头去。但不到一顿饭时候,她便回来,神气很舒畅,眼光也分外有神,高兴似的对四婶说,自己已经在土地庙捐了门槛了。

冬至的祭祖时节,她做得更出力,看四婶装好祭品,和阿牛将桌子抬到堂屋中央,她便坦然的去拿酒杯和筷子。

"你放着罢,祥林嫂!"四婶慌忙大声说。

她像是受了炮烙⑥似的缩手,脸色同时变作灰黑,也不再去取烛台,只是失神的站着。直到四叔上香的时候,教她走开,她才走开。这一回她的变化非常大,第二天,不但眼睛窈陷⑦下去,连精神也更不济了。而且很胆怯,不独怕暗夜,怕黑影,即使看见人,虽是自己的主人,也总

① 拗(niù)他不过:无法改变他坚决的态度。
② 蹙(cù)缩:皱缩。
③ 强(jiàng):固执,不听劝导。
④ 庙祝:旧时庙里管香火祭祀的人。
⑤ 鹰洋:指墨西哥银元,币面铸有鹰的图案。鸦片战争后大量流入我国并在市场上流通。
⑥ 炮烙:相传是殷代的一种酷刑。用炭烧铜柱,令有罪者爬行其上,最后坠入炭中被烧死。
⑦ 窈陷:深陷。窈,深。

惴惴的，有如在白天出穴游行的小鼠；否则呆坐着，直是一个木偶人。不半年，头发也花白起来了，记性尤其坏，甚而至于常常忘却了去淘米。

"祥林嫂怎么这样了？倒不如那时不留她。"四婶有时当面就这样说，似乎是警告她。

然而她总如此，全不见有伶俐起来的希望。他们于是想打发她走了，教她回到卫老婆子那里去。但当我还在鲁镇的时候，不过单是这样说；看现在的情状，可见后来终于实行了。然而她是从四叔家出去就成了乞丐的呢，还是先到卫老婆子家然后再成乞丐的呢？那我可不知道。

我给那些因为在近旁而极响的爆竹声惊醒，看见豆一般大的黄色的灯火光，接着又听得毕毕剥剥的鞭炮，是四叔家正在"祝福"了；知道已是五更将近时候。我在蒙眬①中，又隐约听到远处的爆竹声联绵不断，似乎合成一天音响的浓云，夹着团团飞舞的雪花，拥抱了全市镇。我在这繁响的拥抱中，也懒散而且舒适，从白天以至初夜的疑虑，全给祝福的空气一扫而空了，只觉得天地圣众歆享了牲醴和香烟②，都醉醺醺的在空中蹒跚，豫备给鲁镇的人们以无限的幸福。

二、理想化的田园牧歌——《边城》

《边城》发表于1934年，是沈从文的代表作，也是他表现人性美最突出的作品。沈从文是具有特殊意义的乡村世界的主要表现者和反思者，《边城》是20世纪30年代乡土文学创作中较有代表性的作品，被誉为"中国现代文学牧歌传说中的顶峰之作"。

1. 作者简介

沈从文(1902—1988年)，原名沈岳焕，湖南凤凰县人，苗族。1915年由私塾进入凤凰县立第二初级小学读书，半年后转入文昌阁小学。14岁时投身行伍，浪迹湘川黔边境地区，先后当过卫兵、班长、司书、文件收发员、书记。1923年他只身到北京，升学未成而写作，1924年底开始发表作品。1928年在上海与胡也频、丁玲合编文学刊物《红黑》。1930年起，在青岛大学任教，1933年返回北京接编《大公报·文艺副刊》。抗战爆发后，到西南联大任教，1946年回到北京大学任教。新中国成立后，就职于中国历史博物馆和中国社会科学院历史研究所。1988年病逝于北京。

沈从文一生创作宏富，作品结集约有80多部，出版《石子船》等30多种短篇小说集和《边城》《长河》等6部中长篇小说，是现代文学史上最多产的作家之一，另有《唐宋铜镜》《龙凤艺术》《战国漆器》《中国古代服饰研究》等学术专著。

2. 作品导读

中篇小说《边城》是一首清澈、美丽，又有些哀婉的田园牧歌，讲述民国初年湘西边境的一个小山城里，一个老船夫与外孙女翠翠守着一条渡船相依为命的故事。十七年前，翠翠的母亲

① 蒙眬：现在写作"朦胧"。
② 天地圣众歆(xīn)享了牲醴(lǐ)和香烟：(祝福的时候)天地间的众神享用了祭祀的酒肉和香火。歆享，神灵享用贡品。牲醴，泛指祭祀用的供品。醴，甜酒。香烟，燃着的香所生的烟。

与一名屯戍军士未婚生子,后二人双双殉情。茶峒掌水码头船总顺顺的两个儿子天保和傩送都爱上了翠翠,而翠翠只钟情傩送。外公只知天保曾来求亲,不知翠翠的心事。兄弟俩没有按照当地风俗以决斗论胜负,而采用公平而浪漫的唱山歌的方式表达感情,由翠翠来选择。傩送是唱歌好手,天保自知唱不过傩送,也为了成全弟弟,遂外出闯滩,不幸遇难。顺顺因为儿子天保的死对老船夫产生误会,为傩送另结一门富家亲事。傩送的心仍在翠翠,遂赌气沿河下行。夜里下了大雨,疼爱着翠翠的外公,终于经不住打击逝去。翠翠孤独地守着渡船,痴心地等待着用歌声把她的灵魂载浮起来的傩送归来。

《边城》是一首抒情诗,也是一幅风俗画,展现了自然、民风和人性的美。沈从文的创作不执着于政治意图或文学主张。"我要表现的本是一种'人生的形式',一种'优美、健康、自然而又不悖乎人性的人生形式'。"(《序跋集·〈从文小说习作选〉代序》)[①]作者以湘西一个古朴的爱情故事构成小说的情节线索,将目光聚焦于顽强生存的底层人民的本性与命运变迁,把自我饱满的情绪投注于边城普通人,用文字将湘西的自然美与人性美融合,淋漓尽致地描绘了湘西人民淳朴自然、真挚善良、诚实勇敢、热情豪爽、轻利重义的品性,展现了乡村世界中的人性美和人情美。

沈从文在《长河·题记》中写道:"《边城》的出现是在1934年回到家乡,探望母亲时,看到文明的脚步已玷污了故土,是对乡土的热爱经压抑下的圆梦创作。在《边城》题记上,且曾提到一个问题,即拟将'过去'和'当前'对照,所谓民族品德的消失与重造,可能从什么方面着手。"《边城》理想化地表现人性美和人情美,期待这种理想化的生命形式"保留些本质在年轻人的血里或梦里",其意在于为湘西民族和整个中华民族的文化精神注入美德和新的活力,去重造我们民族的品德。可以说,《边城》是沈从文创作的一首美好的抒情诗,一幅秀丽的风景画,也是支撑他所构筑的湘西世界的坚实柱石。

沈从文的主要文学贡献,是用小说、散文建造了他的文学世界——湘西世界。他是湘西人民情绪的表达者。儿时以及长达五年多的从军经历,使他谙熟川、湘、鄂、黔四省交界的那块土地,谙熟那延绵千里的沅水流域及这一带人民爱恶哀乐的鲜明生活样式和吊脚楼淳朴的乡俗民风。正是湘西山水自然的孕育与外在因素的激发,才使沈从文建构了他的湘西世界,并形成了独特的艺术风格。年轻的沈从文过早地直面生活中的鲜血和阴暗,反使他的创作形成了一种追求生活真、善、美的艺术品格;过早地面对社会的残酷和周围生活的愚昧,在将"残酷""愚昧"写入作品时,反倒形成了一种追求美好人生、善良德性的品格。

《边城》是一首牧歌,也是一首挽歌,是沈从文美丽而又伤感的恋乡曲,被誉为"现代文学史上最纯净的一个小说文本"。他的小说呈现出一种温柔淡远的牧歌情调,《边城》即是一部带牧歌情味的乡土小说。沈从文以浓郁的抒情手法营造了一个田园牧歌般的湘西世界,那是他心向往之的一块人类童年期的湘西神土,一个和谐、清静、空灵的世界。

沈从文最擅长描写富有牧歌因素的爱情。汪曾祺曾说:"《边城》的生活是真实的,同时又是理想化了的,这是一种理想化了的现实。"《边城》是一部超越现实的浪漫之作,它通过抒写男女情爱、祖孙亲爱、邻里互爱,直指人性中的美与善。

① 沈从文文集[M].广州:花城出版社,1984:45.

沈从文的创作风格趋向浪漫主义,他无意开掘爱情故事的悲剧内涵去刻画悲剧性格,而喜欢用微笑来表现人类痛苦,创造出一曲理想化的田园牧歌。小说以诗情洋溢的语言和灵气飘逸的画面勾画出的新奇独特的"边城",是一个极度净化、理想化的世界。最引人注目的是,理想的人生形式与古拙的湘西风情的有机结合和自然交融。在描写这类题材时,他故意淡化情节,以清淡的散文笔调抒写自然美。《边城》中细致描绘了酉水岸边的吊脚楼,茶峒的码头、绳渡,碧溪的竹篁、白塔等,精心勾画出一幅湘西风景图和风俗画。在描写时,沈从文喜欢用真切的文字记录内心深处最柔软、最清新、最纯净的湘西记忆,在恬淡干净的表达中将乡景风俗与人物性情和谐统一;用一种温柔的笔调,创造出独特的审美意境,酿就了他的小说清新、淡远的牧歌情调。

湘西秀丽的自然风光和少数民族长期被忽视的历史,赋予了沈从文特殊的气质,富于幻想,心灵上又积淀着沉痛隐忧。沈从文深知理想的人生形式只能存在于理想之中,现实中这种朴素的人性美日渐泯灭。因此,他歌唱的牧歌中,渗进了一丝沉郁、一缕隐痛,温柔平和的牧歌中混合着一层淡淡的悲愁。《边城》中笼罩着一种挥之不尽的忧伤、悲凉和惆怅的情绪,最终难免产生悲剧,如汪曾祺所说:"《边城》是一个怀旧的作品,一种带着痛惜情绪的怀旧。《边城》是一个温暖的作品,但是后面隐伏着作者的很深的悲剧感。"

沈从文并非原生态的"乡下人",却一生都自命为"乡下人"。到北京后,他接受"五四"启蒙思想,凭借丰富的乡村生活积存,深切领悟了宗法农村自然经济在近代解体的历史过程,他以拥有"乡下人"眼光的都市知识者身份来看待中国的"常"与"变",来充当现代中国文化的批判者角色,显示出不同一般的文化立场。他处于左翼文学和海派文学之外,以地域的、民族的文化历史态度,由城乡对峙的整体结构来批判现代文明进入中国初始阶段所显露的全部丑陋。他不是从党派政治的角度来写农村的凋敝和都市的罪恶,也不是从现代商业文化的角度来表现物质的进步和道德的颓下。由此,他的作品丰富了20世纪30年代中国文学的多样、多元特征。

沈从文被称为"文体作家"。他创造性地运用和发展了一种特殊的小说体式——文化小说(又称诗小说或抒情小说)。所谓文化小说,是指小说的显著文化历史指向、沉厚的文化意蕴,以及具有独特人情风俗的乡土内容。它不重情节与人物,强调叙述主体的感觉、情绪在创作中的重要作用,沈从文称其为"情绪的体操""情绪的散步"。除了注意人生体验的感情投射,文化小说还有抒情主公的确立、纯情人物的设置、自然景物的描绘与人事的调和等特征。此外,对文化小说而言,营造气氛和描述人事几乎同等重要。环境是人物的外化、人物的衍生物,在一定程度上,景物即人。沈从文许多小说从交代环境开始,古拙的湘西风情既是健全的人生形式借以寄托的不可或缺的背景,又是这一理想本身有机的组成部分。《边城》由描写茶峒酉水、河街、吊脚楼等开篇,在边城明净的底色中,作者把自我饱满的情绪投向边城普通人,来描绘乡村世界中的人性美和人情美。

3.作品文本

边城[①]

三

　　两省接壤处，十余年来主持地方军事的，知道注重在安辑保守，处置还得法，并无特别变故发生。水陆商务既不至于受战争停顿，也不至于为土匪影响，一切莫不极有秩序，人民也莫不安分乐生。这些人，除了家中死了牛，翻了船，或发生别的死亡大变，为一种不幸所绊倒，觉得十分伤心外，中国其他地方正在如何不幸挣扎中的情形，似乎就永远不会为这边城人民所感到。

　　边城所在一年中最热闹的日子，是端午、中秋和过年。三个节日过去三五十年前如何兴奋了这地方人，直到现在，还毫无什么变化，仍能成为那地方居民最有意义的几个日子。

　　端午日，当地妇女小孩子，莫不穿了新衣，额角上用雄黄[②]蘸酒画了个王字。任何人家到了这天必可以吃鱼吃肉。大约上午十一点钟左右，全茶峒人就吃了午饭，把饭吃过后，在城里住家，莫不倒锁了门，全家出城到河边看划船。河街有熟人的，可到河街吊脚楼门口边看，不然就站在税关门口与各个码头上看。河中龙船以长潭某处作起点，税关前作终点。作比赛竞争。因为这一天军官税官以及当地有身份的人，莫不在税关前看热闹。划船的事各人在数天以前就早有了准备，分组分帮，各自选出了若干身体结实手脚伶俐的小伙子，在潭中练习进退。船只的形式，和平常木船大不相同，形体一律又长又狭，两头高高翘起，船身绘着朱红颜色长线，平常时节多搁在河边干燥洞穴里，要用它时，才拖下水去。每只船可坐十二个到十八个桨手，一个带头的，一个鼓手，一个锣手。桨手每人持一支短桨，随了鼓声缓促[③]为节拍，把船向前划去。带头的坐在船头上，头上缠裹着红布包头，手上拿两支小令旗，左右挥动，指挥船只的进退。擂鼓打锣的，多坐在船只的中部，船一划动便即刻蓬蓬铛铛把锣鼓很单纯地敲打起来，为划桨水手调理下桨节拍。一船快慢既不得不靠鼓声，故每当两船竞赛到剧烈时，鼓声如雷鸣，加上两岸人呐喊助威，便使人想起梁红玉[④]老鹳河[⑤]时水战擂鼓，牛皋水擒杨幺[⑥]时也是水战擂鼓。凡是把船划到前面一点的，必可在税关前领赏，一匹红、一块小银牌，不拘缠挂到船上某一个人头上去，皆显出这一船合作努力的光荣。好事的军人，当每次某一只船胜利时，必在水边放些表示胜利庆祝的五百响鞭炮。

　　赛船过后，城中的戍军长官，为了与民同乐，增加这个节日的愉快起见，便把三十只绿头长颈大雄鸭，颈脖上缚了红布条子，放入河中，尽善于泅水的军民人等，自由下水追赶鸭子。不拘谁把鸭子捉到，谁就成为这鸭子的主人。于是长潭换了新的花样，水面各处是鸭子，同时各处

① 节选自《边城》(《沈从文全集》，四川人民出版社1983年版)。
② 雄黄：也叫鸡冠石，一种含硫和砷的矿石，可用来制造烟火、农药、染料等。中医也用作解毒杀虫药。
③ 缓促：快慢。
④ 梁红玉：宋朝大将韩世忠的妻子，封安国夫人，世称"梁夫人"。1130年，韩世忠与金兀术战于黄天荡(今南京东北长江干流)，梁夫人亲自擂鼓助威，金兵终于没能渡江。
⑤ 老鹳河：一名灌河，在今江苏淮安西北。这里说梁红玉在老灌河擂鼓助战，与史实不合。
⑥ 牛皋水擒杨幺：牛皋随岳飞征讨杨幺。杨幺兵败投水，被牛皋擒获。

有追赶鸭子的人。

船和船的竞赛，人和鸭子的竞赛，直到天晚方能完事。

掌水码头的龙头大哥顺顺，年轻时节便是一个泅水①的高手，入水中去追逐鸭子，在任何情形下总不落空。但一到次子傩送②年过十二岁时，已能入水闭气氽③着到鸭子身边，再忽然冒水而出，把鸭子捉到，这作爸爸的便解嘲似的向孩子们说："好，这种事有你们来做，我不必再下水和你们争显本领了。"于是当真就不下水与人来竞争捉鸭子。但下水救人呢，当作别论。凡帮助人远离患难，便是入火，人到八十岁，也还是成为这个人一种不可逃避的责任！

天保、傩送两人皆是当地泅水划船好选手。

端午又快来了，初五划船，河街上初一开会，就决定了属于河街的那只船当天入水。天保恰好在那天应向上行，随了陆路商人过川东龙潭送节货，故参加的就只傩送。十六个结实如牛犊的小伙子，带了香烛鞭炮，同一个用生牛皮蒙好绘有朱红太极图的高脚鼓，到了搁船的河上游山洞边，烧了香烛，把船拖入水后，各人上了船，燃着鞭炮，擂着鼓，这船便如一枝箭似的，很迅速地向下游长潭射去。

那时节还是上午，到了午后，对河渔人的龙船也下了水，两只龙船就开始预习种种竞赛的方法。水面上第一次听到了鼓声，许多人从这鼓声中，都感到了节日临近的欢悦。住临河吊脚楼对远方人有所等待、有所盼望的，也莫不因鼓声想到远人。在这个节日里，必然有许多船只可以赶回，也有许多船只只合在半路过节，这之间，便有些眼目所难见的人事哀乐，在这小山城河街间，让一些人开心，也让一些人皱眉！

蓬蓬鼓声掠水越山到了渡船头那里时，最先注意到的是那只黄狗。那黄狗汪汪地吠着，受了惊似的绕屋乱走；有人过渡时，便随船渡过河东岸去，且跑到那小山头向城里一方面大吠。

翠翠正坐在门外大石上用棕叶编蚱蜢、蜈蚣玩，见黄狗先在太阳下睡着，忽然醒来便发疯似的乱跑，过了河又回来，就问它骂它：

"狗，狗，你做什么！不许这样子！"

可是一会儿那声音被她发现了，她于是也绕屋跑着，并且同黄狗一块儿渡过了小溪，站在小山头听了许久，让那点迷人的鼓声，把自己带到一个过去的节日里去。

四

还是两年前的事。五月端阳，渡船头祖父找人作了代替，便带了黄狗同翠翠进城，过大河边去看划船。河边站满了人，四只朱色长船在潭中滑着，龙船水刚刚涨过，河中水皆豆绿，天气又那么明朗，鼓声蓬蓬响着，翠翠抿着嘴一句话不说，心中充满了不可言说的快乐。河边人太多了一点，各人皆尽张着眼睛望河中，不多久，黄狗还在身边，祖父却挤得不见了。

翠翠一面注意划船，一面心想"过不久祖父总会找来的"。但过了许久，祖父还不来，翠翠便稍稍有点儿着慌了。先是两人同黄狗进城前一天，祖父就问翠翠："明天城里划船，倘若一个

① 泅（qiú）：渡、游。
② 傩送：意为傩神（傩神是驱除瘟疫的神）送给的。因排行老二，小说中也称为二老。又因为健壮俊美，人们给他起了个浑名"岳云"。
③ 氽（tǔn）：漂浮。这里是潜泳的意思。

人去看，人多怕不怕？"翠翠就说："人多我不怕，但是只是自己一个人可不好玩。"于是祖父想了半天，方想起一个住在城中的老熟人，赶夜里到城里去商量，请那老人来看一天渡船，自己却陪翠翠进城玩一天。且因为那人比渡船老人更孤单，身边无一个亲人，也无一只狗，因此便约好了那人早上过家中来吃饭，喝一杯雄黄酒。第二天那人来了，吃了饭，把职务委托那人以后，翠翠等便进了城。到路上时，祖父想起什么似的，又问翠翠，"翠翠，翠翠，人那么多，好热闹，你一个人敢到河边看龙船吗？"翠翠说："怎么不敢？可是一个人玩有什么意思。"到了河边后，长潭里的四只红船，把翠翠的注意力完全占去了，身边祖父似乎也可有可无了。祖父心想："时间还早，到收场时，至少还得三个时刻。溪边的那个朋友，也应当来看看年轻人的热闹，回去一趟，换换地位还赶得及。"因此就告翠翠："人太多了，站在这里看，不要动，我到别处去有事情，无论如何总赶得回来伴你回家。"翠翠正为两只竞速并进的船迷着，祖父说的话毫不思索就答应了。祖父知道黄狗在翠翠身边，也许比他自己在她身边还稳当，于是便回家看船去了。

祖父到了那渡船处时，见代替他的老朋友，正站在白塔下注意听远处鼓声。

祖父喊他，请他把船拉过来，两人渡过小溪仍然站到白塔下去。那人问老船夫为什么又跑回来，祖父就说想替他一会儿，所以把翠翠留在河边，自己赶回来，好让他也过大河边去看看热闹，且说，"看得好，就不必再回来，只须见了翠翠问她一声，翠翠到时自会回家的。小丫头不敢回家，你就伴她走走！"但那替手对于看龙船已无什么兴味，却愿意同老船夫在这溪边大石上各自再喝两杯烧酒。老船夫十分高兴，把葫芦取出，推给城中来的那一个。两人一面谈些端午旧事，一面喝酒，不到一会，那人却在岩石上为烧酒醉倒了。

人既醉倒了，无从入城，祖父为了责任又不便与渡船离开，留在河边的翠翠，便不能不着急了。

河中划船的决了最后胜负后，城里军官已派人驾小船在潭中放了一群鸭子，祖父还不见来。翠翠恐怕祖父也正在什么地方等着她，因此带了黄狗各处人丛中挤着去找寻祖父，结果还是不得祖父的踪迹。后来看看天快要黑了，军人扛了长凳出城看热闹的，都已陆续扛了那凳子回家。潭中的鸭子只剩下三五只，捉鸭人也渐渐地少了。落日向上游翠翠家中那一方落去，黄昏把河面装饰了一层银色薄雾。翠翠望到这个景致，忽然起了一个怕人的想头，她想："假若爷爷死了？"

她记起祖父嘱咐她不要离开原来地方那一句话，便又为自己解释这想头的错误，以为祖父不来，必是进城去或到什么熟人处去，被人拉着喝酒，一时不能来的。正因为这也是可能的事，她又不愿在天未断黑以前，同黄狗赶回家去，只好站在那石码头边等候祖父。

再过一会，对河那两只长船已泊到对河小溪里去不见了，看龙船的人也差不多全散了。吊脚楼有娼妓的人家，已上了灯，且有人敲小鼙鼓①弹月琴唱曲子。另外一些人家，又有划拳行酒的吵嚷声音。同时停泊在吊脚楼下的一些船只，上面也有人在摆酒炒菜，把青菜萝卜之类，倒进滚热油锅里去时发出沙沙的声音。河面已朦朦胧胧，看上去好像只有一只白鸭在潭中浮着，也只剩一个人追着这只鸭子。

翠翠还是不离开码头，总相信祖父会来找她，同她一起回家。

① 鼙（pán）鼓：一种革制作的鼓。

吊脚楼上唱曲子声音热闹了一些,只听到下面船上有人说话,……使用了不少粗鄙字眼,翠翠很不习惯把这种话听下去,但又不能走开。且听水手之一说楼上妇人的爸爸是在七年前在棉花坡被人杀死的,一共杀了十七刀。翠翠心中那个古怪的想头"爷爷死了呢"便仍然占据到心里有一会儿。

　　两个水手还正在谈话,潭中那只白鸭慢慢地向翠翠所在的码头边游过来,翠翠想:"再过来些我就捉住你!"于是静静地等着,但那鸭子将近岸边三丈远近时,却有个人笑着,喊那船上水手。原来水中还有个人,那人已把鸭子捉到手,却慢慢地蹍水①游近岸边的。船上人听到水面的喊声,在隐约里也喊道:"二老,二老,你真能干,你今天得了五只吧?"那水上人说:"这家伙狡猾得很,现在可归我了。""你这时捉鸭子,将来捉女人,一定有同样的本领。"水上那一个不再说什么,手脚并用地拍着水傍了码头。湿淋淋地爬上岸时,翠翠身旁的黄狗,仿佛警问水中人似的,汪汪地叫了几声,表示这里有人,那人才注意到翠翠。码头上已无别的人,那人问:

　　"是谁人?"

　　"我是翠翠!"

　　"翠翠又是谁?"

　　"是碧溪岨②撑渡船的孙女。"

　　"这里又没有人过渡,你在这儿做什么?"

　　"我等我爷爷。我等他来好回家去。"

　　"等他来他可不会来,你爷爷一定到城里军营里喝了酒,醉倒后被人抬回去了!"

　　"他不会。他答应来找我,就一定会来的。"

　　"这里等也不成,到我家里去,到那边点了灯的楼上去,等爷爷来找你好不好?"

　　翠翠误会了邀她进屋里去那个人的好意,心里记着水手说的妇人丑事,她以为那男子就是要她上有女人唱歌的楼上去,本来从不骂人,这时正因等候祖父太久了,心中焦急得很,听人要她上去,以为欺侮了她,就轻轻地说:

　　"你个悖时砍脑壳的!"

　　话虽轻轻的,那男的却听得出,且从声音上听得出翠翠年纪,便带笑说:"怎么,你那么小小的还会骂人!你不愿意上去,要呆在这儿,回头水里大鱼来咬了你,可不要叫喊救命!"

　　翠翠说:"鱼咬了我也不管你的事。"

　　那黄狗好像明白翠翠被人欺侮了,又汪汪地吠起来。那男子把手中白鸭举起,向黄狗吓了一下,"老兄,你要怎么!"便走上河街去了。黄狗为了自己被欺侮还想追过去,翠翠便喊:"狗,狗,你叫人也看人叫!"翠翠意思仿佛只在告给狗"那轻薄男子还不值得叫",但男子听去的却是另外一种好意,男的以为是她要狗莫向好人叫,放肆地笑着,不见了。

　　又过了一阵,有人从河街拿了一个废缆做成的火炬,一面晃着一面喊叫着翠翠的名字来找寻她,到身边时翠翠却不认识那个人。那人说:老船夫回到家中,不能来接她,故搭了过渡人口信来告翠翠,要她即刻就回去。翠翠听说是祖父派来的,就同那人一起回家,让打火把的在前

① 蹍水:踏水,又称"踩水",人直立水中,双脚快速蹬动,使身体不下沉。
② 岨(jū):同"岨",上面有土的石山。

引路,黄狗时前时后,一同沿了城墙向渡口走去。翠翠一面走一面问那拿火把的人,是谁告他就知道她在河边。那人说是二老告他的,他是二老家里的伙计,送翠翠回家后还得回转河街。

翠翠说:"二老他怎么知道我在河边?"

那人便笑着说:"他从河里捉鸭子回来,在码头上见你,他说好意请你上家里坐坐,等候你爷爷,你还骂过他!你那只狗不识吕洞宾①,只是叫!"

翠翠带了点儿惊讶,轻轻地问:"二老是谁?"

那人也带了点儿惊讶说:"二老你都不知道?就是我们河街上的傩送二老!就是岳云!他要我送你回去!"

傩送二老在茶峒地方不是一个生疏的名字。

翠翠想起自己先前骂人那句话,心里又吃惊又害羞,再也不说什么,默默地随了那火把走去。

翻过了小山岨,望得见对溪家中火光时,那一方面也看见了翠翠方面的火把,老船夫即刻把船拉过来,一面拉船,一面哑声儿喊问:"翠翠,翠翠,是不是你?"翠翠不理会祖父,口中却轻轻地说:"不是翠翠,不是翠翠,翠翠早被大河里鲤鱼吃去了。"翠翠上了船,二老派来的人,打着火把走了,祖父牵着船问:"翠翠,你怎么不答应我,生我的气了吗?"

翠翠站在船头还是不作声。翠翠对祖父那一点儿埋怨,等到把船拉过了溪,一到了家中,看明白了醉倒的另一个老人后,就完事了。但另一件事,属于自己不关祖父的,却使翠翠沉默了一个夜晚。

五

两年日子过去了。

这两年来两个中秋节,恰好都无月亮可看,凡在这边城地方,因看月而起整夜男女唱歌的故事,通统不能如期举行,因此两个中秋留给翠翠的印象,极其平淡无奇。两个新年却照例可以看到军营和与各乡来的狮子龙灯,在小教场迎春,锣鼓喧阗很热闹。到了十五夜晚,城中舞龙耍狮子的镇筸②兵士,还各自赤裸着肩膊,往各处去欢迎炮仗烟火。城中军营里,税关局长公馆,河街上一些大字号,莫不预先截老毛竹筒,或镂空棕榈树根株,用硐硝拌和磺炭钢砂,一千槌八百槌把烟火做好。好勇取乐的军士,光赤着个上身,玩着灯打着鼓来了,小鞭炮如落雨的样子,从悬到长竿尖端的空中落到玩灯的肩背上,锣鼓催动急促的拍子,大家情绪都为这事情十分兴奋。鞭炮放过一阵后,用长凳绑着的大筒灯火,在敞坪一端燃起了引线,先是嗞嗞的流泻白光,慢慢地这白光便吼啸起来,做出如雷如虎惊人的声音,白光向上空冲去,高至二十丈,下落时便洒散着满天花雨。玩灯的兵士,却在火花中绕着圈子,俨然毫不在意的样子。翠翠同他的祖父,也看过这样的热闹,留下一个热闹的印象,但印象不知为什么原因,总不如那个端午所经过的事情甜而美。

翠翠为了不能忘记那件事,上年一个端午又同祖父到城边河街去看了半天船,一切玩得正

① 吕洞宾:号纯阳子,相传为唐代京兆人,是传说中的"八仙"之一。歇后语有"狗咬吕洞宾——不识好人心"。

② 镇筸(gān):地名,曾是湖南凤凰县的治所。

好时,忽然落了行雨,无人衣衫不被雨湿透。为了避雨,祖孙二人同那只黄狗,走到顺顺吊脚楼上去,挤在一个角隅里。有人扛凳子从身边过去,翠翠认得那人正是去年打了火把送她回家的人,就告给祖父:

"爷爷,那个人去年送我回家,他拿了火把走路时,真像个山上的喽啰!"

祖父当时不作声,等到那人回头又走过面前时,就闪不知①。一把抓住那个人,笑嘻嘻说:

"嗨嗨,你这个喽啰!要你到我家喝一杯也不成,还怕酒里有毒,把你这个真命天子毒死!"

那人一看是守渡船的,且看到了翠翠,就笑了。"翠翠,你大长了!二老说你在河边大鱼会吃你,我们这里河中的鱼,现在可吞不下你了。"

翠翠一句话不说,只是抿起嘴唇笑着。

这一次虽在这喽啰长年口中听到个"二老"名字,却不曾见及这个人。从祖父与那长年谈话里,翠翠听明白了二老是在下游六百里外沅水中部青浪滩过端午的。但这次不见二老,却认识了大老,且见着了那个一地出名的顺顺。大老把河中的鸭子捉回家里后,因为守渡船的老家伙称赞了那只肥鸭两次,顺顺就要大老把鸭子给翠翠。且知道祖孙二人所过的日子,十分拮据,节日里自己不能包粽子,又送了许多尖角粽子。

那水上名人同祖父谈话时,翠翠虽装作眺望河中景致,耳朵却把每一句话听得清清楚楚。那人向祖父说,翠翠长得很美,问过翠翠年纪,又问有没有了人家。祖父则很快乐地夸奖了翠翠不少,且似乎不许别人来关心翠翠的婚事,故一到这件事便闭口不谈。

回家时,祖父抱了那只白鸭子同别的东西,翠翠打火把引路。两人沿城墙走去,一面是城,一面是水。祖父说:"顺顺真是个好人,大方得很。大老也很好。这一家人都好!"翠翠说:"一家人都好,你认识他们一家人吗?"祖父不明白这句话的意思所在,因为今天太高兴一点,便不加检点笑着说:"翠翠,假若大老要你做媳妇,请人来做媒,你答应不答应?"翠翠就说:"爷爷,你疯了!再说我就生你的气!"

祖父话虽不说了,心中却很显然地还转着这些可笑的不好的念头。翠翠着了恼,把火炬向路两旁乱晃着,向前怏怏地走去了。

"翠翠,莫闹,我摔到河里去,鸭子会走脱的!"

"谁也不希罕那只鸭子!"

祖父明白翠翠为什么事不高兴,祖父便唱起摇橹人驶船下滩时催橹的歌声,声音虽然哑沙沙的,字眼儿却稳稳当当毫不含糊。翠翠一面听着一面向前走去,忽然停住了发问:

"爷爷,你的船是不是正在下青浪滩呢?"

祖父不说什么,还是唱着。两人都记顺顺家二老的船正在青浪滩过节,但谁也不明白另外一个人的记忆所止处。祖孙二人便沉默地一直走还家中。到了渡口,那另外一个代理看船的,正把船泊在岸边等候他们。几人渡过溪到了家中,剥粽子吃。到后那人要进城去,翠翠赶即为那人点上火把,让他有火把照路。人过了小溪上小山时,翠翠同祖父在船上望着,翠翠说:

"爷爷,看喽啰上山了啊!"

祖父把手攀引着横缆,注目溪面的薄雾,仿佛看到了什么东西,轻轻地吁了一口气。祖父

① 闪不知:突然。

静静地拉船过对岸家边时,要翠翠先上岸去,自己却守在船边,因为过节,明白一定有乡下人上城里看龙船,还得乘黑赶回家去。

<p style="text-align:center">六</p>

白日里,老船夫正在渡船上同个卖皮纸的过渡人有所争持。一个不能接受所给的钱,一个却非把钱送给老人不可。正似乎因为那个过渡人送钱气派有些强横,使老船夫受了点压迫,这撑渡船人就俨然生气似的,迫着那人把钱收回,使这人不得不把钱捏在手里。但到船拢岸时,那人跳上了码头,一手铜钱向船舱里一撒,却笑眯眯地匆匆忙忙走了。老船夫手还得拉着船让别一个人上岸,无法去追赶那个人,就喊小山头的孙女:

"翠翠,翠翠,帮我拉着那个卖皮纸的小伙子,不许他走!"

翠翠不知道是怎么回事,当真便同黄狗去拦那第一个下船的人。那人笑着说:

"请不要拦我!……"

正说着,第二个商人赶来了,就告给翠翠是什么事情。翠翠明白了,更拉着卖纸人衣服不放,只说:"不许走!不许走!"黄狗为了表示同主人的意见一致,也便在翠翠身边汪汪汪地吠着。其余商人都笑着,一时不能走路。祖父气吁吁地赶来了,把钱强迫塞到那人手心里,且搭了一大束草烟到那商人的担子上去,搓着两手笑着说:"走呀!你们上路走!"那些人于是全笑着走了。

翠翠说:"爷爷,我还以为那人偷你东西同你打架!"

祖父就说:"嗨,他送我好些钱。我才不要这些钱!告他不要钱,他还同我吵,不讲道理!"

翠翠说:"全还给他了吗?"

祖父抿着嘴把头摇摇,闭上一只眼睛,装成狡猾得意神气笑着,把扎在腰带上留下的那枚单铜子取出,送给翠翠。且说:

"礼轻人意重,我留下了一个。他得了我们那把烟叶,可以吃到镇筸城!"

远处鼓声又蓬蓬地响起来了,黄狗张着两个耳朵听着。翠翠问祖父,听不听到什么声音。祖父一注意,知道是什么声音了,便说:

"翠翠,端午又来了。你记不记得去年天保大老送你那只肥鸭子?早上大老同一群人上川东去,过渡时还问你。你一定忘记那次落的行雨。我们这次若去,又得打火把回家;你记不记得我们两人用火把照路回家?"

翠翠还正想起两年前的端午一切事情哪。但祖父一问,翠翠却微带点儿恼着的神气,把头摇摇,故意说:"我记不得,我记不得,我全不记得!"其实她那意思就是我怎么记不得!

祖父明白那话里意思,又说:"前年还更有趣,你一个人在河边等我,差点儿不知道回来,天夜了,我还以为大鱼会吃掉你!"

提起旧事,翠翠嗤地笑了。

"爷爷,你还以为大鱼会吃掉我?是别人家说我,我告给你的!你那天只是恨不得让城中的那个爷爷把装酒的葫芦吃掉!你这种人,好记性!"

"我人老了,记性也坏透了。翠翠,现在你人长大了,一个人一定敢上城去看船,不怕鱼吃掉你了。"

"人大了就应当守船呢。"

"人老了才当守船。"

"人老了应当歇憩!"

"你爷爷还可以打老虎,人不老!"祖父说着,于是,把手膀子弯曲起来,努力使筋肉在局束中显得又有力又年轻,并且说:"翠翠,你不信,你咬。"

翠翠睨着腰背微驼白发满头的祖父,不说什么话。远处有吹唢呐的声音,她知道那是什么事情,且知道唢呐方向。要祖父同她下了船,把船拉过家中那边岸旁去。为了想早早地看到那迎婚送亲的喜轿,翠翠还爬到屋后塔下去眺望。过不久,那一伙人来了,两个吹唢呐的,四个强壮乡下汉子,一顶空花轿,一个穿新衣的团总儿子模样的青年;另外还有两只羊,一个牵羊的孩子,一坛酒,一盒糍粑,一个担礼物的人。一伙人上了渡船后,翠翠同祖父也上了渡船,祖父拉船,翠翠却傍花轿站定,去欣赏每一个人的脸色与花轿上的流苏。拢岸后,团总儿子模样的人,从扣花抱肚里掏出了一个小红纸包封,递给老船夫。这是当地规矩,祖父再不能说不接收了。但得了钱祖父却说话了,问那个人,新娘是什么地方人;明白了,又问姓什么;明白了,又问多大年纪;一起皆弄明白了。吹唢呐的一上岸后,又把唢呐呜呜喇喇吹起来,一行人便翻山走了。祖父同翠翠留在船上,感情仿佛皆追着那唢呐声音走去,走了很远的路方回到自己身边来。

祖父掂着那红纸包封的分量说:"翠翠,宋家堡子里新嫁娘还只十五岁。"

翠翠明白祖父这句话的意思所在,不作理会,静静地把船拉动起来。

到了家边,翠翠跑回家去取小小竹子做的双管唢呐,请祖父坐在船头吹《娘送女》曲子给她听,她却同黄狗躺到门前大岩石上荫处看天上的云。白日渐长,不知什么时节,守在船头的祖父睡着了,躺在岸上的翠翠同黄狗也睡着了。

4. 选文简析

《边城》开篇介绍故事发生的地点——湘西边境上民风淳朴的小山城茶峒,翠翠和老船工外公依着绿水,伴着黄狗,守着渡船,向来往船客展示着边城乡民的古道热肠。湘西世界里一个田园牧歌般美丽而又伤感的故事就此展开。

《边城》中乡情风俗、人事命运和下层人物形象三者的描写完美和谐、浑然一体。风俗描写注重本色,充满诗情画意,与故事、人物的情调合一。在古朴而又绚丽的风俗画卷中,铺衍了一个美丽而又凄凉的爱情故事,凸显人性的善良美好与心灵的澄澈纯净。小说先追叙翠翠父母自杀殉情的爱情悲剧,后描叙天保、傩送与翠翠三人之间的悲情故事。悲剧的明线、暗线贯穿始终,淡淡的哀伤充溢于故事中,为小说平添了一层朦朦胧胧的忧郁情绪。

典型的人物、美丽的风景、诗意的语言,是《边城》的魅力所在。沈从文笔下的湘西保持着宁静和谐的生活环境和纯朴勤俭的古老民风,湘西人民是"一群未被近代文明污染"的善良人,是人性美的代表。《边城》用人性描绘了一个瑰丽而温馨的"边城世界"。作为人物的活动背景,作者浓墨重彩地渲染了茶峒民性的淳厚;这里的人们无不轻利重义,守信自约;酒家屠户,来往渡客,人人均有君子之风;"即便是娼妓,也常常较之讲道德知羞耻的城市中人还更可信任"。边地山城,民风淳朴,闪烁着人性中率真、淳朴、勤俭、友善的光辉。故事中翠翠的天真善

良、翠翠与外公之间纯朴的祖孙之爱、天保与傩送之间诚挚的手足之情,构成了自然纯朴的人性美。

故事的主人公翠翠在茶峒的青山绿水中长大,大自然既赋予她清明如水晶的眸子,也养育了她清澈纯净的性格。她美丽多情,天真可爱,是一个完全与自然融合在一起的湘西清纯少女。情窦初开的她,坚定执着、对爱情矢志不渝的性格更为动人。小说结尾处,白塔下绿水旁,翠翠痴情地伫立远望的身影,闪烁着熠熠动人的人格力量。

古朴厚道的老船工,是一个年逾古稀、阅尽人事、饱经风霜的人物形象。小说生动地描绘了他善良、勤劳、朴实敦厚、安于清贫的性格特征,以及对外孙女的挚爱亲情和无法摆脱的沉重、孤独和寂寞。

天保、傩送两兄弟长年跟着父亲走南闯北,练就了强健的体魄,养成了勤劳难干、吃苦耐劳的品德,小说刻画了天保豁达大度、傩送笃情专情的性格特征。此外,顺顺的豪爽慷慨、杨马兵的热诚质朴,作为美好道德品性的象征,都展现了理想人生形式的内涵。

在描写人物的手法上,作者对人物形象的刻画极其简洁,注重以人物外部行为动作的描写来代替肖像描绘,着重表现人物心灵深处的情思以及对爱情朦朦胧胧的情怀,鲜明地突现人物的个性形象;注重以人物自身的话语显现人物性格,如教导翠翠要坚强时,做人"要硬扎一点,结实一点,方配活到这块土地上"一语,显现了老船工坚韧、顽强、刚毅的性格。

小说心理描写尤为出色,作品多处描写翠翠爱情心理的文字,细致含蓄,准确生动。如描写翠翠在少有的与男性接触中对傩送的微妙印象时,写傩送的夜歌声径直进入姑娘的梦里,细腻地刻画了一个青春少女躁动不安的心理,表现其落寞、惆怅的心境与情态,显示出翠翠微妙的心理变化。

小说开头三章万字篇幅描绘湘西山水和风俗习惯,而未展开情节叙事,使读者充分感受边城安静和平、淳朴浑厚的文化氛围。幽碧的远山、清澈的溪水、溪边的白塔、翠绿的竹篁等山水风景与端午赛龙舟、捉鸭子比赛及男女唱山歌等民俗事象相互交融,呈现出未受现代文明浸透的边城整体生活风貌,为故事的发展、人物的刻画作了环境的铺垫,也使边城拥有了自己独特的文化品格。在这整体和谐的文化氛围中,作者描写了一个美丽得令人忧愁的爱情故事,乡情风俗、人事命运和下层人物形象三者完美和谐,浑然一体。

沈从文诗化般地描绘了湘西茶峒的美丽风景,构成了一幅风景独特的乡村风俗画。小说中有二十余处景物描写,作者以景物描写来烘托人物的遭遇,渲染气氛,推动情节发展。坍塌的白塔、哗哗的浊流、惨淡的黄昏、桃色的薄云等景物的描写,糅进了人物的际遇和思想感情,尽显凄清、寂寥之情。小说景物描写的最大特点,是对自然景物的描写,也是对自然中生存的人类的描写,在景物中体现一种自然人格,体现人性美,创造一种优美、和谐的意境。

沈从文的文学语言在生机勃勃的湘西口语基础上,吸取书面语、文言文的特长,简洁质朴,清新自然,深沉蕴藉,与所叙述的故事内容和谐统一,又蕴涵着浓郁的诗情,具有清丽、婉约的美感。《边城》是一篇语言自然流畅、写景优美舒展、令人回味无穷的抒情乡土小说,语言风格古朴、深沉、简竣,独具特色。小说的描写语言富于诗意,具有诗般的意境;人物对话符合人物的身份,充满泥土气息,质朴之中蕴藉着深厚,在人物对话中展现出生活化的一面。汪曾祺曾如此评价:"边城的语言是沈从文盛年的语言,最好的语言。既不似初期那样的放笔横扫,不加

节制;也不似后期那样过事雕琢,流于晦涩。这时期的语言,每一句都'鼓立'饱满,充满水分,酸甜合度,像一篮新摘的烟台玛瑙樱桃。"

5. **思考题**

(1)翠翠是一个有着浓郁人性美的形象,她的人性美主要表现在哪些方面?

(2)你最喜欢《边城》中的哪一个人物?并请结合故事情节谈谈你的理由。

(3)试解析祖父"感情仿佛追着那唢呐声音走去"的情感内涵。

(4)《边城》中有风景美、风俗美、人性美、语言美等诸多的"美",请根据你的理解任选一个角度来谈谈《边城》的美。

6. **拓展阅读**

<center>郁达夫《春风沉醉的晚上》</center>

<center>(《郁达夫文集》,花城出版社1983年版)</center>

三、新评书体:民族化与大众化的实践——《小二黑结婚》

《小二黑结婚》通过一对青年曲折的恋爱婚姻故事,反映了20世纪40年代抗日根据地农村中民主意识与封建意识和乡村恶势力的矛盾冲突。作为解放区文艺的代表之作,《小二黑结婚》是一篇践行《在延安文艺座谈会上的讲话》精神的小说作品,也是最早实践文艺民族化、大众化的作品。小说一经发表,便深受抗日根据地人民群众喜爱,后流传全国,一直脍炙人口。

1. **作者简介**

赵树理(1906—1970年),原名赵树礼,山西沁水县人。1925年入长治第四师范读书,受"五四"新文学影响开始创作新诗和小说。后任小学教师,致力于文艺通俗化、大众化的创作。抗日战争时期,先后在《黄河日报》和《新华日报》、太行区党委宣传部、华北党校、华北新华书店工作,创作了《小二黑结婚》《李有才板话》等反映农村斗争的小说。新中国成立后,历任《说说唱唱》主编、《人民文学》编委、中国文联常委、中国作家协会理事等职。

1942年毛泽东同志《在延安文艺座谈会上的讲话》发表后,赵树理是践行文艺为工农兵服务方向最有代表性的作家之一。他一生坚持为人民大众而创作,作品聚焦新民主主义革命和社会主义革命时期太行山区的农村生活,表现了解放区"新的人物,新的世界",具有浓郁的地方色彩。在小说形式上,他吸取和继承民族文艺的传统手法,坚持老百姓喜闻乐见的中国风格和中国气派,在文学的大众化、民族化方面作出了重大贡献。

2. **作品导读**

1943年赵树理的成名之作《小二黑结婚》发表后,在解放区反响强烈,成为当时太行山区最畅销的读物之一。它启迪了晋绥边区的诸多青年作家,逐渐形成了一个文学流派——"山药蛋派"。

"山药蛋派"是抗日战争特定历史时期和解放区特殊环境里产生的以赵树理为代表的主要描写山西农村生活的小说流派。它因这些作家的生活、思想、审美情趣、与农民的密切关系及其作品浓郁的泥土气息而得名,又称为"赵树理派"或"山西派";因这些作家新中国成立后的作品多发表于山西文艺刊物《火花》,还被称为"火花派"。20世纪40年代赵树理的《小二黑结婚》《李有才板话》《传家宝》《李家庄的变迁》等小说,奠定了这一流派的基本风格特征。在赵树理的影响下,马烽、西戎、束为、孙谦等青年作者创作了风格与之相近的一些小说,标志着这一具有鲜明特色流派的产生。"山药蛋派"的作品多以农村生活为题材,善于通过平凡的人物和事件反映时代的巨大变化;艺术上从民族传统中吸取营养,将中国传统的评书体与现代小说相结合,创造了一种适合人民群众欣赏习惯的评书体小说样式。这一小说体式讲究故事的连贯和完整,通过人物的语言、行动来刻画心理和性格,擅长运用经过提炼的山西农民口语叙事状物,语言通俗质朴,生动活泼,风趣幽默。"山药蛋派"的产生,是文学向大众化、民族化发展的结果,是延安文艺座谈会之后文艺为工农兵服务的成功实践。

　　《小二黑结婚》描写抗日根据地农村一对青年曲折的婚恋故事。小二黑和小芹为争取婚姻自主,遭到金旺等恶霸势力的迫害和有严重封建迷信思想的家长二诸葛、三仙姑的阻挠。在民主政权支持下,惩办了坏人,教育了落后农民,他们最终自由结合。小说深化了"五四"新文学反复表现的争取婚姻自由的反封建主题,重点表现了民主思想与封建观念——这一"五四"以来贯穿文学史的文明与愚昧的冲突。

　　小说塑造了几类特征鲜明的农民形象。作品着力刻画小二黑、小芹这对冲破封建包办婚姻的束缚、自由恋爱的农村新人形象,反映了农村新生力量的觉醒和成长。他们敢想敢干,敢作敢为,在斗争中爱憎分明,对未来充满信心,焕发出新一代农民的精神风貌。特别是小二黑的形象,具有深刻的时代感和历史感,是现代小说史上较早出现的新农民的典型。

　　小说还塑造了落后家长二诸葛和三仙姑的形象。他们个性迥异,思想上的封建意识却相同,都是农村具有封建意识的代表人物。作者突出刻画两人迷信愚昧的思想意识,也表现了两人受到教育后的转变。二诸葛是一个善良、胆小怕事而又迷信、迂腐的地道农民,有着严重的迷信思想和封建家长作风。三仙姑装神弄鬼、轻薄放荡、好逸恶劳,是一个落后的旧时代农村妇女形象。

　　赵树理长期在基层参与农村变革,他的作品是亲身经历的历史变革的文学记录。他站在农民的立场直接与农民对话,作品忠实地反映了农民的思想意识、情感、愿望及审美要求,并真正为普通农民所接受。他的小说以晋东南农村为背景,具有浓厚的山西地域民俗气息,作品中田间地头、农艺劳作、节庆丧葬、赛醮纷举、礼仪婚俗,乃至饮食穿着、婆媳长短、敬神信巫、吹打弹唱的描写无不生动有趣,穷形尽相。这是赵树理小说最突出的特点。

　　赵树理开创了中国老百姓喜闻乐见的评书体小说样式,在文艺大众化运动中具有开创性意义。他吸取中国古典小说和民间说唱艺术中有生命力的元素,借鉴评书说唱艺术的技法,扬弃传统小说章回体程式化的框架,而汲取讲究情节连贯性与完整性的结构特点。他的小说开头总要设法介绍清楚人物,故事连贯到底,最后必定交代人物的结局、下落,做到故事来龙去脉清楚,有头有尾;在结构安排上,吸取传统评书的手法,采用群众喜闻乐见的以人物为中心、环套环式的故事形式,以人物带出故事,大故事套小故事,小故事构成情节,环环相扣,情节连贯,脉络清晰,故事性强,引人入胜。

赵树理小说叙事风格明快、简约,富于幽默感。在塑造人物形象时,把人物放在情节发展矛盾冲突中,把描写融化在叙述里,注重以人物自身行动和语言展现其性格;多用白描手法,抓住特征刻画人物,少有静止的景物与心理描写。

小说语言口语化、群众化并富有诙谐的喜剧色调。赵树理以质朴的山西农村口语写作,北方口语融合在人物对话和叙述过程中,具有明白如话的特色,朴素洗练、生动活泼,通俗而不庸俗,极富生活情趣与地方色彩。小说语言还吸收了传统说书艺术的特点,朗朗上口,极具艺术感染力。

3. 作品文本

小二黑结婚①

一 神仙的忌讳

刘家峻有两个神仙,邻近各村无人不晓:一个是前庄上的二孔明,一个是后庄上的三仙姑。二孔明也叫二诸葛,原来也叫刘修德,当年做过生意,抬脚动手都要论一论阴阳八卦②,看一看黄道黑道③。三仙姑是后庄于福的老婆,每月初一十五都要顶着红布摇摇摆摆装扮天神。

二孔明忌讳"不宜栽种",三仙姑忌讳"米烂了"。这里边有两个小故事:有一年春天大旱,直到阴历五月初三才下了四指雨。初四那天大家都抢着种地,二孔明看了看历书,又掐指算了一下说:"今日不宜栽种。"初五日是端午,他历年就不在端午这天做什么,又不曾种;初六倒是个黄道吉日,可惜地干了,虽然勉强把他的四亩谷子种上了,却没有出够一半。后来直到十五才又下雨,别人家都在地里锄苗,二孔明却领着两个孩子在地里补空子。邻家有个后生,吃饭时候在街上碰上二孔明便问道:"老汉!今天宜栽种不宜?"二孔明翻了他一眼,扭转头返回去了,大家就嘻嘻哈哈传为笑谈。

三仙姑有个女孩叫小芹。一天,金旺他爹到三仙姑那里问病,三仙姑坐在香案后唱,金旺他爹跪在香案前听。小芹那年才九岁,响午做捞饭,把米下进锅里了,听见她娘哼哼得很中听,站在桌前听了一会,把做饭也忘了。一会,金旺他爹出去小便,三仙姑趁空子向小芹说:"快去捞饭!米烂了!"这句话却不料就叫金旺他爹听见,回去就传开了。后来有些好玩笑的人,见了三仙姑就故意问别人:"米烂了没有?"

二 三仙姑的来历

三仙姑下神,足足有三十年了。那时三仙姑才十五岁,刚刚嫁给于福,是前后庄上第一个俊俏媳妇。于福是个老实后生,不多说一句话,只会在地里死受。于福的娘早死了,只有个爹,父子两个一上了地,家里就只留下新媳妇一个人。村里的年轻人们觉得新媳妇太孤单,就慢慢

① 选自《小二黑结婚》(江苏文艺出版社2010年版)。
② 阴阳八卦:占卜的总称。阴阳,我国古代哲学认为宇宙中通贯物质和人事的两大对立面;八卦,我国古代一套有象征意义的符号。
③ 黄道黑道:旧时迷信星命之说。吉神值日,诸事皆宜,不避凶忌,称为黄道吉日;凶神值日,则有禁忌,谓之黑道。

自动地来跟新媳妇做伴,不几天就集合了一大群,每天嘻嘻哈哈,十分哄伙。于福他爹看见不像个样子,有一天发了脾气,大骂一顿,虽然把外人挡住了,新媳妇却跟他闹起来。新媳妇哭了一天一夜,头也不梳,脸也不洗,饭也不吃,躺在炕上,谁也叫不起来,父子两个没了办法。邻家有个老婆替她请了一个神婆子,在她家下了一回神,说是三仙姑跟上她了,她也哼哼唧唧自称吾神长吾神短,从此以后每月初一十五就下起神来,别人也给她烧起香来求财问病,三仙姑的香案便从此设起来了。

青年们到三仙姑那里去,要说是去问神,还不如说是去看圣像。三仙姑也暗暗猜透大家的心事,衣服穿得更新鲜,头发梳得更光滑,首饰擦得更明,宫粉搽得更匀,不由青年们不跟着她转来转去。

这是三十来年前的事。当时的青年,如今都已留下胡子,家里大半又都是子媳成群,所以除了几个老光棍,差不多都没有那些闲情到三仙姑那里去了。三仙姑却和大家不同,虽然已经四十五岁,却偏爱当个老来俏,小鞋上仍要绣花,裤腿上仍要镶边,顶门上的头发脱光了,用黑手帕盖起来,只可惜宫粉涂不平脸上的皱纹,看起来好像驴粪蛋上下上了霜。

老相好都不来了,几个老光棍不能叫三仙姑满意,三仙姑又团结了一伙孩子们,比当年的老相好更多,更俏皮。

三仙姑有什么本领能团结这伙青年呢?这秘密在她女儿小芹身上。

三　小芹

三仙姑前后共生过六个孩子,就有五个没有成人,只落了一个女儿,名叫小芹。小芹当两三岁时候,就非常伶俐乖巧,三仙姑的老相好们,这个抱过来说是"我的",那个抱起来说是"我的",后来小芹长到五六岁,知道这不是好话,三仙姑教她说:"谁再这么说,你就说'是你的姑姑'。"说了几回,果然没有人再提了。

小芹今年十八了,村里的轻薄人说,比她娘年轻时候好得多。青年小伙子们,有事没事,总想跟小芹说句话。小芹去洗衣服,马上青年们也都去洗;小芹上树采野菜,马上青年们也都去采。

吃饭时候,邻居们端上碗爱到三仙姑那里坐一会,前庄上的人来回一里路,也并不觉得远。这已经是三十年来的老规矩,不过小青年们也这样热心,却是近二三年来才有的事。三仙姑起先还以为自己仍有勾引青年的本领,日子长了,青年们并不真正跟她接近,她才慢慢看出门道来,才知道人家来了为的是小芹。

不过小芹却不跟三仙姑一样:表面上虽然也跟大家说说笑笑,实际上却不跟人乱来,近二三年,只是跟小二黑好一点。前年夏天,有一天前响,于福去地,三仙姑去串门,家里只留下小芹一个人,金旺来了,嬉皮笑脸向小芹说:"这回可算是个空子吧?"小芹板起脸来说:"金旺哥!咱们以后说话要规矩些!你也是娶媳妇大汉了!"金旺撇撇嘴说:"咦!装什么假正经?小二黑一来管保你就软了!有便宜大家讨开点,没事;要正经除非自己锅底没有黑!"说着就拉住小芹的胳膊悄悄说:"不用装模作样了!"不料小芹大声喊道:"金旺!"金旺赶紧放手跑出来,一边还咄念道:"等得住你!"说着就悄悄溜走了。

4. 选文简析

小说的开篇部分清晰明了地交代了主要人物——二诸葛、三仙姑、小芹、小二黑、金旺,并表现了人物的基本性格特征,如二诸葛的迷信迂腐、三仙姑的风流可鄙。

小说叙述节奏明快,脉络完整,起伏跌宕,极具民间通俗文艺的风格特点,吻合人民群众的阅读习惯、欣赏水平以及审美要求。

赵树理采用白描的手法,通过富有特征性的动作、语言来刻画人物,如"衣服穿得更新鲜,头发梳得更光滑,首饰擦得更明,宫粉搽得更匀"寥寥几笔,便活化出三仙姑这一轻浮风流的落后妇女形象。作者多采用对话的方式,表现人物性格,推进故事情节,如三仙姑教小芹说话、金旺调戏小芹,都是通过人物的对话来表现人物性格。

小说语言质朴生动。作者娴熟运用方言土语,谐趣幽默,朗朗上口,富有浓烈的生活气息和浓郁的地方特色。如三仙姑"看起来好像驴粪蛋上下上了霜"的描述,生动诙谐,极具乡土气息。

5. 思考题

(1)小说开篇为什么交代二诸葛"不宜栽种"和三仙姑"米烂了"两个忌讳的由来?
(2)阅读小说第二部分,概括三仙姑的性格特征。
(3)《小二黑结婚》在人物形象塑造上有何特点?
(4)结合作品,举例说明赵树理小说的语言特点。

6. 拓展阅读

赵树理《小二黑结婚》第九、十、十一、十二章

(赵树理《小二黑结婚》,江苏文艺出版社 2010 年版)

四、一位作家和一个民族的还乡梦——《荷花淀》

孙犁的《荷花淀》1945 年发表于《解放日报》的文艺副刊上。这篇小说既是孙犁的成名作,还被称作"荷花淀派"的代表作。孙犁的小说以其独特的美质与艺术风格在现代文学史上占据了一个特殊的位置。

1. 作者简介

孙犁(1913—2002 年),原名孙振海,后更名为孙树勋,河北安平人。1937 年在冀中从事抗日文化宣传工作,1938 年在冀中区办的抗战学院任教。翌年调至河北阜平,在晋察冀通讯社工作。此后,在晋察冀文联、《晋察冀日报》、华北联大从事编辑和教学工作,同时进行文学创作。1944 年赴延安,在鲁迅艺术文学院工作,发表了《荷花淀》《芦花荡》等短篇小说。抗战胜利后,回到冀中从事创作,并参与土地改革工作。新中国成立后,任中国作协理事,中国作协天津分会副主席、主席,天津市文联名誉主席等职。其 1939 年至 1953 年的短篇小说和散文,均收入《白洋淀纪事》,另有长篇小说《风云初纪》、中篇小说《铁木前传》及译论集《文学短论》等。

2. 作品导读

孙犁的《荷花淀》以冀中地区水乡白洋淀为背景,描写了抗日战争后期白洋淀地区水上游击战富有传奇色彩的动人故事。这篇小说开创了中国现代文学史上重要的小说流派"荷花淀派"。

"荷花淀派",又称作"白洋淀派",是以孙犁为代表的主要从事小说创作的地域文学流派。在孙犁《荷花淀》《芦花荡》等小说的影响和带动下,20世纪50年代在天津、保定、北京一带形成了一个以孙犁为核心的具有共同特色的作家群,主要作家有韩映山、刘绍棠、从维熙、房树民等。这一作家群长于从冀中农村日常生活中提炼题材,以描写农民生活为主要内容,注重挖掘、表现和赞颂生活中的美,尤其注重描写纯朴人物美的心灵,并把自然美和人性美融汇成"美的极致",在创作方法上擅长将现实主义的真实描写与浪漫主义的抒情气氛相结合,作品都富于诗情画意的感染力。

《荷花淀》通过白洋淀水上游击战的一个侧面,成功地塑造了以水生嫂为代表的一群农村青年妇女形象,表现了她们纯朴善良的美好心灵、坚强品质和高尚情操,生动反映了中国人民抗战时期的战斗生活。

孙犁的小说不以故事情节取胜,而采用追随人物感情流动的散文式抒情结构。《荷花淀》中叙事与抒情互相穿插,环境描绘和意境烘托融为一体,作者以情景交融的诗化手法描绘了一幅淡雅的冀中水乡的风景画和风俗画,并将紧张的战斗与日常细节自然地融合在一起,以清新明丽的诗情画意再现自然之美,用真诚柔情表现纯洁的人性之美。《荷花淀》充分代表了孙犁小说清新明丽、细腻生动、诗情画意的独特风格。1945年,毛泽东同志读了刊登在《解放日报》上的这篇小说后,用铅笔在报纸边白上写下"是一位有风格的作家"的赞语。

追求生活中诗意美的诗人气质,决定了孙犁捕捉生活形象的独特方式和独创的典型形象塑造方法。他在捕捉生活形象时不注重对象的全部,而是捕捉与自己心灵相契合的一瞬间,印象式地抓住形象打动自己的那一部分进行突出描写。他塑造典型形象的方法,是抓住人物思想性格最主要、最特殊的部分,"强调它,突出它,更多地提出它,用重笔调写它,使它鲜明起来,凸现出来,发射光亮,照人眼目",同时在客观形象中倾注自己的主观情感。在某种程度上,孙犁写人物,也是在写自己,达到了主客体的完美融合。

孙犁的创作侧重于从人的心灵、情感和生活诗意层面,表现人物性格的丰富与优美。他的小说人物心理描写细腻,抒情味浓,富有诗情画意,有"诗体小说"之称。《荷花淀》是这一风格极具代表性的作品,它"真实得让人魂牵,细腻得让人陶醉,美丽得让人心碎,感动得让人落泪"。在人物塑造上,孙犁以心理刻画展现人物美好纯净的内心世界,描绘解放区人民在艰苦环境中乐观、健康、纯洁的人情美、人性美。

孙犁以抗战时期的冀中乡村为背景,用情感化的想象创造了"极致"的生命形式和人际关系。这种理想的生命形式,更多体现在他笔下的年轻女性身上。他的小说着意刻画、赞美的人物都是妇女,塑造了一系列性格鲜明的女性人物。这些年轻女性各具神采,却都对敌人勇敢无畏,对亲人则柔情似水,在恶劣的战争环境下表现出高尚的情操、刚毅的性格,以及革命的激情、乐观的精神,充分展现了新一代劳动妇女的精神风貌。《荷花淀》中游击队员们的妻子从想

念丈夫到配合丈夫作战,反映了解放区劳动妇女的成长。作者从这些纯真的妇女身上挖掘出时代精神的美,赋予了她们纯洁的心灵、崇高的情操、丰富的情感和质朴厚道、积极乐观的情怀。这是孙犁塑造的独特的人物体系。

中国现代文学史上有许多描写劳动妇女的作品,这类作品大多发掘她们受伤的灵魂美,或从人性的角度歌颂她们原始的灵魂美,但孙犁笔下的农村妇女形象更为健康、乐观,表现的是解放了的新劳动妇女的灵魂美。这源于孙犁对于生活的独特理解和美学追求。在他看来,革命的根本目的与使命是涤荡旧的污泥浊水,创造美的生活、美的心灵与性格。他曾说:"她们在抗日战争年代,所表现的识大体、乐观主义以及献身精神,使我衷心敬佩到五体投地的程度",这些农村青年女表现了"美的极致"。孙犁执着地追求着生活的"美的极致",不愿让社会的丑恶现象进入自己作品,他的作品努力表现农村妇女在民族解放战争中的觉醒与美好心灵的闪光,由此形成了孙犁式的独特主题:表现农民(尤其是他们中的农村妇女)在伟大民族解放战争中的觉醒,挖掘农民内在的灵魂美、人情美,以此歌颂新时代、新农村的诞生,歌颂创造着美的革命,表现自己对于美的追求。

孙犁的小说语言,既具有浓厚的泥土气息,又经过精心而不露痕迹的艺术加工,通俗而又优美,简练而又细腻,直率而又含蓄,清淡而又浓烈,如行云流水,却又状物传神,形成了清新、明净的语言风格。

3. 作品文本

荷花淀①

月亮升起来,院子里凉爽得很,干净得很。白天破好的苇眉子②潮润润的,正好编席。女人坐在小院当中,手指上缠绞着柔滑修长的苇眉子。苇眉子又薄又细,在她怀里跳跃着。

要问白洋淀有多少苇地?不知道。每年出多少苇子?不知道。只晓得,每年芦花飘飞苇叶黄的时候,全淀的芦苇收割,垛起垛来,在白洋淀周围的广场上,就成了一条苇子的长城。女人们,在场里院里编着席。编成了多少席?六月里,淀水涨满,有无数的船只,运输银白雪亮的席子出口,不久,各地的城市村庄,就全有了花纹又密、又精致的席子用了。大家争着买:"好席子,白洋淀席!"

这女人编着席。不久在她的身子下面,就编成了一大片。她像坐在一片洁白的雪地上,也像坐在一片洁白的云彩上。她有时望望淀里,淀里也是一片银白世界。水面笼起一层薄薄透明的雾,风吹过来,带着新鲜的荷叶荷花香。但是大门还没关,丈夫还没回来。

很晚丈夫才回来了。这年轻人不过二十五六岁,头戴一顶大草帽,上身穿一件洁白的小褂,黑单裤卷过了膝盖,光着脚。他叫水生,小苇庄的游击组长,党的负责人。今天领着游击组到区上开会去来。女人抬头笑着问:

"今天怎么回来的这么晚?"站起来要去端饭。

水生坐在台阶上说:"吃过饭了,你不要去拿。"

① 选自《白洋淀纪事》(中国青年出版社 1958 年版),有改动。白洋淀是河北省中部的一个大湖,荷花淀是其中的一部分。
② 苇眉子:也叫"席篾儿",把苇茎劈成又长又窄的细篾儿,供编席用。

女人就又坐在席子上。她望着丈夫的脸，她看出他的脸有些红胀，说话也有些气喘。她问："他们几个哩？"

　　水生说："还在区上。爹哩？"

　　女人说："睡了。"

　　"小华哩？"

　　"和他爷爷去收了半天虾篓，早就睡了。他们几个为什么还不回来？"

　　水生笑了一下。女人看出他笑的不像平常。

　　"怎么了，你？"

　　水生小声说："明天我就到大部队上去了。"

　　女人的手指震动了一下，像是叫苇眉子划破了手，她把一个手指放在嘴里吮了一下。

　　水生说："今天县委召集我们开会。假若敌人再在同口安上据点，那和端村就成了一条线，淀里的斗争形势就变了。会上决定成立一个地区队。我第一个举手报了名的。"

　　女人低着头说："你总是很积极的。"

　　水生说："我是村里的游击组长，是干部，自然要站在头里，他们几个也报了名。他们不敢回来，怕家里的人拖尾巴。公推我代表，回来和家里人们说一说。他们全觉得你还开明一些。"

　　女人没有说话。过了一会，她才说："你走，我不拦你，家里怎么办？"

　　水生指着父亲的小房叫她小声一些。说："家里，自然有别人照顾。可是咱的庄子小，这一次参军的就有七个。庄上青年人少了，也不能全靠别人，家里的事，你就多做些，爹老了，小华还不懂事。"

　　女人鼻子里有些酸，但她并没有哭。只说："你明白家里的难处就好了。"

　　水生想安慰她。因为要考虑准备的事情还太多，他只说了两句："千斤的担子你先担吧，打走了鬼子，我回来谢你。"

　　说罢，他就到别人家里去了，他说回来再和父亲谈。

　　鸡叫的时候，水生才回来。女人还是呆呆地坐在院子里等他，她说："你有什么话嘱咐我吧！"

　　"没有什么话了，我走了，你要不断进步，识字，生产。"

　　"嗯。"

　　"什么事也不要落在别人后面！"

　　"嗯，还有什么？"

　　"不要叫敌人汉奸捉活的。捉住了要和他拼命。"

　　那最重要的一句，女人流着眼泪答应了他。

　　第二天，女人给他打点好一个小小的包裹，里面包了一身新单衣，一条新毛巾，一双新鞋子。那几家也是这些东西，交水生带去。一家人送他出了门。父亲一手拉着水生，对他说："水生，你干的是光荣事情，我不拦你，你放心走吧。大人孩子我给你照顾，什么也不要惦记。"

　　全庄的男女老少也送他出来，水生对大家笑一笑，上船走了。

　　女人们到底有些藕断丝连。过了两天，四个青年妇女集在水生家里来，大家商量："听说他们还在这里没走。我不拖尾巴，可是忘下了一件衣裳。"

"我有句要紧的话得和他说说。"

水生的女人说:"听他说鬼子要在同口安据点……"

"哪里就碰得那么巧,我们快去快回来。"

"我本来不想去,可是俺婆婆非叫我再去看看他,有什么看头啊!"

于是这几个女人偷偷坐在一只小船上,划到对面马庄去了。

到了马庄,她们不敢到街上去找,来到村头一个亲戚家里。亲戚说:"你们来的不巧,昨天晚上他们还在这里,半夜里走了,谁也不知开到哪里去。你们不用惦记他们,听说水生一来就当了副排长,大家都是欢天喜地的……"

几个女人羞红着脸告辞出来,摇开靠在岸边上的小船。现在已经快到晌午了,万里无云,可是因为在水上,还有些凉风。这风从南面吹过来,从稻秧上苇尖吹过来。水面没有一只船,水像无边的跳荡的水银。

几个女人有点失望,也有些伤心,各人在心里骂着自己的狠心贼。可是青年人,永远朝着愉快的事情想,女人们尤其容易忘记那些不痛快。不久,她们就又说笑起来了。

"你看说走就走了。"

"可慌(高兴的意思)哩,比什么也慌,比过新年,娶新——也没见他这么慌过!"

"拴马桩也不顶事了。"

"不行了,脱了缰了!"

"一到军队里,他一准得忘了家里的人。"

"那是真的,我们家里住过一些年轻的队伍,一天到晚仰着脖子出来唱,进去唱,我们一辈子也没那么乐过。等他们闲下来没有事了,我就傻想:该低下头了吧。你猜人家干什么?用白粉子在我家影壁上画上许多圆圈圈,一个一个蹲在院子里,托着枪瞄那个,又唱起来了!"

她们轻轻划着船,船两边的水哗,哗,哗。顺手从水里捞上一棵菱角来,菱角还很嫩很小,乳白色。顺手又丢到水里去。那棵菱角就又安安稳稳浮在水面上生长去了。

"现在你知道他们到了哪里?"

"管他哩,也许跑到天边上去了!"

她们都抬起头往远处看了看。

"唉呀!那边过来一只船。"

"唉呀!日本鬼子,你看那衣裳!"

"快摇!"

小船拼命往前摇。她们心里也许有些后悔,不该这么冒冒失失走来;也许有些怨恨那些走远了的人。但是立刻就想,什么也别想了,快摇,大船紧紧追过来了。

大船追的很紧。

幸亏是这些青年妇女,白洋淀长大的,她们摇的小船飞快。小船活像离开了水皮的一条打跳的梭鱼。她们从小跟这小船打交道,驶起来,就像织布穿梭,缝衣透针一般快。假如敌人追上了,就跳到水里去死吧!

后面大船来的飞快。那明明白白是鬼子!这几个青年妇女咬紧牙制止住心跳,摇橹的手并没有慌,水在两旁大声哗哗,哗哗,哗哗哗!

"往荷花淀里摇!那里水浅,大船过不去。"

她们奔着那不知道有几亩大小的荷花淀去,那一望无边际的密密层层的大荷叶,迎着阳光舒展开,就像铜墙铁壁一样。粉色荷花箭高高地挺出来,是监视白洋淀的哨兵吧!

她们向荷花淀里摇,最后,努力的一摇,小船窜进了荷花淀。几只野鸭扑楞楞飞起,尖声惊叫,掠着水面飞走了。就在她们的耳边响起一排枪声!

整个荷花淀全震荡起来。她们想,陷在敌人的埋伏里了,一准要死了,一齐翻身跳到水里去。渐渐听清楚枪声只是向着外面,她们才又扒着船帮露出头来。她们看见不远的地方,那宽厚肥大的荷叶下面,有一个人的脸,下半截身子长在水里。荷花变成人了?那不是我们的水生吗?又往左右看去,不久各人就找到了各人丈夫的脸,啊!原来是他们!

但是那些隐蔽在大荷叶下面的战士们,正在聚精会神瞄着敌人射击,半眼也没有看她们。枪声清脆,三五排枪过后,他们投出了手榴弹,冲出了荷花淀。

手榴弹把敌人那只大船击沉,一切都沉下去了。水面上只剩下一团烟硝火药气味。战士们就在那里大声欢笑着,打捞战利品。他们又开始了沉到水底捞出大鱼来的拿手戏。他们争着捞出敌人的枪支、子弹带,然后是一袋子一袋子叫水浸透了的面粉和大米。水生拍打着水去追赶一个在水波上滚动的东西,是一包用精致纸盒装着的饼干。

妇女们带着浑身水,又坐到她们的小船上去了。

水生追回那个纸盒,一只手高高举起,一只手用力拍打着水,好使自己不沉下去。对着荷花淀吆喝:"出来吧,你们!"

好像带着很大的气。

她们只好摇着船出来。忽然从她们的船底下冒出一个人来,只有水生的女人认的那是区小队的队长。这个人抹一把脸上的水问她们:"你们干什么来呀?"

水生的女人说:"又给他们送了一些衣裳来!"

小队长回头对水生说:"都是你村的?"

"不是她们是谁,一群落后分子!"说完把纸盒顺手丢在女人们船上,一泅,又沉到水底下去了,到很远的地方才钻出来。

小队长开了个玩笑,他说:"你们也没有白来,不是你们,我们的伏击不会这么彻底。可是,任务已经完成,该回去晒晒衣裳了。情况还紧的很!"

战士们已经把打捞出来的战利品,全装在他们的小船上,准备转移。一人摘了一片大荷叶顶在头上,抵挡正午的太阳。几个青年妇女把掉在水里又捞出来的小包裹,丢给了他们,战士们的三只小船就奔着东南方向,箭一样飞去了。不久就消失在中午水面上的烟波里。

几个青年妇女划着她们的小船赶紧回家,一个个像落水鸡似的。一路走着,因过于刺激和兴奋,她们又说笑起来,坐在船头脸朝后的一个噘着嘴说:

"你看他们那个横样子,见了我们爱搭理不搭理的!"

"啊,好像我们给他们丢了什么人似的。"

她们自己也笑了,今天的事情不算光彩,可是:

"我们没枪,有枪就不往荷花淀里跑,在大淀里就和鬼子干起来!"

"我今天也算看见打仗了。打仗有什么出奇,只要你不着慌,谁还不会趴在那里放枪呀!"

"打沉了,我也会凫水捞东西,我管保比他们水式好,再深点我也不怕!"

"水生嫂,回去我们也成立队伍,不然以后还能出门吗!"

"刚当上兵就小看我们,过二年,更把我们看得一钱不值了,谁比谁落后多少呢!"

这一年秋季,她们学会了射击。冬天,打冰夹鱼的时候,她们一个个登在流星一样的冰船上,来回警戒。敌人围剿那百顷大苇塘的时候,她们配合子弟兵作战,出入在那芦苇的海里。

4. 选文简析

《荷花淀》由"月夜织席""夫妻话别""中途遇险""苇塘歼敌"四个场面的描写构成全篇。小说以水生向妻子述说自己报名参军的事开篇,着重描写了水生嫂依依不舍的心情。丈夫走后,水生嫂与几位妇女同往战地探望丈夫,途中遭遇日寇的大船,在日寇的追赶下水生嫂等躲进荷花淀与敌周旋,恰遇水生部队伏击日船而成功脱险。返家后,她们自尊自强,不肯服输,建立起自己的武装,在荷花淀里抗击敌人,保卫家乡。

小说描写冀中人民英勇抗击日寇的战争生活,但只将战争作为背景,侧重描写女主人公的美好心灵和质朴纯洁的精神世界。作者生动细腻地描写她们勤劳善良、深情勇敢、深明大义、爽朗明快的性格特征,表现了她们多姿多彩、温柔娴静外貌下坚韧顽强的不屈斗志,生动展现了在斗争生活中锻炼成长的白洋淀地区劳动妇女崭新的精神风貌。

《荷花淀》代表了孙犁小说创作的鲜明特色。作品以简洁的笔法勾勒了农村青年水生大公无私、勇敢坚定的高贵品格,而以大量笔墨刻画水生嫂们的动人形象,通过简明传神的对话和细腻有致的心理描写成功塑造了新一代劳动妇女崭新的精神风貌。

小说语言清新俊丽、质朴含蓄,如散文诗一般,充满抒情意韵。开篇"月夜织席"场面充满诗情画意的文字,为整篇作品奠定了纯净、清澈的基调。

5. 思考题

(1)小说里水生评价水生嫂有两处:一是"他们全觉得你还开明一些",另一处为"一群落后分子"。你如何理解水生的评价?

(2)《荷花淀》写战争,文中不见断壁残垣,而是一派秀美的白洋淀风光。作者这样写对表达主题有什么作用?

(3)请简要分析小说开头两段文字的表达作用。

(4)作者刻画水生嫂运用了哪些描写手法?表现了水生嫂怎样的思想性格?

6. 拓展阅读

汪曾祺《受戒》

(《汪曾祺精选集》,四川人民出版社2017年版)

第四单元

新中国的丰硕成果——当代小说

　　毛主席的《在延安文艺座谈会上的讲话》规定了新中国的文艺的方向,解放区文艺工作者自觉地坚决地实践了这个方向,并以自己的全部经验证明了这个方向的完全正确,深信除此之外再没有第二个方向了,如果有,那就是错误的方向。

<div style="text-align:right">

——周扬《新的人民的文艺》
（在 1949 年中华全国文学艺术工作者代表大会上的报告）

</div>

七十年来的曲折轨迹——当代小说概说

1949年召开的第一次中华全国文学艺术工作者代表大会,是当代文学的起点。

20世纪50年代,毛泽东同志的《在延安文艺座谈会上的讲话》成为纲领性的指导思想,在"文艺为工农兵服务"方针的指引下,作为中国当代文学中的第一阶段,17年文学时期(1949年中华人民共和国成立至1966年),产生了很多艺术成就较高的文学作品。小说创作的题材主要集中在农村题材和革命历史题材等方面。

这一时期以农村生活为题材的作家,主要有赵树理、周立波、柳青、沙汀、骆宾基、马烽、康濯、秦兆阳、李准、王汶石、孙谦、西戎、刘澍德、管桦、陈残云、浩然、谢璞、段荃法、王杏元等。当代农村小说创作存在两个有影响、艺术倾向却有所不同的作家群体:一个群体是赵树理、马烽等山西作家,另一个群体是柳青、王汶石等陕西作家。赵树理、马烽等作家着力于对地方文化与民间艺术形式的挖掘与展现;柳青、王汶石等作家则多表现"新的人物,新的世界",重视农村中先进人物的创造,富有理想的色彩,更能概括时代精神和历史本质。这一时期,主要作品有赵树理的《锻炼锻炼》《三里湾》、马烽的《赖大嫂》、李准的《李双双小传》、周立波的《山乡巨变》、柳青的《创业史》等。

革命历史题材小说以具象的方式反映了中国共产党领导的革命斗争,主要讲述革命起源的故事、革命的曲折过程和最终走向胜利的结果。史诗性是革命历史题材长篇小说的普遍追求,代表作品有《铜墙铁壁》(柳青)、《风云初记》(孙犁)、《保卫延安》(杜鹏程)、《铁道游击队》(知侠)、《小城春秋》(高云览)、《红日》(吴强)、《林海雪原》(曲波)、《红旗谱》(梁斌)、《青春之歌》(杨沫)、《战斗的青春》(雪克)、《野火春风斗古城》(李英儒)、《烈火金钢》(刘流)、《敌后武工队》(冯志)、《苦菜花》(冯德英)、《三家巷》(欧阳山)、《红岩》(罗广斌、杨益言)等。孙犁、茹志鹃、刘真、峻青、王愿坚、萧平等作家,创作了具有抒情意味的短篇小说,代表作品有《山地回忆》(孙犁)、《百合花》(茹志鹃)、《黎明的河边》(峻青)、《党费》(王愿坚)、《三月雪》(萧平)等。

"文革"时期政治对文艺活动的"规范"达到顶峰,提出创造"革命新文艺",即"三突出"创作原则:文艺必须把创造新人形象(或称正面人物、先进人物、英雄人物、工农兵英雄形象等)作为中心的或根本的任务;所有的作品必须主要表现英雄人物,英雄人物在作品中必须居于中心的、绝对支配的地位;塑造的英雄人物必须高大完美,不允许有思想性格弱点。

这一时期的文学作品有两类:一是在公开出版物上发表的作品,二是秘密或半秘密状态写作、传播的作品。公开出版的文学作品,均遵循"革命新文艺"的创作原则和方法而创作。长篇小说有《艳阳天》《金光大道》(浩然)、《万年青》(谌容)、《山川呼啸》(古华)、《大刀记》(郭澄清)、《分界线》(张抗抗)、《万山红遍》(黎汝清)、《牛田洋》(南哨)、《激战无名川》(郑直)、《飞雪迎春》(周良思)等。短篇小说有《初春的早晨》《金钟长鸣》《第一课》(萧木)、《特别观众》(段瑞夏)、《朝霞》(史汉富)等。

1976年底"文革"结束,文学迎来了一个新时期。发表于1977年的短篇小说《班主任》(刘心武)和发表于1978年的短篇小说《伤痕》(卢新华)等作品,显示了文学"解冻"的重要特征:对个人的命运、情感创伤的关注,作家对于主体意识寻找的自觉。

新时期文学发生的变革,与外来影响所产生的冲突、融会有直接关系。20世纪80年代初开始,出现了大规模介绍西方文化思想的持久热潮,更新全民族观念的文化启蒙成为思想文化的主潮。由此,这一时期文学具有明显的潮流化倾向,小说创作上出现了"伤痕小说""反思小说""改革小说"的潮流。1985年,马原的《冈底斯的诱惑》、韩少功的《爸爸爸》、残雪的《山上的小屋》等一批带有新审美意味作品的发表,标志着"寻根小说""先锋小说""新写实小说"潮流的出现。

"伤痕文学"主要描写知青、知识分子、受迫害的官员在"文革"中的悲剧性遭遇,揭露"文革"灾难,以卢新华的《伤痕》为代表。"反思小说"旨在思考"文革"的性质、产生的社会历史根源,代表作有张贤亮的《土牢情话》《邢老汉和狗的故事》、高晓声的《李顺大造屋》《陈奂生上城》等。"知青小说"是表现知青在"文革"中的遭遇、后来的生活道路和思想情感的作品,代表作有梁晓声的《这是一片神奇的土地》《今夜有暴风雪》、王安忆的《69届初中生》等。

1985年,韩少功发表《文学的根》一文,成为"寻根文学"的"宣言"。"寻根文学"作家认为,中国文学应建立在广泛而深厚的文化开掘之中,开掘这块古老土地的"文化岩层",以现代意识重新观照传统,将寻找自我与寻找民族文化精神联系起来,才能与世界文学对话。代表作品有贾平凹的"商州系列"、阿城的《棋王》《遍地风流》、郑义的《远村》《老井》、韩少功的《爸爸爸》《女女女》、王安忆的《小鲍庄》等。

"先锋小说"作家的目光面向文学自身,借鉴西方20世纪文学所提供的经验,寻求创作题材和艺术方法上的各种可能性。在创作中,他们更加重视小说的虚构性和叙述方法。代表作品有洪峰的《奔丧》《瀚海》、余华的《十八岁出门远行》《现实一种》、残雪的《山上的小屋》、刘索拉的《你别无选择》、马原的《拉萨河女神》《冈底斯的诱惑》、苏童的《桑园留恋》、莫言的《红高粱》等。

"新写实小说"以写实为主要特征,注重现实生活原生形态的还原,真诚地直面现实、直面人生。代表作品有刘震云的《塔铺》《新兵连》《单位》《一地鸡毛》、池莉的《不谈爱情》《太阳出世》等。

20世纪80年代提倡文学的独立性;20世纪90年代文学的主要冲突,表现为文学创作与商业操作之间的冲突,市场经济对文学的全面影响是90年代文学的重要特征。90年代的文化呈现出明显分化,主要有三种典型的形态,即主流文化(又称国家意识形态文化、官方文化、正统文化)、知识分子文化(又称高雅文化)和大众文化(又称流行文化、通俗文化)。与之相应,多元化和个人化是90年代文学的总特征。在文体样式上,比较突出的是长篇小说热和散文热。

20世纪90年代的长篇小说,就创作面貌和思想艺术水准而言,具有代表性的作品有路遥的《平凡的世界》、余华的《活着》《许三观卖血记》、林白的《一个人的战争》、贾平凹的《废都》、张承志的《心灵史》、王安忆的《长恨歌》、莫言的《丰乳肥臀》、韩少功的《马桥词典》、李锐的《无

风之树》、格非的《欲望的旗帜》、阿来的《尘埃落定》、史铁生的《务虚笔记》、阎连科的《日光流年》等。

90年代长篇小说创作在题材、形式上呈现出多样性。历史题材的作品有二月河的"帝王系列"(《康熙大帝》《雍正皇帝》《乾隆皇帝》)、凌力的《少年天子》等。家族题材的作品有陈忠实的《白鹿原》、张炜的《九月寓言》、周大新的《第二十幕》等。

90年代一些小说的发表、传播，还成为受关注的文化事件。如对王朔小说的争议、王小波小说的现象与评价、女性作家的"私人写作"等。

一、战火中人性美和人情美的赞歌——《百合花》

茹志鹃的《百合花》，讲述解放战争中发生在一个前沿包扎所里的故事。作者用抒情的笔法，表现了战争中崇高纯洁的人际关系及其体现出的人性美和人情美，给残酷的战争和艰难的岁月留下了一缕美丽的温馨。这篇短篇小说是新中国文学的重要收获，也成为文学教育中的经典篇目。

1. 作者简介

茹志鹃(1925—1998年)，笔名阿如、初旭，祖籍浙江杭州，生于上海。她自幼家庭贫困，幼年丧母失父，靠祖母做手工维持生活。1943年随兄参加新四军，1945年在部队文工团任职。1955年由原南京军区转业到上海作协分会，任《文艺月报》编辑。1943年，在《申报》副刊上发表第一篇短篇小说《生活》。1958年，发表小说《百合花》。此后，有影响的小说有《静静的产院》和获1979年全国优秀短篇小说奖的《剪辑错了的故事》。主要作品有小说《高高的白杨树》《静静的产院》《百合花》、话剧《不拿枪的战士》等。

2. 作品导读

茹志鹃的代表作《百合花》以解放战争为背景，描写1946年中秋之夜在部队发起总攻前，"通讯员"送文工团的女战士"我"到前沿包扎所和向一个刚过门三天的新媳妇借被子以及后来发生的故事。

作品取材于战争生活而不写战争场面，涉及重大题材而不写重大事件，作者把出生入死的战斗场景移到幕后，借助前沿阵地包扎所向当地群众借被子这一平凡的事件，展开了对军民关系富有诗意的描写。战争的枪林弹雨，只是为了烘托"通讯员"与新媳妇之间诗意化的情感，表现战争年代崇高纯洁的人际关系，在更深层面上歌颂了人性美、人情美，如茹志鹃所说："实实在在是一篇没有爱情的爱情牧歌。"

小说由"我"巧妙贯穿全篇，精心刻画了"通讯员"和新媳妇两个普通人的形象。围绕借被子一事，对两个人物的性格作了生动的描写，揭示了他们美好的心灵，洋溢着感人的诗情和深意。只有19岁，刚参军一年的"通讯员"质朴、憨厚、腼腆、不善言辞，更怯于与陌生女性交往，有时执拗得有点任性，有时活泼得可亲可近。新媳妇善良、纯朴、开朗，又有着新嫁娘的矜持羞涩。女文工团员的"我"热情开朗，在与"通讯员"同行和借被子的过程中，对这个憨厚质朴的小同乡产生了一种比同志、比同乡更为亲切的感情。

独特的女性视角,是小说的一个重要特点。茹志鹃笔下的"我"与新媳妇具有同等的美学价值。"我"不只是一个视点人物,还与作为新媳妇的农妇对男性的"通讯员"拥有相同的女性眼光。"通讯员"一直是叙述人"我"和新媳妇"看"的对象,这构成了对战争的双重观照。《百合花》传达了战争中女性作家有别于男性的情感体验及表达方式,这主要通过"我"这个人物形象来实现。"我"既是"第一人称"叙事方式的承担者,也是作品中的一个艺术形象,一个具有强烈性别意识的人物。作品不仅通过"我"带有女性特征的细微观察,使"通讯员"和新媳妇的形象跃然纸上,而且通过富于浪漫气质的想象,使作品充满抒情色彩。

据茹志鹃回忆,著名的苏中七战七捷之一的总攻海岸战斗的时间,正是1946年的中秋。小说开篇即交代了故事发生的时间"1946年的中秋","这天打海岸的部队决定晚上总攻"凸显革命历史意味,而中秋节则具有更久远的民族文化心理积淀。《百合花》的故事在双重时空结构中展开,时间双重性的巧合中隐含有作者对中秋这一特定时间着意的强化,即有意将空间上的战场与故乡对举。作者通过时空的叠加,将战争场景设置为远景,而把日常情景推到前台,亲情将战场与故乡连结在一起。人世的悲欢离合在这一刻超越了时空,为这曲"没有爱情的爱情牧歌"平添了无限的伤感。

3.作品文本

百合花①

1946年的中秋。

这天打海岸的部队决定晚上总攻。我们文工团创作室的几个同志,就由主攻团的团长分派到各个战斗连去帮助工作。大概因为我是个女同志吧!团长对我抓了半天后脑勺,最后才叫一个通讯员②送我到前沿包扎所去。

包扎所就包扎所吧!反正不叫我进保险箱就行。我背上背包,跟通讯员走了。

早上下过一阵小雨,现在虽放了晴,路上还是滑得很,两边地里的秋庄稼,却给雨水冲洗得青翠水绿,珠烁晶莹。空气里也带着一股清鲜湿润的香味。要不是敌人的冷炮在间歇地盲目地轰响着,我真以为我们是去赶集的呢!

通讯员撒开大步,一直走在我前面。一开始他就把我摆下几丈远。我的脚烂了,路又滑,怎么努力也赶不上他。我想喊他等等我,却又怕他笑我胆小害怕;不叫他,我又真怕一个人摸不到那个包扎所。我开始对这个通讯员生起气来。

哎!说也怪,他背后好像长了眼睛似的,倒自动在路边站下了,但脸还是朝着前面。没看我一眼。等我紧走慢赶地快要走近他时,他又蹬蹬蹬地自个儿向前走了,一下又把我甩下几丈远。我实在没力气赶了,索性一个人在后面慢慢晃。不过这一次还好,他没让我摆得太远,但也不让我走近,总和我保持着丈把远的距离。我走快,他在前面大踏步向前;我走慢,他在前面就摇摇摆摆。奇怪的是,我从没见他回头看我一次,我不禁对这通讯员发生了兴趣。

① 选自《百合花》(人民文学出版社2000年版),略有改动。
② 通讯员:现在称作"通信员",指部队、机关中担任传递公文等联络工作的人员。

刚才在团部我没注意看他,现在从背后看去,只看到他是高挑挑的个子,块头不大,但从他那副厚实实的肩膀看来,是个挺棒的小伙,他穿了一身洗淡了的黄军装,绑腿直打到膝盖上。肩上的步枪筒里,稀疏地插了几根树枝,这要说是伪装,倒不如算作装饰点缀。

没有赶上他,但双脚胀痛得像火烧似的。我向他提出了休息一会儿后,自己便在做田界的石头上坐了下来。他也在远远的一块石头上坐下,把枪横搁在腿上,背向着我,好像没我这个人似的。凭经验,我晓得这一定又因为我是个女同志。女同志下连队,就有这些困难。我着恼①地带着一种反抗情绪走过去,面对着他坐下来。这时,我看见他那张十分年轻稚气的圆脸,顶多有十八岁。他见我挨他坐下,立即张皇②起来,好像他身边埋下了一颗定时炸弹,局促不安,掉过脸去不好,不掉过去又不行,想站起来又不好意思。我拼命忍住笑,随便地问他是哪里人。他没回答,脸涨得像个关公,讷讷③半晌,才说清自己是天目山人。原来他还是我的同乡呢!

"在家时你干什么?"

"帮人拖毛竹。"

我朝他宽宽的两肩望了一下,立即在我眼前出现了一片绿雾似的竹海,海中间,一条窄窄的石级山道,盘旋而上。一个肩膀宽宽的小伙,肩上垫了一块老蓝布,扛了几枝青竹,竹梢长长地拖在他后面,刮打得石级哗哗作响……这是我多么熟悉的故乡生活啊!我立刻对这位同乡越加亲热起来。我又问:

"你多大了?"

"十九。"

"参加革命几年了?"

"一年。"

"你怎么参加革命的?"我问到这里自己觉得这不像是谈话,倒有些像审讯。不过我还是禁不住地要问。

"大军北撤时我自己跟来的。"

"家里还有什么人呢?"

"娘,爹,弟弟妹妹,还有一个姑姑也住在我家里。"

"你还没娶媳妇吧?"

"……"他飞红了脸,更加忸怩起来,两只手不停地数摸着皮腰带上的扣眼。半晌他才低下了头,憨憨地笑了一下,摇了摇头。我还想问他有没有对象,但看到他这样子,只得把嘴里的话又咽了下去。

两人闷坐了一会,他开始抬头看看天,又掉过来扫了我一眼,意思是在催我动身。

当我站起来要走的时候,我看见他摘了帽子,偷偷地在用毛巾拭汗。这是我的不是,人家走路都没出一滴汗,为了我跟他说话,却害他出了这一头大汗,这都怪我了。

① 着(zháo)恼:生气。
② 张皇:惊慌不安的样子。
③ 讷(nè)讷:说话迟钝、不连贯。

我们到包扎所,已是下午两点钟了。这里离前沿有三里路,包扎所设在一个小学里,大小六个房子组成"品"字形,中间一块空地长了许多野草,显然,小学已有多时不开课了。我们到时,屋里已有几个卫生员在弄着纱布棉花,满地上都是用砖头垫起来的门板,算作病床。

我们刚到不久,来了一个乡干部,他眼睛熬得通红,用一片硬纸插在额前的破毡帽下,低低地遮在眼睛前面挡光。他一肩背枪,一肩挂了一杆秤;左手拎了一篮鸡蛋,右手提了一口大锅,呼哧呼哧地走来。他一边放东西,一边对我们又道歉又诉苦,一边还喘息地喝着水,同时还从怀里掏出一包饭团来嚼着。我只见他迅速地做着这一切,他说的什么我就没大听清。好像是说什么被子的事,要我们自己去借。我问清了卫生员,原来因为部队上的被子还没发下来,但伤员流了血,非常怕冷,所以就得向老百姓去借,哪怕有一二十条棉絮也好。我这时正愁工作插不上手,便自告奋勇讨了这件差事,怕来不及,就顺便也请了我那位同乡,请他帮我动员几家再走。他踌躇了一下,便和我一起去了。

我们先到附近一个村子,进村后他向东,我往西,分头去动员。不一会儿,我已写了三张借条出去,借到两条棉絮,一条被子,手里抱得满满的,心里十分高兴,正准备送回去再来借时,看见通讯员从对面走来,两手还是空空的。

"怎么,没借到?"我觉得这里老百姓觉悟高,又很开通,怎么会没有借到呢?我有点惊奇地问。

"女同志,你去借吧!……老百姓死封建……"

"哪一家?你带我去。"我估计一定是他说话不对,说崩了。借不到被子事小,得罪了老百姓影响可不好。我叫他带我去看看。但他执拗地低着头,像钉在地上似的,不肯挪步,我走近他,低声地把群众影响的话对他说了。他听了,果然就松松爽爽地带我走了。

我们走进老乡的院子里,只见堂屋里静静的,里面一间房门上,垂着一块蓝布红额的门帘,门框两边还贴着鲜红的对联。我们只得站在外面向里"大姐、大嫂"地喊,喊了几声,不见有人应,但响动是有了。一会儿,门帘一挑,露出一个年轻媳妇来。这媳妇长得很好看,高高的鼻梁,弯弯的眉,额前一溜蓬松松的刘海。穿的虽是粗布,倒都是新的。我看她头上已硬搔搔地挽了髻,便大嫂长大嫂短地向她道歉,说刚才这个同志来,说话不好别见怪等等。她听着,脸扭向里面,尽咬着嘴唇笑。我说完了,她也不作声,还是低头咬着嘴唇,好像忍了一肚子的笑料没笑完。这一来,我倒有些尴尬了,下面的话怎么说呢!我看通讯员站在一边,眼睛一眨不眨地看着我,好像在看连长做示范动作似的。我只好硬了头皮,讪讪①地向她开口借被子了,接着还对她说了一遍共产党的部队打仗是为了老百姓的道理。这一次,她不笑了,一边听着,一边不断向房里瞅着。我说完了,她看看我,看看通讯员,好像在掂量我刚才那些话的斤两。半晌,她转身进去抱被子了。

通讯员乘这机会,颇不服气地对我说道:

"我刚才也是说的这几句话,她就是不借,你看怪吧!……"

① 讪讪:形容不好意思、难为情的样子。

我赶忙白了他一眼,不叫他再说。可是来不及了,那个媳妇抱了被子,已经在房门口了。被子一拿出来,我方才明白她刚才为什么不肯借的道理了。这原来是一条里外全新的花被子,被面是假洋缎的,枣红底,上面撒满白色百合花。她好像是在故意气通讯员,把被子朝我面前一送,说:"抱去吧。"

我手里已捧满了被子,就一努嘴,叫通讯员来拿。没想到他竟扬起脸,装作没看见。我只好开口叫他,他这才绷了脸,垂着眼皮,上去接过被子,慌慌张张地转身就走。不想他一步还没走出去,就听见"嘶"的一声,衣服挂住了门钩,在肩膀处,挂下一片布来,口子撕得不小。那媳妇一面笑着,一面赶忙找针拿线,要给他缝上。通讯员却高低不肯,挟了被子就走。

刚走出门不远,就有人告诉我们,刚才那位年轻媳妇,是刚过门三天的新娘子,这条被子就是她唯一的嫁妆。我听了,心里便有些过意不去,通讯员也皱起了眉,默默地看着手里的被子。我想他听了这样的话一定会有同感吧!果然,他一边走,一边跟我嘟哝起来了。

"我们不了解情况,把人家结婚被子也借来了,多不合适呀!……"

我忍不住想给他开个玩笑,便故作严肃地说:"是呀!也许她为了这条被子,在做姑娘时,不知起早熬夜,多干了多少零活儿,才积起了做被子的钱,或许她曾为了这条花被,睡不着觉呢。可是还有人骂她死封建……"

他听到这里,突然站住脚,呆了一会,说:

"那!……那我们送回去吧!"

"已经借来了,再送回去,倒叫她多心。"我看他那副认真、为难的样子,又好笑,又觉得可爱。不知怎么的,我已从心底爱上了这个傻乎乎的小同乡。

他听我这么说,也似乎有理,考虑了一下,便下了决心似的说:"好,算了。用了给她好好洗洗。"他决定以后,就把我抱着的被子,统统抓过去,左一条、右一条地披挂在自己肩上,大踏步地走了。

回到包扎所以后,我就让他回团部去。他精神顿时活泼起来了,向我敬了礼就跑了。走不几步,他又想起了什么,在自己挂包里掏了一阵,摸出两个馒头,朝我扬了扬,顺手放在路边石头上,说:"给你开饭啦!"说完就脚不点地地走了。我走过去拿起那两个干硬的馒头,看见他背的枪筒里不知在什么时候又多了一枝野菊花,跟那些树枝一起,在他耳边抖抖地颤动着。

他已走远了,但还见他肩上撕挂下来的布片,在风里一飘一飘。我真后悔没给他缝上再走。现在,至少他要裸露一晚上的肩膀了。

包扎所的工作人员很少。乡干部动员了几个妇女,帮我们打水、烧锅,做些零碎活儿。那位新媳妇也来了,她还是那样,笑眯眯地抿着嘴,偶然从眼角上看我一眼,但她时不时地东张西望,好像在找什么。后来她到底问我说:"那位同志弟到哪里去了?"我告诉她同志弟不是这里的,他现在到前沿去了。她不好意思地笑了一下说:"刚才借被子,他可受我的气了!"说完又抿了嘴笑着,动手把借来的几十条被子、棉絮,整整齐齐地分铺在门板上、桌子上(两张课桌拼起来,就是一张床)。我看见她把自己那条白百合花的新被,铺在外面屋檐下的一块门板上。

天黑了，天边涌起一轮满月。我们的总攻还没发起。敌人照例是忌怕夜晚的，在地上烧起一堆堆的野火，又盲目地轰炸，照明弹也一个接一个地升起，好像在月亮下面点了无数盏的汽油灯，把地面的一切都赤裸裸地暴露出来了。在这样一个"白夜"里来攻击，有多困难，要付出多大的代价啊！我连那一轮皎洁的月亮，也憎恶起来了。

　　乡干部又来了，慰劳了我们几个家做的干菜月饼。原来今天是中秋节了。

　　啊，中秋节，在我的故乡，现在一定又是家家门前放一张竹茶几，上面供一副香烛，几碟瓜果月饼。孩子们急切地盼那炷香快些焚尽，好早些分摊给月亮娘娘享用过的东西，他们在茶几旁边跳着唱着："月亮堂堂，敲锣买糖……"或是唱着："月亮嬷嬷，照你照我……"我想到这里，又想起我那个小同乡，那个拖毛竹的小伙儿，也许，几年以前，他还唱过这些歌吧！……我咬了一口美味的家做月饼，想起那个小同乡大概现在正趴在工事里，也许在团指挥所，或者是在那些弯弯曲曲的交通沟里走着哩！……

　　一会儿，我们的炮响了，天空划过几颗红色的信号弹，攻击开始了。不久，断断续续地有几个伤员下来，包扎所的空气立即紧张起来。

　　我拿着小本子，去登记他们的姓名、单位，轻伤的问问，重伤的就得拉开他们的符号，或是翻看他们的衣襟。我拉开一个重彩号的符号时，"通讯员"三个字使我突然打了个寒战，心跳起来。我定了下神才看到符号上写着×营的字样。啊！不是，我的同乡他是团部的通讯员。但我又莫名其妙地想问问谁，战地上会不会漏掉伤员。通讯员在战斗时，除了送信，还干什么——我不知道自己为什么要问这些没意思的问题。

　　战斗开始后的几十分钟里，一切顺利，伤员一次次带下来的消息，都是我们突破第一道鹿寨①、第二道铁丝网，占领敌人前沿工事打进街了。但到这里，消息忽然停顿了，下来的伤员只是简单地回答"在打"，或是"在巷战"。但从他们满身泥泞，极度疲乏的神色上，甚至从那些似乎刚从泥里掘出来的担架上，大家明白，前面在进行着一场什么样的战斗。

　　包扎所的担架不够了，好几个重彩号不能及时送后方医院，耽搁下来。我不能解除他们任何痛苦，只得带着那些妇女，给他们拭脸洗手，能吃得了的喂他们吃一点，带着背包的，就给他们换一件干净衣裳，有些还得解开他们的衣服，给他们拭洗身上的污泥血迹。

　　做这种工作，我当然没什么，可那些妇女又羞又怕，就是放不开手来，大家都要抢着去烧锅，特别是那新媳妇。我跟她说了半天，她才红了脸，同意了。不过只答应做我的下手。

　　前面的枪声，已响得稀落了。感觉上似乎天快亮了，其实还只是半夜。外边月亮很明，也比平日悬得高。前面又下来一个重伤员。屋里铺位都满了，我就把这位重伤员安排在屋檐下的那块门板上。担架员把伤员抬上门板，但还围在床边不肯走。一个上了年纪的担架员，大概把我当作医生了，一把抓住我的膀子说："大夫，你可无论如何要想办法治好这位同志呀！你治好他，我……我们全体担架队员给你挂匾……"他说话的时候，我发现其他的几个担架员也都睁大了眼盯着我，似乎我点一点头，这伤员就立即会好了似的。我心想给他们解释一下，只见新媳妇端着水站在床前，短促地"啊"了一声。我急拨开他们上前一看，我看见了一张十分年轻

① 鹿寨：一种军用障碍物，把树木的枝干交叉放置，用来阻止敌人的步兵或坦克，因形状像鹿角而得名。

稚气的圆脸,原来棕红的脸色,现已变得灰黄。他安详地合着眼,军装的肩头上露着那个大洞,一片布还挂在那里。

"这都是为了我们……"那个担架员负罪地说道,"我们十多副担架挤在一个小巷子里,准备往前运动,这位同志走在我们后面,可谁知道反动派不知从哪个屋顶上撂下颗手榴弹来,手榴弹就在我们人缝里冒着烟乱转,这时这位同志叫我们快趴下,他自己就一下扑在那个东西上了……"

新媳妇又短促地"啊"了一声。我强忍着眼泪,跟那些担架员说了些话,打发他们走了。我回转身看见新媳妇已轻轻移过一盏油灯,解开他的衣服,她刚才那种忸怩羞涩已经完全消失,只是庄严而虔诚地给他拭着身子,这位高大而又年轻的小通讯员无声地躺在那里……我猛然醒悟地跳起身,磕磕绊绊地跑去找医生,等我和医生拿了针药赶来,新媳妇正侧着身子坐在他旁边。

她低着头,正一针一针地在缝他衣肩上那个破洞。医生听了听通讯员的心脏,默默地站起身说:"不用打针了。"我过去一摸,果然手都冰冷了。新媳妇却像什么也没看见,什么也没听到,依然拿着针,细细地、密密地缝着那个破洞。我实在看不下去了,低声地说:"不要缝了。"

她却对我异样地瞟了一眼,低下头,还是一针一针地缝。我想拉开她,我想推开这沉重的氛围,我想看见他坐起来,看见他羞涩地笑。但我无意中碰到了身边一个什么东西,伸手一摸,是他给我开的饭,两个干硬的馒头……

卫生员让人抬了一口棺材来,动手揭掉他身上的被子,要把他放进棺材去。新媳妇这时脸发白,劈手夺过被子,狠狠地瞪了他们一眼。自己动手把半条被子平展展地铺在棺材底,半条盖在他身上。卫生员为难地说:"被子……是借老百姓的。"

"是我的——"她气汹汹地嚷了半句,就扭过脸去。在月光下,我看见她眼里晶莹发亮,我也看见那条枣红底色上撒满白色百合花的被子,这象征纯洁与感情的花,盖上了这位平常的、拖毛竹的青年人的脸。

4. **选文简析**

茅盾在《谈最近的短篇小说》一文中这样评价《百合花》:"结构严谨,没有闲笔的短篇小说,但同时它又富有抒情诗的风味。"小说清淡、精致、美丽,有一股浓浓的抒情味,这在五六十年代的战争小说中是绝无仅有的。

《百合花》表现了茹志鹃对生活温柔而细腻的情感态度、从容优雅的叙事语调、对美好事物精微的感受能力和充满诗意的表现能力。小说艺术构思精巧、自然,具有鲜明的艺术个性和感染力。作者取材和切入生活的角度新颖别致,她不正面描写生活的巨波大浪,而是从中截取一朵浪花精巧地构思,细腻地刻画。作品不正面描写战争血与火的残酷场面,而是以战争为背景,以那条枣红色底洒满白色百合花的新被子为情节纽带,以纯洁的百合花作为人物精神面貌的象征,将"通讯员"与新媳妇的情感相勾连,由浅入深地揭示人物的思想性格。小说通过描叙"通讯员"、新媳妇在平凡小事中所引起的细微感情波澜,展现了他们纯洁美好的内心世界,从一个特定角度揭示了战争胜利的基础和力量源泉。作品以小见大,意味深长。

小说情节虽然单纯,但有很强的节奏感。随着情节的发展,人物的音容笑貌和个性特征也逐渐展现。"我"起初生"通讯员"的气,继而产生兴趣,后来从心底爱上这傻乎乎的小同乡,最后怀着崇敬心情看着百合花被子盖上这位平常的拖毛竹青年的脸。笔调起伏跌宕,结构单纯而又缜密,耐人寻味。

茹志鹃善于运用第一人称叙事。"我"既是叙事者,又是一个人物。小说中"我"既是叙写故事、展开情节、刻画人物形象的一个"视角",又有细腻的内心世界和起伏变化的感情。"我"与"通讯员"由生气、好奇、捉弄而至于牵肠挂肚地关爱的情感变化贯穿始终,谱写了一曲"没有爱情的爱情牧歌"。

小说中细节描写俯拾皆是。这些细节有的直接或间接地表现主题,有的为人物形象的描绘添上精彩一笔,有的渲染了环境氛围,有的为情节展开起到推波助澜的作用,如"通讯员"步枪筒里插上的几根稀疏的树枝,"通讯员"给"我"开饭的两个馒头,新媳妇低头咬着嘴唇笑的神态和她那条印有百合花的新被子,等等。

茹志鹃善于把握内心世界的起伏回旋,并以生动的细节描写予以表现。《百合花》情节单纯,没有波澜起伏的故事性,作者不追求情节曲折而重视细节的运用,以女性特有的细腻选择刻画人物的细节,笔触细密而富于抒情诗意,细节描写生动感人,显露了作者清新俊逸的艺术风格。在她的笔下,细节描写独具匠心,富有表现力,是展开情节、刻画人物形象的有力的艺术手段。《百合花》乍看描写的是不起眼的细节,但作者的笔触却游弋在人物的内心世界,让人物的心理活动和内心变化在细节的描写中自然展开。此外,小说中某些细节前后照应,彼此呼应,某一细节连结全篇。如有三处写到衣肩上的破洞,新媳妇要为通讯员缝上衣肩上的破洞这个细节,是贯穿全篇的鼎力之笔。挂破衣肩如此平常的生活细节,却被作者描绘得细致入微,发挥得淋漓尽致、委婉曲折。

小说中有不少意蕴丰富的意象。"百合花"不只是联结情节线索的纽带,而且意蕴丰厚,象征着新媳妇的朴实美丽、纯洁无瑕。新媳妇将百合花被子盖上了"通讯员"战士的脸,既表现了年轻战士英勇牺牲的精神,又写出了新媳妇对革命的理解及对战士纯洁的感情。

《百合花》的语言不论叙述、描写,还是对话,都自然清新、柔和优美、充满诗意,人物语言更是个性鲜明、生动传神。

5.思考题

(1)"我"眼中的"通讯员"是怎样的人?"我"对"通讯员"的情感前后有什么变化?"我"在小说的叙述中起什么作用?

(2)试析作者塑造人物形象的主要方法。

(3)小说中有哪些感人的细节?这些细节描写有什么作用?

(4)百合花的花语是什么?它在小说中具有怎样的象征意义?

(5)从借被和献被这两个情节,可看出新媳妇具有怎样的性格特征?

6.拓展阅读

党费①

王愿坚

每逢我领到了津贴费,拿出钱来缴党费的时候;每逢我看着党的小组长接过钱,在我的名字下面填上钱数的时候,我就不由得心里一热,想起了1934年的秋天。

1934年是我们闽粤赣边区斗争最艰苦的开始。我们那儿的主力红军一部分参加了"抗日先遣队"北上了,一部分和中央红军合编,准备长征,四月天就走了。我们留下来坚持敌后斗争的一支小部队,在主力红军撤走以后,就遭到白匪②疯狂的"围剿"。为了保存力量,坚持斗争,我们被逼得上了山。

队伍虽然上了山,可还是当地地下斗争的领导中心,我们支队的政治委员魏杰同志就是这个中心县委的书记。当时,我们一面瞅空子打击敌人,一面通过一条条看不见的交通线,和各地地下党组织保持着联系,领导着斗争。这种活动进行了没多久,敌人看看整不了我们,竟使出了一个叫作"移民并村"的绝招儿,把山脚下偏僻的小村子的群众统统强迫迁到靠平原的大村子去了。敌人这一招儿使得可真绝,切断了我们和群众的联系,各地的党组织也被搞乱了,要坚持斗争就得重新组织。

上山以前,我是干侦察员的。那时候整天在敌人窝里逛荡,走到哪里,吃、住都有群众照顾着,瞅准了机会,一下子给敌人个"连锅端",歼灭个把小队的保安团,真干得痛快。可是自打上了山,特别是敌人来了这一手,日子不那么惬意了:生活艰苦倒不在话下,只是过去一切生活、斗争都和群众在一起,现在蓦地离开了群众,可真受不了;浑身有劲没处使,觉得憋得慌。

正憋得难受呢,魏杰同志把我叫去了,要我当"交通",下山和地方党组织取得联系。

接受了这个任务,我可是打心眼里高兴。当然,这件工作跟过去当侦察员有些不一样,任务是秘密地把"并村"以后的地下党组织联络起来,沟通各村党支部和中心县委——游击队的联系,以便进行有组织的斗争。去的落脚站八角坳,是个离山较近的大村子,有三四个村的群众新近被迫移到那里去。要接头的人名叫黄新,是个二十五六岁的媳妇,1931年入党的。1932年"扩红"的时候,她带头把自由结婚的丈夫送去参加了红军。以后,她丈夫跟着毛主席长征了,眼下家里就剩下她跟一个才五岁的小妞儿。敌人实行"并村"的时候,把她们那村子一把火烧光了,她就随着大伙儿来到了八角坳。听说她在"并村"以后还积极地组织党的活动,是个忠实、可靠的同志,所以这次就去找她接头,传达县委的指示,慢慢展开活动。

这些,都是魏政委交代的情况。其实我只知道八角坳的大概地势,至于接头的这位黄新同志,我并不认识。魏政委怕我认错人,在交代任务时还特别嘱咐说:"你记着,她耳朵边上有个黑痣!"

就这样,我收拾了一下,换了身便衣,就趁天黑下山了。

八角坳离山有三十多里路,再加上要拐弯抹角地走小路,下半夜才赶到。这庄子以前我来

① 选自《王愿坚文集》(春风文艺出版社2018年版),略有改动。王愿坚(1929—1991年),山东诸城人,编剧、作家、战地记者。
② 白匪:指土地革命战争时期以国民党军队为主的武装力量。

过,那时候在根据地里像这样大的庄子,每到夜间,田里的活儿干完了,老百姓开会啦,上夜校啦,锣鼓喧天,山歌不断,闹得可热火。可是,现在呢,鸦雀无声,连个火亮儿也没有,黑沉沉的,活像个乱葬岗子。只有个把白鬼有气没力地喊两声,大概他们以为根据地的老百姓都被他们的"并村"制服了吧。可是我知道这看来阴森森的村庄里还埋着星星点点的火种,等这些火种越着越旺,连串起来,就会烧起漫天大火的。

我悄悄地摸进了庄子,按着政委告诉的记号,从东头数到第十七座窝棚,蹑手蹑脚地走到窝棚门口。也奇怪,天这么晚了,里面还点着灯,看样子是使什么遮着亮儿,不近前是看不出来的。屋里有人轻轻地哼着小调儿,听声音是个女人,声音压得很低很低的。哼的那个调儿那么熟,一听就听出是过去"扩红"时候最流行的《送郎当红军》:

…………
五送我郎当红军,
冲锋陷阵要争先,
若为革命牺牲了,
伟大事业侬担承。
…………
十送我郎当红军,
临别的话儿记在心,
郎当红军我心乐,
我做工作在农村。
…………

好久没有听这样的歌子了,在这样的时候,听到这样的歌子,心里真觉得熨帖。我想的一点儿也不错,群众的心还红着哩,看,这么艰难的日月,群众还想念着红军,想念着扯起红旗闹革命的红火日子。兴许这哼歌的就是我要找的黄新同志?要不,怎么她把歌子哼得七零八落的呢?看样子她心不在唱歌,她在想她那在长征路上的爱人哩。我在外面听着,真不愿打断这位红军战士的妻子对红军、对丈夫的思念,可是不行,天快亮了。我连忙贴在门边上,按规定的暗号,轻轻地敲了敲门。

歌声停了,屋里顿时静下来。我又敲了一遍,才听见脚步声走近来,一个老妈妈开了门。

我一步迈进门去,不由得一怔:小窝棚里挤挤巴巴坐着三个人,有两个女的,一个老头儿,围着一大篮青菜,头也不抬地在择菜叶子。他们的态度都那么从容,像没有什么人进来一样。这一来我可犯难了:到底哪一个是黄新?万一认错了人,我的性命事小,就会带累了整个组织。怔了一霎,也算是急中生智,我说:"咦,该不是走错了门了吧?"

这一招儿很有效,几个人一齐抬起头来望我了。我眼珠一转,一眼就看见在地铺上坐着的那位大嫂耳朵上那颗黑痣了。我一步抢上去说:"黄家阿嫂,不认得我了吧?卢大哥托我带信来了!"末了这句话也是约好的,原来这块儿"白"了以后,她一直说她丈夫卢进勇在外地一家香店里给人家干活儿。

别看人家是妇道人家,可着实机灵,她满脸堆笑,像招呼老熟人似的,一把扔给我个木凳子让我坐,一面对另外几个人说:"这么的吧:这些菜先分分拿回去;盐,等以后搞到了再分!"

那几个人眉开眼笑地望望我,每人抱起一大抱青菜,悄悄地走了。

她也跟出去了,大概是去看动静去了吧,这功夫,按我们干侦察员的习惯,我仔细地打量了这个红军战士的妻子、地下党员的家:这是一间用竹篱子糊了泥搭成的窝棚,靠北墙,一堆稻草搭了个地铺,地铺上一堆烂棉套子底下躺着一个小孩子,小鼻子一扇一扇的睡得正香。这大概就是她的小妞儿。墙角里三块石头支着一个黑乎乎的砂罐子,这就是她煮饭的锅。再往上看,靠房顶用几根木棒搭了个小阁楼,上面堆着一些破烂家具和几捆甘蔗梢子……

正打量着,她回来了,又关上了门,把小油灯遮严了,在我对面坐了下来,说:"刚才那几个也是自己人,最近才联系上的。"她大概想到了我刚进门时的那副情景,又指着墙角上的一个破洞说:"以后再来,先从那里瞅瞅,别出了什么岔子。"——看,她还很老练哪。

她看上去已经不止政委说的那年纪,倒像个三十开外的中年妇人了。头发往上拢着,挽了个髻子,只是头发嫌短了点;当年"剪了头发当红军"的痕迹还多少可以看得出来。脸不怎么丰满,可是两只眼睛却忽闪忽闪有神,看去是那么和善、安详又机警。眼里潮润润的,也许是因为太激动了,不多一会儿就撩起衣角擦擦眼睛。

半天,她说话了:"同志,你不知道,一跟党断了联系,就跟断了线的风筝似的,真不是味儿啊!眼看着咱们老百姓遭了难处,咱们红军遭了难处,也知道该斗争,只是不知道该怎么干,现在总算好了,和县委联系上了,有我们在,有你们在,咱们想法儿把红旗再打起来!"

本来,下山时政委交代要我鼓励鼓励她的,我也想好了一些话要对她说,可是一看刚才这情况,听了她的话,她是那么硬实,口口声声谈的是怎么坚持斗争,根本没把困难放在心上,我还有啥好说的?干脆就直截了当地谈任务了。

我刚要开始传达县委的指示,她蓦地像想起什么似的,说:"你看,见了你我喜欢得什么都忘了,该弄点东西给你吃吃。"她揭开砂罐,拿出两个红薯丝子拌和菜叶做的窝窝,又拉出一个破坛子,在里面掏了半天,摸出一块咸萝卜,递到我脸前说:"自从并了村,离山远了,白鬼看得又严,什么东西也送不上去,你们可受了苦了;好的没有,凑合着吃点吧!"

走了一夜,也实在有些饿了,再加上好久没见盐味儿了,看到了咸菜,也真想吃;我没怎么推辞就吃起来。咸菜虽说因为缺盐,腌得带点酸味,吃起来可真香。一吃到咸味,我不由得想起山上同志们那些黄瘦的脸色——山上缺盐缺得凶呢。

一面吃着,我就把魏政委对地下党活动的指示传达了一番。县委指示的问题很多,譬如了解敌人活动情况,组织反收租夺田,等等,还有一些可能遇到的困难和办法。她一边听一边点头,还断不了问几个问题,末了,她说:"魏政委说的一点儿也不假,是有困难哪,可咱是什么人!十八年①上刚开头干的时候,几次反'围剿'的时候,咱都坚持了,现在的任务也能完成!"她说得那么坚决又有信心,她把困难的任务都包下来了。

我们交换了一些情况,鸡就叫了。因为这是初次接头,我一时还落不住脚,要趁着早晨雾大赶回去。

在出门的时候,她又叫住了我。她揭起衣裳,把衣裳里子撕开,掏出了一个纸包。纸包里面是一张党证,已经磨损得很旧了,可那上面印的镰刀锤头和县委的印章都还鲜红鲜红的。打

① 十八年:指民国十八年,即1929年。闽西根据地的革命政权,大都是1929年"夏收暴动"以后建立的。

开党证,里面夹着两块银洋。她把银洋拿在手里掂了掂,递给我说:"程同志,这是妞儿她爹出征以前给我留下的,我自从'并村'以后好几个月也没缴党费了,你带给政委,积少成多,对党还有点儿用处。"

这怎么行呢,一来上级对这问题没有指示,二来眼看一个女人拖着个孩子,少家没业的,还要在这样的环境里坚持工作,也得准备着点儿用场。我就说:"关于党费的事,上级没有指示,我不能带,你先留着吧!"

她见我不带,想了想又说:"也对,目下这个情况,还是实用的东西好些!"

缴党费,不缴钱,缴实用的东西,看她想得多周到!可是谁知道事情就出在这句话上头呢!

过了半个多月,听说白匪对"并村"以后的群众斗争开始注意了,并且利用个别动摇分子破坏我们,有一两个村里党的组织受了些损失。于是我又带着新的指示来到了八角坳。

一到黄新同志的门口,我按她说的,顺着墙缝朝里瞅了瞅。灯影里,她正忙着呢。屋里地上摆着好几堆腌好的咸菜,也摆着上次拿咸菜给我吃的那个破坛子,有腌白菜、腌萝卜、腌蚕豆……有黄的,有绿的。她把这各种各样的菜理好了,放进一个箩筐里。一边整着,一边哄孩子:"乖妞子,咱不要,这是妈要拿去卖的,等妈卖了菜,赚了钱,给你买个大烧饼……什么都买!咱不要,咱不要!"

妞儿不如大人经折磨,比她妈瘦得还厉害,细长的脖子挑着瘦脑袋,有气无力地倚在她妈的身上。大概也是轻易不大见油盐,两个大眼骨碌碌地瞪着那一堆堆的咸菜,馋得不住地咂嘴巴。她不肯听妈妈的哄劝,还是一个劲儿地扭着她妈的衣服要吃。又爬到那个空空的破坛子口上,把干瘦的小手伸进坛子里去,用指头蘸点儿盐水,填到口里吮着,最后忍不住竟伸手抓了一根腌豆角,就往嘴里填。她妈一扭头看见了,瞅了瞅孩子,又瞅了瞅箩筐里的菜,忙伸手把那根菜拿过来。孩子哇的一声哭了。

看了这情景,我只觉得鼻子尖一酸一酸的,再也憋不住了,就敲了门进去。一进门我就说:"阿嫂,你这就不对了,要卖嘛,自己的孩子吃根菜也算不了啥,别屈了孩子!"

她看我来了,又提到孩子吃菜的事,长抽了一口气说:"老程啊,你寻思我当真是要卖?这年头盐比金子还贵,哪里有咸菜卖啊!这是我们几个党员凑合着腌了这点儿咸菜,想交给党算作党费,兴许能给山上的同志们解决点困难。这刚刚凑齐,等着你来哪!"

我想起来了,第一次接头时碰到她们在择青菜,就是这咸菜啊!

她望望我,望望孩子,像是对我说,又像自言自语似的说:"只要有咱的党,有咱的红军,说不定能保住多少孩子哩!"

我看看孩子,孩子不哭了,可是还围着个空坛子转。我随手抓起一把豆角递到孩子手里,说:"千难万难也不差这一点点,我宁愿十天不吃啥也不能让孩子受苦!……"

我的话还没有说完,忽然门外一阵慌乱的脚步声,一个人跑到门口,轻轻地敲着门,急乎乎地说:"阿嫂,快,快开门!"

拉开门一看,原来就是第一次来时见到的择菜的一个妇女。她气喘吁吁地说:"有人走漏了消息!说山上来了人,现在,白鬼来搜人了,快想办法吧!我再通知别人去。"说罢,悄悄地走了。

我一听有情况，忙说："我走！"

黄新一把拉住我说："人家来搜人，还不围个风雨不透？你往哪儿走？快想法儿隐蔽起来！"

这情况我也估计到了，可是因为怕连累了她，我还想甩开她往外走。她一霎间变得严肃起来，板着脸，说话也完全不像刚才那么柔声和气了，变得又刚强，又果断。她斩钉截铁地说："按地下工作的纪律，在这里你得听我管！为了党，你得活着！"她指了指阁楼说："快上去躲起来，不管出了什么事也不要动，一切有我应付！"

这时，街上乱成了一团，吆喝声、脚步声越来越近了。我上了阁楼，从楼板缝里往下看，看见她把菜筐子用草盖了盖，很快地抱起孩子亲了亲，把孩子放在地铺上，又霍地转过身来，朝着我说："程同志，既然敌人已经发觉了，看样子是逃不脱这一关了，万一我有个什么好歹，八角坳的党组织还在，反'夺田'已经布置好了，我们能搞起来！以后再联络你找胡敏英同志，就是刚才来的那个女同志。你记着，她住西头从北数第四个窝棚，门前有一棵小榕树……"她指了指那筐咸菜，又说："你可要想着把这些菜带上山去，这是我们缴的党费！"

停了一会儿，她侧耳听了听外面的动静，又说话了，只是声音又变得那么和善了："孩子，要是你能带，也托你带上山去，或者带到外地去养着，将来咱们的红军打回来，把她交给卢进勇同志。"话又停了，大概她的心绪激动得很厉害，"还有，上次托你缴的钱，和我的党证，也一起带去，有一块钱买盐用了。我把它放在砂罐里，你千万记着带走！"

话刚完，白鬼子已经赶到门口了。她连忙转过身来，搂着孩子坐下，慢条斯理地理着孩子的头发。我从板缝里看她，她还像第一次见面时那么和善，那么安详。

白匪敲门了。她慢慢地走过去，开了门。四五个白鬼闯进来，劈胸揪住了她问："山上来的人在哪？"

她摇摇头："不知道！"

白鬼们在屋里到处翻了一阵，眼看着泄气了，忽然一个家伙发现了那一箩筐咸菜，一脚把箩筐踢翻，咸菜全撒了。白鬼用刺刀拨着咸菜，似乎看出了什么，问："这咸菜是哪来的！"

"自己的！"

"自己的！干吗有这么多的颜色？这不是凑了来往山上送的？"那家伙打量了一下屋子，命令其他白鬼说："给我翻！"

就这么间房子，要翻还不翻到阁楼上来？这时，只听得她大声地说："知道了还问什么！"她猛地一挣跑到了门口，直着嗓子喊："程同志，往西跑啊！"

两个白匪跑出去，一阵脚步声往西去了，剩下的两个白匪扭住她就往外走。

我原来想事情可以平安过去的，现在眼看她被抓走了，我能眼看着让别人替我去牺牲？我得去！凭我这身板，赤手空拳也干个够本！我刚打算往下跳，只见她扭回头来，两眼直盯着被惊呆了的孩子，拉长了声音说："孩子，好好地听妈妈的话啊！"

这是我听到她最后的一句话。

这句话使我想到刚才发生情况时她说的话，我用力抑制住了冲动。但是这句话也只有我明白，"听妈妈的话"，妈妈，就是党啊！

当天晚上，村里平静了以后，我把孩子哄得不哭了。我收拾了咸菜，从砂罐里菜窝窝底下

找到了黄新同志的党证和那一块银洋,然后,把孩子也放到一个箩筐里,一头是菜,一头是孩子,挑着上山了。

见了魏政委。他把孩子揽到怀里,听我汇报。他详细地研究了八角坳的情况以后,按照往常做的那样,在登记党费的本子上端端正正地写上:

黄新同志1934年11月21日缴到党费……

他写不下去了。他停住了笔。在他脸上我看到了一种不常见的严肃的神情。他久久地抚摸着孩子的头,看着面前的党证和咸菜。然后掏出手巾,蘸着草叶上的露水,轻轻地,轻轻地把孩子脸上的泪痕擦去。

在黄新的名字下面,他再也没有写出党费的数目。

是的,一筐咸菜是可以用数字来计算的,一个共产党员爱党的心怎么能够计算呢?一个党员献身的精神怎么能够计算呢?

二、渴望与追求现代文明的希望之歌——《哦,香雪》

铁凝的代表作《哦,香雪》一经发表,即在文坛引起不小的轰动,并获得1982年全国优秀短篇小说奖。据小说改编的电影《哦,香雪》,也获得了第41届柏林国际电影节国际儿童和青年电影中心奖。

1. 作者简介

铁凝(1957—),河北赵县人,生于北京。自幼酷爱文艺,16岁发表处女作《会飞的镰刀》。1975年高中毕业后下乡插队,业余时间创作小说。1979年在河北保定地区文联从事创作和编辑工作。1984年成为河北省文联创作室专业作家。1986年任河北省文联副主席、河北省作协副主席;1996任河北省文联副主席、河北省作协主席。现任中国文联主席、中国作家协会主席。

铁凝的《哦,香雪》《六月的话题》获全国优秀短篇小说奖,《没有钮扣的红衬衫》获全国优秀中篇小说奖。散文集《女人的白夜》获首届鲁迅文学奖,中篇小说《永远有多远》获第二届鲁迅文学奖中篇小说奖,主要作品还有长篇小说《玫瑰门》《大浴女》《笨花》、中短篇小说《第十二夜》《对面》《永远有多远》《伊琳娜的礼帽》等。

2. 作品导读

《哦,香雪》讲述了发生在北方一个偏僻小山村的故事:火车的经过打破了闭塞的台儿沟的宁静,封闭山寨的少女们对山外世界、对文明社会充满好奇和向往之情。她们每次都以极其隆重的方式——像过节一样梳妆打扮,去迎接那列只停一分钟的火车,一个发卡、一个带磁铁的塑料泡沫铅笔盒等山外的东西都带给她们热烈的话题和美妙的遐想。这好奇与向往的目光里,融入了少女对未来生活的梦想。

如果把火车看作现代文明的象征,偏僻的小山村台儿沟则是古老中国大地的缩影。火车开进贫穷、落后、闭塞的山村,虽仅停站一分钟,却有着深刻的隐喻意义——整个中国正处在发生现代化转折的初始阶段。小说以台儿沟为叙述和抒情背景,通过对香雪等一群乡村少女心

理活动的生动描摹，叙写了每天只停一分钟的火车给宁静的山村带来的波澜，并由此抒发了优美而内涵丰富的情感。作者似乎在说沉睡的大地已觉醒，并预言一个新世界正在展开。

小说以香雪为代表的一群山村少女对开进深山的火车表现出的喜怒哀乐，表现了她们纯美的心灵和对山外文明的向往。作者借台儿沟的一角，通过抒情的笔调、写实的笔法抒写当代变革中的生活矛盾，以少女香雪纯净的眼睛映照作者"对文明的质询"和"对女性处境的思考"，折射出在现代文明冲击下农村蹒跚前进的身影，表现了改革开放后中国摆脱封闭和落后，走向开放、文明与进步的痛苦与喜悦。

铁凝曾说："我还是怀着一点希望，希望读者从这个平凡的故事里，不仅看到古老山村的姑娘们质朴、纯真的美好心灵，还能看到她们对新生活强烈、真挚的向往和追求，以及为了这种追求，不顾一切所付出的代价。还有别的什么？能感觉到生活本身那叫人心酸的严峻吗？能唤起我们年轻一代改变生活、改变社会的强烈责任感吗？也许这是我的奢望。"（《青年文学》1982年第5期）应当说，作者的情感是复杂的：有对贫穷落后的怜悯，有对现代文明的呼唤，有对质朴心灵的赞美，也有对它可能被现代文明吞没的担忧。小说主题思想的多重性，带给人更多的思考。

小说中香雪洁如水晶的目光，"洁净得仿佛一分钟前才诞生的面孔""柔软得宛若红缎子似的嘴唇"，少女们飘荡在山谷里的天真烂漫的笑声，还有少女凤娇对乘务员"北京话"无私无邪的情感，都是少女世界特有的美丽风景。正如铁凝所说："世上最纯洁、美丽的情感就是少女的梦想。尽管它幼稚、缥缈，甚至可笑，尽管它也许是人性中最为软弱的一部分，但同时也是最可宝贵的一种情感。作为美的对象，它可以洗涤人性中那些功利的、自私的、丑陋的部分，至少可以作为这些东西的反衬和对照。"这也正是这篇小说的动人之处。

作者着力刻画了香雪这一渴望现代文明的少女形象。她纯真无邪，淳朴善良，性格文静腼腆，而又执着坚毅，有着丰富的内心世界；她积极上进，向往未来，有着与其他姑娘不同的精神追求。为了换回铅笔盒，换回自己的尊严和平等，从前胆小怯懦的她变得无所畏惧，完成了从柔弱到坚强的蜕变。

香雪是新时期文学一个真正意义上的新人形象。其价值远不只是一个纯美的山村少女对山外文明的单纯向往，她身上蕴含着强烈的改变自身命运的鲜活而坚韧的欲望，表达了中国人对现代性急迫追赶的共同心声，也是具有独立自我意识的人性重建的开始。

凤娇的形象是台儿沟人最鲜明的代表，其思想行为代表了山里人对山外物质文明的向往。与香雪的性格截然不同，凤娇大胆直率，性格泼辣。凤娇只关注物质生活的改变，香雪更渴求文化，关注精神的追求；凤娇的变化更为外露，而香雪的变化则显得内敛。作者描写凤娇这一人物，意在反衬香雪的形象，凤娇的老成与香雪的单纯对比鲜明，凸显出香雪的冰清玉洁。

在20世纪的中国，人性和人道主义一直是文学普遍而敏感的话题。"人的觉醒"不仅为"五四"新文学带来了普遍的人道主义，也形成了新文学创作的强烈主体意识和鲜明的个性特征。20世纪70年代末，文学创作兴起的个性解放与主情主义思潮，使这一时期的小说出现了一种抒情化的倾向。铁凝以一个女作家敏锐、细腻的艺术感受力感应了时代精神，独到发掘和精巧提取生活素材，在《哦，香雪》中通过丰富的景物描写和心理描写刻画灵魂纯净的"香雪们"，构建了一个充满诗情画意的纯美世界。作品描写细腻、蕴涵深挚、情致优美、诗意醇厚，抒

情意味浓厚。王蒙认为,《哦,香雪》是一支净化人心灵的歌,无论是里面的人物,还是一草一木,到处充满了灵性,充满了作者所赋予的艺术的生命。

《哦,香雪》故事情节十分简单,较多的是景物描写和心理描写,其情感基调纯净清新、婉丽优美,具有浓郁的抒情色彩。孙犁在《谈铁凝新作〈哦,香雪〉》一文中说:"这篇小说,从头到尾都是诗,它是一泻千里的,始终一致的。这是一首纯净的诗,即是清泉。它所经过的地方,也都是纯净的境界。"小说描绘台儿沟山区的自然景物,无不自然纯净,具有原生态的诗情画意,台儿沟天真纯洁、朴实自然的少女们,构成了小说中美丽清纯、如诗如画的风景线。香雪夜行三十里山路,其间的心理活动、台儿沟人的生活、山间的自然景物,交融糅合,仿佛诗一样动人心弦。

小说语言清纯流畅,朴素自然,具有清新之美。诗意的语言,使得山水万物都充满了感情,也增添了小说的抒情力度。在作者诗意的笔触下,连铁轨和火车都富有了灵性。如描写火车发出沉重的叹息声,"像是在抱怨着台儿沟的寒冷""古老的群山终于被感动得战栗了,它发出宽亮低沉的回音,和她们共同欢呼着"。

3. 作品文本

哦,香雪①

如果不是有人发明了火车,如果不是有人把铁轨铺进深山,你怎么也不会发现台儿沟这个小村。它和它的十几户乡亲,一心一意掩藏在大山那深深的皱褶里,从春到夏,从秋到冬,默默地接受着大山任意给予的温存和粗暴。

然而,两根纤细、闪亮的铁轨延伸过来了。它勇敢地盘旋在山腰,又悄悄地试探着前进,弯弯曲曲,曲曲弯弯,终于绕到台儿沟脚下,然后钻进幽暗的隧道,冲向又一道山梁,朝着神秘的远方奔去。

不久,这条线正式营运,人们挤在村口,看见那绿色的长龙一路呼啸,挟带着来自山外的陌生、新鲜的清风,擦着台儿沟贫弱的脊背匆匆而过。它走得那样急忙,连车轮碾轧钢轨时发出的声音好像都在说:不停不停,不停不停!是啊,它有什么理由在台儿沟站脚呢,台儿沟有人要出远门吗?山外有人来台儿沟探亲访友吗?还是这里有石油储存,有金矿埋藏?台儿沟,无论从哪方面讲,都不具备挽住火车在它身边留步的力量。

可是,记不清从什么时候起,列车的时刻表上,还是多了"台儿沟"这一站。也许乘车的旅客提出过要求,他们中有哪位说话算数的人和台儿沟沾亲;也许是那个快乐的男乘务员发现台儿沟有一群十七八岁的漂亮姑娘,每逢列车疾驶而过,她们就成帮搭伙地站在村口,翘起下巴,贪婪、专注地仰望着火车。有人朝车厢指点,不时能听见她们由于互相捶打而发出的一两声娇嗔的尖叫。也许什么都不为,就因为台儿沟太小了,小得叫人心疼,就是钢筋铁骨的巨龙在它面前也不能昂首阔步,也不能不停下来。总之,台儿沟上了列车时刻表,每晚七点钟,由首都方向开往山西的这列火车在这里停留一分钟。

这短暂的一分钟,搅乱了台儿沟以往的宁静。从前,台儿沟人历来是吃过晚饭就钻被窝,

① 选自《铁凝文集》(江苏文艺出版社1996年版),略有改动。

他们仿佛是在同一时刻听到大山无声的命令。于是,台儿沟那一小片石头房子在同一时刻忽然完全静止了,静得那样深沉、真切,好像在默默地向大山诉说着自己的虔诚。如今,台儿沟的姑娘们刚晚饭端上桌就慌了神,她们心不在焉地胡乱吃几口,扔下碗就开始梳妆打扮。她们洗净蒙受了一天的黄土、风尘,露出粗糙、红润的面色,把头发梳的乌亮,然后就比赛穿出最好的衣裳。有人换上过年时才穿的新鞋,有人还悄悄往脸上涂点胭脂。尽管火车到站时已经天黑,她们还是按照自己的心思,刻意斟酌着服饰和容貌。然后,她们就朝村口,朝火车经过的地方跑去。香雪总是第一个出门,隔壁的凤娇第二个就跟了出来。

七点钟,火车喘息着向台儿沟滑过来,接着一阵咔哧乱响,车身震颤一下,才停住不动了。姑娘心跳着涌上前去,像看电影一样,挨着窗口观望。只有香雪躲在后面,双手紧紧捂着耳朵。看火车,她跑在最前边,火车来了,她却缩到最后去了。她有点害怕它那巨大的车头,车头那么雄壮地吐着白雾,仿佛一口气就能把台儿沟吸进肚里。它那撼天动地的轰鸣也叫她感到恐惧。在它跟前,她简直像一叶没根的小草。

"香雪,过来呀,看!"凤娇拉过香雪向一个妇女头上指,她指的是那个妇女头上别着的那一排金圈圈。

"怎么我看不见?"香雪微微眯着眼睛。

"就是靠里边那个,那个大圆脸,看,还有手表哪,比指甲盖还小哩!"凤娇又有了新发现。

香雪不言不语地点着头,她终于看见了妇女头上的金圈圈和她腕上比指甲盖还要小的手表。但她也很快就发现了别的。"皮书包!"她指着行李架上一只普通的棕色人造革学生书包。就是那种连小城市都随处可见的学生书包。

尽管姑娘们对香雪的发现总是不感兴趣,但她们还是围了上来。

"哟,我的妈呀!你踩着我的脚啦!"凤娇一声尖叫,埋怨着挤上来的一位姑娘。她老是爱一惊一乍的。

"你咋呼什么呀,是想叫那个小白脸和你搭话了吧?"被埋怨的姑娘也不示弱。

"我撕了你的嘴!"凤娇骂着,眼睛却不由自主地朝第三节车厢的车门望去。

那个白白净净的年轻乘务员真下车来了。他身材高大,头发乌黑,说一口漂亮的北京话。也许因为这点,姑娘们私下里都叫他"北京话"。"北京话"双手抱住胳膊肘,和她们站得不远不近地说:"喂,我说小姑娘们,别扒窗户,危险!"

"哟,我们小,你就老了吗?"大胆的凤娇回敬了一句。

姑娘们一阵大笑,不知谁还把凤娇往前一搡,弄得她差点撞在他身上,这一来反倒更壮了凤娇的胆。"喂,你们老待在车上不头晕?"她又问。

"房顶子上那个大刀片似的,那是干什么用的?"又一个姑娘问。她指的是车厢里的电扇。

"烧水在哪儿?"

"开到没路的地方怎么办?"

"你们城市里人一天吃几顿饭?"香雪也紧跟在姑娘们后面小声问了一句。

"真没治!""北京话"陷在姑娘们的包围圈里,不知所措地嘟囔着。

快开车了,她们才让出一条路,放他走。他一边看表,一边朝车门跑去,跑到门口,又扭头对她们说:"下次吧,下次一定告诉你们!"他的两条长腿灵巧地向上一跨就上了车,接着一阵叽

里哐啷,绿色的车门就在姑娘门面前沉重地合上了。列车一头扎进黑暗,把她们撇在冰冷的铁轨旁边。很久,她们还能感觉到它那越来越轻的震颤。

一切又恢复了寂静,静得叫人惆怅。姑娘们走回家去,路上总要为一点小事争论不休:

"谁知道别在头上的金圈圈是几个?"

"八个。"

"九个。"

"不是!"

"就是!"

"凤娇你说呢?"

"她呀,还在想'北京话'哪!"有人开起了凤娇的玩笑。

"去你的,谁说谁就想。"凤娇说着捏了一下香雪的手,意思是叫香雪帮腔。

香雪没说话,慌得脸都红了。她才十七岁,还没学会怎样在这种事上给人家帮腔。

"他的脸多白呀!"那个姑娘还在逗凤娇。

"白?还不是在那大绿屋里捂的。叫他到咱台儿沟住几天试试。"有人在黑影里说。

"可不,城里人就靠捂。要论白,叫他们和咱们香雪比比。咱们香雪,天生一副好皮子,再照火车上那些闺女的样儿,把头发烫成弯弯绕,啧啧!'真没治'!凤娇姐,你说是不是?"

凤娇不接茬儿,松开了香雪的手。好像姑娘们真的在贬低她的什么人一样,她心里真有点儿替他抱不平呢。不知怎么的,她认定他的脸绝不是捂白的,那是天生。

香雪又悄悄把手送到凤娇手心里,她示意凤娇握住她的手,仿佛请求凤娇的宽恕,仿佛是她使凤娇受了委屈。

"凤娇,你哑巴啦?"还是那个姑娘。

"谁哑巴啦!谁像你们,专看人家脸黑脸白。你们喜欢,你们可跟上人家走啊!"凤娇的嘴很硬。

"我们不配!"

"你担保人家没有相好的?"

……

不管在路上吵得怎样厉害,分手时大家还是十分友好的,因为一个叫人兴奋的念头又在她们心中升起:明天,火车还要经过,她们还会有一个美妙的一分钟。和它相比,闹点小别扭还算回事吗?

哦,五彩缤纷的一分钟,你饱含着台儿沟的姑娘们多少喜怒哀乐!

日久天长,这五彩缤纷的一分钟,竟变得更加五彩缤纷起来。就在这个一分钟里,她们开始挎上装满核桃、鸡蛋、大枣的长方形柳条篮子,站在车窗下,抓紧时间跟旅客和和气气地做买卖。她们踮着脚尖,双臂伸得直直的,把整筐的鸡蛋、红枣举上窗口,换回台儿沟少见的挂面、火柴,以及属于姑娘们自己的发卡、香皂。有时,有人还会冒着回家挨骂的风险,换回花色繁多的纱巾和能松能紧的尼龙袜。

凤娇好像是大家有意分配给那个"北京话"的,每次都是她提着篮子去找他。她和他做买卖故意磨磨蹭蹭,车快开时才把整篮地鸡蛋塞给他。要是他先把鸡蛋拿走,下次见面时再付

钱,那就更够意思了。如果他给她捎回一捆挂面、两条纱巾,凤娇就一定抽回一斤挂面还给他。她觉得,只有这样才对得起和他的交往,她愿意这种交往和一般的做买卖有区别。有时她也想起姑娘们的话:"你担保人家没有相好的?"其实,有相好的不关凤娇的事,她又没想过跟他走。可她愿意对他好,难道非得是相好的才能这么做吗?

香雪平时话不多,胆子又小,但做起买卖却是姑娘中最顺利的一个。旅客们爱买她的货,因为她是那么信任地瞧着你,那洁净如水晶的眼睛告诉你,站在车窗下的这个女孩子还不知道什么叫受骗。她还不知道怎么讲价钱,只说:"你看着给吧。"你望着她那洁净得仿佛一分钟前才诞生的面孔,望着她那柔软得宛若红缎子似的嘴唇,心中会升起一种美好的感情。你不忍心跟这样的小姑娘耍滑头,在她面前,再爱计较的人也会变得慷慨大度。

有时她也抓空儿向他们打听外面的事,打听北京的大学要不要台儿沟人,打听什么叫"配乐诗朗诵"(那是她偶然在同桌的一本书上看到的)。有一回她向一位戴眼镜的中年妇女打听能自动开关的铅笔盒,还问到它的价钱。谁知没等人家回话,车已经开动了。她追着它跑了好远,当秋风和车轮的呼啸一同在她耳边鸣响时,她才停下脚步意识到,自己的行为是多么可笑啊。

火车眨眼间就无影无踪了。姑娘们围住香雪,当她们知道她追火车的原因后,觉得便好笑起来。

"傻丫头!"

"值不当的!"

她们像长者那样拍着她的肩膀。

"就怪我磨蹭,问慢了。"香雪可不认为这是一件值不当的事,她只是埋怨自己没抓紧时间。

"咳,你问什么不行呀!"凤娇替香雪挎起篮子说。

"谁叫咱们香雪是学生呢。"也有人替香雪分辩。

也许就因为香雪是学生吧,是台儿沟唯一考上初中的人。

台儿沟没有学校,香雪每天上学要到十五里以外的公社①。尽管不爱说话是她的天性,但和台儿沟的姐妹们总是有话可说的。公社中学可就没那么多姐妹了,虽然女同学不少,但她们的言谈举止,一个眼神,一声轻轻的笑,好像都是为了叫香雪意识到,她是小地方的、穷地方来的。她们故意一遍又一遍地问她:"你们那儿一天吃几顿饭?"她不明白她们的用意,每次都认真地回答:"两顿。"然后又友好地瞧着她们反问道:"你们呢?"

"三顿!"她们每次都理直气壮地回答。之后,又对香雪在这方面的迟钝感到说不出的怜悯和气恼。

"你上学怎么不带铅笔盒呀?"她们又问。

"那不是吗?"香雪指指桌角。

其实,她们早知道桌角那只小木盒就是香雪的铅笔盒,但她们还是做出吃惊的样子。每到这时,香雪的同桌就把自己那只宽大的泡沫塑料铅笔盒摆弄得嗒嗒乱响。这是一只可以自动合上的铅笔盒,很久以后,香雪才知道它之所以能自动合上,是因为铅笔盒里包藏着一块不大

① 公社:指人民公社,1958—1982年我国农村中的集体所有制经济组织。

不小的吸铁石。香雪的小木盒,尽管那是当木匠的父亲为她考上中学特意制作的,它在台儿沟还是独一无二的呢。可在这儿,和同桌的铅笔盒一比,为什么显得那样笨拙、陈旧?它在一阵嗒嗒声中有几分羞涩地畏缩在桌角上。

香雪的心再也不能平静了,她好像忽然明白了同学们对她的再三盘问,明白了台儿沟是多么贫穷。她第一次意识到这是不光彩的,因为贫穷,同学才敢一遍又一遍地盘问她。她盯住同桌那只铅笔盒,猜测它来自遥远的大城市,猜测它的价钱肯定非同寻常。三十个鸡蛋换得来吗?还是四十个、五十个?这时她的心又忽地一沉:怎么想起这些了?娘攒下鸡蛋,不是为了叫她乱打主意啊!可是,为什么那诱人的嗒嗒声老是在耳边响个没完?

深秋,山风渐渐凛冽了,天也黑得越来越早。但香雪和她的姐妹们对于七点钟的火车,是照等不误的。她们可以穿起花棉袄了,凤娇头上别起了淡粉色的有机玻璃发卡,有些姑娘的辫梢还缠上了夹丝橡皮筋。那是她们用鸡蛋、核桃从火车上换来的。她们仿照火车上那些城里姑娘的样子把自己武装起来,整齐地排列在铁路旁,像是等待欢迎远方的贵宾,又像是准备着受检阅。

火车停了,发出一阵沉重的叹息,像是在抱怨着台儿沟的寒冷。今天,它对台儿沟表现了少有的冷漠:车窗全部紧闭着,旅客在昏黄的灯光下喝茶、看报,没有人像窗外瞥一眼。那些眼熟的、常跑这条线的人们,似乎也忘记了台儿沟的姑娘。

凤娇照例跑到第三节车厢去找她的"北京话",香雪系紧头上的紫红色线围巾,把臂弯里的篮子换了换手,也顺着车身不停地跑着。她尽量高高地踮起脚尖,希望车厢里的人能看见她的脸。车上一直没有人发现她,她却在一张堆满食品的小桌上,发现了渴望已久的东西。它的出现,使她再也不想往前走了,她放下篮子,心跳着,双手紧紧扒住窗框,认清了那真是一只铅笔盒,一只装有吸铁石的自动铅笔盒。它和她离得那样近,如果不是隔着玻璃,她一伸手就可以摸到。

一位中年女乘务员走过来拉开了香雪。香雪挎起篮子站在远处继续观察。当她断定它属于靠窗的那位女学生模样的姑娘时,就果断地跑过去敲起了玻璃。女学生转过脸来,看见香雪臂弯里的篮子,抱歉地冲她摆了摆手,并没有打开车窗的意思。不知怎么的她就朝车门跑去,当她在门口站定时,还一把扒住了扶手。如果说跑的时候她还有点犹豫,那么从车厢里送出来的一阵阵温馨的、火车特有的气息却坚定了她的信心,她学着"北京话"的样子,轻巧地跃上了踏板。她打算以最快的速度跑进车厢,以最快的速度用鸡蛋换回铅笔盒。也许,她所以能够在几秒钟内就决定上车,正是因为她拥有那么多鸡蛋吧,那是四十个。

香雪终于站在火车上了。她挽紧篮子,小心地朝车厢迈出了第一步。这时,车身忽然颤动了一下,接着,车门被人关上了。当她意识到眼前发生了什么事时,列车已经缓缓地向台儿沟告别了。香雪扑在车门上,看见凤娇的脸在车下一晃。看来这不是梦,一切都是真的,她确实离开姐妹们,站在这既熟悉又陌生的火车上了。她拍打着玻璃,冲凤娇叫喊:"凤娇!我怎么办呀,我可怎么办呀!"

列车无情地载着香雪一路飞奔,台儿沟刹那间就被抛在后面了。下一站叫西山口,西山口离台儿沟三十里。

三十里,对于火车、汽车真的不算什么,西山口在旅客们闲聊之中就到了。这里上车的人

不少，下车的只有一位旅客，那就是香雪，她胳膊上少了那只篮子，她把它塞到那个女学生座位下面了。

在车上，当她红着脸告诉女学生，想用鸡蛋和她换铅笔盒时，女学生不知怎么的也红了脸。她一定要把铅笔盒送给香雪，还说她住在学校吃食堂，鸡蛋带回去也没法吃。她怕香雪不信，又指了指胸前的校徽，上面果真有"矿冶学院"几个字。香雪却觉着她在哄她，难道除了学校她就没家吗？香雪一面摆弄着铅笔盒，一面想着主意。台儿沟再穷，她也从没白拿过别人的东西。就在火车停顿前发出的几秒钟的震颤里，香雪还是猛然把篮子塞到女学生的座位下面，迅速离开了。

车上，旅客们曾劝她在西山口住上一夜再回台儿沟。热情的"北京话"还告诉她，他爱人有个亲戚就住在站上。香雪并没有住，更不打算去找"北京话"的什么亲戚，他的话倒使她感到了委屈，她替凤娇委屈，替台儿沟委屈。她只是一心一意地想：赶快走回去，明天理直气壮地去上学，理直气壮地打开书包，把"它"摆在桌上。车上的人既不了解火车的呼啸曾经怎样叫她像只受惊的小鹿那样不知所措，更不了解山里的女孩子在大山和黑夜面前到底有多大本事。

列车很快就从西山口车站消失了，留给她的又是一片空旷。一阵寒风扑来，吸吮着她单薄的身体。她把滑到肩上的围巾紧裹在头上，缩起身子在铁轨上坐了下来。香雪感受过各种各样的害怕，小时候她怕头发，身上粘着一根头发择不下来，她会急得哭起来；长大了她怕晚上一个人到院子里去，怕毛毛虫，怕被人胳肢（凤娇最爱和她来这一手）。现在她害怕这陌生的西山口，害怕四周黑幽幽的大山，害怕叫人心跳的寂静，当风吹响近处的小树林时，她又害怕小树林发出的窸窸窣窣的声音。三十里，一路走回去，该路过多少大大小小的林子啊！

一轮满月升起了，照亮了寂静的山谷、灰白的小路，照亮了秋日的败草、粗糙的树干，还有一丛丛荆棘、怪石，还有漫山遍野那树的队伍，还有香雪手中那只闪闪发光的小盒子。

她这才想到把它举起来仔细端详。她想，为什么坐了一路火车，竟没有拿出来好好看看？现在，在皎洁的月光下，它才看清了它是淡绿色的，盒盖上有两朵洁白的马蹄莲。她小心地把它打开，又学着同桌的样子轻轻一拍盒盖，"嗒"的一声，它便合得严严实实。她又打开盒盖，觉得应该立刻装点东西进去。她从兜里摸出一只盛擦脸油的小盒放进去，又合上了盖子。只有这时，她才觉得这铅笔盒真属于她了，真的。它又想到了明天，明天上学时，她多么盼望她们会再三盘问她啊！

她站了起来，忽然感到心里很满意，风也柔和了许多。她发现月亮是这样明净。群山被月光笼罩着，像母亲庄严、神圣的胸脯；那秋风吹干的一树树核桃叶，卷起来像一树树金铃铛，她第一次听清它们在夜晚，在风的怂恿下"豁啷啷"地歌唱。她不再害怕了，在枕木上跨着大步，一直朝前走去。大山原来是这样的！月亮原来是这样的！核桃树原来是这样的！香雪走着，就像第一次认出养育她成人的山谷。台儿沟呢？不知怎么的，她加快了脚步。她急着见到它，就像从来没有见过它那样觉得新奇。台儿沟一定会是"这样的"：那时台儿沟的姑娘不再央求别人，也用不着回答人家的再三盘问。火车上的漂亮小伙子都会求上门来，火车也会停得久一些，也许三分、四分，也许十分、八分。它会向台儿沟打开所有的门窗，要是再碰上今晚这种情况，谁都能从从容容地下车。

今晚台儿沟发生了什么事？对了，火车拉走了香雪，为什么现在她像闹着玩儿似的去回忆

呢?四十个鸡蛋没有了,娘会怎么说呢?爹不是盼望每天都有人家娶媳妇、聘闺女吗?那时他才有干不完的活儿,他才能光着红铜似的脊梁,不分昼夜地打出那些躺柜、碗橱、板箱,挣回香雪的学费。想到这儿,香雪站住了,月光好像也黯淡下来,脚下的枕木变成一片模糊。回去怎么说?她环视群山,群山沉默着;她又朝着近处的杨树林张望,杨树林窸窸窣窣地响着,并不真心告诉她应该怎么做。是哪儿来的流水声?她寻找着,发现离铁轨几米远的地方,有一道浅浅的小溪。她走下铁轨,在小溪旁边蹲了下来。她想起小时候有一回和凤娇在河边洗衣裳,碰见一个换芝麻糖的老头。凤娇劝香雪拿一件汗衫换几块糖吃,还教她对娘说,那件衣裳不小心叫河水给冲走了。香雪很想吃芝麻糖,可她到底没换。她还记得,那老头真心实意等了她半天呢。为什么她会想起这件小事?也许现在应该骗娘吧,因为芝麻糖怎么也不能和铅笔盒的重要性相比。她要告诉娘,这是一个宝盒子,谁用上它,就能一切顺心如意,就能上大学、坐上火车到处跑,就能要什么有什么,就再也不会被人盘问她们每天吃几顿饭了。娘会相信的,因为香雪从来不骗人。

小溪的歌唱高昂起来了,它欢腾着向前奔跑,撞击着水中的石块,不时溅起一朵小小的浪花。香雪也要赶路了,她捧起溪水洗了把脸,又用沾着水的手抿光被风吹乱的头发。水很凉,但她觉得很精神。她告别了小溪,又回到了长长的铁路上。

前边又是什么?是隧道,它愣在那里,就像大山的一只黑眼睛。香雪又站住了,但她没有返回去,她想到怀里的铅笔盒,想到同学们惊羡的目光,那些目光好像就在隧道里闪烁。她弯腰拔下一根枯草,将草茎插在小辫里。娘告诉她,这样可以"避邪"。然后她就朝隧道跑去。确切地说,是冲去。

香雪越走越热了,她解下围巾,把它搭在脖子上。她走出了多少里?不知道。尽管草丛里的"纺织娘""油葫芦"总在鸣叫着提醒她。台儿沟在哪儿?她向前望去,她看见迎面有一颗颗黑点在铁轨上蠕动。再近一些她才看清,那是人,是迎着她走过来的人群。第一个是凤娇,凤娇身后是台儿沟的姐妹们。

香雪想快点跑过去,但脚为什么变得异常沉重?她站在枕木上,回头望着笔直的铁轨,铁轨在月亮的照耀下泛着清淡的光,它冷静地记载着香雪的路程。她忽然觉得心头一紧,不知怎么的就哭了起来,那是欢乐的泪水、满足的泪水。面对严峻而又温厚的大山,她心中升起一种从未有过的骄傲。她用手背抹净眼泪,拿下插在辫子里的那根草茎,然后举起铅笔盒,迎着对面的人群跑去。

山谷里突然爆发了姑娘们欢乐的呐喊。她们叫着香雪的名字,声音是那样奔放、热烈;她们笑着,笑得是那样不加掩饰,无所顾忌。古老的群山终于被感动得战栗了,它发出宽亮低沉的回音,和她们共同欢呼着。

哦,香雪!香雪!

4. 选文简析

铁凝将叙事者确立为具有敏感的心灵和宽厚胸怀的城市人,以类似于全知全能的叙述视角,对那个封闭的小山村和一群山里少女投以同情、关爱的一瞥,在看似稚嫩可笑的心理律动中发掘时代思潮的波澜。

小说的故事是火车停靠台儿沟一分钟里发生的事情。这一分钟里没有跌宕起伏的情节，都是一个个生活的小场景，作者没有以情节线索安排叙述，而是根据情感抒发的内在逻辑来组接一个个情节片段。小说将一些每天一分钟里发生的事件以特定的方式加以精心的选择、排列和叙述，细致入微地描写少女们对新生活的纯真、热切的向往和追求，尤其浓墨重彩地渲染了香雪夜归的情景，使情感的抒发达到高潮，有如一支优美动人的小夜曲。

小说以"火车"为现代文明的象征，以"铅笔盒"为文化知识和现代文明的象征，通过姑娘们与火车一分钟的交集，深刻地揭示她们对现代文明的无限向往，对美好生活的强烈渴望以及对文化知识的追求。如铁凝所说："姑娘们就像等待情人一样等待在她们村口只停一分钟的一列火车。"火车带给她们大山以外的新奇世界，打开了她们的视野，激发了她们的生活热情，也改变了她们禁锢在大山里的思维方式和精神面貌。

在这文明与原始的交汇中，作者以优美动人的抒情笔调，赞美了原始山村所折射出的质朴美。在作者笔下，心地纯真的香雪是质朴美的化身。她"洁净如水晶的眼睛"，使得"再爱计较的人也会变得慷慨大度"；她生性胆怯，而又执着坚韧，为了"铅笔盒"的心愿勇敢地冲上火车，夜里独行荒山。

铁凝十分细致地描写了山村少女们心理的活动和变化，真切地显现出她们对新生活、对美好未来的热切呼唤。香雪夜归的情节，中心画面鲜明突出，整体构思颇具匠心。作者多角度、重彩濡染地描写香雪暗夜独行的内心活动，包括对环境（山、树、水、月、铁道、隧道、台儿沟）的情感变化和对人（父母、姑娘们、自己）的思想情感，描写细腻而丰富，极为精彩。香雪既兴奋，也有恐惧，两者交替演进，切合人物的处境和心性；围绕铅笔盒勾勒行为举止，展现心理活动；让周围环境随着香雪的情绪变化而转换色调，情景交融互动，呈现出一派诗化的意境美，真切感人。细腻又传神的描写生动自然，惟妙惟肖地表现了人物的心理变化过程。

5. **思考题**
(1)香雪人物形象的质朴美主要体现在哪些方面？
(2)小说的两个主要人物香雪和凤娇对现代文明都十分渴望，但又有哪些不同？
(3)让香雪魂牵梦绕的"铅笔盒"在小说中多次出现，这一物象有什么深刻含义？
(4)仔细阅读香雪夜行荒山一节，说明其中的心理刻画手法及其艺术效果。

6. **拓展阅读**

史铁生《我的遥远的清平湾》

（史铁生《我的遥远的清平湾》，人民文学出版社 2020 年版）

后 记

作为少年班预科语文课系列教材之一的《中国戏剧与小说》，在编写过程中切合少年班特殊人才的培养目标，确立以培养学生形象思维、审美能力和语言表达能力为目标的指导思想，在收录 2019 人教版高中语文必修及选修教材所有篇目的基础上，为拓宽学生视野增加了一定的篇目。本教材的编写，力求体现以下几点：①落实以培养学生形象思维、审美能力和语言能力的教学目标；②完整体现文学运动演进的历程，使学生全面认知文学现象和作家作品；③注重描述和阐释文学现象、文学作品产生的文化语境，引导学生从更大的视域认识文学现象和作品，使学生在更广阔的视域下学习语文、享受语文、运用语文。

我们认为，与本教材相适应的语文教学活动应突破基础教育语文教学沉疴已久的教学模式和方法，确立大语文观，以文学审美为中心，注重情感体验，立足文化样态视域下阐释文学作品；高度注重阅读环节，引导学生文本阅读，强调拓展阅读，激发阅读个体体验，建立"阅读·思考·问题·讨论"的教学法；围绕教材篇目，教学中应基于篇目提出问题，促使学生带着问题阅读、思考；基于学生对民间文学、地域文化、戏曲文化缺乏感性认识的实际状况，教学中应注意收集各种相关图片和影像视频资料，作为课堂展示、课外观赏的辅助教学资料；注意结合戏曲艺术、小说创作以及影视艺术的发展现状，引导学生联系现实，提升学生的现实评析能力和审美鉴赏能力；废弃作文练习，引导学生进行尝试性的文学创作（剧本、短小说），激发学生文学想象力和文学创造意识。

杜倩、刘嘉凝作为本课程的助教，参与了本书的编写工作。

本册教材在编写过程中，参阅了许多著作和研究文章，恕不一一列出，在此谨致谢忱。因学识水平有限，本教材尚有疏漏和不足之处，恳请方家和读者不吝赐教。

张弓长
2021 年 6 月 20 日